本書獲桃園市立圖書館補助出版

現在進行式

臺灣藝術史的光影實錄

鄭政誠——主編

圖一：共饗藝術：臺灣藝術史的光與影專題系列講座（海報一）

圖二：共饗藝術：臺灣藝術史的光與影專題系列講座（海報二）

圖三：共饗藝術：臺灣藝術史的光與影專題系列講座（海報三）

局長序

　　臺灣擁有特殊的歷史背景，人民經歷了多重文化的陶冶，加上自由開放的思想態度，成就了本土藝術的蓬勃發展，形成多元文化藝術的匯聚，豐富多樣的面貌精彩紛呈，在臺灣藝術史的長河中，為後世留下了無數的靈感啟發，醞釀出「現在」與「未來」無限的可能。

　　本演講集由國立中央大學桃園學研究中心主任鄭政誠教授邀集十三位各個領域的專家學者共襄盛舉，將講者們以不同面向所闡述之臺灣藝術史風貌收錄成冊。透過不同視角的探討，我們得以從中觀照本土藝術家的內在情思與社會環境的對話，既以溫潤的人文情懷使大眾產生情感共鳴，同時也表露出當時所遭逢的衝擊與挑戰，深刻反映著各個時期的創作風格變化，以迄於今產生文化融合的現象，為藝術的洪流增添豐沛的民情氣度，灌溉人們的心田。

　　藝術家的創作肇始於其生活心境，潛藏著其生命體驗，此心路歷程刻劃的是雋永的印記，是新興藝術家的創作泉源。因此臺灣藝術史不僅承傳著世代連綿不絕的美學脈絡，還顯現出時代意識與文化新生的跨文化交流樣貌，具有深度的意義與價值，也是本土藝術發展得以茁壯成長的關鍵，希冀臺灣藝術史能更加廣為流傳，受到更多人的重視。

桃園市政府文化局局長

莊秀美

館長序　藝術與文學相對望——光彩輝映

　　臺灣的藝術歷經時間洗鍊，發展出成就豐沛的藝文能量，也留下美與感動，臺灣美術發展的歷程亦是值得深入耕耘與探討的議題。本書主編國立中央大學桃園學研究中心主任鄭政誠教授甫於2020年策劃「共饗藝術：臺灣藝術史的光與影系列講座」，今年特將演講文稿編整為冊，供民眾翻閱並典藏知識。本書收錄十三場專題演講內容，學者與講者們透過本書作為載體，豐富的美術史知識研究與論述得以保留傳承。

　　鑒於民眾閱讀習慣之變動，閱讀推廣為圖書館之首要職責，本館自2015年起提供文學及閱讀推廣補助，僅為文化傳承略盡棉薄之力。在此感謝主編鄭政誠教授不懈的努力，為讓民眾能夠一窺臺灣美術史自1895年迄今之重要藝術家，本書題材爬梳臺灣美術史、戰後臺灣美術發展、臺灣近代美術等精彩內容，系統化詮釋時代背景與藝術創作的緊密聯繫，充分顯現獨特的文化觀點。藝術家們不畏難關，追尋藝術的不朽精神，連同這份對土地的深厚熱忱，亦表徵對臺灣的文化認同。

　　臺灣美術史迷人之處，在於每幅作品不僅是歷史脈絡的一隅拼圖，背後更蘊藏一篇篇無價的故事。誠摯邀請大家自書中回顧臺灣美術歷年光影，觀望藝術輝映的絢麗彩澤，藉閱讀增長生命的厚度，讓我們期待未來遠眺美麗風景。

桃園市立圖書館館長

姚敦明

序　桃園學花朵盛開，榮耀臺灣美術史：
為《現在進行式：臺灣藝術史的光影實錄》敬致喝采

一、「臺灣美術史」從被遺忘到被重建的滄桑

　　在政府提出「重建臺灣藝術史計畫」的鼓勵之下，各個領域的臺灣藝術史得以蓬勃發展，花開遍野，儼然成為顯學。相較於過去臺灣一詞仍是禁忌而整個臺灣史也被視為畏途的時代，臺灣藝術史如今能夠得到重視，我們真有「山窮水盡疑無路，柳暗花明又一村」的感慨與感動。感慨的是回首許多前輩一路走過的滄桑，他們曾經窮苦潦倒，孤獨寂寞，感動的是含辛茹苦如今已被看見，得到感恩與懷念。當我們今天享受自由，我們還是應該記得他們曾經暗夜低泣。

　　「臺灣美術史」[1]是一個經歷被忽視、被遺忘、被發現與被重建的知識領域。「臺灣美術史」的歷史跨度非常漫長，可以遠溯舊石器時代晚期的史前時期、五千年前南島語族開始活躍於這個島嶼、荷蘭與西班牙時期、鄭氏王朝時期、清領時期、日治時期與中華民國時期。但是，臺灣美術史往往以現代美術為觀點，而被認為始於日治時期，而忽視在這以前的時期。日治時期臺灣史被放進日本史的脈絡，臺灣社會也因此尚未形成臺灣美術史的觀念。

　　「臺灣美術史」的觀念首次提出是1955年王白淵在《臺北文物》發表〈臺灣美術運動史〉，1958年再為《臺灣省通志稿：藝文志》撰寫「臺灣美術」一章，只不過時值戒嚴時期，臺灣史又被放進中國史的脈絡，行筆多所顧慮，未能暢言。「臺灣美術史」也就被遺忘，直到1976年謝里法開始在

[1] 「臺灣藝術史」包含許多領域，例如美術、音樂、舞蹈、戲劇，而這裡所說的「臺灣藝術史」應該是指「臺灣美術史」，因此我還是使用「臺灣美術史」表達看法。

《藝術家》雜誌連載臺灣美術史文章，並於1978年出版《日據時代臺灣美術運動史》一書，已被遺忘的歷史斷層才又重新被發現。謝里法一書完成於異鄉的寒夜孤燈，一方面遭遇黑名單不得歸國的困境，史料都是苦求而得，二方面也沒學術經費做為後盾，字字血淚，正可見證臺灣美術史最初的滄桑。

　　1987年解除戒嚴以後，風氣漸開，自1995年王秀雄《臺灣美術發展史論》出版以來，至今臺灣美術史研究雖然不能說是果實累累，卻也可以說是開枝散葉。2016年政府提出「重建臺灣藝術史計畫」，確實是讓這個知識領域得以從被發現跨進被重建。所謂「重建」，應該不只是讓臺灣美術史成為一個學術研究的領域，而更是要讓臺灣社會看見過去的篳路藍縷，發現自己的土地，發現前人的腳步，並且知道臺灣美術史足以開展屬於自己的文化認同與美學視域。

二、「臺灣美術史」必須延伸到地方美術史

　　看見臺灣不能只是看見抽象的臺灣，也要看見具體的臺灣。我們必須走進臺灣的每一個角落才能看見具體的臺灣。因此，臺灣史既然成為史學研究的領域，臺灣的地方史也都應該成為史學研究的領域。

　　史學原本就有「方志」的觀念，用以記載地方的歷史，然而「方志」往往是官方觀點，並為統治階層的說法，容易忽略民間的具體事實。在當代人文社會科學方法論的衝擊之下，地方史已經漸漸從「方志」轉向「地方知識」，更能貼近地方的自然史與文化史。「地方知識」最初雖被用於人類學，但它的意義與範圍卻更適用地方史研究。1987年解除戒嚴以後，臺灣史研究漸興，不但注重宏觀層面，也重視微觀研究，而地方史研究也就日益蓬勃。地方史不但進入學院研究，也落腳於民間文史研究，從而臺灣各地陸續成立地方史的研究，例如，有的縣市成立縣史館或文獻館，有的縣市成立地方的城市博物館。

　　既然臺灣史研究已經延伸到地方史研究，臺灣美術史研究也應該要延伸到地方美術史研究。臺灣美術史固然會因為政治、文化與教育權力機構的位置而呈現出特定地理位置的中心觀點，但是每一個地方都會因為自己的自然

與文化條件而形成地方美術的特色，因此，我們必須走進地方美術史，才能更為貼近土地與民眾，認識地方的美術知識。2004年，文建會便曾邀請已經返臺定居的謝里法，主編《臺灣美術地方發展全集》，共19冊，為臺灣的地方美術史建立了初步的基礎。過去二十年間，臺灣許多縣市的文化局也都曾編列經費，邀請美術史家撰寫地方美術史書籍，讓我們能夠回到藝術家自己生命立足的土地，看見他們的美術思想與情感根源的地方元素。

然而，書籍畢竟是屬於閱讀的活動，美術知識還是需要觀看的活動做為依據。我們固然應該提供書籍讓民眾透過「閱讀」的活動認識地方美術史，但是如果能夠讓地方美術館展示自己地方出身的藝術家作品，那麼民眾也就能夠透過「觀看」的活動認識地方美術史，認識藝術家的生命歷程，也認識藝術作品內部與外部的地方元素。

三、「桃園學」反省深化桃園的地方美術知識

桃園市自從2016年鄭文燦市長上任以後，就已積極展開桃園美術館的評估、選址、籌備與興建的工作，積極落實桃園美術地方知識的專業研究與民眾服務的各項準備工作。我個人很榮幸能夠參與桃園美術館從開始到籌備的各個階段，歷經許多的會議，看到文化局莊秀美局長邁出沉著穩重的腳步，讓桃園美術館逐步走向實現的目標。

值得特別寫進歷史的是，桃園美術館的發展目標，既重視國際性，也重視地方性。這個雙重目標，在藝術史家與策展人劉俊蘭教授願意出任館長的承諾之下，也已逐漸累積出相當扎實的成績。桃園美術館不但邀請國際知名藝術家前來參與地景藝術節與研討會，也透過地方美術資源的普查工作，整理典藏名冊，建構藝術家基本資料，進行藝術作品詮釋。我們清楚看見，桃園美術館早在建築實體完工以前，就已經做好未來典藏、維護、研究、展示與教育的前期工作。除讚美桃美館各項前期工作之餘，我們更高度肯定《現在進行式：臺灣藝術史的光影實錄》這項演講與出版計畫，它是落實臺灣美術史從中心到地方的研究成果。

　　鄭政誠教授是著名的臺灣史專家，尤其是在地方史研究成績斐然。三重埔子弟寫出三重埔的地方發展史，深受推崇。如今，任教於國立中央大學歷史所，也基於桃園認同成立桃園學研究中心，而這項計畫的提出與執行，便是他的思想與行動已經開花結果。他是我在台灣藝術史研究學會的理事同仁，從一開始提出計畫，他就積極招兵買馬。最初，舉辦各種不同美術主題的演講，兼顧整體性議題與地方性議題，兼顧傳統媒材與現代媒材，邀請最優秀的臺灣美術史學家，為桃園民眾提供臺灣美術史知識，帶領走進桃園美術的地方知識。如今，再將演講整理成為文字，出版成書。

　　這件盛事，我雖因為健康因素未能參與，但從一開始就為之感動。忝為桃園市立美術館的籌備委員、台灣藝術史研究學會的會員，參與者都是長期以來為臺灣美術史一起努力的朋友，我很高興能以這篇序文表達謝意、敬意與祝福。祝福桃園學花朵盛開，榮耀臺灣美術史。

<div style="text-align:right">

國立臺北藝術大學博物館研究所教授

兼傳統藝術研究中心主任

</div>

編輯誌言

　　2020年3月甫籌畫成立的國立中央大學桃園學研究中心，以桃園文史、藝術、族群、產業、交通、地景之調查研究為宗旨，並擔當桃園研究之教育訓練與資訊交流平臺，然舉凡為全臺相關課題者，因桃園亦包含在內，無法置身於外，故就臺灣各類主題的調研、介紹或推廣而言，若能由地區的學術研究中心承攬並兼顧品質，亦是本中心企盼之處。

　　去年（2020）本中心以「共饗藝術：臺灣藝術史的光與影系列講座」為題，向桃園市文化局申請補助，幸蒙通過，遂邀集十三位國內專研臺灣藝術史之專家學者共聚一堂，分就繪畫、攝影、書畫等主題，透過深入淺出的介紹演說，將臺灣藝術史的發展與風貌分享給桃園大眾，除一般民眾所需的普及性知識外，部分場次更特別針對桃園地區的藝術發展論述設計，藉此突顯桃園在臺灣藝術史上的投入與角色。其後雖因COVID-19疫情的嚴重影響，致全國多數活動停擺或延後，然本活動仍克服萬難，順利在既定時程中於桃園市文化局五樓團體視聽室舉辦，總計十三場精彩的專題演講，每回參與者皆達數十名之眾，不但互動熱絡，且有不少藝術愛好者更是場場皆到。

　　臺灣藝術因臺灣歷史的複雜與多元性，呈現兼容並蓄的風貌，無論是傳統的中國水墨書畫，抑或是西方的風景人物油畫，甚而是當代的前衛多元創作等，皆是臺灣藝術史各階段的重要發展內容與軌跡。由於臺灣藝術史內涵與課題皆深具多元，為讓更多讀者知悉臺灣藝術史的風華流變，且因近來臺灣教育現場開始強調素養導向的學習路徑，此等「視覺素養」的陶冶也無疑是學習臺灣藝術史的最佳途徑之一。為此，本中心乃於今年整編上述演講內容，並向桃園市立圖書館申請出版補助而成此書，期能藉此分享給更多臺灣藝術史的愛好者。

　　本演講集所收錄之內容，依其主題可區分五類，即「臺灣美術史概論」、「近代美術與桃園典藏」、「近代臺灣的攝影發展」、「戰後臺灣的

書畫發展」及「臺灣美術史的拓展與發聲」，各類主題收錄二至三篇演講內容。首類主題「臺灣美術史概論」，分別收錄林育淳館長的〈夢土與家鄉：臺灣美術史概述〉、邱函妮教授的〈臺灣美術史再發現：田野調查、研究與展覽〉及盛鎧教授的〈臺灣美術的本土性與現代性：從陳澄波、張義雄到侯俊明〉等三篇演講內容。日治時期透過日籍教師或畫家如石川欽一郎、鄉原古統、鹽月桃甫、木下靜涯的授課與教導，臺灣第一批西畫家如陳澄波、廖繼春、陳植棋、李梅樹、李石樵、郭柏川、郭雪湖、陳進，甚或自學雕塑的黃土水等，其不但嫻熟近代西方繪畫技法，更將作品題材與臺灣家鄉土地進行高度連結，因而在參加臺展、府展甚或帝展時屢獲殊榮，而這批日籍老師們也多受影響，描繪出他們心中的夢土臺灣，共同呈現出亮麗且不朽的青春意涵，此即林育淳館長的演講內容要旨。至於邱函妮教授則特別以這些日籍畫家與臺灣前輩藝術家在2020年北師美術館「不朽的青春」展覽上的呈現，敘述這些作品的內涵特色與展區主題規畫，並介紹策展研究團隊如何從日本與臺灣各處尋獲此等作品，也強調透過對藝術家及其作品的細緻查考研究，發現藝術創作確實能帶給大眾美好與感動。至於盛鎧教授的大作，除介紹日治時期陳澄波、郭雪湖等第一批藝術家繫於土地題材又兼具現代性技法風格的創作外，更舉出如曾到日本、巴西、法國等地遊歷創作的張義雄，抒發其對底層人物與鄉土文化的關懷描繪；至於當代的侯俊明，也曾到香港、日本、泰國等地從事有關傳統民俗與家庭親子關係的創作，強調從日治到戰後甚或當代，臺灣美術創作對本土性與現代性的雙軌追求仍如出一轍。

　　第二類主題則聚焦於「近代美術與桃園典藏」，分別收錄蔡家丘教授〈桃源與古城：談近代美術的幾個意象〉、賴明珠教授〈70新寫實：從鄉懷到社會批評〉及謝佳娟所長〈漫談桃園市立美術館藏臺灣風景畫〉等三篇演講內容。近代臺灣美術的發展深受日本影響，然而日本美術的發展卻深受傳統中國與西方影響，對近代日本來臺的藝術家而言，如西鄉孤月、河合新藏、石川寅治、石川欽一郎、川島里一郎等人，桃花源的意象與尋求、古城門的觀照與人物裝扮風格的重視，即是分別呈現在他們作品上的幾個重要課題，此為蔡家丘教授的觀照與發現。至於賴明珠教授的大作，除概述從日治時期到1987年解嚴前，臺灣西畫發展的流派與畫會發展外，主要聚焦於1970

年代傳入的新寫實主義風格，如何因臺灣政經局勢變化與鄉土寫實運動結合，進而影響臺灣的藝術創作，並特別標示桃園的三位藝術家，即謝孝德、翁清土與洪正雄，舉措他們在寫實風格上的追求與表現。至於謝佳娟所長的演講內容，則針對桃園市立美術館所典藏的風景畫作進行檢視，並特別列舉桃園的四位藝術家，即邱創乾、曾現澄、翁清土與郭明福在風景畫上的呈現，尤其是常以家鄉桃園八德、大溪為題材的邱創乾，其藝術創作之路雖因經商致仕而中斷，然若與英國、捷克等歐洲國家的風景畫相較，其既有的創作不論就形式、風格與內容而言，皆不遜色，甚至有超越之處，故值得吾人高度重視。

　　第三類主題為「近代臺灣的攝影發展」，分別收錄姜麗華教授的〈臺灣近代攝影藝術演進史〉與曾少千教授的〈如何閱讀臺灣地景攝影〉二篇演講內容。姜麗華教授主要選錄其在2020年出版的大著《臺灣近代攝影藝術史概論》內容，並搭配既有吳嘉寶老師的分期，提出臺灣從清領、日治、戰後初期、轉型期、鄉土文化期，以迄多元跨域期之各階段重要攝影人物與作品，並梳理如日治時期寫真館的出現、經營者與特色；又如多元跨域時期之現代意識、心象、新地景、新紀實、編導裝扮、後設現實、形色藝術與換位擬象等各種攝影術之表現手法、技巧與作品內涵。至於曾少千教授的〈如何閱讀臺灣地景攝影〉，則就1970年代以降的地景攝影，依據攝影脈絡與創作特色，分成「風土行腳的觀察」、「生態環境之眼」、「視覺文化的採集」、「反照生命處境」及「記憶所繫之處」五類，各舉出不同世代的重要攝影家與作品，析論各個攝影家的態度路徑、美學策略與空間敘事，依此建構出一個歷時性的整體研究觀點。

　　第四類主題為「戰後臺灣的書畫發展」，共收錄李思賢主任的〈以身試法：臺灣早期現代書法實驗及美學思考〉、白適銘理事長的〈臺灣戰後水墨畫的新文化論述〉及黃智陽學務長〈臺灣藝術於解嚴後的文字應用與嘲諷〉等三篇演講內容。首篇論述謂傳統書法受到現代性挑戰，其實早已衍伸出「古典情境‧現代演繹」的書藝美學，不但能呈現出抽象性的語彙，還能將傳統書法意境呈現在字裡行間，甚或具有繪畫性、實驗性的思維，表現形式也更為多元。唯時人喜將二造混同視之，造成相互批判與敵對，其實傳統書

法與當代書藝各有擅場，面對客體亦有不同，是以二者並不能混為一談，此即作者李思賢主任殷盼之重建書藝新秩序。至於次篇白適銘理事長的文章，則以戰後水墨畫的發展與衝擊為論述主軸，提出臺灣在戰後因政權轉換，致一面失去原有的日本文化關聯，另方面又因隔絕半世紀中國文化的出現，致臺灣產生文化上的「雙重斷裂」危機。而戰後來臺的水墨畫，因民族主義的大興，多抱持臨摹傳統，或以故國山川或政治附庸為題材而遭受如缺乏時代性、地方性與世界性之非議，雖然部分藝術家深知不足，乃多往寫生、走向在地化甚或以抽象形式表現，但因內容與題材的限縮，水墨畫乃時常在美學理論與創造性方面多受嚴厲的檢視。末篇黃智陽學務長的文章，則論述日治臺灣的藝術作品雖多以圖像為主，然文字仍有其張力與可閱讀性，加以戰後來臺的書畫大家，如張大千、溥心畬、于右任等人以文字為主的藝術表現，輔以1960年代表現主義思潮的影響，是以自1987年解嚴後，臺灣藝術家的表現形態就開始突破禁忌，以文字符號進行諷喻與批判，並列舉1950年前後出生的藝術家，如連德誠、吳瑪悧、梅丁衍、盧怡仲、倪再沁、徐永進、鄭惠美、袁金塔等，介紹他們在解嚴後作品中的文字嘲諷方式，但也呼籲過於激動或急躁的作品會缺乏藝術性，實不可不慎。

最後一類主題為「臺灣美術史的拓展與發聲」，計收錄陳曼華研究員〈臺灣藝術中的西方影響：以臺灣參加巴西聖保羅雙年展為例（1950-1970年代）〉與廖新田館長的〈阿田教授 ê「寶島美術館」〉二篇演講內容。陳曼華研究員利用國立歷史博物館典藏的史料，以臺灣在1950至1970年代參加巴西聖保羅雙年展為例，提出戰後臺灣藝術發展雖以西方為師，但若其他地區舉辦藝術活動，臺灣仍會積極參與，以求海外的主權再現，更甚者乃中華民國駐外單位在「漢賊不兩立」的國策下，為免中共介入，常建言政府儘速處理參展事宜，甚或在經費與人力的短缺下，還會對國內送展作品的風格與形式下指導棋，凸顯當時藝術外交的無奈與實景。至於廖新田館長的演講，則介紹其在創價學會支持下，於教育廣播電臺所主持的「寶島美術館」節目。除介紹該節目的內容、風格與來賓，並透過國內刊物報導、臺灣藝術史課程調查與街頭問卷結果，發現臺灣藝術史歷來多被大眾輕忽，故高度呼籲各界應更重視臺灣藝術史，文末並附有發表於《創價藝文》刊物上的節目介紹文章，以

供參考。本演講集在編校之際，該節目已獲第56屆金鐘獎藝術文化節目主持人獎的肯定，更凸顯臺灣藝術史不是學術研究的高塔而是群眾民間的日常。

從上述十三篇演講內容不難看出臺灣藝術史的發展，無論書畫、油畫、攝影等作品，題材從既有的鄉土寫實、現代化以迄當代多元類型的呈現。此外，為呼籲大眾對臺灣藝術史的關注，部分講者也透過策展研究過程與文獻史料爬梳，立論藝術史的課題，並利用製播藝術廣播節目的方式宣揚臺灣藝術史。值得一提的是，因2020年適逢國立臺北教育大學的北師美術館舉辦「不朽的青春：臺灣美術再發現」的展覽，不少講者多以該展覽的作品或藝術家為例，探討近代臺灣美術的養成、變異與戰後的折衝甚或影響等，成為更具說服力的實證。

本演講集得以順利出版，首先須感謝參與演講的十三位專家學者，即廖新田館長、林育淳館長、黃智陽學務長、白適銘理事長、謝佳娟所長、李思賢主任、賴明珠教授、曾少千教授、盛鎧教授、姜麗華教授、陳曼華研究員、蔡家丘教授與邱函妮教授，其不計辛勞，從各地前來桃園與大眾分享藝術專業知識與訊息，且在之後的文稿修訂與圖像授權也多所費心，深為感激。其次，本桃園學研究中心多位成員，如王力堅教授、吳學明教授、謝佳娟教授、皮國立教授、李欣倫教授、胡川安教授、鄭芳祥教授等也不計辛勞，前來協助擔任各場次演講的主持人，表現精彩，更表謝忱。再則，負責本演講計畫執行的呂承叡先生與共同協助的中大歷史所研究生謝恩遠先生、余天琪小姐、蔡昀霖先生、程安鯖先生、錢煒恩先生、陳奕帆先生等，在團隊合作下得以讓各場次演講順利完成並留存檔案圖像資料，以利後續演講稿之抄錄編寫，亦功不可沒。此後，各篇演講稿由本桃園學研究中心的六位助理，即程安鯖先生、林文婷小姐、蔡昀霖先生、陳珊汝小姐、楊予茵小姐與侯皓為先生分別進行，其雖非藝術史科班學生，仍努力聽寫演講稿，並配合簡報內容進行比對、查考與增補，堪稱不易，亦向其致謝。

此外，感謝國立歷史博物館與桃園市立美術館、采泥藝術無償提供授權圖像，而眾多藝術家或其家屬，如李道真醫師（藝術家李鳴鵰之子）、侯俊明老師、翁清土老師、袁金塔老師、謝孝德老師、洪正雄老師、楊順發老師、陳敬寶老師、張國治老師、洪世聰老師、姚瑞中老師、楊哲一老師、游

本寬老師、王雅慧老師及葉偉立老師等，也慷慨將其大作授權本演講集及使用。最後，本演講集得力於秀威資訊科技公司的編排出版，尤其是鄭伊庭經理的大力協助，方得以在計畫時程內依約順利出版，更屬感謝。而桃園市文化局莊秀美局長、桃園市立圖書館姚敦明館長及國立臺北藝術大學博物館研究所廖仁義教授在百忙之中，為本演講集作序，更添光彩，個人亦銘感五內。

　　本桃園學研究中心不獨鍾情區域研究，對人文藝術課題更是高度關切，值此演講集出版之際，特述其生成經過與各篇大要，由於演講口述通常較為直白，要轉譯成雅潔文字並不容易，加以各篇講者的用詞、筆法多有不同，要齊一效能也不易處理，又出版時程稍趕而多有限制，個人雖殫精竭慮編校增補，唯才疏學淺，更怕掛一漏萬，故再盼讀者諸君多所指正，是所至禱。

<div style="text-align:right">

國立中央大學歷史研究所教授

兼桃園學研究中心主任

鄭政誠　書於2021年雙十

</div>

目次

臺灣美術史概論

1

林育淳
夢土與家鄉：臺灣美術史概述

邱函妮
臺灣美術史再發現：田野調查、研究與展覽

盛鎧
臺灣美術的本土性與現代性：從陳澄波、張義雄到侯俊明

夢土與家鄉：臺灣美術史概述

林育淳

一、何謂夢土？何謂家鄉？

　　概述臺灣美術史的方法以及可以談論的主題有很多，本文聚焦的時間多以1895-1945年日本時代的作品為主，關切的議題環繞著「夢土與家鄉」。我曾經在臺北市立美術館工作過25年，長期負責北美館研究典藏的工作，也曾經策畫過幾檔臺灣美術史的展覽，而2015年於北美館籌辦的「臺灣製造・製造臺灣」典藏特展，則是自己對於北美館所典藏的日治時期作品，進行深入而完整的研究性回顧，也是華麗且多面向的「退休工作報告」。2017年自北美館退休，有感於當時臺灣美術研究風氣沉寂，決定應民間畫廊之邀，於2018年5月，再策畫一檔標題為「傳承──可見與未可見」的大展，作品盡為民間所收藏之日治時期重要畫家的經典作品，可與三年前所策劃之北美館官方收藏有所對照。2020年我又於臺南市美術館策畫「心內的所在／郭雪湖望鄉特展」，以「再發現」的角度，結合最新影音科技來介紹日治時期重要的臺灣畫家個展。此外，2017年我曾經為中央廣播電臺一個名叫「聲動美術館」的節目，規劃主持共計26集的臺灣近代美術史節目，分別介紹過石川欽一郎（1871-1945）、鹽月桃甫（1886-1954）、鄉原古統（1887-1965）、木下靜涯（1887-1988）、倪蔣懷（1894-1943）、黃土水（1895-1930）、陳澄波（1895-1947）、呂鐵州（1899-1942）、郭柏川（1901-1974）、廖繼春（1902-1976）、李梅樹（1902-1983）、顏水龍（1903-1997）、陳植棋（1906-1931）、楊三郎（1907-1995）、黃靜山（1907-2005）、李澤藩（1907-1989）、陳進（1907-1998）、林玉山（1907-2004）、郭雪湖

（1908-2012）、李石樵（1908-1995）、劉啟祥（1910-1998）、呂基正
（1914-1990）、蕭如松（1922-1992）等臺灣近代美術家的生涯與創作發
展。之後也協力公共電視臺「畫我臺灣」第一季的節目；總之，臺灣美術的
研究展覽與藝術教育推廣工作，就是自己一生的志業。

　　「夢土與家鄉」這個題目是我最近這幾年所持續關心的命題。臺灣藝術
文化的淵源到底在哪裡？去哪裡追尋？是真實存在我們的周邊呢？還是只在
我們的夢想裡呢？而為什麼要鼓舞人們去理解臺灣近現代美術史，又為什麼
需要討論日本時代那一段特別的美術發展，這與我們目前的生活有關連嗎？
我的答案是：若暫且不論原住民在島上綿延的生活脈絡，臺灣自荷鄭時代以
來的數百年之間，政治社會變遷劇烈且快速，因為人為干預的因素，文化歷
史感在眼前消失崩解的速度更快，快到幾乎捕捉不住；臺灣近代美術的開
端，是從日本時代透過新式教育的普及才逐步開始，大批夢想家都在那個時
代開始追求人生的夢想，這是一段應該被妥適理解的特殊時空脈絡，基於上
述種種理由，我選擇那個時代作為研究臺灣藝術的範疇。

　　近來年輕人有一波想要回溯廓清臺灣文化養分淵源的熱潮，清朝的東西
不是沒有留下，但是因為經過更長遠的歷史更迭，其史蹟文物當然消失得更
快。然而目前我們身邊甚至都還存在著日本時代的實物或影像圖片，我們今
天要談的藝術作品也還在，材料足夠我在此概述這段臺灣近代美術萌發的面
貌，描繪一個青春期的文化正要觸動的那個時候。總之，我們大家可以一起
共同來思考：什麼是臺灣藝術文化的淵源？是家鄉嗎？我們可以去哪裡尋找
將來的樂園或建構自己的理想？接下來我將以1927年臺灣舉辦第一次官方美
術展覽會「臺灣美術展覽會」（簡稱「臺展」，1927-1936共舉辦十回）幾
件相關作品做為切入點，來簡要論述「夢土與家鄉」這個命題，並以之對應
臺灣美術如何進入到一個新時代的發展。

二、師與學以及美術教育的推廣

　　要講臺灣美術史概述，一定會提到四位近代藝術的啟蒙者：石川欽一
郎，他是任教於臺北師範學校（前身臺灣總督府國語學校，今臺北市立大學

博愛校區，及國立臺北教育大學）。鄉原古統，任教於臺北第三高等女學校
（簡稱第三高女或三高女，今臺北市立中山女中）。還有鹽月桃甫（1886-
1954）和木下靜涯（1887-1988）兩位。他們共通的觀點是：一開始先訓練
學生睜開自己的心與眼，運用寫生的方法，來描述自己眼前所面對的新世
界。四位先生的活動地點多集中在臺北，因為當時多數資源都集中在都會，
他們也以各自不同的課外教學模式來進行藝術教育推廣。雖說臺灣近期又再
興起另一波地方學研究熱潮，然而，從日本時代中期以後，伴隨著地方意識
及尋找風土特色的概念之下，臺灣首次開啟地方畫會的組織，導引者也多半
是在當地學校任教的美術教師。前述四人之中唯一沒在學校擔任教職的木下
靜涯，卻在淡水經營一處「世外莊」的生活夢土，他給自己住居所起的名號
「世外莊」，意味著世外桃源，那裡也是1920年代以後，臺、日各路藝術家
及文化人來到北臺灣所嚮往、必拜訪的重要聚會場所。

　　摩登臺北鐵橋是二十世紀上半葉臺灣近代化的重要地標，〈臺北橋〉一
圖則是石川欽一郎那位臺北師範學校聰慧早逝的愛徒陳植棋（1906-1931）
於1925年以後所畫的作品。大量而強烈的運用自己所喜愛的紅、藍色彩與粗
獷筆觸，可說是臺灣畫家中最早將野獸派的表現法悄悄挪進畫面中的第一
人。雖然是寫生之作，卻傳達著陳植棋躍動的青春活力。1927年第一屆臺灣
美術展覽會（簡稱「臺展」）之中，當時另一位尚在臺北師範學校就讀的李
石樵（1908-1995），以一張角度相近、但畫風迥異的〈臺北橋〉獲得首次
臺展入選。李石樵家住泰山（今新北市泰山區），上學經過三重（今新北市
三重區）後，或水路搭船、或路經新建好的臺北橋到達臺北，因為受教於石
川欽一郎，他以寫生畫出優美的摩登鐵橋實景。不同畫家描繪同一處風景，
卻表現出不一樣的風情，不會因為是同一師門或同角度的寫生，就無法顯示
個性。李石樵畫中的山是紫色的，這也讓我們輕易聯想到，石川欽一郎1932
年離開臺灣後，所刊印的《山紫水明》畫集。的確，當時人們看得到清亮通
透的美麗山景，更何況這也是一個切題又詩意的書名。

　　石川欽一郎的另一位學生葉火城（1908-1993），1927年入選第一屆臺
展的作品，也是描繪家鄉新舊建築物交雜的〈豐原一角〉。來自臺南的郭柏
川，同樣在1929年以喜愛的臺南家鄉獨特街景〈關帝廟前的小巷〉參加臺

展，同一年還畫了一張構圖非常近似的〈祀典武廟〉，此圖現為臺南市美術館典藏。新竹人李澤藩入選第一屆府展時的作品〈關帝廟內〉，也以家鄉的關帝廟為主題，選材雖然平實，但他卻以從廟內往外看的新穎視角來創作，在那當時算是摩登而大膽的取景構圖。

接著來談談上述畫家們的老師石川欽一郎先生。石川來過臺灣兩次，第一次來臺時間是1907-1916年，身分是臺灣總督府專任軍職、兼任國語學校教師，但那時候已在業餘教學之下推展寫生概念。第二次來臺時間是1924-1932年，專任臺北師範學校美術教師，教導了許多臺籍學生。石川欽一郎的學生們，畢業後再分發到臺灣各地公學校任教，時序為20世紀的前三十年，他們於是將寫生的觀念一點一滴慢慢散播開來。這種藝術教育就是一個近代化的觀念啟蒙，臺灣學生學習西洋繪畫的管道就是這樣開始的。

石川欽一郎在臺灣到底看到了什麼？又影響了什麼？其實在許多親近他的北師學生們的畫作上，不但從簽名方式可以輕易看出師承石川的清楚脈絡，因為石川欽一郎特別指出鄉間的紅瓦、土牆、泥路、水池、竹林等，最具臺灣特色的景致，學生們的風景取材就多有相似，特別是畫出有幾棵漂亮樹木的道路寫生風景，更是具有畫面上的共通性。

石川欽一郎本人1927年參加第一屆臺展的作品〈河畔〉，距1927年首次展出、睽違90餘年之後，才又現身臺灣觀眾面前。〈河畔〉描繪從臺北城外淡水河畔望向臺北盆地北邊群山的風光，這點自然說明了石川本人當時賞景的「熱區」以及最有興趣的觀察對象。實際上，石川欽一郎非常喜歡造訪的大稻埕區域，早在第一次來臺時段的1908年，他就沿著永樂町後方的小溝渠，畫出了一幅參加帝展入選的作品〈小流〉。石川欽一郎為什麼常常出現在大稻埕呢？因為他喜歡跟學生一起去大稻埕閒逛，尋找創作靈感及走訪具濃厚風土氣味的景致。另外，他一位最親近的首批臺籍學生倪蔣懷，在他的建議之下，在大稻埕籌組、開辦了以扶持藝術人才及贊助臺灣美術創作為宗旨的「臺灣繪畫研究所」，石川欽一郎成為榮譽指導者，有時也會現身坐鎮該處，所以，石川描畫不少大稻埕風景當然也就不足為奇了。值得一提的是，他所教導的臺北師範學校學生們，當時也一起畫了很多大稻埕附近的風景寫生，作品也在前幾屆的臺展中獲得入選。

在臺北第一中學校（今臺北市立建國中學）任教的鹽月桃甫，參加第一屆臺展的作品，除了一幅較多研究但原件尚未現身的泰雅族〈山地姑娘〉之外，另一件參展的作品〈萌芽〉也是距1927年首次展出之後90餘年，才在臺北市和平東路北師美術館「不朽的青春」展場中現身。因為他是臺北一中的教師，所以他以學校對面植物園為寫生之地，融合其欣欣向榮的心象，畫出象徵生機勃勃、名為〈萌芽〉的作品，生動的呈現鹽月桃甫心目中在臺灣所發現的美好「夢土」。鹽月桃甫除了經常描繪泰雅族人之外，他也畫了排灣族等其他臺灣原民族群的生活面貌或祭典儀式，山邊海湄各原鄉部落，還是保持著原初尚未遭受外界太多汙染的文化領地。透過描繪臺灣原住民的形貌、捕捉他們的動人氣質，鹽月桃甫揭示了理想夢土，在那個充滿純真、原動力的所在。但是隨著統治權力的日漸干擾，1930年霧社事件發生之後，在1932年第六回臺展，鹽月桃甫送出以〈母〉為題的作品參加展覽，畫面描寫泰雅族（今已正名「賽德克族」）母子面對日軍毒氣鎮壓的驚恐，畫家以此來表述自己內心的沉痛。

對應西洋畫家鹽月桃甫展示臺北植物園草木的〈萌芽〉，東洋畫家鄉原古統參加1927年第一屆臺展的送件作品卻是繁花盛開的〈南薰綽約〉；這樣的畫名同樣與創作者當時看待臺灣美術開啟的心情有所對應，並且展現出畫者對畫藝生涯的高度展望。這巨大且飽滿密集的三連幅華麗畫面，同時深刻震撼了前往觀展的郭雪湖，二十歲初出茅蘆的郭雪湖心中暗定，今後也將朝向細密風格去創作藝術。

當然，淡雅南畫風格的作品，當時也廣受喜愛。住在淡水的畫家木下靜涯，從不厭倦地描繪著類似〈淡水雨後〉那種煙雨濛濛山河之景，觀音山對面河畔山丘上的「世外莊」，就是木下靜涯他鄉變故鄉的所在，他也從「世外莊」向外眺望，畫出許多觀音山與淡水河的景致。而《江山自有情》的系列畫作，所描寫的不僅僅是家園附近的淡水風土，在他漫長的人生記憶中，此情此景也是家鄉夢土，連回到日本之後，甚至直到晚年，木下靜涯都還畫著標題名為「江山自有情」的觀音山景。

日本時代臺灣沒有專門的美術學校，那時候美術老師的創作理念，要透過什麼樣的管道來進行推廣呢？籌辦展覽或者舉辦講座就是非常重要的藝術

教育平臺。官方的展覽以臺灣來說，就是「臺展」和「府展」（臺灣總督府美術展覽會，1938-1943年共舉辦六回），但是的確也有傑出畫家，不想參加官辦展覽這種徵件的競技場。雖說在臺、府展機制之下得獎，以目前的角度來看不一定就是最優秀的作品，但卻是了解當時臺、日藝壇發展脈絡的重要資料。具有參展企圖心者，除了參加臺、府展外，也會去參加東亞最重要的官方展覽——日本帝國美術展覽會，簡稱「帝展」。當時在日本、臺灣、韓國、中國及東南亞最重要的官方展覽就是日本舉辦的帝展。

　　相對於官展，談到日本時代臺灣的在野藝術團體，像1926年設立的「七星畫會」，幾乎是以臺北師範學校石川欽一郎的學生為主幹，這些在野藝術團體也都以籌辦美展來推廣藝術。跟石川有關的「臺灣水彩畫會」也於1927年設立。「赤島社」則創立於1928年。至於以油畫為主的「臺陽美術協會」則是在1934年左右設立，並以東京美術學校的留學生，加上從法國回來的畫家為主體，這個畫會從1934年創立至今都還存在，是個很長壽的畫會。東洋畫壇則以北部參與者為主的「栴檀社」，以及跟林玉山（1907-2004）關係較為緊密，以嘉義、臺南為主要活動範圍的「春萌畫會」為代表。

　　東洋畫（戰後臺灣又稱膠彩畫）因為在學校正規教育中沒有開設相關課程，只能仰賴私人的學習管道來進行。想要畫東洋畫者，要不就依靠自學，要不就進私人畫塾，又或者有幸能夠遇到如鄉原古統那樣，願意在課後辛勤引導年輕人的熱心老師，除了私下培養郭雪湖之外，他主要的教學成果是，訓練了一批擅畫的臺北三高女學生。東洋畫跟西洋畫比起來，學習過程更為複雜，需要的練習場地更大，各種畫材及顏料也頗為昂貴，所以如果不是家道較為殷實，或是下定決心的人，無法專心執意投入東洋畫的創作。

　　接下來是這幾年大家討論非常多的作品，郭雪湖的〈南街殷賑〉。1908年出生在臺北大稻埕的郭雪湖，1930年時他22歲，幾乎是用全部的生命在作畫，他以半年時間完成大稻埕住家附近慶讚中元的熱鬧場面。這是一位自學的臺灣東洋畫巨匠為家鄉所留下的時代印記，而且為當時所創造的既寫實又夢幻的街景圖像，從1930年直到現在，數十年來不退流行、歷久彌新。嘉義人林玉山在1935年所畫的〈故園追憶〉，其實也不是真正的寫生，而是印象中家園記憶的回想，所以描繪的既是家鄉，也是夢土，是家園畫作中頗具代

表性的一件。

三、文化的記憶與歷史的淵源

　　石川欽一郎的學生們，大部分自臺北師範學校畢業後就留在臺灣教書，李澤藩（1907-1989）是在新竹，他教養出很多傑出兒女，是中研院院士李遠哲的父親。也有少數人師範學校畢業後再去「東美」（東京美術學校）學習，例如雕塑家黃土水，攝影家彭瑞麟（1904-1984），油畫家陳澄波、郭柏川、廖繼春、李梅樹、陳植棋、李石樵等等。「北師」（臺北師範學校）堪稱臺灣第一批近代畫家的搖籃，有了這些品學兼優的師範生投入之後，藝術突然變成是很值得注目的行業。

　　那個時候東京美術學校有一個重要的畢業作業，一是畫自畫像，另一個是畫裸女。東京美術學校也把這些學生作品保留下來，現今成為非常珍貴的文化資源。時代的文化記憶以及歷史脈絡，就是依靠這些存留下來的珍寶，透過研究而得以一點一滴慢慢形塑、變得立體，更重要的是，得要不斷有人可以持續傳遞且正確講述，這件事情對於文化傳承是非常重要的。

　　陳澄波很重要的兩幅存世油畫自畫像，雖然都不是東京美術學校收藏的自畫像，但都是記錄其生命歷程的重要作品。陳澄波在1928年於日本就讀研究所時的自畫像，很清楚地畫出自己的形象，並把自己內心的渴望、自信、憂愁，都表現出來。另一張1930年畫於上海的自畫像，也把臺灣常見的扶桑花納入作為背景。一般來說，那時一般臺灣人不會做這身打扮，兩幅戴帽自畫像，都展現作為一個藝術家的獨特風格。

　　1926年陳澄波畫了一幅家鄉的道路風景〈嘉義街外〉，成為首位以西洋畫入選帝展的臺灣油畫家。1927年他再以嘉義中央噴水池附近的**〈夏日街景〉（圖1）**再次入選帝展。南方陽光溫暖及影子陰涼的舒適感，被誠摯的描畫出來，質樸的氣息也觸動了觀看者。陳澄波在東京美術學校師範科的同學廖繼春，跟陳澄波也是臺北師範學校的校友。廖繼春出身豐原，自日本返臺後卻在臺南任教，畫了很多臺南的景色。1928年也以描繪臺南住家附近的〈有香蕉樹的院子〉入選帝展。那廖繼春的陽光和陳澄波的陽光有什麼不一

樣呢？廖繼春表現的光線是躍動的色塊，這也是為什麼後來廖繼春日後會發展出比較半抽象的表現手法。廖繼春對造型的掌握其實比陳澄波精準得多，他從1928年就知道用顏色去製造光影晃動的感覺，這就容易將具象轉換成非具象的畫面，形跟色之間的交織也顯得比較活潑。

　　另一位也入學「北師」及「東美」的學弟陳植棋，1927年入選臺展的〈海邊〉作品現已不存，從黑白圖片卻可發現，畫面整個造型非常扭曲，算是走在時代尖端的表現，陳植棋存世的1928年臺展作品〈桌上靜物〉，畫的是自己家中放置許多古物的紅色大桌子，大膽搭配金色藤椅，畫面非常前衛又很莊重，年輕早逝的他，以野獸派的畫法表現出典雅的氣質，因此當年我在臺北市立美術館為他籌辦個展時，毫無懸念的將展名定為「古雅的青春」。1928年陳植棋畫著腹中孕育新生命的妻子——美麗堅毅的潘鶼鶼，穿戴綢緞質感的臺灣衫，搭配摩登的西洋鞋襪，手持充滿時代感的奢華羽扇〈**夫人像**〉（**圖2**），這絕對是當時臺灣最強大且充滿生命力的家人畫像，畫中之人陳太太，想必也是畫家於家鄉夢土之中最掛心的存在、記憶所繫之處。

　　李梅樹1930年代的家人畫像〈小憩之女〉，模特兒是哥哥劉清港的漂亮兒媳，同樣穿著西式鞋襪及洋裝，氣質溫婉毫無摩登架勢。造型優美的臺灣籐椅放置在有如莫內花園（Jardin de Claude Monet）般的水池造景之前，畫中人宛如生活在融合中西美景的夢鄉之中。

　　林之助（1917-2008）參加1943年最後一屆府展獲得特選的〈好日〉，也是1940年代動人的家人畫像。戰後臺灣面臨「省展」（臺灣省全省美術展覽會）漫長的正統國畫之爭，林之助在1970年代提出為臺灣東洋畫正名的主張；亦即「水彩是彩加水，媒介是水，所以叫水彩；油畫是油加彩，所以叫油畫；膠彩是膠加彩，所以這類作品日後就不要叫東洋畫，就將之改稱為膠彩畫」，此舉的確解決某些時代的紛擾。1985年東海大學美術系主任蔣勳（1947-）聘請林之助到該系教導學生膠彩畫，正式在校園復興這類創作。

　　陳澄波表現全家最幸福的時光，是1931年在上海所畫的〈我的家庭〉，用反透視的方法畫一個很重要的桌面，擺上每個人那時候最重要的物品，小孩的玩具、畫家的畫筆等等，這就是一種角色的標誌，全家聚在一起是臺灣家庭群像非常重要的部分，有人說這跟梵谷（1853-1890）〈吃馬鈴薯的

人〉一樣，都是家族聚在一起，重要並且深刻的生命圖像。

　　戰後李石樵也有一幅非常重要的家族群像──1946年的〈田園樂〉，我要講的是，敢於把人物，特別是把群像妥適地放在大自然空間，那一定要繪畫基礎訓練非常好才能完成。李石樵記錄家鄉及家人在大時代下的生活，他畫出泰山那邊望向觀音山的面貌，而不是從淡水或大稻埕看過來的觀音山樣子。陳澄波1947年的〈玉山積雪〉是他最後的遺作。畫中玉山的樣子很小但卻崇高而具有能量，因為這不只是家鄉聖山，也是臺灣最高山，更是東亞重要的新高峰。戰後郭柏川從北平回到家鄉──臺灣臺南，1954年的〈臺南孔廟大成殿〉作品，也是由室內望向室外的取景角度。他用幾個顏色就把熾熱的、白花花的陽光畫出來，這是成長於日治時期的第一代臺灣近代畫家，因應新時代的新表現，看似輕巧無言，卻是震撼有力。

四、青春不朽

　　談論臺灣美術發展，不能漏掉的是與陳澄波同年出生的雕刻家黃土水，雖然他在日本「帝展」發跡較陳澄波還早，但是因為臺灣的官展沒有雕塑部，所以他只能直接在東京藝壇跟強大對手對決。早期自學的石雕作品〈少女〉一直保存在母校臺北市太平國小，黃土水仔細雕鑿出小女孩柔軟衣領的毛料質感，足見天賦異稟的寫實能力。

　　黃土水的雕刻其實是跟臺北大稻埕、艋舺有深刻的淵源，黃土水家在艋舺，父親過世後搬到大稻埕，父親跟二哥都是木匠，兒時在艋舺龍山寺也看過很多匠師雕刻。1920年的〈山童吹笛〉是黃土水參加第二屆帝展並且入選的作品。在眾多的競爭者中要能脫穎而出，被評審委員看到，不但技術要好，題材也要選對。主題是吹著鼻笛，戴著小皮帽的臺灣原住民族──鄒族兒童，有臺灣原住民特色，但是他找到的模特兒卻是一個體格健壯的日本小孩。1921年黃土水再以〈甘露水〉作品參加「帝展」，這個題材跟家鄉夢土還是有深切的關係，有人說它是「亞洲的維納斯」。無論如何，他有臺灣的文化淵源，但是也有歐洲美學的啟發，最重要的是他很有自信，他自學大理石雕刻創作，只有短短三年，從一開始一個埋在石頭裡面嬰兒頭像，到後來

長出一位綁著辮子的少女胸像，再來就是從海裡浮出的全身裸女，在臺灣雕塑界還真是前無古人。

　　黃土水在1922年的時候曾經說過：「雖說藝術無國境之別，在任何地方都可以創作，但終究還是懷念自己出生的土地，就是臺灣。臺灣就是美麗之島，更令人懷念」。但他為什麼回不來，因為臺灣沒有那個文化的環境，他曾經為臺灣日日新報社做了一個不但有臺灣島全貌，還有白鷺鷥的銅製菸灰缸，造型及文化蘊意真是歷久彌新。過世前的遺作〈**水牛群像**〉（**圖3**），描寫臺灣田園香蕉樹下的牧童和水牛，這是他的臺灣風景、他的家鄉、他的夢土。他所找到的臺灣夢土，有很多的水牛，白鷺鷥，但很可惜，藝術家年紀輕輕卻積勞成疾而過世。臺灣在二十世紀前半段，因為社會文化環境沒辦法支撐，藝術家們多數都生活得很辛苦。

　　最後要談到是臺灣近代美術發展歷程中，最受尊崇的女性畫家陳進，比較同時代的臺灣藝術家，她的創作生涯就顯得順遂優渥。陳進1907年出身新竹香山書香之家，1922年就讀臺北第三高女，在父親陳雲如支持與師長鄉原古統的鼓勵下，1925年4月畢業後赴日留學，就讀東京的女子美術學校，她赴日習藝有成，不但是日治時期首批留學接受新式教育的女性知識分子，也是臺灣最正統的東洋畫學院派畫家。終生投入創作的她，藝術成就更是超越不少同時代的男性，作品優美雅緻，展現東、西方文化交融，以及追求現代性的企圖。1927年她也參加臺灣第一次官辦美展的競技，也風光成為入選「臺展」東洋畫部三位臺灣人的其中之一，1932年至1934年，陳進還成為「臺展」東洋畫部唯一的臺籍審查員，更在1934年以大姐陳新為模特兒所畫的〈合奏〉入選日本帝國美術展覽會，成為第一位入選帝展的臺灣人東洋畫家。1934年10月至1937年的3月，陳進受聘於屏東高女，成為第一位在高等女學校專任繪畫課程的臺籍女教師。1936年的〈山地門社之女〉，便是任教於屏東高女時所創作的作品，這件作品現已被福岡亞洲美術館所收藏。我經過長期研究之後，在兩年前透過公視「畫我臺灣」的電視節目，講述這件陳進唯一以人物畫為主，卻明確標示臺灣地名的特殊作品，企圖在短短五分鐘之內，深入淺出勾勒出陳進〈山地門社之女〉和臺灣土地的關係，這的確是一個有趣而且非常具有挑戰性的新嘗試。

五、結語

　　1860-1960年的臺灣百年文化記憶，要如何薪火相傳？在複雜的環境中及紛擾的時代變遷下，這些昔日的藝術經典要怎麼樣才能夠不斷展現與時俱進的新價值，這就是我一直努力不懈的事情，也希望大家能夠一起來了解參與。

林育淳／臺南市美術館館長

國立臺灣大學歷史研究所中國藝術史組碩士，曾任臺北市立美術館典藏組組長與學術編審（1992-2017）、臺南市美術館總監（2018-2020），並曾擔任臺北市立美術館、桃園市立美術館、高雄市立美術館、客委會客家文化發展中心、臺北市文獻館古物審議會等機構之諮詢委員或審議委員，現任臺南市美術館館長。著有《抒情‧韻律‧劉啓祥》（雄獅圖書公司，1994）、《油彩‧熱情‧陳澄波》（雄獅圖書公司，1998）、《續修臺北縣志（卷九藝文志）第二篇美術工藝〈上〉》（臺北縣政府文化局，2008）、《蓬萊‧大觀‧鄉原古統》（藝術家出版社，2019）等多種臺灣美術專書。

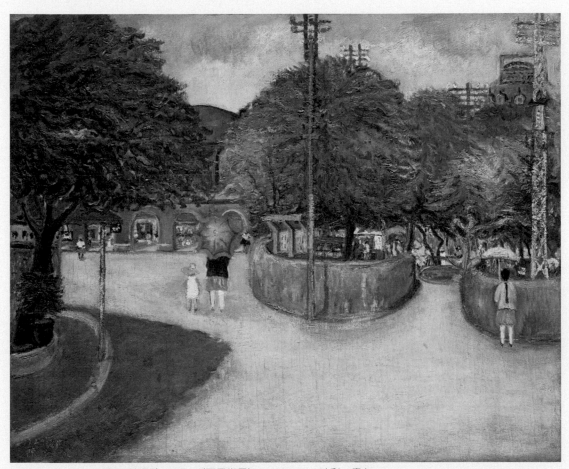

圖1：陳澄波　1927〈夏日街景〉79×98 cm　油彩、畫布

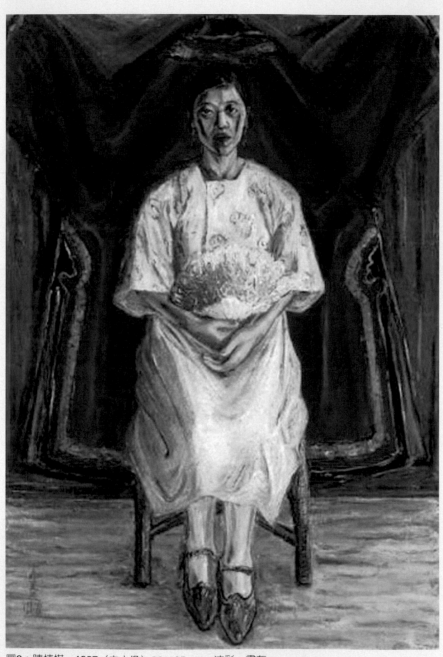

圖2：陳植棋　1927〈夫人像〉90×65 cm　油彩、畫布

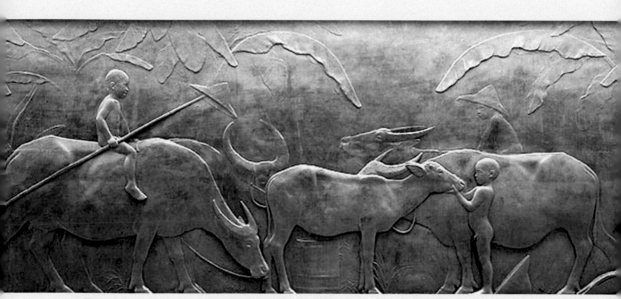

圖3：黃土水　1930〈水牛群像〉250×555 cm　石膏

臺灣美術史再發現：田野調查、研究與展覽

邱函妮

一、前言

　　目前在國立臺北教育大學北師美術館有個展覽，展名是「不朽的青春
——臺灣美術再發現」（2020年10月17日～2021年1月17日）。今天想跟各
位介紹這個展覽，並且分享我們在策展過程中的調查與研究心得。從投影片
中可以看到展場大致的樣貌，右邊的照片是這次展覽作為主視覺的黃土水
（1895-1930）〈少女〉胸像作品（圖1）。左上角照片中的作品是這次策展
過程中的重要發現，也就是呂鐵州（1899-1942）的〈鹿圖〉（圖2）。另外
一張照片中的作品則是鄉原古統（1887-1965）的〈春之庭〉與〈夏之庭〉
（圖3），這兩幅作品都收藏於臺北市立美術館。雖然這次的展覽是以私人
收藏為主，基本上較少向公立美術館借展。但這兩幅是新收藏，尚未公開展
示過，因而借來展出，非常感謝館方的大方借展。

　　這項展覽有兩個共同主辦單位，一個是財團法人福祿文化基金會，另一
個是國立臺北教育大學的北師美術館。北師美術館主要負責借件和展場呈
現，而我和顏娟英老師、蔡家丘老師等所組成的策展研究團隊，則負責策展
研究與田野調查的部分。[1]這個展覽也是研究計畫「風華再現——重現臺灣
現代美術史」成果的一部分，此計畫是由福祿文化基金會所贊助，從2019年
3月開始啟動，預計進行至2021年。第一年的計畫期間，主要調查散落在民
間的臺灣美術相關作品，並將調查成果以展覽會的方式來呈現。

[1]　本策展研究團隊參與成員包括顏娟英教授、蔡家丘副教授、筆者、黃琪惠博士、楊淳嫻博士、張
　　閔俞、郭懿萱等人。

　　「風華再現」研究計畫中的一個目標是希望透過調查，來了解在公立美術館之外，民間收藏臺灣美術作品的現況。在調查時鎖定三個方向——收藏家、藝術家家屬、美術館之外的公家單位。有一些藏家是從上個世紀就已開始收藏臺灣美術作品，如龔玉葉女士、寄暢園的張允中先生等，我們一一拜訪了這些藏家或其家人。龔玉葉女士很早就開始收藏張義雄（1914-2016）與張萬傳（1909-2003）等畫家的作品，也和這些藝術家有過直接的交流。龔女士一直有個心願是成立美術館，將她的收藏品公開給一般民眾欣賞，我們還拜訪了「高雄50美術館」的郭鴻盛館長，他收藏許多日本明治時期的工藝品，在他豐富的藏品中，還包括了一批日治時期來臺遊歷的日人畫家作品。我們從這幾位收藏家的收藏中挑選出一些作品參展。

　　除了收藏家之外，藝術家家屬也保管了許多作品，研究團隊逐一拜訪家屬，以了解目前收藏作品的情況。在這些前輩藝術家的家屬中，目前仍在持續營運並積極舉辦展覽的是「李梅樹紀念館」，因此在計畫啟動之初，我們第一步就先去拜訪紀念館與李梅樹（1902-1983）的家屬。另外我們也調查了一些學校與博物館等公家單位，例如臺北市太平國小、國立臺灣博物館等。太平國小收藏了黃土水的〈少女〉胸像，這件作品長年收藏在校史館中，每逢校慶才會開放讓一般民眾參觀，作品被收藏在雙層展櫃中，可見校方與校友對作品的重視。在展覽開始前幾個月，我們意外得知國立臺中教育大學收藏了一件呂基正（1914-1990）的省展作品〈雲湧高峰〉，這件作品自1963年的個展後就不曾展出，長年下落不明，在調查修復後得以順利展出。

　　在策展過程中，公共電視臺的「藝術很有事」的節目團隊也隨著研究團隊拍攝與記錄調查採訪的過程，我們一起去拜訪了陳植棋（1906-1931）的兒子陳昭陽先生，呂基正的女兒呂玫女士、劉啟祥（1910-1998）的兒子劉耿一先生等藝術家家屬。後來公視製作成兩集的節目——《追尋不朽的青春——臺灣美術史系列之一》與《探尋未竟的山水——臺灣美術史系列之二》，除了在公視頻道上播放之外，也在展場中與Youtube頻道上播放。

二、展覽內容

　　這項展覽共分為六個子題：「破曉的覺醒」、「生命的凝視」、「風土的踏查」、「歲月的憶念」、「傳統的變革」、「旅人之眼」。由於這項展覽不是事先設定好某個特定主題的展覽，而是調查成果的呈現，因此在策展過程中也不確定會遇見什麼樣的作品，雖然有不確定性，但也有許多驚喜。我們將調查到的作品予以選件歸類，並將其構成展覽。在「生命的凝視」的子題中是以人物畫為主；「風土的踏查」的子題中主要陳列風景畫；「歲月的憶念」是以靜物畫為主；「傳統的變革」主要展示是水墨畫與東洋畫。本展覽的最後一個子題「旅人之眼」則是呈現出日本畫家來臺旅行所描繪的作品，由於他們不是長久居住在臺灣的畫家，因此將其獨立出來以作區隔。作為本展覽的第一個子題「破曉的覺醒」則點出了本展的精神，也就是為什麼要辦這個展覽？臺灣美術到底為什麼值得研究、值得調查、值得讓大家認識？關於這個子題，以下以兩位畫家為例來加以說明。

（一）黃土水

　　本次有件展品是黃土水的〈少女〉胸像，它的日文原名是〈ひさ子さん〉，這件作品製作於1920年，是一件很美的大理石像。黃土水出生於1895年，1930年英年早逝，在當時被譽為臺灣唯一的天才雕刻家。他是臺北萬華人，就讀大稻埕公學校（今臺北市太平國小）以及總督府國語學校公學師範部，畢業後雖成為老師，不過由於他的雕刻天分受到賞識，經由校長和民政長官的推薦，前往東京留學，1915年進入了東京美術學校雕刻科。

　　黃土水畢業的那年，入選了第二回帝國美術院展覽會（以下簡稱帝展）。帝展是日本的官方展覽會，黃土水入選帝展的這件事在臺灣造成了轟動，除了1923年因關東大地震導致帝展取消，接下來他年年入選。黃土水在畢業後成立工作室，參加博覽會，也曾製作過一些作品獻給皇室，1924年入選第五回帝展之後，可能由於工作忙碌，再加上帝展的派系鬥爭，在這之後就再也沒有入選帝展。

　　黃土水的〈少女〉胸像是東京美術學校畢業作，屬於木雕部學生的黃土水到底是如何學會大理石的雕刻技法呢？黃土水曾在接受採訪時提過這件事，他打聽到有一位叫做佩西（Ottilio Pesci, 1879-1956）的義大利人在製作大理石雕刻，因而前往他的工作室參觀，邊看邊學，發現大理石雕刻比想像中容易。鈴木惠可女士是研究黃土水的專家，她在研究中提到佩西在1916年5月來到日本，頗受到歡迎，一些貴族、政治家以及實業家都會找他製作雕像，推測黃土水向佩西學習的時間應該是在1916到1918年之間。[2]

　　回到〈少女〉胸像，作為模特兒的少女是日本人，肩上披著毛皮披肩，穿著和服，頭髮以蝴蝶結綁起，帶有大正時期的摩登氣息，推測黃土水在東京美術學校畢業的時候，這件作品就已經捐給他的母校大稻埕公學校。[3]黃土水在隔年參選帝展時，再度挑戰了大理石雕像，這件名為〈甘露水〉的作品順利入選第三回帝展。

　　1922年黃土水曾寫過一篇文章〈出生於臺灣〉，他說：「雕刻家的重要使命在於創造出優良的作品，使目前人類的生活更加美化。即使完成一件能達成此重大任務的作品，也不是容易的事。只要一想到這點，我就沒辦法像其他人抽菸、逛街、或飲酒聊天到半夜，寶貴的時間不能浪費。」[4]又說：「能永劫不死的方法只有一個。這就是精神上的不朽。……至少對我們藝術家而言，只要用血汗創作而成的作品還沒有被完全毀滅之前，我們是不會死的。……捨棄一時肉體的享樂，永恆的靈魂才會誕生。」[5]這是黃土水真實的創作理念，也是這個展名「不朽的青春」的由來。最後他在文章中呼籲臺灣的年輕人一起踏上藝術之途：「故鄉的年輕人啊！請一齊踏上藝術之道來吧！……期待藝術上的『福爾摩沙』時代來臨，我想這應該不是我的幻夢

2　鈴木惠可，〈邁向近代雕塑的路程——黃土水於日本早期學習歷程與創作發展〉，《雕塑研究》，第14期（2015年9月），頁87-132。

3　鈴木惠可，〈黃土水「少女」作品解說〉，收於《不朽的青春——臺灣美術再發現展覽圖錄》（臺北：北師美術館，2020年10月），頁32。

4　黃土水著，顏娟英譯，〈出生於臺灣〉，收於顏娟英編著，《風景心境——臺灣近代美術文獻導讀》（臺北：雄獅圖書公司，2001年3月），頁126。原出處《東洋》，第25卷第2/3期（1922年3月）。

5　黃土水著，顏娟英譯，〈出生於臺灣〉，頁129-130。

吧！」[6]黃土水可說是在西方的「美術」概念傳到臺灣之後的第一位臺灣美術家，而他從事的又是困難的雕刻工作，可以想像他身為先驅者的艱辛與困境。

　　黃土水因腹膜炎不幸於1930年12月21日去世，當時由他的後輩如李梅樹與李石樵（1908-1995）等人幫忙處理後事。1981年李梅樹回顧黃土水時曾這麼說：「民國9年（1920），是臺灣美術史上很重要的一年。黃土水在第一屆帝國美術展覽會雕刻部，以〈蕃童吹笛像〉入選。報紙發表時轟動了全臺灣，刺激了年輕想學美術的人奮發向上之心。想到日本去學習美術的人因此大增。」[7]那個時代的臺灣人因為殖民地體制的差別待遇，能夠出人頭地的管道很有限，黃土水的成功，鼓舞了許多年輕人學習美術，對於臺灣第一世代的藝術家來說，黃土水可說是一個十分重要的存在，因而他的去世也令他們感到十分遺憾。

（二）陳植棋

　　接下來介紹另一位英年早逝的藝術家——陳植棋（1906-1931）。陳植棋在就讀臺北師範學校四年級時，因為捲入學潮事件被退學，退學後他前往日本，進入東京美術學校西洋畫科，轉而學習美術，並且在學期間就入選帝展。不過，他在畢業後的隔年就去世了，等於他整個的創作生涯只有短短數年。

　　他去世後朋友幫他舉辦遺作展，他的老師石川欽一郎（1871-1945）寫了一篇弔念陳植棋的文章，石川說：「大正十三年二月我從內地來到臺北師範學校時，陳植棋君是本科二年級的學生。這年四月，他升上本科三年級，我知道他有繪畫才能是在這年秋天的事。這年十二月因為某些原因遭到退學，我勸他成為畫家，這是因為他有繪畫才能，而且家庭也算富裕。隔年二月他上京時，我介紹他給岡田三郎助畫伯，學習不到一個月，三月他就打

6　黃土水著，顏娟英譯，〈出生於臺灣〉，頁130。
7　李梅樹，〈第11次「臺灣研究研討會會」記錄：臺灣美術的演變（1979年）〉，《臺灣風物》，
　　第31卷第4期（1981年12月），頁119。

敗六倍的參試者，進入東京美術學校本科。」[8]石川欽一郎於1924年來到臺灣，並在臺北師範學校任教。他知道陳植棋有繪畫的才能，所以當陳植棋被退學後，就建議他去東京學習美術。

1871年出生於靜岡的石川欽一郎是一名水彩畫家，他第一次來臺灣是1907到1916年。1923年發生關東大地震，他於1924年再度來到臺灣，並待到1932年才返回日本。在「不朽的青春」展中我們展出兩件石川的作品，一件是1927年的創作〈河畔〉，曾在第一回臺展中展出，是他少見的油畫作品。另一件則是1936年曾在第十回臺展展出的〈驛路初夏〉，描繪的是苗栗大湖一帶的風景，是石川典型的水彩風格畫作。

陳植棋因為罷課事件而被退學，他臺北師範學校的同窗好友曾回憶被退學後的陳植棋：「一度壓下的思想問題如烈火般復活」、「兩、三個月間，都是在文化協會的領導蔣渭水家『混日子』」。[9]蕭金鑽形容陳植棋如同徘徊在十字路口，不知要奔赴社會運動，還是邁向學習美術的新目標，這時若非石川對他伸出關懷之手，陳植棋的藝術天分很可能就此埋沒也不一定。

陳植棋進入的東京美術學校是1887年設立的，是日本最早培養美術家的機構。陳植棋在日本參加很多美術團體的展覽，帝展是他一個重要的目標，而在臺灣則是以臺展為主，比較重要的是他在臺灣參加的一些組織活動，如1926年在臺北組成的「七星畫壇」，這是以石川的學生為中心組成的美術團體。1929年他積極奔走組織成立了「赤島社」，追求以美術來改造臺灣文化。陳植棋曾說過他很想去巴黎深造，可是看到家裡的狀況卻說不出口，在他面臨死亡之際曾寫下了這段話：「終究還是想畫畫，想畫到倒下去為止。做喜歡的事情時，對死亡會感到恐懼。太過理智的人，是無法理解生命意義的。應該要以積極的心情，讓生命活得明朗。」[10]

上述兩位藝術家在「不朽的青春」展中雖然只有展出幾件作品，但在文獻區的書信和資料都相當豐富，藉由這些作品與資料，希望能夠說明臺灣第

8　石川欽一郎著、葉思芬譯，〈陳植棋君の芸術的生涯〉，《臺灣美術全集14・陳植棋》（臺北：藝術家出版社，1995年1月），頁48。

9　蕭金鑽著、葉思芬譯，〈故陳植棋君之回憶〉，收於顏娟英編著，《風景心境——臺灣近代美術文獻導讀》，頁391。

10　陳植棋手書文字，書寫日期應是1931年3月11日。原文為日文，中文為筆者翻譯。

一代藝術家為何走上藝術之路，他們所抱持的改造社會與文化的理想，可說是本展覽的一個重要基調。

三、作品的新出土

（一）鹽月桃甫的〈萌芽〉

接下來介紹一些新出土的作品，本展覽展出的一件重要新發現是鹽月桃甫（1886-1954）的〈萌芽〉。鹽月桃甫曾在臺北高等學校（今國立臺灣師範大學前身）和臺北一中（今臺北市立建國中學）等校擔任美術教師，他在臺灣待了很長的時間，一直到戰爭結束後才返回日本的故鄉宮崎縣。他從第一回到最後一回的臺灣美術展覽會中皆擔任審查員，是當時臺灣畫壇頗具地位的畫家。

鹽月的畫風與石川英國式的水彩畫風不同，他的畫風是以具表現性的筆觸來描繪風景，且流露出內心的感受。〈萌芽〉是他參加第一回臺展的作品，描繪的是臺北植物園中的一個場景。[11]鹽月藉由「萌芽」這個標題，來象徵與祝福新生的臺灣美術展覽會能夠蓬勃地發展。這件作品的原收藏者是鹽月桃甫的學生，鹽月終戰回日本後，留下大批的作品在臺灣，後來因為水災等因素，大多數的作品都毀壞不見。〈萌芽〉是目前發現到唯一的一件臺展作品，彌足珍貴。從鹽月的例子我們可以知道，藝術品若沒有經過適當的修復與保存，很容易就毀壞消失，少了一件作品，就如同藝術家的生命少了一個部分。

（二）呂鐵州的〈鹿圖〉

在我們的調查中還遇見了一件重要作品，也就是呂鐵州（1898-1942）的〈鹿圖〉。呂鐵州是桃園大溪人，本名叫呂鼎鑄，他父親是大溪紳商呂鷹揚（1866-1923）。呂鐵州接受的是傳統的繪畫教育，以臨摹畫譜等方式學習繪畫，1923年至大稻埕經營繡莊。他在1927年參加第一回臺展時使用〈百

[11] 呂采芷，〈鹽月桃甫「萌芽」作品解說〉，《不朽的青春——臺灣美術再發現展覽圖錄》，頁36。

雀圖〉這個較為傳統的主題參展，卻落選了。呂鐵州落選後的隔年到日本學畫，進入福田平八郎（1892-1974）的畫室學習，1929年以後持續入選臺展。1932年開始教授東洋畫，由於臺灣人學習東洋畫的途徑有限，呂鐵州在1935年成立了「南溟繪畫研究所」，弟子包括呂汝濤（1871-1951）、呂孟津（1898-?）、許深州（1918-2005）等人。[12]

（三）呂基正的〈雲湧高峰〉

　　這次的展覽還有另一個重要的新發現，也就是呂基正（1914-1990）早期的山岳畫〈雲湧高峰〉。這件作品上貼了一些特殊材料，表現出山崖崩壁的質感，有點類似後來複合媒材的作法，但在當時是很少見的創作手法。這件作品多年來被收藏在臺中教育大學不為人知，這次找到這件作品將其修復後，恢復至將近六十年前的樣貌將其展出。呂基正是著名的山岳畫家，他的父親許家爐（1880-1922）是廈門人，在神戶和臺北、廈門之間從事跨國貿易。呂基正在廈門受教育長大，受到美術老師王逸雲（1895-1981）的啟蒙，決定前往神戶學習美術，不過他並非進入東京美術學校就讀，而是向今井朝路（1895-1951）、林重義（1896-1944）、伊藤廉（1898-1983）等日本留法藝術家學習。戰前他在臺灣、神戶、廈門都持續參加過一些展覽會，一直到1946年才來臺灣定居，來臺灣之後開始創作山岳繪畫。

　　呂基正喜歡登山，因工作的緣故，他常常跟著省立博物館（今國立臺灣博物館）的研究員去登山、繪圖記錄，因此在還有山禁的年代，就能到處登山與創作山岳畫。在本次的展覽中共計展出三件呂基正的山岳畫，分別是創作於1962年的〈雲湧高峰〉、1976年的〈冰天雪地〉與1982年的〈奇萊雪景〉。藝評家王白淵（1902-1965）曾這樣形容呂基正的山岳畫：「呂氏素來被稱為山岳畫家，確實他的山岳畫有他獨得的風格。……山岳的嚴峻感，偉大的量感，可怕的變幻與靈魂的安息處，這是山岳給我們的一切。呂氏將這種種特異，以大的筆觸與色塊，將它表現出來」[13]。

[12]　黃琪惠，〈呂鐵州「鹿圖」作品解說〉，《不朽的青春——臺灣美術再發現展覽圖錄》，頁196。
[13]　王白淵，〈青雲美展評介〉，《新民報》，1960年9月，轉引自呂基正剪貼簿。

四、日本借展的作品

　　接下來介紹向日本借展的幾件作品，首先，這件〈東臺灣臨海道路〉是陳澄波創作於1930年的作品，也是2015年偶然發現的，原本收藏於日本山口縣防府市的圖書館。這件作品是第十一任臺灣總督上山滿之進（1869-1938）委託陳澄波製作的作品，畫中描繪的東臺灣臨海道路，也就是現在蘇花公路花蓮清水斷崖一帶的風景。這件作品的創作緣由是因為上山滿之進總督在卸任後從民間和官方處得到一筆紀念金，其中的大部分捐給臺北帝國大學作為原住民的研究經費，剩下的1,000圓就委託臺灣畫家陳澄波描繪臺灣風景，掛在家中以做為紀念。當時的報導提到上山滿之進，「為自己將來之記憶。及後世子孫之記念。欲繪畫臺灣風景。揚在自己居室。……決依囑本島洋畫家陳澄波氏。風景場所。候補地數箇所之中。決定描寫東海岸之達奇利海岸世界的大斷崖。」[14]那麼為何指定描繪此地的風景呢？這或許是因為上山滿之進對於臨海道路的重視，他在任內決定將臨海道路重新改修，將原本的步道改為車道，在臨海道路改修為車行道路之前，前往花蓮的交通方式主要是從蘇澳港搭船至花蓮港。在殖民統治初期，日本人曾經和太魯閣族打了十五年的戰爭，最後太魯閣族失敗，因此被迫從原居地遷移至別處。太魯閣族中的達吉利部落就被遷移到現在的花蓮崇德附近，也就是畫中所描繪的地點，我們在畫中可以看到陳澄波描繪了原住民部落與太魯閣族人。此外，這件作品的畫框紋飾，也採用了蘭嶼達悟族的紋飾，或許也反映出上山滿之進這位前總督對於原住民統治的關切。[15]

　　另外在這個展覽中還有一件從日本福岡亞洲美術館借來的重要作品，就是陳進（1907-1998）的〈山地門社之女〉。陳進是臺灣著名的膠彩畫家，這是她入選1936年文展鑑查展的作品，畫的是屏東的排灣族。當時臺灣人想入選日本展覽會時，多傾向選擇可以展現臺灣特色的作品，例如黃土水第一

[14]　〈上山前總督記念金 為研究高砂族 決定全部提供〉，《臺灣日日新報》，1930年10月16日，版4。

[15]　邱函妮，〈陳澄波「東臺灣臨海道路」作品解說〉，《不朽的青春——臺灣美術再發現展覽圖錄》，頁106。

次入選帝展時就是以原住民兒童為題材，陳進選擇描繪原住民來作為題材應該也是基於相同的考量。在本次的展覽中還展出一件陳進戰後的水墨畫〈山中人物〉（1950年代），也是在她的作品中比較少見的原住民題材，將這兩件戰前與戰後的作品來做比較，可以看到陳進不同時期畫風的變化。

五、結語

黃土水曾說過：「雕刻家的重要使命在於創造出優良的作品，使目前人類的生活更加美化。」[16]對當時的藝術家來說，如何透過藝術來美化人生，是他們的一個重要目標。這次也展出洪瑞麟（1912-1996）的兩件作品，他是著名的礦工畫家，一直在礦場工作直到退休為止，礦工成為他最重要的創作主題，他曾說：「我與他們工作在一起，歡笑在一起，甚至結婚在一起（我取了工頭的女兒），當然，苦難也在一起，我的畫就是他們的日記，也是我的反省」。[17]洪瑞麟從生活中尋找創作題材，從生活的喜怒哀樂中創造出真實的作品，呂基正則是親自踏遍臺灣大大小小的山岳，從大自然的景色以及真實的體悟中來接近「美」，他是這麼描述自己的創作經驗：「爬上山頂寫生，感覺到身臨高山峻嶺，胸懷格外曠達，面對大自然的一切現象，顯得都市生活的無限狹屈，領略到描寫風景，必須接近大自然，探求真實，才能觸動『美的靈感』」[18]。

最後，引用一段日劇《此聲為你》裡面的臺詞來作為這次演講的結語，劇中身為數學家的主角曾說過這麼一段話，他說：「我覺得在數學、文學和藝術的領域，最重要的是美和感動。這兩樣東西既不能幫你發財，也對治療疾病、實現世界和平、減少犯罪，沒什麼幫助。但除了美與感動以外，應該沒有其他任何東西，能讓你覺得活在這個世界上真好」。希望大家在展場中，也可以從這些藝術家的創作中獲得美好與感動，謝謝大家的聆聽。

[16] 黃土水著，顏娟英譯，〈出生於臺灣〉，頁126。

[17] 楊淳嫻，〈洪瑞麟「等發工資」作品解說〉，《不朽的青春——臺灣美術再發現展覽圖錄》，頁80。

[18] 呂基正，〈寫生旅行〉，《第十屆青雲畫展》（臺北：青雲畫會，1956年），頁11。

邱函妮／國立臺灣大學藝術史研究所助理教授

日本東京大學人文社會系研究科美術史學博士，曾任中央研究院歷史語言研究所博士後研究人員，現任國立臺灣大學藝術史研究所助理教授。主要研究領域為臺灣美術史、東亞近代美術史。著有《灣生・風土・立石鐵臣》（雄獅圖書公司，2004）、〈陳澄波繪畫中的故鄉意識與認同——以《嘉義街外》（1926）、《夏日街景》（1927）、《嘉義公園》（1937）為中心〉（2012）、〈創造福爾摩沙藝術——近代臺灣美術中「地方色」與鄉土藝術的重層論述〉（2014）及博士論文〈「故鄉」の表象－日本統治期における台湾美術の研究〉（2016）。

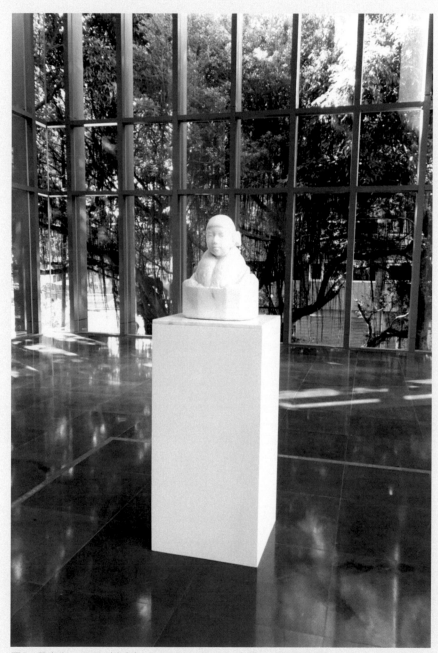

圖1：黃土水　1920〈少女〉28×35×H50 cm　大理石（邱函妮 攝）

圖2：呂鐵州 1933〈鹿圖〉145×231 cm 膠彩、紙（邱函妮 攝）

圖3：鄉原古統 1937〈春之庭〉、〈夏之庭〉170×93 cm 彩墨、紙（邱函妮 攝）

臺灣美術的本土性與現代性：
從陳澄波、張義雄到侯俊明

盛鎧

一、前言

　　臺灣美術由清朝、日治時期發展到近代，在各階段皆因不同政經背景而有不同展現。日治時期臺灣部分畫家接受近代美術教育，師承石川欽一郎（1871-1945）、鹽月桃甫（1886-1954）等知名老師，第一代的畫家例如陳澄波（1895-1947）等，前往海外習得經驗與技術後回臺發展，影響臺灣畫壇甚鉅，日本統治期間更有許多畫家前往日本或海外等地學習西畫等技法，回臺後帶動臺灣畫壇發展直至戰後與近代，培養出臺灣許多優秀藝術家。

　　此次演講將介紹陳澄波、張義雄（1914-2016）與侯俊明（1963-）等三位藝術家的畫作與創作。陳澄波出生於1895年，張義雄出生於1914年，而侯俊明出生於1963年。三位不同時期的藝術家，分別用不同角度與技法描繪臺灣各時期的景象，也呈現出臺灣畫壇在不同階段的意象。

二、陳澄波

　　陳澄波，嘉義人，是相當關懷故鄉的畫家，喜愛以自己家鄉為創作主題，曾繪製許多關於嘉義街景的作品。《嘉義街外》此一主題畫作，共有四幅，其中〈嘉義街外（四）〉於1928年繪製，畫作特別的地方在於描繪一般可見的橋梁、排水溝、路燈與電線桿等現今常見街景。通常寫生畫家傾向於描繪大自然與農村等自然景致，儘管他們取景所在雖不乏電線桿等設施，但構圖時往往會將其省略，陳澄波反而凸顯這類主題，顯然與其他畫家視角不

同。另一幅畫作〈嘉義街外（二）〉，繪製於1927年，同樣也有電線桿與排水溝等元素，還有出現當年的新科技「水泥材料」。陳澄波的一系列故鄉畫作，也呼應今天演講的主題：「臺灣美術的本土性與現代性」，透過畫家的作品，不只可看到一般的街景馬路，也描繪出當時各種現代化產物。

陳澄波出生於1895年，是日本統治臺灣的第一年，而知名的雕塑大師黃土水（1895-1930）也是同一年出生。陳澄波一出生就是日本統治時代，後來前往東京美術學校就讀，接受學院式藝術教育，受到明治維新後現代化教育薰陶，於日本學習西方繪畫技巧。日治時期電線桿與排水溝等基礎設施，在當年是較為新奇的建設。由〈嘉義街外（二）〉畫作中可看到臺灣房子已經有兩、三層樓高，不是古早的一層樓平房，且馬路筆直寬闊整修過，雖然是一般鄉村景象，但也可以看出現代化的影子。

另外，陳澄波也畫「媽祖廟」，媽祖是臺灣人共同信仰，廟宇理所當然成為地方信仰中心，也是社區意識凝聚重點。〈溫陵媽祖廟〉呈現出很本土的傳統意象，但一樣可見電線桿等設施，足見陳澄波是非常喜愛畫電線桿的畫家。畫面中可以看到供水、排水的基礎設施，背後涵義代表了公共衛生觀念的興起，不禁讓人想起現在政府宣導勤洗手等觀念。此類水利建設是當今城市規劃發展不可或缺的一環，畫作主題雖然是傳統媽祖廟，但同時涵蓋電線桿與水泵等近代設備，雖然這些設施在現代社會已很常見，但以當年生活條件來看，當時居民已跳脫傳統取水、挑水等體力活，是邁向近代化的一個重要象徵。

陳澄波喜歡畫故鄉，特別是嘉義街景與公園，想到嘉義就會想到噴水池。張義雄小時候曾在嘉義市中心看到陳澄波於噴水池附近作畫，覺得很帥氣，因而萌生想要當藝術家的念頭。另一幅〈嘉義街景〉，畫的是嘉義市中心，同樣有電線桿元素，還包含現代化的三層洋樓，屋頂形式也更現代了。

〈夏日街景〉，可以看到畫面中間後方的「公會堂」建築。畫作右後方有個特別的高樓建築是啤酒屋，也就是「高砂麥酒株式會社」，主要是販售啤酒與餐點。畫面中間電線桿後方有個「佈告欄」，佈告欄前方有位撐陽傘的女性，我們以「陽傘」稱呼，功能主要即是用來遮陽，也稱「洋傘」，代表其非傳統油紙傘，呈現出另一個外來事物的影響。畫作中結合了電線杆、

洋傘女性、戴帽子孩童、嘉義公會堂與帶拱廊的新建築等等不同主題，帶給觀者現代化街景的感受。

〈嘉義中央噴水池〉畫作元素包含了噴水池、路燈，以及可能是用於電報收發功能的電塔，還可以看到汽車在路面上行駛，也是一個相對現代的城市街景。〈嘉義街中心〉這幅同樣有電線桿、噴水池與廣場。市區出現噴水池，代表具備公共給水系統與自來水等設施。自來水給水是很重要的城市建設，噴水池不僅美化城市景觀，還代表當時技術已可將水源由遠處引至市中心，且擁有水道設施可供給自來水水路。〈嘉義街中心〉畫作還包含了傳統小吃攤等本土景象，左邊店家店招上寫「ビール」，表示這是家啤酒屋。在當時那個年代，啤酒並非傳統酒類，傳統酒類是米酒或水果酒之類。啤酒自日本時期引進臺灣，表示當年飲食也開始邁向現代化。

〈水源地〉為1915年繪製，是陳澄波約20歲就讀總督府國語學校時所繪，屬於比較早期的作品，當時繪畫技法尚未純熟。此畫主題為「火力發電廠」，發電廠上方是淨水池，水源由此處進入自來水沉澱水池後，沉澱淨水再進行取水作業。下方是現在公館的「自來水博物館」，當時是自來水廠，當年即藉由此設施將自來水引進臺北城。畫作除可看到自來水廠與發電廠等現代產物，同時也能看到水田、水牛、牧童騎著水牛等本土田園景色。融合本土與現代等事物，是陳澄波很感興趣的題材，從這早期作品也可以看出其風格。

陳澄波也有許多關於故鄉嘉義街景的畫作，例如〈嘉義公園一景〉、〈嘉義公園一角〉等作品，繪製於1934年。〈嘉義公園一景〉中，父母與小孩在公園觀賞動物；〈嘉義公園一角〉作品則包含了水池、庭園造景與小橋流水等。陳澄波畫作中的「公園」一般都為嘉義公園，是市民喜愛的休閒場地，嘉義民眾看到相關畫作一定都有某種程度的熟悉感，這類元素理所當然屬於本土題材。然而，公園也有現代化的一面，今日街頭常見大小公園，一般觀念也認為城市擁有公園是很正常的設施。但公園其實是現代城市規劃的產物，是現代城市刻意保留的都市之肺，不僅可淨化空氣，更可成為市民休閒處所。

公園，顧名思義是「公共的庭園」，是對公眾開放的公園，而不是凡

爾賽宮等「宮殿的庭園」，更不是貴族或有錢人刻意建造的假山庭園，僅供少數人享用的私人宅邸庭園。公園不僅對公眾開放，也是現代城市規劃的重點，所以當年有了城市規畫概念與想法出現後，才有公園這個現代產物的誕生。〈嘉義公園一景〉呈現出親子同遊的景象，父母帶著兒女觀賞動物，代表民眾開始重視休閒生活與親子關係，且呈現出小家庭的生活型態，顯見家庭結構由大家族轉變為小家庭的軌跡，慢慢出現了現代家庭的場景。關注於現代生活空間、型態與觀念等，是陳澄波作品中的重點，也是這一系列畫作中相當有意思的部分。

陳澄波除了畫嘉義街景，也畫臺灣各地景象，特別是臺北，因陳澄波當年跟藝術圈朋友合組「臺陽美術協會」，時常到臺北與藝術家朋友聚會，並會一同結伴到淡水寫生。〈臺北橋〉的畫面中間為臺北橋，連接臺北市與三重，河面上可以看到較為傳統的舢舨船。臺北橋是日本時代所建的鐵橋設施，故臺北橋代表了現代化的交通建設景物。

淡水景色是臺灣許多藝術家喜愛的題材，因為此地前有淡水河出海口，後有觀音山，且淡水的房舍兼具傳統與西式風格，例如白樓與紅毛城（英國領事館）等。〈淡水風景〉畫作中可以看到傳統閩式建築，也有西式的洋房洋樓。淡水之所以有西式建物，因早期屬於通商口岸，洋樓在此作為經商辦公等功能，如馬偕（George Leslie Mackay, 1844-1901）博士曾在淡水成立「馬偕醫館」，以及荷蘭人建造的紅毛城，後來成為「英國領事館」等，當年的現代產物在淡水可見不少。

可惜的是，陳澄波於228事件遇難過世。遺照上可看到西裝上的彈孔與血跡，當年二戰結束後臺灣光復，陳澄波原本對於臺灣光復也有所期待，認為新政府將是現代文明的法治政府，沒想到228事件前，政府統治失敗引發人民不滿，全臺陸續出現抗議陳情活動，嘉義地區亦出現政府與人民的衝突情事。

陳澄波於日本畢業後曾前往上海任教，於1932年回臺，因具備中國教學經驗，擁有國語（華語）溝通能力，能夠與新政府官員溝通陳情，且陳澄波是熱心公益的人，故當地民眾邀請陳澄波一同前往與政府談判。當年臺灣接受的是日本教育，在學校講日語，在家則說臺語、客語等母語，故無法與

當年說北京官話的政府官員溝通。雖然二二八事件發生在1947年，距離新政府於1945年接收臺灣後已經過了兩年時間，但人們學習新語言的速度沒那麼快，當時陳澄波出面會談可同時協助翻譯。由前面畫作可知，陳澄波喜愛現代事物，他認為新政府應該是現代化的法治政府，故願意協助出面陳情，沒想到政府直接抓捕談判者。陳澄波身為民間仕紳，僅是幫忙調停，希望政府可以聽取民間意見，並非抗議分子，但是陳澄波到了嘉義水上機場就被抓走，後來於嘉義火車站前被槍決，過程並沒有經過合法的審判程序。

　　陳澄波曾入選帝國美術展覽會，當年在畫壇是相當有地位的人士，他是第一位以繪畫作品入選者，而黃土水則是以雕刻作品入選。他曾經對政府有期待感，但政府卻讓他失望了，甚至賠上自身性命，無疑是一場悲劇。先前一直提到，陳澄波熱愛電線桿這一元素，另位畫家郭雪湖（1908-2012）的〈南街殷賑〉則提供另外一種對照。電影〈大稻埕〉中也有出現這幅作品，此作有趣的地方是，原本大稻埕街區是有電線桿存在，但郭雪湖沒有畫出來。從當時的風景明信片可以看到當年大稻埕街景，〈南街殷賑〉中的南街指的就是大稻埕熱鬧的那一區塊。明信片內也可以看到當時的店招、藥店及霞海城隍廟等，當然也能看到電線桿的存在，就像陳澄波畫的一樣，而郭雪湖的作品則沒有出現電線桿。但〈南街殷賑〉出現其他有趣的改動，比方街屋實際上僅有兩層樓，但作品中的洋樓為三層樓，郭雪湖幫忙多蓋了一層，且招牌更加密集。以前的店招設計比較低調，不像現在招牌一個比一個華麗，郭雪湖畫作中的招牌非常密集，看起來更加熱鬧，也可以看到中元普渡的旗子，民眾為了大拜拜而採買南北貨等，街道非常熱鬧，且畫作呈現出的氛圍更加繁華。三層洋樓建築加上各式各樣店招，雖然沒有電線桿，但也是既本土又現代的畫面，這邊本土指的是大稻埕中元節活動，加上霞海城隍廟傳統建築，現代產物則是指時計店（鐘錶店）與冰店等新產物。另外還可看到跟原住民相關的店招「蕃產內地みやげ」，指的是日本內地或原住民相關禮品，畫面中也能看到現代化的汽車在路上跑，既本土又現代。

　　前面提到，〈南街殷賑〉中的南街指的就是大稻埕迪化街，說到大稻埕，我們知道這邊是過年採買南北貨的地方，在日治時期同時是茶葉、紡織品等貿易集散地，且迪化街是當時臺灣最繁華的市街。原本臺灣最熱鬧的地

方是臺南府城，日本統治後將統治中心設在臺北城，彼時臺日貿易往來頻繁，通商口岸在基隆，距離臺北城也很接近，所以兩地都非常繁榮，大稻埕就是從那時刻開始益發繁榮熱鬧。

　　因郭雪湖和陳澄波世代相近，所以在今天的演講中多提些關於郭雪湖的故事，也順帶提一下膠彩藝術。郭雪湖本名郭金火，1908年出生，比陳澄波年紀略小一點，同屬於早期世代的畫家。〈南街殷賑〉是膠彩畫，郭雪湖特別的地方是，他的繪畫能力是自學的，雖然他曾經跟傳統畫師蔡雪溪（1884-卒年不詳）學習，但蔡雪溪是傳統神像畫家，較擅長神像畫與裱褙技藝。郭雪湖靠著自學以及向畫家鄉原古統（1887-1965）請益以加強自身的能力，而他自學最重要的一點就是去圖書館學習，在郭雪湖所生長的日本時代，圖書館也屬於現代產物。在〈南街殷賑〉這幅作品之前，郭雪湖也畫過臺北圓山周邊的景物。〈圓山附近〉這幅作品也是既本土又現代的表現，作品中可以看到農田景觀，田中間有人正在彎腰種菜，右後方山徑蜿蜒向上，是個本土的田園風光，同時左後方描繪出鐵橋，屬於現代化產物。這幅膠彩畫作品用色非常用心，尤其展現出不同綠色層次色調的變化，這是郭雪湖非常著重的地方。

　　「膠彩畫」從日本時代開始引進臺灣，亦稱「日本畫」或被歸為「東洋畫」。日本時代官方舉辦的重要展覽會如「臺灣美術展覽會」（臺展）與後期的「臺灣總督府美術展覽會」（府展），將畫作分為「西洋畫」與「東洋畫」兩個部門：「西洋畫」指的是油畫與水彩等，「東洋畫」指的是東洋繪畫，可分為日本傳統「膠彩畫」以及「水墨畫」。「水墨畫」只有用墨，日本稱為「南畫」。日本之所以稱之「南畫」，是因為中國繪畫將南北分宗，北宗繪畫偏好金碧山水，會使用彩墨，南宗偏好人文畫，明代董其昌（1555-1636）尤其推崇南宗繪畫，日本畫壇學習了南宗文人山水畫，故稱「南畫」。南畫是「東洋畫」的一個系統，另一個系統就是日本傳統的「膠彩畫」。儘管日本傳統繪畫也是從中國傳入，例如「丹青彩繪」與工筆畫等，但同時日本也發展出更為精細的日式美學，具有自身特色。戰後國民政府來臺，認為日本畫屬於日本的東西，較為排斥，畫家因此按照媒材本身來分類畫作，加水的稱為水彩畫，使用油彩的稱做油畫，使用膠調和顏料的則

稱為膠彩畫。膠彩顏料使用礦石粉末，而取得礦石粉末還得透過挖礦程序，且材料取得不易，必須加工細磨。而且礦石粉末要畫在絹布上也不容易，必須熬煮動物膠質來調和，過程相當繁雜且非常費工。若有機會去美術館等地觀賞膠彩畫，可以看到畫作中帶有結晶閃亮的反光感，單純看圖片較看不出來這樣的效果。日本膠彩畫也有受到西方影響，特別是明治維新之後，融入西方寫實技巧，重視寫生，跟中國傳統山水畫重臨摹的表現手法不太一樣。

　　前面提到，郭雪湖繪畫技巧主要是靠著去圖書館自學，他在一篇回顧藝術歷程的文章中，提到他自己沒受過正式美術教育，但要成為畫家，除了拜師學藝還需要學問上的教養，因此他採取日間作畫，夜間研讀的方式，天天上圖書館，以自修研習的方式補救自己所欠缺的美術教養。他所說的圖書館就是在總督府後方的總督府圖書館。總督府圖書館所在是現在的國防部博愛大樓，當時總督府圖書館為西式建築，帶有馬薩式屋頂的古典建築元素，裡面是閱覽廳，可惜圖書館在二次大戰時被美軍空襲炸毀。其實總督府部分建物當時也被波及，戰後才修復。美軍空襲時原本要轟炸總督府但是炸偏了，炸到總督府圖書館，還好當時將部分圖書搬遷到其他地方，後來成為中央圖書館臺灣分館藏書，但原圖書館建築則被炸毀不復見。郭雪湖在圖書館內看畫、學畫，甚至自述提及這座圖書館是他的學校、母校，圖書館在當時是個開放資源，讓郭雪湖有機會在其中閱覽群書，學習精進藝術。時至今日，網路已經非常方便，不太需要實體圖書館，但在那個年代則是非常重要的自我學習管道，也是成長的機會與空間。前面反覆提到，公園是城市的規劃重點，圖書館也是城市規劃相當重要的一環，現代都市也會將公園、圖書館、演藝廳等當作重要的城市建設，而這類建設則是從陳澄波、郭雪湖的時代起，開始在臺灣出現。

　　回到郭雪湖的〈圓山附近〉，畫作中出現現代鐵橋以及界碑，界碑的作用是鑑界並劃分產權，界碑出現以前，常用水溝等為界，水溝那邊是你家的地，這邊則是我家的地，但水溝可能會改道，地界也會跟著變更。界碑是較為現代的科技，需採用三角測量、幾何概念等才能測繪出精準的土地界限，畫作中出現的玉米屬外來物種（所以閩南語稱為番麥），向日葵當然也不是本土作物，此外，畫作呈現的寫生概念，非傳統的文人意象畫法，也代表了

現代藝術觀念的引進。〈圓山附近〉出現第一代「明治橋」，空拍舊照片中可以看出，明治橋所在的圓山一帶，包含了今天臺北市立美術館、臺北故事館、圓山動物園等，還有現在已經改建為圓山大飯店的臺灣神社，再過去一點就是劍潭與士林，橋下橫跨的則是基隆河。郭雪湖也描繪過第二代明治橋，作品名為〈橋畔春雷〉，橋下的拱型橋墩也是非常漂亮。第一代明治橋為鐵橋結構，第二代則為石造拱橋，可惜後來臺北市整治基隆河時將橋拆掉，拆除後剩餘的石材還留著，所以許多文史愛好者希望能夠將明治橋蓋回來。

　　方才提到不少郭雪湖畫作融合了本土與現代的元素，包含田園景觀帶入現代鐵橋、界碑等。接著回到陳澄波的創作，他的〈海邊三美〉這幅畫可能是在中國時期的作品，畫中的女性穿著代表中國傳統的改良式旗袍，而三美則是西洋古典畫的重要題材，可追溯自希臘神話的主題。畫作中女性的裝扮、鞋子與髮型等偏向西式風格，髮型甚至有整燙過，三位女性模特兒在一起，既傳統又西方，既古典又現代。這三位雖然是東方女性，但帶了點現代氣質，而且結伴去海邊郊遊也是較為現代的行為，不是以前傳統「三從四德」或「大門不出、二門不邁」的觀念，已經呈現出女性自主意識，能夠結伴出遊了。所以陳澄波作品中的東方女性帶著現代氣質，畫風呈現後印象派風格，不採用細膩的寫實風格，反而較重視油彩的表現，這類現代畫風的展現亦值得一提。

三、張義雄

　　張義雄小時候曾經看到陳澄波在嘉義噴水池寫生作畫，覺得相當帥氣，長大想要跟陳澄波一樣當個藝術家，立志成為畫家。張義雄也曾跟陳澄波學習作畫，但時間不長，因為陳澄波後來前往中國教書，雖然中間偶爾會因臺陽美術展的原因回臺短暫停留、探親，但直到1933年陳澄波才回臺灣，而張義雄則於1933年前往日本學畫，所以兩人交會時間不多。張義雄很有個性，雖然張義雄很尊敬陳澄波，也曾撰文描述陳澄波，但他不會因為想攀關係就經常奉承陳澄波為他的老師，且兩人畫風頗有差異。張義雄年輕時在日本學畫，60多歲時一句法文都不會說就到巴黎定居，張義雄小時候覺得老師陳澄

波是東京美術學校畢業的，所以也想去日本學畫，中學時前往日本想報考東京美術學校但未上榜，然而在日本住了很久，戰後回到臺灣住在臺北。當時他生活非常貧窮，雖然父親經商家境小康，但戰後家境受影響，不想向家裡拿錢，因此他從日本回來後與妻子住在違章建築內，也曾居住在容易淹水的淡水河邊過。張義雄喜歡畫畫，曾教學生繪畫，他也喜歡小動物，有一段時間養過文鳥，賣鳥補貼家用，還養過猴、狗、蛇等動物。後來專心從事藝術家工作，畫作賣了一些錢並用這些錢前往日本生活。因張義雄在日本念過書，因此順勢在日本發展，後來有一陣子想要去巴西闖蕩，移民南美洲，但不幸被騙錢，幾經波折後仍然住在日本。他也曾在日本開過展覽，亦曾在日本街頭從事人像畫家等工作。張義雄的學生曾撰寫過回憶文章，裡頭提到張義雄在東京街頭畫完人像後，回程路上看到丟棄的紙箱順道撿回家做資源回收，被學生目睹，學生覺得老師為何過得那麼辛苦，張義雄認為要當藝術家只能為了生存努力，兩人只好一起抱頭痛哭。張義雄非常有個性且率性，堅持繪畫這條路，後來作品賣得還不錯，賺了些錢後就轉往巴黎居住，並在歐洲各地旅遊。因巴黎是藝術之都，故於60多歲時選擇住在巴黎。後期年事已高身體欠佳，且小孩也是在日本生活，故晚年回到日本居住，於2016年時以103歲高齡逝世。

　　張義雄的一幅自畫像中可以看出一個禿頭中年男子的形象，但是帶著堅毅、嚴肅的神情，畫作用色大膽，使用綠色作為表情背景色之一，油彩質感的處理相當好。西洋繪畫中，相當知名的林布蘭（Rembrandt Harmenszoon van Rijn, 1606-1669）用自畫像畫出藝術家自身內心，而張義雄自畫像也帶給觀者一樣的感受，他畫出了藝術家內心歷經滄桑的一面。張義雄雖然於1964年旅居日本，後來又長期移居巴黎，但他也畫了不少關於臺灣的景物。〈胡同之雨〉描繪的是臺北萬華一帶的景觀。雖然張義雄是陳澄波的學生，但是兩人藝術方面的表現相當不一樣，前面提及，陳澄波喜歡畫現代的產物，以及傳統與現代的意象結合；張義雄不太喜愛描繪現代亮麗的一面，或繁華的馬路等，反而喜歡畫街道上的人或巷弄景觀，甚至是一些比較弱勢的族群。因此，張義雄住在巴黎時不會畫香榭麗舍大道（Avenue des Champs-Élysées），反而比較喜愛小巷弄之類的主題。現在的巴黎香榭麗舍大道是

19世紀拿破崙三世（Napoléon III, 1808-1873）時代，由奧斯曼男爵（Baron Georges-Eugène Haussmann, 1809-1891）規劃之下建設改造而成。巴黎是座老城，當然存在許多曲折街弄，如同現在的臺南，存在不少巷弄與百年老廟，讓城市景色更有味道。

　　張義雄在臺灣曾經畫過當時水門堤防，畫面較為陰鬱，堤防邊隱隱約約可以看到駝背低頭的人，帶了點憂鬱，畫面一點都不光鮮亮麗，顯示出城市的角落。雖然現在城市已將水門邊規劃為親水公園，但當時水門堤防屬於城市邊緣地帶，張義雄也曾住在水門邊，那一帶容易淹水，是相對不佳的環境，所以這樣的畫作也投射出當時的心境。會住在那區的人大多是相對貧困、處在社會邊緣的人，雖然不至於像貧民窟一般的環境，但也帶有那樣的底層味道。張義雄也畫過巴黎街友與流浪漢，他在不同城市居住時都會注意到城市邊緣人。

　　〈吹鼓吹〉是早年於臺灣創作的作品，畫的是吹嗩吶的人，在早期臺灣文化中，臺語的「剃頭」、「吹鼓吹」等是相對低層的職業，吹嗩吶容易跟送葬行業連結，另外，歌仔戲團在傳統觀念中屬於戲子，巡迴時敲鑼打鼓的形象相對不佳。張義雄則描繪此類職業人士，關注中下階層，不像陳澄波關注於城市美好進步的一面，他會畫出城市中無人關注的角落，處於城市邊緣的中下層居民。〈補雨傘〉也是早年的作品，原作後來遺失不知去向後，張義雄憑記憶再畫一張，畫的是修補雨傘的人，畫面中的人物推著車子幫忙修雨傘，在現在已是非常少見的行業，現在的雨傘便宜，用壞了就直接丟棄，但當時物資稀少，能省則省，所以還能存在這樣的行業。而此行業在當年也是相對中下的職業，由此可知張義雄喜愛描繪憑勞力生活的一般庶民。〈豐收〉這幅畫作帶有本土的味道，畫面中女人披著花巾戴著斗笠，正在剝蚵，上頭是斑白的帆布，雖然畫的是背影，但也能感受到勞動與工作的辛勤，表現出張義雄對於本土家鄉的關注。張義雄常常畫出社會邊緣人與街友等，晚年也畫了很多小丑。小丑是他後期喜歡的主題，小丑也可視為社會邊緣人，以雜耍的方式將歡樂帶給別人，但是辛酸往肚裡吞。這也是張義雄自我投射的一部分，他認為藝術家就如小丑一樣，將歡樂美好帶給別人，而將辛酸痛苦往心裡塞。

　　張義雄還繪製了不少有意思的本土題材，包含本土特產，像是楊桃、龍眼與鳳梨等水果。西方靜物寫生中常見到蘋果、梨子等，但是張義雄畫的是更本土的鳳梨，而且他更把油彩技藝發揮到極致，使用紅、黃、橘、暗紅、咖啡等豐富色彩，還帶了點綠色，表現出油彩本身的厚實感，且將鳳梨皮的粗糙質感充分表現出來，技巧相當出色。臺灣畫家中少有能用油畫方式表現出如此質感的畫家，張義雄是數一數二的能手，從他畫作中的鳳梨皮就能看出，用西畫技巧表現出本土水果的質感，是他藝術作品中一大特色。

　　如前面提到的，張義雄作品以寫實創作為主，但他也曾經嘗試抽象作品。〈二二八〉、〈日出〉、〈日落〉三聯作作品顯示出他對臺灣的關注。畫作最下方看到的是日本國旗的一部分，白底上方連接著中華民國國旗，接著1947後是一片黑暗：1947代表的是二二八事件，他的老師陳澄波在二二八事件時被槍決，所以對於張義雄來說，1947年以後則是黑暗時代。這幅作品是1997年創作，而1997上方是藍天，表示他希望臺灣走向自由，整幅作品顯示出張義雄對於臺灣的期許。日本時代結束後，黑暗時代來臨，而他轉而移居日本，這多少帶點政治意味，雖然張義雄沒有直接介入政治運動，也不屬於政治性的藝術家，但可以想像當他的啟蒙老師因政治事件受害，言論自由被打壓下，藝術上的創作也間接受到影響。尤其對於張義雄這類較有個性的藝術家來說，臺灣成為一個不自由且處處受限的地方，因此這也成為他移民日本考量因素之一，加上語言文化較為相近，經濟也較發達，所以選擇到日本求發展。雖然此作是以抽象手法表現，但是寓意相當明顯，以那個年代的藝術家來說，會以這樣的方式創作是現代藝術表現中難得一見的例子。網路上有一部關於張義雄的影片，名為〈夢想旅程〉，這部影片是文化部出資製作的藝術家記錄片，有興趣的朋友可以自行上網搜尋並觀看。

四、侯俊明

　　侯俊明是這三位藝術家中最年輕的一位，他出生在嘉義縣六腳鄉，經常在作品署名「六腳侯氏」。應屆以榜首考入國立藝術學院，也就是現在的國立臺北藝術大學，20多歲時就曾經入選威尼斯雙年展（La Biennale di

Venezia），代表臺灣參加展覽，在很年輕時就相當受到外界矚目。《搜神記》是1995年入選威尼斯雙年展的作品，共18件版畫，這類作品有意思的地方在於，他採用了較為本土民俗的題材為主軸，結合傳統元素卻將之轉化。傳統元素指的是古書樣貌的版畫，例如每件版畫中，左邊是文字、右邊是圖像，文字中間還夾了雙排小字，就如同古籍一般圖文並茂。這套作品確實也有其參考出處，即明代成書的《三教源流搜神大全》，三教即儒釋道，此書介紹三教各神仙、傳說事蹟等，近代有重印本。此外，「搜神記」這名字也曾經出現在晉代干寶（286-336）撰寫的著作中，所以侯俊明參考這些著作，將傳統元素注入了新的內容。

　　《搜神記》中的〈刑天〉（圖1）是遠古神話中的一個角色，曾經出現在《山海經》。刑天被描寫為與黃帝爭鬥而遭砍頭，砍頭後死不瞑目，「以乳為目，以臍為口」，所以版畫中出現眼睛的樣貌。為何刑天要與黃帝爭？古神話中常描寫黃帝與蚩尤大戰，或者有些神話會將炎帝與黃帝分為兩個系統，其實以現代角度來看就是不同部族的戰爭，兩個部族鬥爭後，輸的一方被屠戮。若以現代角度觀之，刑天代表了怎樣的現代意涵？侯俊明在作品中的文字寫著，刑天「今每附身顯靈於有理想有抱負的青年之身」，亦即對時局不滿的青年可說有著刑天的叛逆性。

　　在創作《搜神記》之時，侯俊明曾與一些朋友分享手稿並討論，像是〈刑天〉他就問過蔡康永（1962-）的意見。蔡康永早年也寫過散文，當年以文青作家身分出道，後來才轉往演藝圈發展。侯俊明拜訪蔡康永後才完成這件作品，故寫到：「蔡康永志曰，無首刑天，手足摸索而行，自殘背脊以得巨眼，然傷甚，睜眼則淚湧痛不可抑，乃自吊烤乾淚水，終得以視。」以示蔡康永也參與了創作的過程。這件作品將刑天視為不滿時事，且跟社會不公現象抗爭的學運社運青年的化身。換言之，作品將古時候刑天對抗黃帝的故事，轉化為現代抗爭青年的形象，特別是在剛解嚴之時的社會氛圍下，因而賦予神話不一樣的現代意涵。被砍頭的刑天持續抗爭，將身體異化，使得身體也可以凝視，就像一個死不瞑目的人，充塞不可彌補的缺憾，侯俊明以這樣的意念創造出〈刑天〉這件作品。

　　《搜神記》當中有許多類似的創作，這裡只取〈刑天〉這部作品說明

傳統與現代的連結。《搜神記》同時有另一個時代意義，作品於1993年時創作，距離1987年解除戒嚴只隔六年時間，正值臺灣民主化過渡階段，社會上仍存有戒嚴時代被壓抑的氣氛，有較多的抗爭活動。那個年代臺灣開始出現本土文化的聲音，所以侯俊明將傳統元素拿來加以應用，但不是採用懷舊古早味的模式，而是在傳統文化元素中加上強烈的現代意涵。

　　另一件作品〈**香港罪與罰**〉（**圖2**）也值得一提，此作參考傳統民俗地獄圖。這類作品通常呈現生前沒有孝敬父母，死後下地獄拔舌頭之類的傳統概念。這是侯俊明於1996年受邀到香港時進行的創作，他到了香港後尋思要創作跟香港相關的題材，所以做了這系列三件的作品。香港原本屬英國管轄，於1997年後回歸中國，侯俊明注意到了那時候社會不安的氣息，所以創作這套作品。圖像是類似地獄圖的樣子，有被牛頭馬面拖著走的妖魔鬼怪、砍頭畫面等地獄形象。其中一件提到：「香港人只知賺錢，浮淺無根，不知自身歷史，缺乏住民意識，宗主國從英國換成中國，沒有自己的發言權與自主權」。這段話是1996年時寫的，這幾年我們也看到香港陸續有「雨傘運動」等抗爭活動，種種訴求包含「光復香港」、「時代革命」等，對政局充滿不滿。可見侯俊明在1996年時就已經感知並預見未來，此作品雖然跟臺灣本土沒有直接關係，卻結合臺灣傳統民俗地獄圖元素，同時他也注意到香港貧富不均與老人孤獨等等社會現象，藉由畫作凸顯社會問題。

　　《上帝恨你》系列一套七件，也是以地獄圖的元素結合基督教概念的創作，代表七大罪。作品中地獄圖偏向西方基督教的思想，採用例如罪人、審判無所不在的說法。例如〈上帝憎恨肥胖〉中提及塑身地獄：「肥胖者，好吃，缺乏自制，懶得動，腰粗腿肥，乳房扁，慘不忍睹。」圖像中呈現地獄鬼役割油的樣貌，但這裡並非真的是在諷刺胖子，而是描述過於強調瘦身的社會風氣。我們時常聽聞醫美糾紛、吃減肥藥導致洗腎等等之類報導。日常生活中我們也常見到某些人明明已經很瘦，卻仍想要更苗條，午餐只吃蘋果，整天肚子餓，彷彿活在瘦身地獄，因此這幅作品是針對社會瘦身風氣的諷刺。另外一個類似的作品《星座十二鍼》，其中關於處女座的描述說：「超高標準，要求完美，而對失敗有很深的恐懼，總是嚴苛要求著乾淨整齊有禮貌」，且誇張的描繪出星座刻板印象，顯示侯俊明是具有幽默感的藝術家。

　　接著是侯俊明近期的一系列創作，名為**《亞洲人的父親》（圖3）**，此作品有意思的地方在於，他前往某個城市後尋求當地人接受他的訪問，受訪者需描述自己與父親的關係。例如第一個地點在日本，他受邀至日本橫濱美術館做為駐館美術家，並在當地貼出公告，募集自願者協助作品創作，之後再轉往臺灣、泰國、香港、韓國首爾等地，以相同方式進行創作。創作前雙方會先進行訪談，了解受訪者父親在自己心目中形象為何？小時候有無特別體驗等問題，也會採用一些較為特殊的問法，比方說：是否可以用一種動物形容父親？或是用一種植物來象徵？如果用一個物品代表父親，會選擇什麼？以如此一系列的問題進行訪談後再行創作，也會要求受訪者畫下圖像，記錄受訪者的圖像，再與侯俊明自己的作品、訪談內容一起展示。若展覽空間允許，他也會展示之前的作品，例如在泰國展出日本作品。因此這作品是不斷累積的創作，也是滿現代前衛的一個概念。雖然侯俊明是當紅炸子雞又是前衛藝術家，但這系列創作關注於個人的家庭親子關係，並非天馬行空純粹為了創意搞創意，成為譁眾取寵的前衛，因為他關心「人」的問題。

　　某方面來說，受訪者之所以想談父親，很可能之前與父親有心結，但談完後較釋懷，產生了療癒的效果。且創作前才在當地公開募集受訪者，不會知道來者何人，必須透過訪談互動等方式才能互相理解。《亞洲人的父親》訪談題綱提及，訪問的問題包含：動物、植物、自然景觀、與父親做過什麼難忘的事情等。

　　在日本創作時參與者有八人，他會挑選訪談者的意象來創作，例如〈山岸由乃之父〉提到，他的父親在家不太愛講話，只喜念書，所以畫出一匹獨來獨往的野狼，野狼上盤坐一個閱讀之人的意象。侯俊明除了根據訪談內容創作圖畫，也會簡短描述受訪者與父親的情形，創作完成後還會再請受訪者寫些簡單回應。〈星野由江之父〉描述父親退休後傍晚躺在家裡喝酒，像是癱在家裡的牛，一開始受訪者先描繪出父親的形象，父親喜歡傍晚喝酒，故畫出退休慵懶享受自由的樣貌，後來侯俊明將受訪者作品與牛結合在一起，變成一隻牛坐著喝酒，喝到東倒西歪的樣子。〈山下滿廣之父〉，這位受訪者的父親形象像怪手一樣，那時父親中年失業，在日本強調終身雇用的社會文化之下，中年失業是個很大的打擊，當時家中氣氛很差，父親就像是個破

壞性的怪手一樣，摧毀原本的家。受訪者原本分別畫了怪手以及花朵，侯俊明則結合了旋轉怪手與花朵的意象畫出受訪者的父親。

這些受訪者原本與父親之間多少都有心結，參與這個計劃後卻產生了療癒的效果，例如山下滿廣雖然提到父親像是怪手，但他卻寫說請父親貫徹到死都不會後悔的生活方式；或者山岸由乃雖然說父親是一匹獨來獨往的野狼，卻也認為她是被狼守護著，她後來送鋼筆給父親，而在心裡深處感受到與父親的對話，由此產生了與父親和解的效果。

侯俊明前往數個國家進行一系列創作，也可以在不同國家作品中看到不一樣的風情。例如在臺灣訪問了大企業家許勝雄先生，許先生是承繼父親的企業，描述他的父親像國王一樣，其中一個問題詢問：如果現在父親就在您的眼前，您最想對父親說的一句話是什麼？回答是：「我沒讓您失望」，對話呈現出臺灣文化中傳統孝道的樣貌。但如果比較日本與臺灣的國情，似乎日本父親們比較不常管教小孩，父親常常是白天工作，晚上應酬，周末就休息睡覺，小孩的教養工作都是母親在負責居多，所以與母親互動較多。臺灣父親們相對則是比較常管教小孩，例如〈童雅琳之父〉，描述父親像扳手一般，把家人鎖緊、鎖死，沒溝通餘地只能順服他，造就出一個很想反叛父親的自己。因此不同地區的不同作品積累起來產生不一樣的特色，就如一個手掌上五根手指頭各有不同。

在泰國，侯俊明採取了一個有趣的手法，他把好幾本泰文習字本攤開來，在上面作畫。泰國創作時是透過策展人聯繫受訪者，當時作品包含〈泰拳女拳手Pannarai之父〉、〈Lady-boy FRIEND之父〉等六件。〈Lady-boy FRIEND之父〉之中的受訪者FRIEND是喜歡男扮女裝的Lady-boy，FRIEND認為父親是不說話的老鷹，有次受訪者在外面遊玩，以女裝方式從Pub回家，父親見了之後說，你要變成Lady-boy沒關係，但切記不要染上毒癮學壞了。FRIEND原本以為父親會責怪，沒想到得到如此回覆，自此受父親感動而更加潔身自愛，後來父親因心臟病住院，反而得到了一位會寫卡片給父親的貼心女兒。

用習字本創作的效果之一是底圖也會同時露出來，產生覆寫式的效果以及圖像間的互文性，這類多層次的重疊效果是很有意思的嘗試。至於為何要

使用習字本？我問過侯俊明，他認為習字本是我們小時候剛開始學習，也就是啟蒙時會使用的工具，象徵父親傳授知識的角色。這系列作品產生的意象與視覺效果都很特別，且作品仍在不斷積累與發展，值得我們關注。

在侯俊明的創作歷程，我們可以看到，他早年以較具抗爭性的《搜神記》等作品初試啼聲，到結婚生子後，轉而創作可以跟他人分享的藝術品。滿有意思的一點在於，《亞洲人的父親》並不是以心靈導師的地位，意圖開示他人，而是以平等的角度與人對談，聆聽並記錄別人的故事，共同參與創作之後再分享給大眾，充分展現他作品中平等對話的觀念。

五、結語

臺灣藝術家非常多，以上分享這三位藝術家的作品給大家，希望大家更加了解不同世代臺灣藝術豐富的表現，以及臺灣藝術具有既本土又現代的一面，值得我們重視並探索。

盛鎧／國立聯合大學臺灣語文與傳播學系教授

國立中央大學藝術學碩士、輔仁大學比較文學博士。現任國立聯合大學臺灣語文與傳播學系教授、台灣藝術史研究學會常務監事。「生命的禮拜天：張義雄百歲回顧展」（國立臺灣美術館，2013）與「不完全變態：侯俊明創作與手稿展」（國立中央大學藝文中心，2016）策展人。著有《巨岩・豐原・葉火城》與編著《臺灣美術團體發展史料彙編（4）：1991年後美術團體（1991-2018）》。發表的學術論文一類為藝術家專論，探究侯俊明、張義雄、陳澄波、李石樵與郭雪湖作品的風格特色與社會意涵；另一類則是跨領域研究，探討臺灣美術與文學中的公共空間、街景和後街意象，以及一篇英文論文，討論哪吒在臺灣文化中的形象演變。此外，並撰有多篇藝評。

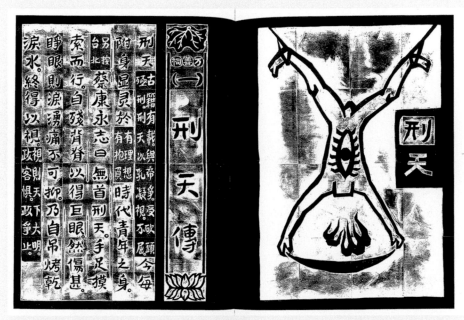

圖1：侯俊明　1993〈刑天〉154×108 cm　版畫

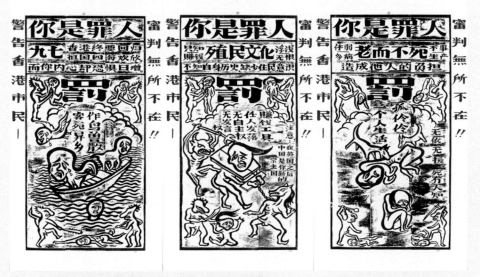

圖2：侯俊明　1996〈香港罪與罰〉195×81 cm　版畫

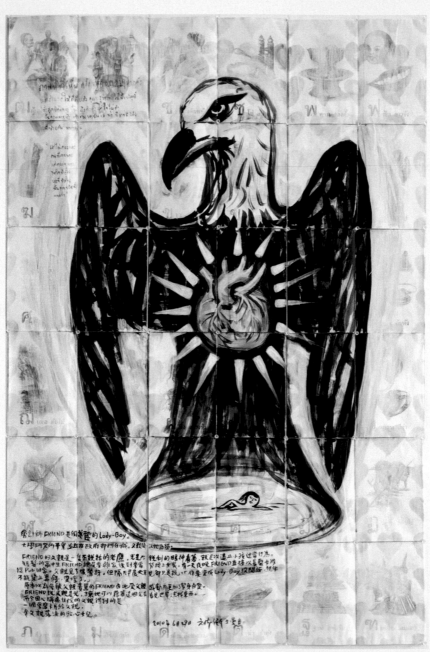

圖3：侯俊明 2010《亞洲人的父親》（泰國系列）之〈Lady-boy Friend之父〉86.4×127cm
（油性顏料繪於18本泰文習字本）複合媒材

近代美術
與桃園典藏

2

蔡家丘
桃源與古城：談近代美術的幾個意象

賴明珠
70新寫實：從鄉懷到社會批評

謝佳娟
淺談桃園市立美術館藏臺灣風景畫

桃源與古城：談近代美術的幾個意象

蔡家丘

一、想像的古風景：桃花源

（一）中國與日本美術中的桃花源

　　本次演講分享的內容以美術傳統中的「桃源」意象談起，討論近代東亞美術汲取傳統的創作過程，以這個角度再舉出古城、人物兩種畫題，漫談、欣賞一些作品。這裡的「桃源」意象雖然與實際地理、歷史上的「桃園學」無關，但也以此作為一個遙遙呼應的參照。

　　傳統的東亞畫家們對於桃源的意象特別有興趣，常將其融入作品之中。為何桃源是重要的靈感來源呢？陶淵明（365-427）的《桃花源記》描寫一位漁夫行至山窮水盡處，發現了人間仙境：「復行數十步，豁然開朗，土地平曠，屋舍儼然，有良田美池桑竹之屬，阡陌交通，雞犬相聞，其中往來種作，男女衣著，悉如外人，黃髮垂髫，並怡然自樂」。《桃花源記》的情境受到官場失意或想超脫現實的文人嚮往，因此中國繪畫描繪桃源意象時，常常代表著文人想離開官場、隱居山林的想法；又或者是，它也被描繪成一種不同於一般人世間的生活情境，表達如道家仙境般的世界；還有在宮廷畫作中，畫師描繪桃源的意象，也可能暗指皇帝於充滿政治紛爭的宮廷生活之中，想得到一種解脫的心境。

　　當中如明末清初的畫家查士標（1615-1698），早年為通過科舉考試的文人，後因清朝統治之故，不再應舉，專事書畫。其〈桃源圖卷〉（1696, The Nelson-Atkins Museum of Art）描繪的桃花源，於山川河谷間，著重體現村莊的景物，象徵進入隱居生活中的種種理想情境。另外，如16世紀的明代畫家仇英（約1494-1552）於〈桃花源圖〉（Museum of Fine Arts, Boston）

中，強調山水的美侖美奐，使用較多青綠色的技巧，是以前道家想超越人世，呈現仙境山水的一種圖繪風格。在日本方面，畫家學習中國的繪畫風格時，也常描繪桃源山水，如18世紀江戶時代的南畫家池大雅（1721-1776），以自己的想像來描繪桃花流水，並在畫作上題詩來凸顯文人生活的氣息。

日本於明治維新後，因西洋畫傳入的影響，傳統的山水畫較不受重視，但還是有畫家加入桃源的意象創作，如被稱為日本最後的文人畫家富岡鐵齋（1837-1924）也畫有〈蓬萊仙境圖〉、〈武陵桃源圖〉（1904年，京都國立博物館藏），畫面磅礡充滿造型變化。此時期日本的傳統畫家面對的環境較以前艱辛，創作上缺乏官方發表空間，政府不甚重視，為此，畫家有時在形式上表現得更具變化，更加吸睛，藉此求取目光與地位。

除了傳統繪畫外，日本在19至20世紀發展出另一種畫別，稱之為「日本畫」，日本畫的構想是對應於西方繪畫的傳入而發明的，當西畫傳入日本時，美術界開始反思繪畫風格，對應於西方有著自身獨樹一格的繪畫模式，日本也應該要建立自己的國家繪畫，充滿國粹思想的「日本畫」即在此時代潮流下應運而生。日本畫是將傳統狩野派改良成具有近代特色的風格，比如狩野派原本主要是在紙、屏風上描繪各種傳統畫題，但日本畫則加入西洋畫的概念，強調視覺透視和空間效果。又例如同樣是「桃源武陵」的繪畫意象，像池大雅、富岡鐵齋所創作的傳統繪畫，非常具有寫意與想像性，相較之下，近代的日本畫風格則是凸顯顏色、主題、比例的表現，具有視覺上的衝擊，更適合近代化的欣賞角度。

當時日本學生到歐洲留學，學習法律與各種技術，期能改善日本。日本的畫家也跟隨潮流，留學風氣興盛。如以小杉放庵（1881-1964）為例，當他從歐洲回到日本時，畫了以桃源為題材的〈桃源漁郎繪卷〉（1916年，小杉放庵記念日光美術館藏），是參考他在歐洲留學時所見皮埃爾・夏凡納（Pierre Puvis de Chavannes, 1824-1898）的壁畫。夏凡納的壁畫具有平面與幾何化的構圖，人物帶有側面性的風格，影響了放庵，不過〈桃源漁郎繪卷〉還保留著傳統的特色，以長卷的形式展開。有些畫家則認為不一定要採用西洋繪畫的特色，而是回到以前傳統的風格來創作，強調用水墨來表現畫

面，整體意象較為寫意。回顧日本近代歷史，雖然思想等方面朝向西化，但過一段時間後又會回頭追求日本傳統或主體性，大概每十年為變化週期，而在日本近代的繪畫中，也會看到創作潮流在西洋畫與水墨畫風之間來回擺盪的現象。

（二）近代日本與臺灣美術中的桃源意象

19至20世紀，日本與歐洲的海上交通航線發展，使日本的畫家較容易前往東亞或世界各地旅行。他們可以經由朝鮮半島進入中國東北，或是藉由日本到臺灣的定期航路前往臺灣，從臺灣又可前往中國南方如廈門等地旅行。同時，日本在長江（時稱揚子江）握有航行權，所以在長江流域可以搭乘日本公司經營的汽船，在交通上又多了一層便利性。而在臺灣，因1908年西部縱貫鐵路的完成，西半部從北到南的鐵路已更完善，當日本的畫家來臺灣時，可以花兩至三天從北到南旅行，比如說，可以搭夜車一路趕至臺中或是嘉義，乘換巴士或臺車，前往埔里或登上阿里山，在臺灣的島內旅行變得更為容易。

日本具有漢學涵養的畫家，對《桃花源記》的典故並不陌生。到了近代，隨著交通發展，畫家更有機會前往桃花源記所象徵的地理位置一帶旅行。畫家可以搭乘汽船一邊回想《桃花源記》的內容，一邊觀看沿岸的風景，尋找桃花源與繪畫靈感，如有位叫做宅野田夫（1895-1954）的畫家，他去中國旅行後，便在報紙上連載尋找桃花源的遊記。這時候的交通工具和以前不同，可以先搭乘現代汽船，再換乘竹筏深入各處，畫家尋找桃花源的過程比結果更有趣。所以在遊記插畫中，反而是描繪這些現代與傳統輪替的交通工具，以及一路上的趣聞軼事。

田中善之助（1889-1946）這位畫家雖然以油畫創作為主，但其實他也畫水墨畫。在當時的日本，西洋畫可以說像是舶來品，是較新穎的繪畫技術，雖然可以參加官方展覽，但在傳統的日式家屋中，擺一幅西洋畫顯得格格不入，不如傳統繪畫適合送禮與擺設。在這樣的背景下，當時日本的畫家除了學習西洋畫之外，創作水墨畫的興趣與手腕仍然存在，雖然田中善之助在臺灣美術中較不知名，但他曾在關西美術院教過書，並加入美術團體「春

陽會」，臺灣畫家楊三郎（1907-1995）便是他在關西美術院的學生，楊三郎也因為師生關係，加入春陽會，作品還多次入選展出。

　　田中善之助曾來臺灣遊歷，當時的報紙刊有石川欽一郎（1871-1945）對他的介紹。田中走訪臺灣各地，在高雄開設個展，展出日本風景畫與臺灣風景、靜物的畫作，包括水墨畫。水墨畫相較於油畫來說，完成速度較快，比起油畫來說也更方便攜帶與出售。田中善之助在高雄創作一幅水墨立軸〈桃子園早春〉（1937年，臺灣50美術館藏）。「桃子園」一地並非現在的桃園，而是高雄鼓山、壽山沿海一帶的古地名，據說在清代因種植大量的桃樹而得名。當時日本的畫家來到高雄時，大多到高雄港、壽山等地作畫，描繪港區新興的氣氛，但田中善之助不一樣，他畫的是桃樹與農村的景象，有人往來耕作般的情境，刻劃出在臺灣有如桃花源一般的純樸景象。

　　西鄉孤月（1873-1912）是明治前期的畫家，出生於日本長野縣松本市，在東京讀英語，並向狩野友信（1843-1912）學畫。1889年時，16歲的西鄉孤月進入上野的東京美術學校學習。東京美術學校是由岡倉天心（1863-1913）與日本改良派畫家一同創辦的美術教育機構，也是後來許多想學美術的臺灣青年進入的學校。

　　與西鄉孤月一同入學的還有日後相當著名的橫山大觀（1868-1958）和下村觀山（1873-1930）等人。西鄉孤月於東京美術學校畢業後，本來待在學校擔任助教授，1898年，校長岡倉天心被迫離職，西鄉也追隨其腳步，辭去教職，加入天心創立的「日本美術院」。西鄉孤月本來被視為畫壇中的一枚新星，作為老師橋本雅邦（1835-1908）的接班人，娶了老師的女兒，但一年後就以離婚收場，可能受此影響，他無法在東京立足，在外流浪長達十年，南從九州到最北的北海道，都留下足跡。

　　1911年，西鄉孤月來到臺灣旅行並舉辦書畫會賣畫，因此在後來出版的書畫集《高砂文雅集》中可以發現他的作品，但他來臺後不久便生病過世。《臺灣日日新報》的報導記述他來到臺灣，本來還想繼續前往中國旅遊，但因胃病發作返回東京治療，然而藥石罔效，不久便逝世。在西鄉孤月不到40歲的人生中，臺灣成為他旅途的最後一站，西鄉孤月在臺期間曾繪製〈臺灣風景〉（1912年，松本市立美術館藏），相較於1927年臺灣美術展覽會創立

後大量出現的繪畫作品，〈臺灣風景〉是一張較早描繪臺灣風景且完成度高的日本畫。畫作中所出現的高聳煙囪是臺灣糖廠的建築，日治時期，日本引入新式製糖技術，結合日本與臺灣資本，成立多家製糖株式會社。1910年，新式糖廠的數量尚不多，經由比對畫中煙囪上的商標，可知糖廠為鹽水港製糖株式會社所設立。此間糖廠現在的位置，就是目前作為觀光景點的高雄旗山糖廠。

這件作品雖與「桃花源」無直接關聯，但在我的想像中，西鄉經過長時間的流浪來到臺灣，穿越椰子與檳榔樹林，走出去一看，土地平廣，糖廠房舍整齊，宛如《桃花源記》的記述，或許西鄉當時對人生至此的感受也是如此吧。〈臺灣風景〉現收藏於日本長野縣松本市美術館，東京的山種美術館也有一件風格、尺寸都差不多的作品，因此我認為這兩幅〈臺灣風景〉，可能是為了展覽會創作前的試筆，或許就是西鄉孤月想重出江湖的創作也說不定。

二、殘存的古風景：從羅馬到臺南的城門意象

日治時期有幾幅關於臺灣城門的繪畫，如林玉山（1907-2004）在臺灣美術展覽會中的作品〈大南門〉就是其中代表之一。林玉山出生在嘉義裱畫店，從小幫忙繪畫神佛或四君子等畫作，具有傳統繪畫的底子，為了參加第一屆臺灣美術展覽會，學習日本畫技巧，在1927年以〈大南門〉一作入選。大南門位於臺南，此時已是佈滿雜草，被自然包圍。〈大南門〉畫作的前景有水牛正在吃草，左邊的樹木隨風搖曳，整幅畫充滿浪漫愜意的情趣。

清領時期的臺灣因治安考量，各府縣都設有城牆，但是到了日治時期，城牆大多被拆，那畫家取景城門的創作靈感是怎麼來的呢？有一個可能是受京都畫家竹內棲鳳（1864-1942）的影響，他在參加歐洲的萬國博覽會時，曾順道至各地美術館考察，在旅途中拍照，並帶回一些風景明信片。竹內棲鳳的〈羅馬之圖〉（1903年，海の見える杜美術館藏），便如此結合旅行經驗、照片、明信片而創作。畫作中出現的不僅是古城牆水道，還畫出樹林、雜草叢生，人物穿梭，顯現出一種淒涼且浪漫的感覺。

　　如果再追溯得更早一點，在17至18世紀的歐洲，貴族子弟成年時會進行所謂的「大旅行」，從英國或歐洲北部出發往南方旅遊。近代歐洲繪畫受浪漫主義影響，把南方的廢墟入畫，呈現出一種浪漫或者融入大自然的如畫景象。日本的畫家遊歷歐洲時，也可能受此影響，描繪城門等古蹟與自然交融的畫面，並將這樣的創作意象，延續到東亞風景畫中。

　　水彩畫家河合新藏（1867-1936），1916年來臺後畫了〈臺灣所見〉（1917年，臺灣50美術館藏），為對幅的彩墨作品。右幅畫的是大南門與夾道的羊群，左幅是臺灣婦女在河邊洗衣的模樣，充滿情趣。水彩畫在日本成為很常使用的媒材，許多畫家投入水彩創作的行列，因為水彩畫對過去熟悉傳統彩墨的畫家來說較容易上手，也便於攜帶旅行寫生。河合新藏來到臺灣，選擇以傳統的方式描繪臺灣風景，但也有近代水彩畫表現透視、空間延展的效果，可以看出東西方繪畫的折衷風格。

　　城門在日治領臺初期是很重要的地標，日本畫家受政府委託繪製日軍入城的歷史畫，城門便是重要的背景，如石川寅治（1875-1964）的〈臺灣鎮定〉（1928年，聖德紀念繪畫館藏）便是一例。

　　石川欽一郎（1871-1945）在臺灣的美術史上有著舉足輕重的地位，兩次來到臺灣，培育出許多美術人才。1907年，石川欽一郎第一次來到臺灣，擔任臺灣總督府陸軍部通譯官，並在臺北中學校、國語學校教授美術，另外也組織水彩畫會，與會員們一同於戶外寫生，舉辦展覽。石川於1924年第二次來臺，擔任臺北師範學校美術老師，持續水彩畫創作活動，也推動臺灣美術展覽會。他也曾在《臺灣日日新報》中刊登大量的插畫，捕捉臺灣山水、街道，與百姓風俗，後來這些插畫集結成《山紫水明集》，部分畫稿整理成一本小畫冊，贈送給倪蔣懷。

　　〈臺北の城門〉（1910s，私人藏）是石川欽一郎第一次來臺時的作品，石川學習英國水彩畫的風格，頗為注重顏色在空氣中的變化。石川欽一郎似乎對城門景象情有獨鍾，日俄戰爭時，他曾以新聞雜誌通訊員的身分從軍，畫過奉天城門。另外也畫過北京、福州，與臺灣等地城門。後來這些作品一併發表在臺灣報紙上，並述文感想，如〈北京の追懷〉、〈新竹から竹東〉等。石川描繪城門為浪漫而懷古的風景，反映時代的新舊變化。

三、裝扮的古風格：人物畫

藤島武二（1867-1943）是日本西洋畫的代表畫家，也是東京美術學校的老師，在20世紀初接受日本政府公費去歐洲留學，留學期間藤島武二曾到美術館摹寫中亞波斯、敦煌的佛教壁畫，他在日本也描摹傳統圖像，如正倉院所收藏的樂器或美人畫。作為東京美術學校的老師，他希望不是一味地模仿西方，而是必需要有自己的元素存在，因此嘗試結合西方繪畫的形式，與東方傳統的元素。藤島武二描繪東方女性人物畫時，會特地至骨董店買中國女性的傳統服飾，讓日本模特兒穿上，並且採取較側面的角度描繪。歐洲繪畫描繪王公貴族的肖像時，通常會採用側面的形式，因此藤島武二的女性人物畫〈東洋振り〉、〈芳蕙〉，可以說有著如此扮裝出來的風格。

川島理一郎（1886-1971）也是日本西洋畫的畫家，到美國留學，1911年前往巴黎，1927年起數次來臺。他觀察描繪臺灣原住民的生活，如〈持槍的原住民〉與〈織布的女性〉（1929年，私人藏）等素描作品，〈持槍的原住民〉重視原住民的肌肉線條與魁梧身形，表現一位充滿力量且蓄勢待發的勇士；至於這幅〈織布的女性〉則是原住民女性拿著梭子來回穿梭織布，雖然簡單勾勒，但強調織布的動作卻有種韻律的效果，凸顯生活經驗的感受。

川島理一郎於1927年12月第一次來臺之時，正好是第一屆臺灣美術展覽會剛結束之際，這位留歐的畫家來到臺灣，使臺灣畫家趨之若鶩，鹽月桃甫（1886-1954）也曾經稱讚他的風格獨特。川島曾經到過泰雅族的部落，觀察記錄他們的生活模式，他看到穀倉的模樣與女人拿著長杵來回搗米的聲音，說出「令人回想到千古以前的往昔，正是臺灣有名的特色，據說也有人特定來此聆聽。像是千古傳來的感覺，像這樣依然生活在神話時代似的蕃人生活是如此的和平，這樣的美麗，令人不由得感動。」

川島理一郎何以對原住民的生活方式如此關注，原因來自他留學期間的生活經驗。1910年代前期，很多歐洲年輕人會刻意打扮成古希臘人的模樣，在巴黎的郊外嘗試自給自足的生活。這波潮流主要來自美國舞蹈家伊莎朵

拉·鄧肯（Isadora Duncan, 1877-1927），她在創作現代舞時會拋棄古典芭
蕾舞的規範，追求原始精神與古文明表現。她曾移居巴黎與希臘，參考希臘
雕刻與陶壺上的舞蹈姿勢，並且仿製希臘服飾，以此扮裝跳舞，包括川島理
一郎等的年輕人受此影響，一度追求柏拉圖式的古典精神，模仿古希臘人的
裝扮與生活，自己織布耕種。

　　回頭看川島理一郎來到臺灣的作品與遊記，當他看到臺灣原住民的生活
情景，讓他想到如同神話般的世界，也是他年輕時所嚮往的烏托邦理想國。
因此雖然是簡單的人物素描，川島理一郎著重在肢體與織布的細節，反映了
他曾經身體力行過的經驗，也是他曾經親自扮裝，對古老文明的想像。

蔡家丘／國立臺灣師範大學藝術史研究所副教授

日本筑波大學人間總合科學研究科藝術專攻博士，曾任國立臺灣師範大學藝術史研究所助理教授，
現任國立臺灣師範大學藝術史研究所副教授。著有〈江山洵美是吾鄉——丸山晚霞與東亞山岳圖像
的意涵〉（《美術史研究集刊》，2014）、〈砂上樓閣——1930年代臺灣獨立美術協會巡迴展與
超現實繪畫之研究〉（《藝術學研究集刊》，2016）及〈1930年代東亞超現實繪畫的共相與生變
——以臺灣、中國畫會為主的比較考察〉（《藝術學研究》，2019）等多篇專業學術論文。

70新寫實：從鄉懷到社會批評

賴明珠

一、臺灣繪畫演變的歷史回顧（1900-1987）

　　談起1970年代，第一個浮現在人們腦中的美術史詞彙，便是「鄉土美術」了。1970年代鄉土美術在臺灣美術史的發展洪流中，存在著批判與讚譽，甚至有時批判多過於讚譽。有人說鄉土美術發展至1980年代初期，便不再具有與鄉土美術的繼承關係。然而重新檢討及爬梳1970年代臺灣的美術流派，是否真的只存在鄉土美術而沒有其他的流派呢？

　　臺灣的鄉土文學尋根運動可回溯至1950、60年代，而「鄉土文學論戰」則發生於1977至1978年間。在鄉土美術熱潮方面，1970年代中、晚期媒體界挖掘出素人藝術家洪通（1920-1987）和朱銘（1938-），並將他們推舉為非學院、不受西方現代主義汙染、道地來自民間的鄉土藝術家；然而1970年代蘊蓄的另一股新寫實風潮對當時臺灣美術的影響不淺，而且對後續美術的本土化也有所啟發，因此頗值得我們詳加分析與理解。

　　回溯西方的美術發展，文藝復興時期出現了寫實風格的透視技法，嘗試在二度空間創造出三度空間和模擬自然的繪畫創作。西方藝術史家認為，造成寫實主義沒落有兩個因素：（一）1839年攝影術發明後，開始有人質疑畫家的作品能夠比攝影作品更真實嗎？（二）二十世紀初期，因藝術家杜象（Marcel Duchamp, 1887-1968）的作品〈噴泉〉，在馬桶上簽名賦予現成物意涵，強調概念性的藝術作品開始濫觴，創作不再追求自然的模擬，並開啟西方抽象主義發展的黃金年代。然而抽象藝術發展大約五十年後，藝術家又開始發出質問之聲，紛紛懷疑抽象藝術走向虛幻及和社會脫離的現象。在此背景下，具象的寫實風格從1950、60年代又開始形成和抽象藝術對立的情勢。

回溯臺灣藝術史的發展，寫實風格是如何進入臺灣？又如何與抽象風格互為表裡？戰前和戰後在臺灣美術發展中，似乎也是一場寫實與抽象的角力戰。20世紀前半葉的日本時代，臺灣青年透過學校圖畫教育和赴日本學習美術，將日本學院美術主流「外光派」引進臺灣。「外光派」一詞是日本美術史中的專有名詞，乃指一種結合「學院寫實派」和「印象派」技巧及觀點所產生的繪畫風格。「學院寫實派」一般都在室內作畫，與「印象派」注重戶外光影不太一樣，外光派除了重視紮實的寫實功力之外，更強調物象在陽光照射下的七彩顯色效果。

日本時代任教於國語學校（後改名為臺北師範學校）的石川欽一郎（1871-1945），是影響多數臺灣美術家的日籍老師。以他在1932年的水彩作品〈田村之廟〉為例，風格受到英國水彩畫影響，具有強烈的「外光派」特質，強調畫面鮮亮色彩和微妙光影變化的表現。〈田村之廟〉以渲染簡率筆法表現近景土地，以及遠景的樹叢和天空；並將描繪重點放在中景的廟宇和樹木。顏色則以高明度、高彩度的紫色、藍色、綠色和褐黃色系為主。除了在學校教學之外，石川對社會美育的推動亦頗有貢獻，例如他早期在臺北師範學校的學生倪蔣懷（1894-1943），本身雖然極為熱愛水彩創作，但因為是基隆礦業鉅子的傳人，因此，石川勉勵他將生活重心放在繼承家業，同時扮演贊助年輕藝術家的角色，以推動剛起步的臺灣美術。

留日前輩藝術家廖繼春（1902-1976），戰前繪畫比較偏向學院印象派。例如1928年入選第九回帝展的作品〈芭蕉之庭〉，描繪庭院中一棵茂密芭蕉樹與婦女日常生活情景。她們有的洗衣服，有的洗菜，或者餵食雞隻等家事操勞工作。畫家特別注意到午後庭院中的光影變化，他透過描繪穿透樹蔭、屋簷的陽光與陰影的對比效果，將南臺灣農家寧靜閒適的居家生活栩栩如生地表現於觀者眼前。這種學院派注重形體寫實的概念，強調遠近的透視感，以及光影的捕捉，明顯受到日本外光派的影響。

李梅樹（1902-1983）於1935年獲得第九屆臺展特選及臺展賞作品〈小憩之女〉，描繪一位少婦在歐式庭院的籐椅上休息，背後的荷花池造景及擺放在一旁的西方畫冊，顯現出李梅樹對於西方文化、藝術涉獵研究之廣。由於當時的家庭少有歐風庭院，畫家應是透過挪借西方元素進行構思創作。此

種創作型態反映出日治時期臺灣藝術家不限於畫眼前所見人事物，同時也會運用跨時空方式將現實與想像物結合，讓視覺文化產品表現出具有時代性的現代感。

上述這兩幅戰前作品，都是以臺灣女性為主角，〈芭蕉之庭〉如實呈現臺灣南部鄉居婦女的日常；〈小憩之女〉描繪的雖是臺灣女性，但畫家在背景物的搭配上，選擇性地挪用西方元素將歐風美感帶入畫中，跳脫傳統寫實模擬當下所見自然景物的思維，渲染主體對西方文化的內在想像。

前輩藝術家郭柏川（1901-1974）其畫風受日本老師梅原龍三郎（1888-1986）的影響，堪稱是臺灣野獸派風格的代表畫家。戰後，他完成於1954年的作品〈大成殿（臺南孔廟）〉，以紅色為主色調，並摻雜藍、紫、黃、綠等互補的色調，形成溫和野獸派的色彩表現。另一位藝術家洪瑞麟（1912-1996），則受西方表現主義畫家喬治・魯奧（Georges Rouault, 1871-1958）的影響。魯奧習慣以宗教主題作畫，以表現派手法呈現悲天憫人情懷。洪瑞麟曾隨著礦工深入地底，實際觀察、寫生過礦工們在不見天日坑道中的艱辛生活。1958年的〈礦工入坑〉一作，以粗拙的線條，紅、綠色為主調，描畫的正是這群社會底層勞工，出入於礦坑，過著隨時可能失去生命的卑微生活。畫家透過畫幅，傳達出他對底層勞工悲憫不捨的情感。

李石樵（1908-1995）於1957年的畫作〈室內〉，畫中女孩子臉孔以重新組構方式，表現側面陰影與半正面明亮，屋內桌子形體由小變大，呈逆透視特殊視角，都明顯受到畢卡索（Pablo Picasso, 1881-1973）立體主義的影響。廖繼春1958年的〈院子〉作品，則是混合野獸派和抽象風格，以油彩畫出不確定物象，讓觀畫者分辨不出物象外貌，顯然嘗試脫離模擬自然的寫實畫風，並使用野獸派最喜愛的紅色為統合畫面的主色調。

由於戰前臺灣美術家多數留日學習日本學院外光派畫風，故戰後藝評家批評臺灣前輩畫家多為印象派之流。然而如前所述，日治晚期與戰後初期，前輩畫家已逐漸脫離「外光派」的限制，例如廖繼春結合野獸派和抽象主義或半抽象風格；又如較晚到日本留學的張萬傳（1909-2003）和洪瑞麟（1912-1996），他們早已不侷限於外光派範疇，而是呈現出野獸派或表現主義的現代主義繪畫面貌。

　　從1930年代至1960年代，臺灣的美術流派已融匯許多現代主義，包括：野獸派、表現主義、立體派及半抽象主義等的表現語彙。戰前的臺灣藝術家，例如李石樵1935年的作品〈編物〉，人物的臉部即是以立體主義手法呈現。牙醫畫家許武勇（1920-2016）於1943年的作品〈十字路〉，也融合立體派及超現實畫風，描繪十字路口建築群，與漫步其間的少女、牛車、豬隻及野狗。臺南畫家謝國鏞（1914-1975）在1960年代所創作的〈安平古堡〉，以立體主義風格表現月色下臺南古墳塚群。換言之，臺灣現代美術從戰前就已開始吸收西方現代主義養分，決非只有印象派單一的系脈。

　　戰後從1950年代晚期至1960年代，中華民國臺灣在美國軍事及經濟的大力援助下，文化及美術領域自然也深受其影響。當時美國本土抽象表現主義畫風的傳入，正顯示臺灣美術創作的風格和整體社會、政治、經濟發展之間的密不可分。「五月畫會」和「東方畫會」的崛起，可以說多少都受到當時政治和外來文化的波及，兩個畫會都以推動中國繪畫現代化為宗旨，以挪用西方超現實、抽象主義語彙，探索中國繪畫的發揚與現代化。

　　「五月畫會」成員以臺灣師範大學畢業生為主，其初期精神領袖即為該校老師廖繼春。「東方畫會」成員除了臺北師範學校學生之外，還有來自空軍、海軍的藝術家，其精神領袖則是李仲生（1912-1984）。李仲生教畫從不把自身畫作給學生參考，目的是希望學生能擁有自己的風格，並各自發揮本身的創作特質。此外，他也會帶領畫會成員閱讀西方現代主義書籍，因而造就成員多元各異的畫風。五月和東方畫會在現代主義文學家、藝評家的為文推薦下，並積極以抽象表現風格的作品參與國際性聯展，乃逐漸成為代表1950年代晚期至1960年代臺灣藝壇主流的畫會團體。

　　「五月畫會」成員劉國松（1932-）是畫會的主要領導人物，繪畫之餘他也勤於撰寫文章闡述現代主義及抽象表現水墨畫的優點。1964年的作品〈壓眉之二〉，使用向製紙店老闆訂製的特殊紙張進行創作，此種紙張在製作過程添加了粗纖維，創作前他會先撕掉纖維，紙張會浮現自然的紋路，畫家即是據此思考構圖。劉國松運用此種半自動技法，在皴裂的長條痕上施加筆墨，巧妙地表現出流動的水道、河岸陸地及遠處地景的山水意象。劉國松以山水為主題，結合半自動技法，形塑前衛的水墨抽象表現風格，展現出他

強烈的中國繪畫現代化的實踐理想。

　　蕭勤（1935-）為「東方畫會」的指標人物，他於1955年離開臺灣，長期旅居西班牙和義大利。旅居國外時期，他不斷撰寫文章介紹歐洲的前衛藝術，也積極引進歐洲現代畫家或團體到臺灣交流展覽。由於此時期臺灣正處於封閉階段，多數國人不得自由出國；因此蕭勤居中引介，促使臺灣藝術家得以接觸外國藝術資訊，不至於完全與世界藝壇脫節。蕭勤於1966年的作品〈張力〉，正中心的橘色圓點，暗喻太陽或紅火球，周圍則以鋸齒狀旋轉物環繞，與中心橘點保持距離呈現一種拉鋸的緊張狀態。雖然畫面沒有具體的物象，但藝術家運用造型和色彩的變化，暖色系的橘、黃色和寒色系的深藍、水藍色的對比張力，表現出單純的幾何抽象之美。

二、1960年代西方寫實藝術的反撲

　　西方第一幅抽象繪畫為瓦希里‧康定斯基（Wassily Kandinsky, 1866-1944）於1910年所畫的水彩〈無題〉。自20世紀初期開始，抽象藝術始終被視為是唯一的「高級繪畫形式」，並成為西方繪畫主流，當時寫實繪畫已退居次等。艾德‧萊茵哈特（Ad Reinhardt, 1913-1967）於1962年時說：「抽象畫發展五十年的目標就是要成為藝術中的藝術，使藝術更純粹，更虛無，更絕對，並且更排外。藝術沒有別的，就是藝術」。他的意思是說，他不與不畫抽象的藝術家談論抽象，並以唯我獨尊的態度面對藝術，而其畫作事實上也是以單純簡單的風格呈現顏色、造型及構成。

　　直至五十年後，西方的美術史家、藝術評論家及藝術家，才開始反思抽象發展至極端的後果，質疑抽象藝術表達的內涵，認為抽象藝術無法表現複雜的人文性內容，例如身體、性別差異、種族差異、政治、暴力、殘忍及死亡等議題。甚至有人批評抽象作品與壁紙並無不同，僅具有裝飾的效用。美國的藝術史家亨利‧亞當斯（Henry Adams, 1949-）即批評抽象藝術，認為它「主要關切無法辨認的形狀和形式排列」，是單以構圖排列出純粹、虛無的作品。1960年代北美和歐洲興起了「普普藝術」和「新具象藝術」的浪潮，兩者的共同點都在於拒絕奉抽象為唯一的創作概念，並支持作品應畫出

具體和實體。美國藝術評論家亞瑟・丹托（Arthur Danto, 1924-2013）在所著《在藝術終結之後》（*After the End of Art*）中認為，抽象表現主義與真實生活脫節，下一代藝術家必須設法讓藝術回歸現實，重返生活的懷抱，而這批藝術家就是普普藝術家。美國普普藝術家代表人物安迪・沃荷（Andrew Warhol, 1928-1987），其在1962年的〈康寶濃湯罐頭〉和1964年〈紅色瑪莉蓮〉，都是將大眾消費圖像轉為創作品。不管是商品、電影明星或政治人物，都可以成為他創作的元素。他把媒體上常見的名人或商品，用大量印刷複製的方式創造成貼近一般人生活的作品，例如1973年的〈毛澤東〉一作，便是將東方獨裁統治者請下神壇，成為不斷複製普遍流傳的創作主題。

三、西方寫實主義的再興與引入

照相寫實主義於1960年在美國興起，起因於抽象藝術受到質疑，創作者想回到具象繪畫的創作。美國照相寫實主義主要利用攝影技術及幻燈機投影到巨大畫布上，以描繪出物象的輪廓，再利用噴槍塗色產生均勻色彩，模仿自然外在物以達到維妙維肖的視覺感官效果。題材靈感大都來自生活周遭及一般通俗的人事物，譬如紐約大都會街景、玻璃帷幕大廈、廣告霓虹燈及穿梭來往的車潮。作品中的意象理性、冷漠，傳達出當代西方社會生活匆忙、疏遠、缺乏人情味的景況，也反映出1960、1970年代美國高度資本化的消費生產結構。理查・伊斯特斯（Richard Estes, 1932-）在1976年創作的〈雙重自畫像〉，就極具美國照相寫實主義的風格特色。作品中畫家的影像經玻璃帷幕反射出前後重疊的藝術家映像，伊斯特斯左手插腰站在玻璃帷幕建築外面，右手扶著拍攝影像的相機與腳架，望向建築內部，巧妙的形成雙重映射的自我形象。畫面中所描繪虛與實的玻璃帷幕、門、餐廳內不銹鋼用具及廣告文字等，無非是要突顯高度現代化都市與消費生活的場景。

歐洲新寫實近似於美國照相寫實繪畫，但不愛使用機械的攝影機做輔具。旅居法國的臺灣藝術家陳英德（1940-），為文介紹歐洲新寫實繪畫，依據他的定義，1970至1980年代新寫實畫是指畫家「用寫形、寫實的手法，在不同的領域反應所思所想」，代表性藝術家如英國大衛・霍克尼（David

Hockney, 1937-）。關於「新寫實」一詞，其實早已出現在法國字典中，而陳英德的定義則與法國原有的定義不同，他說法國字典中所稱的「新寫實」，此派畫家著重於「以物作為媒體」作表現，又稱為「新實物主義」。以霍克尼1972年作品〈藝術家自畫像〉為例，此作包含他與前伴侶相處情感的寄託，作品完成之前，他請了很多助理或朋友來拍攝泳池中人物的影像，但最終還是採用伴侶的人像照片作為參考。游泳池內的水波紋以二度空間的圖案呈現，泳池邊的人穿著時尚粉紅色衣服向下凝視著池中人，遠方山林以細密手法呈現，將私人豪宅泳池與優美山景結合。畫面表現的並非單一場景，而是將各種時空元素和素材的交錯組構，將英國肯辛頓花園（Kensington Palace）拍攝的人物照，與美國洛杉磯附有泳池的豪宅庭院照，經重新構思所完成，已非傳統模擬自然的寫實概念。

　　1960年代晚期至1970年代初期，「五月畫會」及「東方畫會」畫家相繼出國，「五月畫會」成員中，留美的韓湘寧（1939-）與謝里法（1938-）等人，相繼於《雄獅美術》雜誌為文報導1960年代盛行於紐約的照相寫實主義新風潮。水彩畫家馬白水（1909-2003）於1975年自美國歸來發表演講，則稱此照相寫實表現手法為「美國新寫實派」。從這些現場轉譯的前衛藝訊，可以看出當時新大陸照相寫實畫派影響力的無遠弗屆。1974年自法國轉美國返臺的謝孝德（1940-）於1975年完成《新寫實主義》一書，1976年自巴黎回國的許坤成（1946-）和同一時期從西班牙返國的陳世明（1948-）等人，也相繼將當時盛行於歐洲大陸的新寫實畫風，透過翻譯文章和介紹新寫實畫家的作品陸續引入臺灣。

　　另外，姚慶章（1941-2000）和「東方畫會」夏陽（1932-），也是受到美國照相寫實主義影響的畫家，姚慶章1981年的作品〈可口可樂〉，以玻璃帷幕建築及街道上各式商業看板為描繪主題，玻璃帷幕上左右相反的字體，五顏六色的廣告商標，將美國高度發展的消費主義社會特質表露無遺。夏陽1978年的作品〈人群之十一〉，運用相機拍攝街頭上看到的車子及人群影像翻轉至畫幅上，呈現擁擠車流和匆忙人潮的流動。許坤成1974年的作品〈功夫〉，則是將影子、真實的人和牆上的投影結合，三重虛實意象的組合，和一般寫實的表現很不一樣。這幾位留學、遊學歐美的藝術家日

後都在大學任教，對於1970年代臺灣新寫實繪畫的發展也產生一定的啟發與影響。

四、1970年代臺灣社會環境與藝術生態的變化

1970年代為臺灣多事之秋時期，先後歷經保釣運動（1970- ），退出聯合國（1971年10月），中（臺）日斷交（1972），中（臺）美斷交（1979）等外交頓挫的事件。往年臺灣藝術家參與的巴西聖保羅雙年展（The Biennale International de Sao Paulo），也因為中（臺）巴斷交而失去此一國際藝術的活動場域。在政、經情勢丕變之下，社會瀰漫一股自我覺醒的意識，並興起質疑西方價值與批判現代主義的本土運動，媒體界、藝文界紛紛呼籲知識分子應反省盲從現代主義的西化風潮，開始尋找鄉土和本土的主體性運動。

1977至1978年之間，文學界發動對現代派的反撲，雙方展開激烈的「鄉土文學論戰」，美術界也藉由報章雜誌及展覽的行銷，先有安德魯‧魏斯（Andrew Nowell Wyeth, 1917-2009）懷鄉畫風的引入，素人藝術家洪通、朱銘萬人空巷的展覽，以及「雄獅美術新人獎」的創設等活動，帶動一股「鄉土寫實」的藝術熱潮。

朱銘在1975年的作品〈同心協心〉，主要受楊英風（1926-1997）影響，以傳統寫實木雕技法加上現代形式的斧劈鋸法，表現工人與牛隻齊心協力，將載滿木頭的牛車推上斜坡。〈同心協力〉因為是以鄉土內容為題材，風格介於寫實與抽象之間，因而備受藝術界肯定。當時擔任《雄獅美術》雜誌主編的蔣勳（1947-）極力推崇來自傳統木雕界的朱銘。但之後朱銘轉向表現抽象化的「太極」系列銅雕，追求形而上的精神意涵，遠離了普羅大眾，鄉土寫實運動鼓吹者轉而質疑朱銘的現代主義意向。洪通於1974年的作品〈門神〉，以傳統民間歌仔戲人物為素材，衣服上佈滿稚拙的花鳥裝飾圖案，和民間信仰中具有祈福功能的文字畫，充分展現臺灣民間洋溢生命力的鄉土色彩。

何政廣（1931-）前後擔任《雄獅美術》及《藝術家》雜誌主編。他相

當推崇魏斯，先於1975年出版《魏斯——美國懷鄉寫實大師》，又在1996年編撰《美國寫實派大師——魏斯》等書，帶動臺灣魏斯懷鄉寫實的流行風潮。魏斯是美國懷鄉藝術名家，1948年他創作了〈克莉絲汀娜的世界〉一作，畫中的大草原是不可能存在於繁華的都市，因美國高度工業化之後，草原多已被闢為建地，蓋起一棟棟高大玻璃帷幕建築。畫中少女背對觀眾，坐於大草原底端，仰看斜坡上的農舍，草原、農舍是上一代美國人童年的記憶，〈克莉絲汀娜的世界〉因而勾起美國人內心對淳樸鄉村生活的無限懷思。1976年3月，何政廣也曾出面與美國新聞處洽談，在南海路林肯中心替洪通策畫了百幅畫作首展，造成萬人空巷的熱潮，並將1970年代鄉土寫實的風潮帶至高峰。

五、鄉土寫實風潮從民間吹向官展

除了民間和媒體藉由出版、展覽推動鄉土藝術之外，《雄獅美術》雜誌社也於1976年開始舉辦第一屆「青年繪畫比賽」（1978年改稱「雄獅美術新人獎」），陸續頒獎給鄉土寫實藝術家，例如翁清土（1953-）、袁金塔（1942-）、謝明錩（1958-）、陳嘉仁（1952-）等人。《雄獅美術》雜誌及新人獎儼然成為1970年代鄉土寫實美術主要的論述及建構場域之一。

1976年翁清土於第一屆青年繪畫比賽得獎作品**〈秋日午後〉（圖1）**，畫中破舊的農舍，長綠苔倒置的鐵鍋子、圓木桶、土埆厝牆的破洞，以及漫走於農舍內外的雞隻，渲染出濃厚的懷鄉情懷。來自金門的翁清土，似乎對商業化、都市化的臺北不感興趣，反而常常到臺北郊區六張犁一帶，寫生、描繪廢棄的農舍。袁金塔1977年的**〈簑衣〉（圖2）**，獲得第二屆青年繪畫比賽新人獎。他也是利用遊歷新北市新店、坪林等農村地區的經驗，以水墨寫意筆法，用細膩心思，畫出鄉間石頭厝、簑衣、石磨等農家物件，表現質樸古拙的歲月痕跡。

1970年代晚期，大約從第30屆（1976年）臺灣全省美術展覽會（簡稱省展）起，鄉土寫實畫風作品也屢次在競賽展中得獎，可見鄉土寫實風潮也從民間吹向官方美展。例如林文熙1977年〈歲月〉，獲得第31屆省展油畫

類第一名，曾茂煌（1934-）於1976年的作品〈鄉趣〉，獲得同屆油畫類第三名。〈歲月〉以局部的紅磚民宅及貼春聯的紅漆扉門為題材，簡單的構圖中，表現出斜陽下老屋與斑剝木門所傳達的靜謐時光。〈鄉趣〉則描寫泥砌農舍一角落，屋外竹竿上掛曬著自製香腸的景況，表現出鄉村生活的自足樂趣。李健儀（1952-）在1978年獲得第32屆省展油畫類第一名的作品〈何辜〉，展現的是較為特殊的社會寫實風格，畫家以寫實技法描繪被捕殺的鯨魚，開腸剖肚被丟在地上的血腥場景，藉此批判臺灣社會喜吃魚翅的豪奢風氣。

六、桃園新寫實畫派——謝孝德、翁清土及洪正雄

1970年代是鄉土寫實懷鄉的年代嗎？藝術家兼藝評家倪再沁（1955-2015）認為，此時期的鄉土寫實繪畫侷限於「水牛、簑衣、古甕、破銅爛鐵、舊腳踏車、殘破的農舍等」，是「遠離現實的題材」，也是「逃避現實」。例如藝術家陳東元（1953- ）以水牛為畫作題材，袁金塔喜愛描畫簑衣等，所以鄉土寫實帶給臺灣的除了懷鄉情懷之外，還有什麼呢？我這邊將以謝孝德（1940-）、翁清土（1953-）及洪正雄（1941-）三人為例，因為他們或者是桃園人，或者曾經居住過桃園，並且也是1970年代重要新寫實畫派畫家，因此從他們的作品或可理解當時臺灣新寫實繪畫發展之一斑。

出生於桃園新屋漁村的謝孝德，在1960-1965年就讀臺灣省立師範大學（今國立臺灣師範大學）美術系時就已南征北討，先後奪得「鯤島美展」（「南瀛美展」前身）油畫類第一名，以及省展油畫部三次優選。1970年代初期，謝孝德至法國和美國旅行時，注意到歐洲對於抽象主義已不那麼熱衷，他蒐集許多新寫實主義的資料並彙編成書出版。返國後他仍在臺灣師範大學任教，創作上則從前期的悲愴表現主義轉向新寫實及社會批判寫實畫風。謝氏早期省展得獎的作品，例如1968年獲得第23屆省展油畫類第一名〈竭〉（圖3），畫中將女孩子身體變形拉長，局部採分割畫面，創作上明顯受畢卡索立體派、杜菲（Raoul Dufy, 1877-1953）色彩光線概念的影響。〈竭〉在具象造型中，同時也表現超現實的意味，畫中女孩子將右手伸到盤

子上，影射食物的匱乏，人物因而藉劣質酒以消傷愁。1977年的**〈慟親圖〉**
（圖4），此時期謝孝德已從國外返臺，並開始運用新寫實理念創作，畫中
他以臺灣喪禮習俗為主題，描繪孝子、孝女圍繞著棺材痛哭的場景，然而臺
灣社會往往為了鋪陳排場，會特意央請非親非故的「孝女白琴」幫忙哭喪，
畫面中嘻嘻偷笑的小女孩即是畫家的刻意安排，藉以表達對家長制威權倫
理、假道德哭喪文化的批判。

　　接下來介紹金門出生的翁清土，翁氏1975年自臺灣省立師範大學美術
系畢業，隔年（1976）以〈秋日午后〉獲得雄獅美術雜誌社第一屆青年繪畫
比賽首獎。〈秋日午后〉這幅作品以寫實風格呈現懷古懷舊的思鄉情緒。當
時臺北為了發展現代化工商業，拆除許多古蹟，而古蹟的破壞等於切斷歷史
文化的脈絡，當年媒體也大力鼓吹藝術家應創作以鄉土為題材的作品。翁清
土在1970年代晚期到1980年代期間，陸續畫出許多以古蹟為主題的畫作；並
參與「第三波畫會」，致力於環境和環保意識的推動。翁清土說，在金門時
他就常看《今日世界》雜誌所介紹魏斯懷鄉寫實畫作，就讀師大時，郭軔
（1928-）老師上課也曾講解魏斯的作品，之後他曾跟隨謝孝德學習新寫實
素描，約半年之久。1977年翁清土獲得第8屆全國美展佳作〈大地〉，也是
沿襲當時盛行於臺北畫壇及學院的鄉土寫實路線，而1985年的**〈春耕圖〉**
（圖5），前景水稻田中有一農夫推著水牛犁田，但中、後景卻是龐然的大
型工廠，工廠前廢棄的桶子裝滿有害物質並被排放到稻田裡。作品以細膩寫
實手法表現生命與死亡的對比，畫家藉由暗喻形式，譴責人類破壞生態的罪
行，此作堪稱是他從懷鄉寫實轉向社會寫實的典範之作。

　　出生於新北市的洪正雄，早年因長兄洪聰明從事畫關公、作獅頭、雕
石獅、刻碑文等傳統民俗技藝行業，開啟他運用鉛筆、水彩塗鴉的興趣。
退伍後，洪正雄先進入師大附中技訓中心接受廣告畫訓練，30歲時考進師
大美術系，1974年畢業後被分發到中壢龍岡國中任教。同年所畫作品**〈父**
親〉（圖6）獲得臺陽美展首獎。此人物畫作受納比派（Les Nabis）畫家波
納爾（Pierre Bonnard, 1867-1947）的影響，運用小筆觸描畫，紅、黃、藍、
綠互補的色彩，在明暗的光影中繽紛閃爍。他以俯瞰視角，畫出窗臺與室
內景色，畫中人物背對窗外的光源，整幅畫作以逆光方式呈現，畫面中三隻

貓形成穩定三角構圖，而人物手上燃紅的菸頭，則是另一視覺焦點。1970年代中期，洪正雄的作品即展現納比派色彩斑爛的特色，但到1980年之後，因心境上的挫折，他常常前往八德景仁教養院寫生，而一系列以院生為題的作品《角落系列》，即在此時陸續產出。他深刻感受到，處於社會黑暗角落的院生是一群被社會遺棄、忽略的殘障人士，經過互動後，他發現院生們純真樸實的一面，激發他同為天涯淪落人的感觸。1989年的作品〈角落系列25〉（圖7），洪正雄以黑白灰色調，呈現一位跪坐於地的院生，下巴微微抬起，直挺的坐姿，表現出雖然身體或智力有殘缺，但院生仍有堅強的生命意志力。透過描繪教養院各種年齡層的院生，洪正雄召喚社會人士應對身心障礙者或是孤獨老人敞開接納的胸懷。

七、結語

　　1950年代晚期至1960年代的「五月畫會」與「東方畫會」，以中國藝術的現代化為目標，挪借具有觀念性的抽象表現藝術語彙，結合中國精神性老莊觀念，成為當時臺灣現代美術的主流風格。1970年代開始，因連番遭遇多重外交的挫折，挖掘鄉土藝術以抗衡現代主義，儼然成為當時臺灣文學圈、美術圈的重要使命。洪通、朱銘的風潮，以及鄉土寫實繪畫的提倡，似乎是1970年代美術發展上的重要事件。然而隨著謝孝德、許坤成、陳世明等人的歸國，歐美新寫實畫風乃一波一波的湧入臺灣，並在民間競賽展、學院及官展中產生漣漪。新寫實畫家以具象的形式，在視覺作品中表現更多元、更深入的社會文化意涵，這批1970年代汲取歐美新寫實思潮的畫家，以及本地鄉土寫實畫家的轉向批判寫實，使得視覺生產者終於和社會大眾站在一起。他們關心身處的社會，嘗試將內在視見、形質合一的視覺意象具體化，使外在的「形」與人事物的內在「本質」結合為一。新寫實畫家強調的不是自然的摹寫，而是內在本質的深層探索，他們在魏斯懷鄉寫實及歐美新寫實主義的影響下，嘗試革新繪畫創作的意向，加入個人或集體生命的體驗和記憶，以表現多元文化的差異性，而此股新寫實浪潮，對1987年解嚴前後的「新意象」、「新繪畫」藝術，也產生一定的啟發作用。

賴明珠／台灣藝術史研究學會常務理事

英國愛丁堡大學東亞研究所文學碩士，曾任中原大學室內設計系兼任副教授、臺灣藝術大學美術學系兼任副教授，現任「台灣藝術史研究學會」常務理事、國立歷史博物館《史物論壇》編輯委員會委員兼主編、國立臺灣美術館典藏委員等。著有《鄉土凝視──二十世紀臺灣美術家的風土觀》、《臺灣美術團體發展史料彙編──解嚴前後美術團體（1970-1990）》、《瑰麗・象徵・金潤作》、《沙漠・夢土・賴傳鑑》、《優美・豪壯・許深州》、《靈動・淬鍊・呂鐵州》、《簡練・玄邈・林克恭》、《流轉的符號女性──戰前臺灣女性圖像藝術》、《臺灣美術地方發展史・桃園地區──回首桃源三百年》、《日治時期臺灣東洋畫壇的麒麟兒──大溪畫家呂鐵州》及《日治時期桃園地區的美術發展》等專書。

圖1：翁清土　1976〈秋日午後〉尺寸不詳　油彩、畫布（翁清土提供）

圖2：袁金塔　1975〈簑衣〉85×170 cm　水墨設色、宣紙（袁金塔提供）

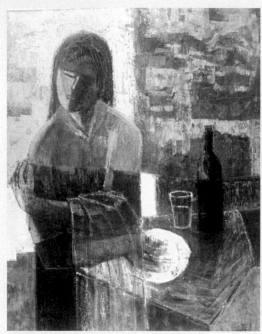

圖3：謝孝德　1968〈竭〉尺寸不詳　油
彩、畫布（謝孝德提供）

圖4：謝孝德　1977〈慟親圖〉96×145 cm油彩、畫布（謝孝德提供）

5 6
7

圖5：翁清土　1985〈春耕圖〉135× 170 cm
　　油彩、畫布（翁清土提供）
圖6：洪正雄　1974〈父親〉144×100 cm
　　油彩、畫布（洪正雄提供）
圖7：洪正雄　1989〈角落系列25〉53×46 cm
　　油彩、畫布（洪正雄提供）

淺談桃園市立美術館藏臺灣風景畫[*]

謝佳娟

一、前言

　　大家好，我今天最主要是來跟大家分享桃園市立美術館（以下簡稱桃美館）典藏當中有關臺灣風景畫的部分。我主要是從西方傳來的媒材跟風景的範疇來看，因此聚焦在桃美館所典藏的油彩與水彩畫。這些作品，最早在1991、1992年桃園縣政府文化中心時期，就開始陸陸續續典藏了，到了2018年桃美館成立的時候，基本上最初的典藏便是從文化局移撥過來的。桃美館在新版的官網典藏部分有做了一個清楚的說明，典藏中有針對「書藝研究」的部分，將展示在專門的「橫山書法藝術館」。除了書法之外，其他二部分叫做「城市記藝」與「國際對話」，則是其他類別媒材的典藏，原本文化中心、文化局時代所典藏的主要是「桃園藝術家」的作品，不管這些是生於桃園、長於桃園或是工作於桃園的藝術家，桃美館希望透過這樣的典藏來勾勒一個桃園地方藝術的發展史。除此之外，桃美館也規劃一個跟國際對話的空間，除了在地藝術史之外，他們也希望能夠接軌國際，尤其是與當代藝壇的交流對話。

　　桃美館舊有的官網可以藉由輸入「風景」二字，發現在典藏中佔了滿高的比例，而新版的官網同樣也保留過去的功能，同樣可以藉由輸入關鍵字，顯示典藏資料，而其中風景畫的部分是相當吸睛的。在官網中只要點選圖

[*]　本演講內容源自於筆者參與桃園市立美術館「油畫暨水彩典藏研究計畫」之部分成果。該研究論文請參見謝佳娟，〈建構風景觀——桃園市立美術館典藏風景畫的脈絡探尋〉，收於桃園市立美術館，《典藏論叢：桃園市立美術館油畫暨水彩類典藏研究專刊》（桃園市：桃園市立美術館，2021年5月），頁65-107。

片，便會附上介紹以及初步的賞析，也包含藝術家的生平小故事等等。從新官網資料中即顯示出，桃美館的典藏非常值得探究，因為我想即使是學藝術史的學生到研究者都很少看到這些作品，這不是一般所謂藝術史書上已經被流傳引用而成為公認的經典。這樣一個地方的美術館典藏作品好像可以重新洗刷或是衝擊我們對於所謂的美術史或是對於臺灣風景畫的認識。

　　桃美館現有的典藏油畫作品共有106件，其中風景畫就有49件。除了風景之外，還有以人物或是以靜物為主題的，水彩畫有64件，其中有41件是風景主題，可見所佔比例之高。桃美館館藏中年代最早的風景畫作品，大概是落在1920年代，提到這個年代，如果對於臺灣美術史有點認識的話，可能會浮出一些有名的人物，而這與目前（2020年）在北師美術館的展覽「不朽的青春」有一些關聯，並能做出一些對照。

二、臺灣風景畫的萌興——邱創乾

　　在看風景畫的過程有一個很有趣的部分，就是可以將自己與地方的生命、記憶產生連結。這幅油彩〈八塊三元宮〉（圖1）描繪了1920年代八德地區的廟宇周遭景致。八塊是桃園市八德區過去的名字，到底八德地區是什麼樣子？對外地人而言其實是沒有生命記憶，但對八德地區老一輩的人來說，可能會勾起他思索、回憶這個家鄉的想像。若用google map與其對照，便可發現其實地景已有改變，如圖中廟宇的後方本來有一棟古厝，但透過今昔比對之後，發現現在已經變為一棟大樓，這樣的轉變也帶給當地居民很大的震撼，圖中的廟宇是在1787年創建，後來也歷經了數次的修繕。

　　那到底這個是誰的畫作？又有什麼樣的意義呢？這是日治時期生長於八德的前輩畫家邱創乾（1900-1973）之作。〈八塊三元宮〉和另外兩幅風景水彩，在1999年便進入桃園縣文化中心典藏。在2018年時，邱創乾的兒子將家中100多件的畫作捐給市府，新成立的桃美館典藏了其中的30多件。綜觀邱創乾的畫作，以描繪桃園家鄉為主，不管是八德、大溪還是角板山，他的創作中還有這件有趣的作品，叫〈浣衣樂〉，北師美術館「不朽的青春」展覽當中，也有幾幅畫是關於洗衣服的婦女，在街邊、溪邊和水溝邊洗衣服的

景致。

邱創乾到底是誰呢？他在1915年考取了總督府國語學校（今臺北市立大學／國立臺北教育大學）的師範部，整個臺灣美術史學界關心這個新美術運動者都知道，國語學校對這批畫家們而言是一個很重要的搖籃。該校日籍老師石川欽一郎（1871-1945），他本身曾經到英國學習水彩，之後也把英國水彩畫的技法從日本帶到了臺灣，影響並培育了一批年輕的臺籍藝術家，邱創乾便是其中一位。邱創乾的作品曾經入選第一回與第四回的臺灣美術展覽會，還有多次獲選新竹州學校美術展，這個成績一般來講是很優秀的，但為何在一般美術史沒有特別提到他？因為他在畢業之後便回鄉任教，擔任小學老師，任教之後沒多久便辭職，由於家庭算是地方上經濟能力不錯的世家，從事米業、茶業等等，因此便放棄教職回家經營家業，之後又成為鄉長，所以他的創作確實就中斷了，主要留下來的作品大多是1930年代以前的，大多是青壯年時期的作品。

大概是基於這樣的原因，邱創乾不像後來比較有名的畫家繼續到日本去留學或者是說在學校任教，甚至到臺師大任教，變成後來對臺灣藝壇影響很大的人。可是，是不是因為如此，我們就可以把他從「臺灣美術史」中剔除，這個問題就真的要好好想一想。他第一回及第四回展覽的作品，其實也很可惜，並沒有留存，也許是因為當時沒有留存，或是說他沒有真正融入到當時主流的圈子中，以及收藏的狀況等，有很多因素的牽連。中央研究院的「臺灣美術展覽會作品資料庫」中有留下一些黑白照片，有一幅是邱創乾的畫作〈崖〉，有研究者指出該地大概位於現今大溪中正公園河邊的山崖。他的活動範圍大多以八德、大溪為主，因此他的作品大概也都是以這些區域為主要描繪的地方。邱創乾第四回入選臺展的作品叫〈裏道〉，對巷弄、街道的描繪，也是在他的畫作中常展現的。

前面提到，在一般臺灣美術史書籍裡面比較看不到邱創乾，我們可以從一本重要的書中看到這樣的狀況。這本書就是蕭瓊瑞與其他幾位老師合著，於2007年出版的《臺灣美術史綱》。在〈殖民體制與新美術運動〉這一章中講述的便是日治時期的範圍，這當中除了提及石川他個人的風格及一些影響之外，也提到了日治時期北師畢業的知名校友，如黃土水（1895-1930）、

陳澄波（1895-1947）、李梅樹（1902-1983）、廖繼春（1902-1976）等。[1]
這些都是常在臺灣美術史書看到的人物，在北師美術館的展覽「不朽的青
春」中，還可觀察到其特別強調黃土水、陳植棋（1906-1931）這些知名的
畫家，當然已經有非常多的學術論文研究，如黃土水是第一位在日本入選帝
展的臺籍藝術家，他的作品主要是以雕塑為主。如果就油畫創作來說，第一
位進入帝展的是陳澄波，這些就是所謂真正走上專業藝術道路且進入帝展，
有到日本或者是說影響範圍更大的，當然這樣的例子是美術史書裡最優先處
理的對象，所以在這樣子的書裡便不會有邱創乾。

　　雖然在這種範圍比較大，所謂以國家為單位的美術史書中沒有提到邱
創乾，可是仍有一些地方美術史的專著中會去談，比如賴明珠老師自1990年
代起便細心經營這一塊，她在1999年時便在當時的桃園縣立文化中心做邱創
乾的研究，並出版了關於邱創乾的專著，現今所看到關於邱創乾的生平、畫
風以及他的學習成長歷程，便是賴明珠老師當時研究的成果。這本專書最
後的結語提及了邱創乾的創作，雖然和同時代畫家李梅樹、李澤藩（1907-
1989）的風格多樣、作品質量俱佳，相形之下多有差異，但是在殖民統治的
制約下，邱創乾在短短不到二十年的繪畫創作所表現出的強烈人文色彩與鄉
土關懷，其實已經超越殖民者「地方色彩」理念的框限，形塑出一種作為一
位臺灣文人藝術家對鄉土生命的熱愛、格調與風範。就這點而言，邱創乾在
1920、1930年代臺灣美術史上仍是值得肯定的一位畫家。[2]該書還特別比較
了他與李梅樹及李澤藩，其實以後面兩位來說，李梅樹曾到過日本學習，李
澤藩一樣也是進入國語學校學畫，同樣也跟隨石川欽一郎，不過他就沒有像
前面那些畫家一樣到日本，畢業之後他就回到家鄉新竹，先是在新竹公學校
任教，之後到新竹師範，最後又到了師大美術系。李澤藩雖然沒有像那些更
為專業的畫家去追求更高一層的畫家生涯，可是在臺灣的藝術教育、西畫教
育裏頭，李澤藩仍一直持續努力創作。

[1]　劉益昌、高業榮、傅朝卿、蕭瓊瑞，《臺灣美術史綱》修訂版（臺北：藝術家出版事業公司，
　　2009年4月），頁241。
[2]　賴明珠，《鄉土知音——八德書畫家邱創乾紀念展》（桃園：桃園縣立文化中心，1999年），
　　頁24。

　　邱創乾雖然頗早就離開教職、畫壇，但以1920、1930年代這段期間來看，若是把邱創乾漏掉是非常可惜的事，因為他其實展示了滿值得被重視的一面，用賴明珠老師在他書中所講的，就是展現出一個藝術家對於鄉土生命熱愛的格調與風範，這對桃園地區來講尤其有意義。石川以及日本官方都特別強調臺灣的畫家要描繪的就是能夠展現臺灣「地方色彩」的畫作，那到底什麼是臺灣的「地方色彩」呢？這樣講似乎意味日本是中央、臺灣是地方這樣的二元對立或從屬問題，這也是很多學者在討論的課題。賴明珠老師認為邱創乾雖然受老師石川欽一郎影響很大，並跟隨老師、學習他的畫風，創作也沒有像後來其他藝術家這麼多元，不過他已經不僅只是一個聽老師的話、畫一個滿足統治者對臺灣地方色彩定義的風景而已，他也展現出自己作為一個本土畫家如何看待家鄉風景的想法。

　　我們可以再進一步來看看。在「不朽的青春」展覽中有一幅石川欽一郎1930年的水彩作品〈驛路初夏（郊野）〉，作為一個對臺灣新美術運動影響重大的水彩畫家，石川留下來的畫作也不是很多，或者說過去可能對這個部分不是這麼重視，所以就沒有在第一時間好好的保存下來，或是可能有保存卻不知道它的價值與重要性，便放在庫房或者是隨意掛置。直到1980、1990年代，當大家開始對臺灣美術史的爬梳越來越多的時候，才開始意識到原來過去這些東西其實是很值得一看。我們藉由〈**八塊厝幽徑**〉（**圖2**）與〈驛路初夏（郊野）〉這兩張水彩畫，可以比較出邱創乾及石川畫樹的方式，確實有其相似之處，還有巷弄、街道、小徑，如何去取景、如何去描繪，確實是滿接近、滿傳神的。邱創乾的創作時間不長，大約落在1920到1930年代，但他運筆、用色和構圖技巧進展之快，真的會讓人覺得相當不可思議，但也替他感到可惜，若他繼續投入、繼續創作，真的難以預料他的發展。透過這十年之間作品變化的觀察，可以知道邱創乾他的前景其實是相當大的。

　　由於我研究英國風景畫的背景，在看到邱創乾的水彩風景時，很容易和英國風景畫做聯想，像是畫作中的樹叢、小徑，還有走在小徑上的人物。邱創乾的作品裡面有一個特色，就是裡頭會有一個人或少數幾個人。一個人看起來淡淡的、小小的，看不清實際的面容，但是有了那個人之後，就會覺得這幅畫好像有了故事、有了生命、有了溫度，因為那個人撐著傘，這又讓你

感覺他渲染的方式好像是雨後，還有一點濕潤的感覺，讓人猜測「他是否只是一個過客？」之類的聯想。有了這樣一個點，就讓這個風景畫不再只是單純的風景，這是邱創乾畫作中一個很有趣的特色，運用一個小小的、淡淡的一個人在裡面。

　　英國18世紀中期的畫家根茲巴羅（Thomas Gainsborough, 1727-1788）就有畫作是類似這樣的形式，尤其是描繪了林中小徑的作品**〈有樵夫的林地風景〉（Wooded Landscape with a Woodcutter, 1762-1763）（圖3）**[3]。為何要將一幅20世紀的臺灣畫作和一幅18世紀的英國畫作相比？除了畫面的相似外，還有脈絡因素。石川欽一郎是在英國學水彩畫，而英國本身的水彩有相當的傳統，對於風景畫也有豐富的論述，像根茲巴羅這樣的風景畫家，對英國來講就是他們的國寶級人物。到了19世紀，像是風景畫家透納（Joseph Mallord William Turner, 1775-1851）與康斯塔伯（John Constable, 1776-1837）更有崇高的地位。如果我們從國別史來談，英國在建構他們國家的美術史、風景畫史的時候，他們怎麼做？我們在臺灣要如何建構自己的臺灣美術史，我們可以怎麼做？當然不是說直接挪用，可是在學習美術史的時候，最重要的是透過了解、看待他們怎麼做，這可以幫助我們思考一些我們自己可能也沒有思考到的點。那些點不是說直接使用，而是能夠幫助我們打通一些關鍵，所以說，像邱創乾這樣子的畫作，討論可以有很多種，當然可以從技巧面，包含所有的構圖、他的師承，可能又溯源至更早，像是英國，甚至還可以擴展到歐陸的風景畫傳統。這麼一來，就是把臺灣畫家的風景畫放到世界美術史的風景畫脈絡中去觀察、去探討它的定位。這當然不能一下子跳躍太快，但若依循適當的線索，確實能夠打開新的討論空間。

　　我剛說到邱創乾與根茲巴羅的畫作有個相似點，常常都會有一、兩個小人物，這點非常有趣，怎麼剛好都是會有一、兩個小人物。〈八塊厝幽徑〉這幅畫作另外一個特點就是在這棵樹，後面也有房子，不過邱創乾畫作中的房子就在旁邊。根茲巴羅〈有樵夫的林地風景〉畫中的這個人看起來則像是離開了居住地、離開人世，他獨自一個人走向森林。根茲巴羅畫中的光影又

[3]　參見謝佳娟，〈根茲巴羅風景畫研究的變遷及其意義──一個藝術史學史的考察〉，《新史學》，第27卷第2期（2016年6月），頁151-235。

更戲劇性，陽光透過烏雲照到城鎮上，也照射到教堂，教堂對於西方而言，是一個非常重要的存在，因此這幅畫藉由光照的地方顯示其欲凸顯的重點。若回過頭來看邱創乾的畫作，確實沒有這樣的運用，這樣子的光影運用會讓畫作的象徵意涵產生不同的層次。在西方風景畫論述中，常常會強調這樣的風景不只是寫生。確實，我們也知道根茲巴羅不是一位寫生畫家，他的風景是建構出來的，透過這些建構的風景，試圖去述說某種意涵。雖然那種意涵不是清楚到能夠用一句話講出來，可是因為他們有基督教的信仰，因此常常與上帝、精神性做連結。〈有樵夫的林地風景〉整張畫的構圖看起來好像有一股漩渦，有一個弧形的形式，在拉近看時，會發現這樣子的構圖形式可能會讓觀者覺得走不進去，也就是說，這個風景畫不是邀請觀者一起走進去的風景畫，而只是讓觀者在旁觀看，可是邱創乾的畫作會讓我們覺得好像路徑是不斷延伸的，也許他正要從通道走出來碰到我們，也有可能是我們可以走進去。這種構圖的意涵，其實都是畫家在繪畫時所可能注入到畫裡頭的元素，這讓我們在觀賞的同時，可以有不同的感受，用不同的方式去理解這個畫作。

邱創乾的〈**飛橋臥波**〉（**圖4**）水彩畫在1999年就被收入到當時桃園縣政府文化中心典藏，〈飛橋臥波〉是結合了詩意的一幅畫，它描繪了大溪八景之一。邱創乾是一位書畫家，他和地方的詩人、詩社、吟社，也都有些往來，他有一些畫確實是有這樣子的意圖，不只是呈現日常而已。這幅畫描繪的地點究竟是哪裡？賴明珠老師的書裡面已經提到，地點大概就是位於大溪公園至對岸員樹林栗子園，從齋明寺方向望過去的風景。這張畫其實是在1920年代所創作的，當時的大溪橋是以竹籠石塊堆疊成的木板竹橋，到了1934年，日本政府改建成雙孔鋼索吊橋，當時為了慶祝大溪橋的落成，大溪崁津吟社發起以「大溪八景」為題向全臺徵詩的活動，自己來票選大溪八景，而裡面就有一景是「飛橋臥波」。地方八景是從清朝以來就有的傳統，日治時期在1927年的時候，殖民政府說要票選臺灣八景，當時大溪這邊並沒有入選，後來是靠地方詩社推動而確立大溪八景。桃園市立大溪生態木藝博物館在2017年有出版過一個小冊子，當中就有簡要介紹大溪八景的始末。〈飛橋臥波〉這幅水彩畫如果我們只是單純欣賞，可能就只是一幅平淡的作品。尤其畫中的「飛橋」並非後來新建的雙孔鋼索吊橋，乍看好像不如

更為流通的老照片有歷史意義，不過也正因為如此，〈飛橋臥波〉非常難得地「記錄」了大溪橋更早期的樣貌。像這樣的地景描繪，當我們將歷史價值連接起來就會變成是很豐富、很有意義的一件作品。我們看像這樣的風景作品，除了從畫面上去觀察它的形式、構圖之外，還可以運用一個確切的地點，讓觀者可以連結到地方的歷史。

邱創乾的另外一幅水彩畫作叫**〈大溪展望〉（圖5）**，地點大概也是從栗仔園一帶看向大溪，這幅畫讓人驚喜，因為用這種構圖方式來畫臺灣風景畫的前輩畫家不多。前述許多知名畫家的作品描繪範圍很可能是從淡水望至觀音山，但重點還是比較在前景的淡水街屋，邱創乾運用一個比較特殊的繪畫方式，站在一個相對高處去眺望、描繪一個區域的全貌。相對於淡水風景中櫛比鱗次的街屋前景，〈大溪展望〉的前景則是毫無人煙的樹叢坡地，只有在中景團樹環繞中映現聚落屋瓦，遠景則是更為淡薄的連綿山脈。「為何邱創乾要採用這種架構去描繪？」這項疑問我們可能無法解決，如果沒有留下任何記錄，我們也無法詢問畫家本人當時的想法，不過從其留下來的作品來看，〈飛橋臥波〉以及〈大溪展望〉，是他除了近距離地描繪田舍、街景、巷弄外，最特別的兩幅畫作。

看到這兩幅作品時會聯想到西方一個很重要的傳統，就是地誌景觀圖（topographical views），這個傳統在西方其實從16、17世紀以來就非常重要，它不算是學院那一種要描繪比較理想化、甚至是想像建構的風景，而是要記錄一地的樣貌，也因此這些繪圖師或畫家就必須要親自去勘查地景。譬如侯勒（Wenceslaus Hollar, 1607-1677）的畫作〈眺望布拉格〉（Great View of Prague, 1636），他是出生於波西米亞地區（現今捷克）的畫家。他從布拉格這個城市周圍的丘陵居高臨下，從高處遠眺並將之描繪下來，我們將其水彩畫放大來看，便可發現這種地誌圖，真的是很鉅細靡遺的記錄，這跟17世紀歐洲的地圖、土地測量發展都很有關聯。像這樣子的圖畫其實在西方17、18世紀數量極多，當時除了這種描繪一城、一區域的地誌圖外，另外像貴族們引以為豪的莊園家產，他們也會找畫家幫他們記錄，甚至出版版畫。[4]

[4]　參見謝佳娟，〈「自然之美與藝術經典的國家品味」：十八至十九世紀初印刷文化對英國貴族鄉間別墅形象的塑造〉，《藝術學研究》，第25期（2019年6月），頁1-91。

但這要如何描繪呢？當時的畫家會到丘陵旁的山丘上從制高點眺望，一方面可以知道描繪土地的範圍，另一方面也可以將周圍景物包含進去，如此一來，對土地、地景就有了更為宏觀的視野。例如以描繪英國皇宮的一幅畫來說，在該圖的前景邊角描繪了坡地與樹，以西方的傳統構圖來說，畫面左或右方設計樹作為邊框，在視覺設計的效果來說，可以讓觀者目光聚焦，注視被包圍的皇宮主題。

從邱創乾的〈大溪展望〉聯想到西方傳統畫法，可以再進一步思考的是，西方的畫法、媒材傳到臺灣、亞洲時，這個繪畫的傳統有沒有一併傳過來？過去針對這個部分好像沒有太多人特別去談，可能也是因為一些比較有名的風景畫並不是這一類型的畫作，所以沒有特別挑起注意而成為主要討論的議題。

回到「不朽的青春」第一個展間，展間主題叫「破曉的覺醒」，裏頭的這兩幅畫作相當有意思，右邊這幅是石川欽一郎的畫作〈河畔〉，是一幅很難得留下來的油彩畫，因為他最主要是水彩創作。而左邊這幅鹽月桃甫（1886–1954）的作品〈萌芽〉同樣也很重要，尤其它是這場展覽主打的作品。對照之下，好像石川比較重視描繪實景，他的畫面比較有空間、深度，讓你覺得看到從萬華向大稻埕望過去淡水河河畔的景致。石川他的畫風跟主題確實是比較寫生的，是基於一個實景，或是一個地點，親眼觀看之後再把它的樣貌描繪下來，可說是外光派的畫法，畫面中有一個空間層次、深遠的營造。邱創乾是石川最初的學生之一，若把他的作品跟石川的畫作擺在一起，確實可以看出他在取景構圖上跟老師的相似度，可是也是因為跟老師的相似度，就容易變成被挑剔、批評或是略過的一個原因，挑剔的人會覺得他和老師的相似性太高，並沒有創造出自己畫風的獨特性。

接下來這一幅是「不朽的青春」展覽的重點，是鹽月桃甫的作品〈萌芽〉。鹽月他其實跟石川欽一郎一樣，都是在1927年開始有臺灣美術展覽會的時候，擔任西畫部（油畫部）的審查員，所以他們的影響力是很大的。不過學者們多認為鹽月的影響力是之後越來越強，而石川則是在相對早期、且對水彩這個部分比較有影響力。後來也可以看到油畫發展是比較傾向鹽月桃甫這部分。怎麼說呢？我們可以用鹽月桃甫的這一幅畫〈萌芽〉來做說明，

這次展出中，研究團隊在介紹的時候特別提到，經考證這幅畫的位置是現今的臺北植物園。[5]然而這句話對於這幅畫的意義，相對上其實並沒有那麼重要。若是以右邊〈河畔〉這幅畫來說，這幅畫的構圖確實就是要再現某個地方，可是以左邊〈萌芽〉這幅畫來看，可能是來自某個地方的靈感，可是最後的那個畫面就代表畫作本身。因此知道畫的地點所在為何其實不是重點，可是很有趣的地方在於，對研究者來說還是很努力地要去考證畫作的地點在哪。

　　那這兩幅畫的差別為何？鹽月桃甫的這幅畫〈萌芽〉很有個人風格，他的顏料塗得非常厚，空間、遠近感相對而言不是重點，這是兩個很不同的畫風，正如前述提及鹽月桃甫的影響力，其實後來在1928、1929年甚至還佔了上風。這裡要引用一種說法，鹽月桃甫在1927年，就是跟石川在臺展擔任評審時，曾在〈臺灣時報〉上發表言論，這個言論顏娟英老師在2000年〈近代臺灣風景觀的建構〉這篇文章有引述討論。鹽月桃甫說：「比起油畫更容易受技巧約束的水彩畫，動輒陷入傳承師法的老套中」。[6]石川主要是用水彩創作，鹽月桃甫主要是運用油彩，這個言論就帶出媒材上一種高下的分別。鹽月認為水彩「動輒陷入傳承師法的老套中。希望水彩畫家們深刻反省，如果忘記發掘自己本身獨特的境界，那麼一來繪畫就僅止於工作的層次罷了」。此外，鹽月更說，「整體看來，臺展作品給人感覺色彩生動。在臺灣這樣綠之國、光之島上生活的人，若是被感官刺激的現實所吸引住的話，就將僅止於表面感官的嘗試，而與至高至純的藝術創作漸行漸遠」。[7]鹽月這樣的言論跟他自己的創作確實很吻合，重點不是外界的現實，他所追求者乃是所謂更純粹的藝術，如果將之放大到一個更大的脈絡來看，可以說這是不同的藝術想法，不同的藝術理念，不同的創作。以臺灣繪畫的發展史來看，石川跟鹽月都佔有一席之地，不過很有趣的就是說，在1920至1930年代這個時間點上，雖然石川的繪畫理念與方式一度暢行，但卻也很快地被另種畫風

5　林曼麗總編輯，《不朽的青春：臺灣美術再發現》（臺北市：北師美術館，2020年10月），頁36。

6　鹽月桃甫，〈臺展洋畫概評〉，《臺灣時報》，1927年11月。轉引自顏娟英，〈近代台灣風景觀的建構〉，《臺大美術史研究集刊》，第9期（2000年），頁195。

7　顏娟英，〈近代臺灣風景觀的建構〉，頁195。

所壓制過去，像石川或是邱創乾這種比較屬於地誌式的風景，好像還沒達到一個充分的發展就停住了。

　　在「不朽的青春」展場內另一幅很重要的畫作便是陳植棋的〈淡水風景〉。當然一看到這幅畫就會知道這是很熟悉的淡水風光。在當時也有非常多描繪淡水的畫作，因此在風景上就變成一個非常好辨認的圖像。陳植棋本身的筆調、畫風，確實都不是所謂石川那一派的，而比較接近鹽月桃甫的理念，或是說在鹽月桃甫那樣一個審查員的標準之下，你若不走這條路便很難再繼續勝出，這也是所謂展覽審查人的影響力。陳植棋的〈淡水風景〉，我們非常容易辨認當中的觀音山、淡水河、紅毛城，這幅畫的整個用色也因為有紅磚、綠樹，紅綠的對比讓這幅畫的色彩變得很濃郁、很強烈。而另一幅可與之對比的便是邱創乾較少見的油彩作品**〈彩霞下的菜圃〉（圖6）**，我們無法得知描繪的地點為何，但是不知道畫中的地點重要嗎？其實也不是那麼迫切需要知道。觀看風景畫時，有時視覺的吸引本身就很足夠了，若是可以得知地點為何，可以牽引出更多的人文歷史脈絡，然而若是沒有的話，純粹作為視覺意義的欣賞、感受的對象也無不可。邱創乾這幅畫作的尺寸非常小，大約是24×33公分，比一張A4紙稍大一點，是一幅畫在木板上的油彩。

　　邱創乾的油彩是自學的，可是短短幾年，他的進展竟然非常的快，他怎麼運用在這麼小的一塊木板上，可以看到他的筆觸是非常快的，他幾乎是快速的書寫，可是他竟然可以把這樣子的一幅小畫，將其神韻抓住並呈現出來。邱創乾的這幅油彩，看起來好像完成但卻又未完成，好像僅是一個速寫的習作，確實會讓人有這樣子的一個疑問。其實如果單以英國來說，就有不少這樣的油彩速寫，前面提到的英國畫家康斯塔伯在1810年就畫了一幅關於家鄉的油彩速寫。康斯塔伯在英國藝術史上是一位很重要、很容易被標榜的畫家，被讚譽為描繪家鄉風景土地的畫家。一方面他確實不像親近歐陸派的其他畫家，一定要去義大利、羅馬這種充滿歷史遺跡的國家與城市，他反而描繪家鄉很平凡、日常的生活，像是磨坊、水稻、玉米田、麥田，甚至只是一堆糞土，他都會將之入畫，因此他的風景畫給人很強烈的現實感、日常感。他除了用這樣的方式完成巨幅的油畫外，他還有很多油彩的速寫，而在他其中一幅畫作的構圖中，左邊同樣有樹、土地，且運用了快刷的表現方

式。這可以進一步思考的問題是，臺灣的風景畫或是臺灣的風景畫史、藝術史可以如何去看待。

若我們說邱創乾只是一個桃園地方畫家、美術教師，畫沒多久就離開藝壇，沒在畫也沒在教了，那好像就不值得一談。可是真的就只有這樣嗎？他在臺灣的美術史上沒有地位嗎？甚至在世界油彩、水彩風景中真的是不值得一談的嗎？其實這都是可以進一步思考的問題。如果是一個英國人、西方人看到〈彩霞下的菜圃〉這樣的畫，他們又會怎麼想？這個是反過來我們可以思索的，就是以外國人的角度，他們又會怎麼看臺灣的這些畫作？如果我們要進一步去論述、去談臺灣的這些風景畫，其實都可以試著換換這樣的角度去思考。當然，首先我們可能要稍微了解一下西方的風景畫脈絡已經是什麼樣子？這樣會有助於我們去推測他們如果看到這樣的畫，他們會怎麼想。透過這樣的思考方式，或許臺灣畫家的畫作，可以進一步和世界連結。

三、鄉土風景——曾現澄與翁清土

我接下來要用比較快的速度講其他的例子。這幅1982年的作品〈**田間景色**〉（**圖7**）是曾現澄（1928-2015）老師的水彩畫。他大概小邱創乾一輩，在1928年出生，也一樣長期在桃園擔任美術教師，桃園地區有很多的畫家可能都是他的徒子徒孫，所以他對於地方的貢獻很大。他主要創作的媒材是水彩，我們可以看到在桃園地區，水彩是一個還滿重要的媒材，從曾現澄的畫作中，我們可以看出他對於水彩的掌握相當特別，例如描繪水田中的水光倒影，其特殊的水彩運用，使畫作有一種晶瑩剔透的感覺。

曾現澄的許多水彩畫是用顏料層層堆疊上去，可是都相當有層次感且豐富。曾現澄與邱創乾相當不一樣的點在於，雖然長期在美術教育的崗位上，卻仍孜孜不倦地創作，到了年老都還一直外出寫生，一直在描繪鄉村的景色，這是他個人的選擇，是個人偏好的問題。公視曾經為他做了一些影像記錄，在這些影像中也記錄到曾現澄認為畫畫本身就是一件相當幸福的事，也可從中發現曾現澄就是很單純的在追求一件真心想要做的事，這對他的畫作影響是相當潛移默化的。曾現澄後來舉辦了一個80大壽的畫展，也有出畫

冊，同樣也是在桃園縣政府的資助下完成的。

　　大家對風景的想像是什麼？當我們提及風景畫的時候，你會覺得是什麼？就桃美館的館藏而言，確實大部分典藏的風景畫，多是描繪鄉村田野及農家景致。綠油油稻田與紅磚瓦三合院，對我這一輩來說還是小時家鄉的記憶，風景畫描繪田野農家，似乎是再自然不過了。隨著1990年代以來諸多農地轉為工廠建地，鄉土風景歷經巨大變化，風景畫中再現田野農家，似乎顯得懷舊。

　　另外這幅畫作〈曬穀場（金門系列）〉（**圖8**），這是翁清土（1953- ）在1987年完成的作品，在1991年時被當時的桃園縣文化中心收藏，這幅畫被典雅的木框所環繞，其橫長的畫幅也相當特別。翁清土出生於金門，臺師大美術系畢業後長期在桃園擔任美術教師，退休後回到金門。他在年輕的時候，當時是1974、1975年，因為臺灣興起一波寫實主義，而且是所謂的新寫實主義，當時這個潮流主要是一些畫家會拿著一些照片，運用細緻的手法去描繪，像是先拍了農舍的照片，並依著照片去描繪，成為1970年代中興起的所謂照相寫實主義的風潮。當時翁清土在1979年就獲得新人獎第一名，也成為鄉土寫實在風景畫上的要角。在蕭瓊瑞老師的《臺灣美術史綱》中有一頁，便提及這個風潮以及翁清土，他的作品在臺北市立美術館也被典藏。[8]

　　翁清土在他鄉土照相寫實的畫作中，常常強調的是一種傳統鄉村和新興工業、都市間的衝突，因此畫作中常出現傳統的地方建築後面再蓋一棟大樓，或是稻田後方出現工廠。當時在1970、1980年代，這樣子的畫作呈現一個藝術家對於鄉土的關懷與對工業發展的批判意識。但翁清土到了1990年代的畫風有所轉變，畫面變得比較柔和，好似印象派的作法，描繪鄉下農家怡然自得的景致，這與他在1980年代比較有批判意識、衝突對照的風景來說，顯得極為不同。這幅〈曬穀場（金門系列）〉，可說是在這兩種畫風之間的作品，畫面中沒有現代工業對傳統農村的威脅，但也不是風和日麗、怡然恬適的鄉間風光。斑駁的牆面、枯黃的草地、頹圮的屋頂，都透露出農家艱苦的生活現實。

[8]　劉益昌、高業榮、傅朝卿、蕭瓊瑞，《臺灣美術史綱》，頁440-441。

四、臺灣山岳——郭明福

　　「山」這個主題在我們的文化脈絡裡面，有一種親切感，那麼，山到底要如何描繪？又為什麼要畫山？再回頭看「不朽的青春」展覽，當中有一個單元是「風土的踏查」，主辦方也為了本次展覽，將呂基正（1914-1990）的〈雲湧高峰〉重新借出來並做了修復。呂基正在多位臺灣美術史研究者的研究之下，已公認為是臺灣很重要的山岳畫家。臺灣多山，但是在清領時期雖然有臺灣八景的描述，卻稱不上對山岳有真正的描繪。隨著日治時期殖民政府對山岳的調查，登山活動開始興起，新高山（玉山）也開始被描繪。留日學畫的呂基正，戰後回臺定居，開啟了登山、畫山的生涯，透過他的畫筆將臺灣這些高山的精神捕捉下來。他的畫作近看會發現風格是相對粗獷的，好像是用畫刀堆疊厚重的顏料，而不是用細緻、寫實的筆法描繪，若遠看會覺得畫中山景似乎要逼近觀者，令人屏氣凝神。

　　最後要看的桃美館典藏是郭明福（1950-）繪於1995年的山岳風景畫〈**青山如醉**〉（**圖9**）。呂基正退出登山寫生之際，正是郭明福進入山岳繪畫領域之時。郭明福從嘉義中學畢業，進入臺師大美術系就讀，之後並在學校任教，他在水彩方面有很多創作，他的水彩祕笈以及書籍也影響很多的學子。郭明福的水彩技法、風格有很多種，有很西式，也有極富東方風情的，如果再細看他的紋理會覺得非常不可思議，他不像呂基正粗獷的風格，遠遠造就一個視覺印象。郭明福的畫作，遠看很有氣勢，近看不亂卻很細緻，可是這個細緻又不過於寫實。他的水彩本身是很理性的刻畫出細緻的紋理，這個細緻的紋理在遠方看的時候，又可以照出山景的氣勢，這是他在水彩上比較特別的處理方式。在油彩方面也是一樣，像這件2018年創作的大幅作品〈**坐看雲起時**〉（**圖10**），遠看氣勢磅礴，近看卻又有著極為穩靜、細膩的筆觸。

　　郭明福其實是1988年才開始接觸到登山活動，此後便開始愛上登山，他真的就是不斷的爬山、登百岳，因此他的作品清一色幾乎都是山，還有山裡頭的森林，以及一些海景、海岸邊的岩石、巨岩。他一開始並不是一個人去

登山，而是跟隨一個登山團體，他從一個初學者，剛開始無法馬上畫畫，直到過了一段時間後，才帶著相機上山拍照、速寫，回到工作室再憑著回憶拼湊，將整個影像勾勒出來。他後來也知道自己不可能一直再登山作畫，所以要怎麼樣用記憶組合的方式將山岳畫下來就非常重要，因為他不想要錯過這樣的視覺印象、視覺記憶。

郭明福曾說，登山是他「在每一座不同的山岳門口敲門，最終才驚覺敲到自己的家門。……山永遠屹立不搖，不會因為你登頂而改變。面對山不要太自信逞強，要有敬畏謙卑的心，繪畫也是」。[9]「不朽的青春」展覽中特別提示對於美術的追求，像是黃土水、陳植棋及其他年輕生命對繪畫理想的追求。而郭明福儘管爬了一輩子的山，仍是強調保持敬畏謙卑之心的重要性。

畫家的想法、理念以及實踐，作為後來研究者的我們該如何去看待，除了跟隨畫家的腳步之外，我們能夠開拓出什麼樣的視野，這是作為研究者更要自我提醒跟努力的方向。郭明福也曾經說過：「很多人說臺灣的風景，就是畫阿里山、日月潭，我倒覺得不是，臺灣的風景是用很簡單的方法，去做很困難的事，用這種精神去畫的風景，就是臺灣的風景」。[10]這句話可能不是很容易理解。他的作畫方式，其實並不是很簡單，他的畫法有很當代、很前衛的一面，然而他也是運用一個相對理性、傳統的技法。在這之中最困難的就是要從無變到有，那個「有」究竟要是什麼？用這種精神去畫風景，也就是說要去創造出一個臺灣風景，真不是件容易的事。

五、結語

怎麼去創造？要創造什麼？這是藝術家他所需要面對的理念與理想，但如何去完成，那這就是屬於他個人的生命實踐。除了個人的生命史之外，

9　郭明福，〈登山與繪畫雜感〉，收於蔡雨辰，《桃園藝術亮點——西畫　細膩中存大器　平凡中見偉大：郭明福》（桃園市：桃園市文化局，2016年11月）。

10　〈真正愛台灣！郭明福133畫作記錄百岳之美〉，「新唐人亞太台」2018年05月07日訊：https://www.ntdtv.com.tw/b5/20180507/video/220857.html?真正愛台灣！郭明福133畫作記錄百岳之美（點閱日期：2021年5月30日）。

對觀者、對於我們、或是對於其他人,甚至對於所謂的美術史,要如何看待這件事?這確實是個很複雜的問題。若從桃美館的官網來看,確實可以大致描述出可看見的風景畫作,然而風景畫就是如此這般嗎?還是有什麼可以無中生有的新創造?還有我們對於風景的期待,就只能投射在畫布上嗎?還是會再進一步回到我們生活的周遭?我們希望生活的周遭是一個什麼樣的風景呢?我們大多希望是美好的風景?然而美好又要如何去營造?這都是值得我們去思考的問題。

謝佳娟／國立中央大學藝術學研究所副教授兼所長

英國牛津大學藝術史博士。現任國立中央大學藝術學研究所副教授兼所長。專長領域為十七至十九世紀初英國藝術發展及其與歐陸的關係。發表論文主題包括素描概念的演變、英國藝術團體與學院的發展與關係、西方藝術圖像出版的脈絡與藝術史觀的發展、英國風景畫論述建構、藝術收藏暨展示文化與美術館藝術史敘事等。近期開始參與桃園市立美術館典藏風景畫的研究,於《典藏論叢:2020桃園市立美術館油畫暨水彩類典藏研究專刊》發表〈建構風景觀——桃園市立美術館典藏風景畫的脈絡探尋〉一文。

圖1：邱創乾　1920-1930〈八塊三元宮〉22.5×31.5 cm　油彩、畫布（桃園市立美術館藏）

圖2：邱創乾　1931〈八塊厝幽徑〉62×46.5 cm
水彩、紙本（桃園市立美術館藏）

圖3：Thomas Gainsborough, Wooded Landscape with a Woodcutter, 1762-1763, 100.3×127 cm. Oil on Canvas (The Museum of Fine Arts, Houston, Texas.)

圖4：邱創乾　1920-1934〈飛橋臥波〉32×48 cm　水彩、紙本（桃園市立美術館藏）

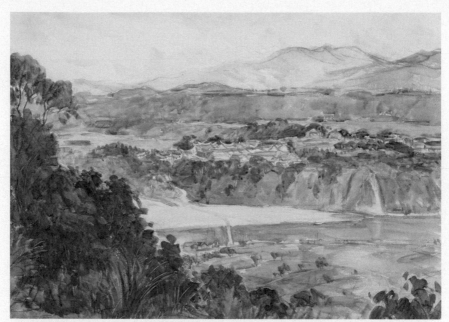

圖5：邱創乾　1920s-1930s〈大溪展望〉48.5×66 cm　水彩、紙本（桃園市立美術館藏）

圖6：邱創乾　1920s-1930s〈彩霞下的菜圃〉24×33 cm　油彩、木板（桃園市立美術館藏）

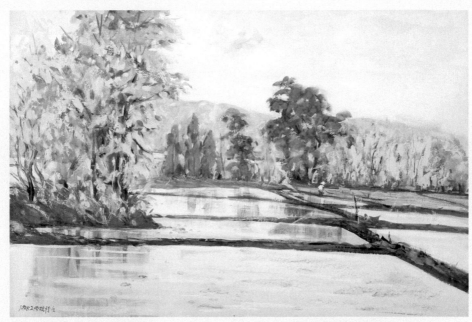

圖7：曾現澄　1982〈田間景色〉53×78 cm　水彩、紙本（桃園市立美術館藏）

圖8：翁清土　1987〈曬穀場（金門系列）〉35×84 cm　油彩、畫布（桃園市立美術館藏）

圖9：郭明福　1995〈青山如醉〉100×112.5 cm　水彩、紙本（桃園市立美術館藏）

圖10：郭明福　2018〈坐看雲起時〉160×200 cm　油彩、畫布（桃園市立美術館藏）

近代臺灣的
攝影發展

姜麗華
臺灣近代攝影藝術演進史

曾少千
如何閱讀臺灣地景攝影

臺灣近代攝影藝術演進史

姜麗華

一、前言

　　攝影史相關研究在歷史學中往往處於不被重視的角色，歷史研究一般關注於政治、經濟、軍事、外交等角度，較少從文學、藝術、音樂等軟性角度出發，但影像、醫療等技術演進其實曾經大大改變人類對於歷史的認知，例如X光以及CT斷層掃描出現後，皆改變人類的醫療手段與腦神經認知，可知影像技術演進具有改變歷史的力量，而歷史也會隨著影像技術革新而重寫。以往攝影技術著重於真實呈現，但呈現出來的事實也會出現不一樣的解讀，到了現在AI時代，許多照片都是後製非真實的作品，故科技進步確實改變了攝影藝術的演進史。

　　一直以來，臺灣都缺少一本講述攝影史的書籍，其實早在1985年時文建會（即現今文化部）曾著手整理百年臺灣攝影史料，當時由吳嘉寶（1948-）老師領銜，與團隊共同集結相關資料，在吳老師的網站中將臺灣攝影簡史大約分成七個時期，[1]但整份研究報告最終並沒有印製出版，後來亦有其他學者進行過臺灣攝影史的相關研究，但也未能付梓。個人很幸運在臺灣藝術大學出版中心的協助下出版《臺灣近代攝影藝術史概論》[2]一書，今天希望透過此書跟大家一起觀覽臺灣近160年來的攝影藝術發展進程。

　　我將吳嘉寶老師「百年臺灣攝影史料整理工作」與個人《臺灣近代攝影藝術史概論》稍微整合，將臺灣攝影的發展歷程分成以下幾個時期（見下表一）：

[1]　吳嘉寶，《臺灣攝影簡史》，https://www.fotosoft.com.tw/about-us/library/wujiabao-articles/essay/57-essay-05.html（點閱日期：2021年6月23日）。

[2]　姜麗華，《臺灣近代攝影藝術史概論》（臺北：五南圖書出版公司，2019年初版，2020年10月二版）。

表一　臺灣攝影史的分期

姜麗華《臺灣近代攝影藝術史概論》的分期（1850年代至2018年）	吳嘉寶「百年臺灣攝影史料整理工作」的分期（1850年代至1990年代）
一、清領時期臺灣攝影濫觴1850s-1895	一、引入期1850s-1895
二、日治時期臺灣寫真攝影1895-1945	二、記錄期1895-1920
	三、第一培土期1920-1945
三、二戰後初期的臺灣攝影1945-1950s	四、第一開花期1950s-1960s中
四、轉型時期的臺灣攝影1960s-1970s	五、斷層期1960s中-1970s中
五、鄉土文化運動時期的臺灣攝影	六、報導攝影全盛期1970s中-1980s
六、多元跨域時期的臺灣攝影	七、第二培土期1980s-1990s

　　1850年代至1895年為「清領時期臺灣攝影濫觴」或稱「引入期」（吳嘉寶的分期），談到攝影藝術演進史必須回溯到臺灣最早攝影活動的起源時期，此處以史學觀點，若以「屬地」原則來定義，起源於臺灣本地最早的攝影活動時間大約是在1850年代的清末。根據法國奧賽（Orsay）美術館資料檔案室收藏的照片，王雅倫老師推論臺灣最早出現的照片可能是外國人於1850年代所拍攝的臺灣原住民照片，照片後面寫著1850年，但不知其真偽如何，且由於這張照片是版畫範例，故無法確認其真實性。黃明川老師撰寫關於攝影史的文章〈臺灣攝影史簡論〉時，曾在美國及國外各地尋與臺灣歷史相關資料，發現有一張是美國艦隊司令官培里（Matthew Calbraith Perry, 1794-1858）在1852年率軍到日本並要求日本開國的照片。當時美國人聽說臺灣雞籠（基隆）有很多煤礦，故曾派軍艦（艦上配有兩名銀版攝影師）來到臺灣探勘並拍照，但探勘工作內容不能公開，故只能據此判斷當時拍攝時間應不晚於1852年。在清朝末年臺灣已開始出現部分攝影活動，所以1850至1895年間屬於臺灣攝影「引入期」，這段期間最完整且有圖有文的記錄，可以舉約翰・湯姆生（John Thomson, 1837-1921）為例，他於1871年帶著相機從臺灣南部打狗（高雄）上岸，以近一個月的拍攝時間，留下極為珍貴的人像與景物照片。1871年底，又來了一位醫療傳教士馬偕（George Leslie

Mackay, 1844-1901），他抵達臺灣打狗後選擇搭船繼續往北走並在淡水落腳，1872年時在北臺灣開設了第一所教會，據說當時拍了很多傳教與拔牙的照片。

臺灣攝影史很大部分受到日本人影響，甲午戰爭後清朝割讓臺灣，開啟50年的日本統治時代，本書將其歸納為「日治時期臺灣寫真攝影期」，吳嘉寶老師則將其分為兩個時期：首先是1895至1920年的「記錄期」，當時日人來臺後為了研究臺灣人種，扎根土地與教育等政策，留下了很多研究記錄。接著1920至1945年為「第一培土期」，這個階段日人統治已漸上軌道，開始開放臺灣人開設寫真館，並有臺灣人前往日本學習攝影術，回臺後在臺灣拍攝各種影像。

1945年後「二戰後初期的臺灣攝影」或稱「第一開花期」（吳嘉寶），時值二戰結束日本人離開，臺灣人開始引入西方思潮，同時因為國共內戰，國民黨政府帶來一批文人雅士到臺灣，也帶來具有山水畫風格的沙龍攝影。約莫從1960至1970年代進入「轉型時期的臺灣攝影」或稱「斷層期」（吳嘉寶），此時屬於戒嚴時期，藝術創作與攝影拍攝內容皆有限制，縱然社會法令有所限制，部分藝術家仍會設法轉化其意念，以不那麼明顯的隱喻手法，抗爭當局。接著是1970年代中期至1980年代的「報導攝影全盛期」（吳嘉寶），或稱為「鄉土文化運動時期的臺灣攝影」，此時出現較多的報導紀實攝影，眾多攝影家以堅定的腳步持續關心臺灣鄉土文化。

1980至1990年代臺灣剛解嚴，此時期可稱為「第二培土期」（吳嘉寶），由於臺灣社會步入民主開放，人民開始重視自我意識，思考未來要朝向本土認同或者回歸中國？這時候出現不同的攝影形式且較偏重報導攝影，當時有份著名刊物《人間》[3]雜誌，出版時間雖僅四年共47期，但本本珍貴，且製作時馬上拍、馬上洗、馬上寫，非常具有即時性，每本內容都相當精彩。

吳嘉寶的專書僅將臺灣攝影分期到1990年代，至於個人的《臺灣近代攝影藝術史概論》一書，則將臺灣的攝影年代記錄到2018年止，末章以「多元

[3] 《人間》雜誌為臺灣作家陳映真所創辦的雜誌，以富有特色的報導攝影、深入追求真相的文學描述及豐富的社會關懷為宗旨。該雜誌以月刊型式刊出，自1985年11月創刊至1989年9月結束，共發行47期。

跨域時期」說明當今攝影藝術已跨足各種領域，包含了當代數位影像藝術，因為現今數位科技發達，電腦、手機等工具已經跨界與繪畫、美術融合，難以分離，且AI持續挑戰我們對於真實的看法，眼見已不一定為憑的時代已經來臨。

以下將依照不同年代，節錄《臺灣近代攝影藝術史概論》書中各時期所留下的珍貴記錄的照片，與大家一起分享。

二、清領時期臺灣攝影濫觴（1850s-1895）

臺灣攝影濫觴發生在清朝統治時期，之前提到過，因為臺灣部分地區含有礦產，歐美列強當年藉著探勘名義前來臺灣拍照，但沒有可參照的相關圖像證據，無法證明1850年代臺灣已出現攝影活動的記錄。確切能考證的時間點，除了1865年至1874年間曾經來臺數次的聖・朱利安・愛德華（Saint-Julien Edwards, 1838-1903）所拍攝的照片外，就屬約翰・湯姆生（John Thomson, 1837-1921）為臺灣所留下的記錄最為聞名。湯姆生於1871年在廈門遇到他的蘇格蘭同鄉──馬雅各牧師（James Laidlaw Maxwell, 1836-1921），馬雅各雖是名牧師，但對於臺灣攝影史有相當大的影響，是他帶領湯姆生深入南臺灣山區隸屬他的各個教區，順利完成拍攝計畫。湯姆生大學時曾主修化學相關專業，他哥哥早期在新加坡擔任鐘錶雜貨商老闆，也接觸過攝影技術。而西方攝影術自1839年達蓋爾（Louis-Jacques-Mandé Daguerre, 1787-1851）放棄「達蓋爾銀版攝影術」（Daguerréotype）的專利後，全世界便可以使用這項新技術，至於達蓋爾放棄銀版攝影術此一專利權，主要得感謝法國眾議院議員法蘭索瓦・阿拉戈（François Arago, 1786-1853）當時對他的資金贊助與勸說，正因為這項技術開放後，攝影術得以普及應用於科學、醫療等方面，改變了全世界。

話說湯姆生去到新加坡和哥哥會合後開設攝影工作室，一開始主要拍攝居住在該地歐洲商人的肖像，賺了不少錢後決定到世界各地旅遊。他去過麻六甲、印度、中國、東南亞等地，後來在廈門遇見蘇格蘭愛丁堡同鄉馬雅各，湯姆生主動與馬雅各攀談後得知他從臺灣來，當年臺灣號稱Formosa，

即美麗之島，但屬於未開化的區域，且傳說有獵人頭（出草）習俗的原住民族與怪獸等，湯姆生在好奇心的驅使之下，請求馬雅各牧師帶他前往臺灣探祕。當時馬雅各牧師已在臺灣南部開設教會，亦即現今臺南東北山區、高雄旗後一帶，由於已在臺灣居住多年，熟悉臺灣當地平埔族人（Siraya西拉雅族），因此很順利地幫助湯姆生在臺旅行兼拍攝工作，在近一個月當中，湯姆生記錄了臺灣特有的地質地理環境，特別是替當時的平埔族人留下許多珍貴的照片。

湯姆生在臺路線從1871年4月1日抵達打狗城，隔日拜訪臺灣道臺，11日啟程前往深山，他先到臺南，在照片〈熱蘭遮城城門〉中可以看到助手阿洪（Ahong）蹲坐在城牆前方，當年使用的是「濕版攝影」法，必須同時攜帶暗房藥水等器具，因此需要助手同行幫忙，阿洪跟隨湯姆生來到臺灣後，也成為照片中的「景點人物」（借以了解實體景物的比例大小），與熱蘭遮城一同留下珍貴影像。後來湯姆生前往荖濃、六龜方向深入臺灣山區，湯姆生讚嘆臺灣之美，留下了〈福爾摩沙島山徑〉這張美麗的山景照。1872年湯姆生回到英國出版旅遊攝影集，其中*Illustration of China and Its People*與*Through China: with a camera*二書收錄了超過四十張南臺灣各地的照片，成為史上第一位用照片製作旅遊日記的攝影家。在〈四位平埔族〉這張照片中，我們可以看到這四位平埔族居民的姿勢很明顯是「擺拍」，攝影者請其中一位蹲下，其他站立者則各有不同姿勢，透過佈局安排達到想呈現的情境，照片背景是竹林，當時湯姆生從打狗上岸，平埔族語打狗（Takau）原來就是竹林的意思，平埔族用打狗這個詞彙來形容到處是竹子的居住之所。至於〈木柵地區平埔族年長的女性與年輕的女子〉此照片中出現竹子作為抽菸用途的煙管，也就是說當時平埔族人已有抽鴉片的習慣，因此相片不只記錄了人種、服飾等，也如實記錄了當下社會景象。照片左邊的女子據說是馬雅各牧師的管家Niu-a，是位很能幹的西拉雅族少女，她也成為湯姆生影像下的模特兒。

另一位早期臺灣攝影史上的重要人物則是馬偕博士，他在淡水（昔稱滬尾）成立北部第一間教會。馬偕來臺後決定不返回加拿大故鄉，於是在臺灣娶妻生子。馬偕博士的老婆原名叫阿蔥，馬偕幫她取名為張聰明，並教她寫字。馬偕博士還成立了臺灣第一間女子專門學校，可見馬偕博士在非常早

期就具備了性別平等的觀念。〈著唐裝的馬偕博士與妻兒〉此張照片，馬偕博士穿著唐裝，表示要融入並落根在臺灣的決心。眾所周知，馬偕博士幫臺灣人拔了兩萬多顆牙齒，他留下許多拍攝者不詳的拔牙照片，由於照片中大都有馬偕本人，所以可以推斷照片非他本人所拍攝。據說馬偕博士曾將攝影術傳授予當時的學生，名叫柯維思（1867-1945，又名柯玖），柯維思後來成為馬偕的女婿，也因此拍攝不少馬偕牧師宣教與行醫過程。另外一位人物是李庥牧師（Hugh Ritchie, 1840-1879），他也曾經陪著馬偕博士由南往北走，到處探訪並拍攝馬偕行醫工作，可惜後來感染瘧疾而亡。傳聞中馬偕博士的嫂嫂很愛替人作媒，且西方人結婚喜愛在教堂舉辦，當新人成婚後常常在教堂門口拍攝團體照，這類團體照有一個要求，就是要把畫面填滿。在〈藍曬法——歡迎約美旦師母來臺〉此張照片中，可以看到男生站在後方，女生坐在前面階梯上，左右兩邊還請僕人挑著扁擔，扁擔中裝滿了東西，試圖要讓人物塞滿整個畫面，因畫面愈滿代表愈圓滿。

「藍曬法」（Cyanotype）是1842年英國約翰・赫歇爾（John Herschel, 1792-1871）發明，作法是將「檸檬酸鐵銨」與「鐵氰化鉀」溶液混合作用後產生的鐵離子，對紫外線感光產生氧化作用來成像，曝曬到的部分產生了有階調性的藍色，未曝曬的部分則無變化，進而反轉了底片上的影像於相紙中。此法後來被廣泛應用在建築複印上，攝影也可以用這樣的方式複製，產生普魯士藍的質調，直到現在仍有許多人用藍曬法來進行影像創作。

三、日治時期的臺灣寫真攝影（1895-1945）

何謂「寫真」？寫真（しゃしん）是日文「攝影」的意思，當時攝影可說是一種對真實的挑戰。據說「寫真」二字最早出現在中國唐朝時期，形容畫家將人物畫得非常像，非常寫實的描繪，故稱為「寫真」，傳到日本保有藉由工具留下物體真實形象的意涵。日本人在1844年習得攝影術，由於攝影拍攝出來的影像猶如畫作，甚至比畫作更寫實，所以日本人將其稱作「寫真」。臺灣於1895年後割讓給日本，日人為了展開殖民工作，派遣人類學家以及攝影師前往臺灣進行記錄工作，其中一位人類學者鳥居龍藏（1870-

1953）熟悉攝影術，與另外一位人類學專家森丑之助（1877-1926）共同為臺灣原住民拍攝影像記錄，留下很多寫真帖，也就是攝影集。

　　鳥居龍藏自1896年首次來臺灣後，至1900年共四度到臺灣各地探險，留下了許多影像，當時原住民被稱作「番」，且分為「生番」與「熟番」，[4]「生番」指的是居住於深山內未經開化的族群，而「熟番」則是經過相當程度漢化後的族群。照片〈太魯閣部族的男女〉為活動於花蓮太魯閣一帶的原住民，這張照片很明顯是有經驗之人所拍攝，拍攝者要求原住民拿著獵具，進行擺拍動作，衣著顯示出部族服飾的特色，也可看出族人日常生活使用的工具。鳥居於1897年前往蘭嶼調查研究並在該地拍攝達悟族，達悟族原稱雅美族（Yami），後正名為達悟族（Tao）。鳥居在蘭嶼拍攝了達悟族傳統的戰士服飾，包含丁字褲與戰盔，拍攝後還寫下報告，描述蘭嶼是個非常美好且自然的部落，他也建議日本政府不要開發當地，讓蘭嶼保持自然，故日治時期刻意不開發蘭嶼，讓當地至今依舊保留了如此天然的環境，這件事情可能得要感謝鳥居龍藏。雖然開發可以帶來利益，但也可能破壞原有的自然，一件事情有兩個面向，端看從何種角度視之。

　　《臺灣名所寫真帖》[5]為石川源一郎來臺灣後拍攝的寫真帖，「名所」指的是名勝古蹟，拍攝名勝古蹟的目的是要吸引日本人來臺灣進行觀光或移民，由於日本地小人稠，糧食供給有限，日本政府透過宣傳等手段，有計畫性的鼓勵居民移居世界各地。當時日本人不只拍攝名所，還出版旅遊指南，包含鐵道旅遊資訊等，都集結成了寫真集，也就是「寫真帖」，數量相當多，可至國家圖書館借閱，我不在此介紹。以下介紹日治時期由臺灣人主持較有名的寫真館與攝影家。

（一）二我寫真館

　　日治時期當日本人開放臺灣人可以開設寫真館後，臺灣人就如同雨後春筍般在各地開設寫真館，而第一家寫真館由誰開設一直都是眾說紛紜，有

4　日治初期臺灣總督府沿用清代的劃分，並將「番」改為「蕃」，野蠻之意。1923年奉裕仁皇太子詔，廢除「生番」的稱呼，改為「高砂族」之名，之後熟番「平埔番」也改稱為「平埔族」。
5　石川源一郎，《臺灣名所寫真帖》（臺北：臺灣商報社，1899年）。

人說是施強（1876-1943）在鹿港開設的「二我寫真館」。他在1901年就開始營業，名為「二我」，代表拍攝出來的影像是「一人二體」兩個我：現實的我自己和拍攝出來的另一個我。〈許讀家族照〉此張為鹿港許讀（1901-1994）醫生的家庭照，當年拍照原因不外乎生子與結婚等大事，還包含上戰場前的紀念照，因為上戰場後前途未卜，若幸運存活就是紀念照，若不幸身亡則成為遺照。當年寫真館生意非常好，施強與父親開始思考如何讓更多民眾前往寫真館拍照，因此創新各種拍照形式。這張〈施強與施吉祥攝於鹿港文武廟的花園〉，就是將場景拉到戶外花園內，父子兩人身著長袍馬褂，希望藉由這樣的概念吸引更多鹿港有錢人前來登門拍照。

（二）林寫真館

　　另一個也有可能是第一家寫真館是由林草（1881-1953）主持的「林寫真館」，據稱林草在1901年即開始進行攝影拍照，但是正式登記營業卻是在1905年。林草出生於臺中，雖然姓林卻不是霧峰林家的後代，然而林草與霧峰林家關係不錯，七歲時就被送到林家寄養，所以從小就有機會接觸四書五經與高尚名流。林草的際遇也很特別，曾遇過一位日本人森本相當喜歡他，教他日文與拍照修片，這位日本人為森本寫真館的店主森本荻野，當時他因急事需馬上返回日本，就由林草頂下他的寫真館，林草變賣祖產頂下寫真館後，還創新了自拍、雙重曝光等各種新手法。〈中部詩人、親戚、朋友、鄰居合聚留影於頤圃〉這張拍攝於霧峰林家，畫面人物有林獻堂與其家人、詩人好友等，採用高角度的俯視角度往下拍攝，是當年臺灣攝影史上的首創。

（三）楊寶寫真館

　　日治時期寫真館眾多，當時為了要招攬生意，大家都各出奇招，楊寶財（1900-1990）想出了扮裝攝影的新手法，〈楊寶財與學生裝扮醫生與病人〉這張是楊寶財與學生分別扮演成醫生與病人，吸引民眾到他的寫真館扮裝拍照。〈女扮男裝合照〉則是女生裝扮成男生的照片，照片人物都是穿著男裝的女生，表示當年女性已可走出家門，名媛也能選擇到寫真館留下影像。

（四）振芳寫真館

陳振芳（1917-1999）的攝影技巧也相當好，他的照片包含了黑白、彩色、彩繪等，那個年代的照片都還是黑白照，若要轉成彩色則需要進行彩繪作業，陳振芳的技法很厲害。《陳劉櫻嬌》一系列照的主角是他老婆劉櫻嬌，陳振芳工作之餘記錄他老婆從年輕拍到老，一輩子以老婆為主角進行拍攝，夫妻鶼鰈情深。

（五）金淼寫真館

吳金淼（1915-1984）與陳振芳是好友，吳金淼沒有赴日習藝，他的攝影術屬無師自通的類型，擺脫匠氣的束縛。吳金淼在桃園楊梅執業，開設「金淼寫真館」，與吳金榮（1924-1997）、吳明珠（1923-?）弟妹二人共同經營，號稱「寫真館鐵三角」，拍照、修片樣樣都自己來，三人終生未婚，一生扎根楊梅，為當地所津津樂道。吳金淼從年輕十多歲時即展現文藝才華，父親早逝，母親不願意小孩離開臺灣去日本學習，但生存需要技能，因此吳金淼可能是向好友陳振芳習得攝影術後開設了寫真館。由於兄妹三人皆嫻熟於琴棋書畫等技藝，所以在室內拍攝時會放一些琴、書等物品為背景，就好比現在我們拍沙龍攝影也會擺一些小道具，當年金淼寫真館則是放置小提琴、書籍之類的物件來營造文藝氣息。〈吳金淼與牽罟之漁民〉此張畫面前方蹲著的就是吳金淼本人，呈現出超現實攝影的意味。

（六）影心寫場、林寫真館、光華照相館

張才（1916-1994）為「攝影三劍客」之一，父親早逝後，哥哥將他送往日本學習攝影，並獲得日本高等學院學位，回臺後開設「影心寫場」。〈武川先生〉此幅照片，張才採用了雙重曝光技術呈現剪影效果，技術非常好。還有另一位攝影師林壽鎰（1916-2011），他開設「林寫真館」，〈女子寫真〉這張也採用了雙重曝光技術。林壽鎰他還開發了「電光球」柔順的打光法，成為打燈技術最好的寫真館，拍出的人物膚色非常漂亮。至於黃玉柱（1920-）的年代已經到了日治末期，他開設「光華照相館」，當時流行

彩繪上色，〈日治時期女學生〉這張拍攝於1940年，相片中的女學生即是呈現了後製手工上色的技法。

（七）彭瑞麟

　　除以上知名的寫真館外，日治時期的攝影家們也著重於攝影工藝的研發，其中彭瑞麟（1904-1984）就是一位代表。洪瑞麟身上擁有許多第一的稱號，父親是中醫師，據說他年少時原本也想從事醫生行業，但因父親投資失利，家道中落，只好改念師範學校，並師承石川欽一郎（1871-1945）。彭瑞麟在師範學校畢業後，因其本身有色弱問題，不適合往繪畫界發展，所以石川建議他前往日本學習攝影，1931年他在日本取得攝影學士學位，成為臺灣第一人。回到臺灣後開設「アポロ寫真館」，アポロ就是希臘神話人物Apollo（阿波羅）的日語，這個名字也是石川命名的，阿波羅代表希臘神話中的太陽神，而攝影術是藉由觀察太陽光從孔洞進入暗箱成像的原理而發明。後來寫真館名稱被人指摘為外來用語，故更改為漢字「亞圃廬寫真館」，名字同時有紀念恩師石川欽一郎（別號欽一廬）與父親（彭香圃）之意。

　　彭瑞麟前往日本不只學習一般拍照技術，也學習了許多特殊技巧，〈太魯閣之女〉的漆器寫真手法斯時只有彭瑞麟會，到現在臺灣也還沒有其他人能做到，是非常難的技術，此手法能在立體實體物上留下影像，但失敗率非常高。除此之外，他還學習了「三色碳墨轉染天然寫真印畫法」，這也是另一項臺灣第一的創舉，當時照片皆為黑白色，若要轉成彩色需經過三色RGB濾色鏡個別拍攝後，再轉染成YMC重疊在感光紙上而呈現彩色的天然寫真法。彭瑞麟也嘗試過藍曬法，〈彭瑞麟與呂玉葉〉這張就是他跟老婆呂玉葉一同拍攝的照片，使用藍曬法來呈現。

（八）林壽鎰

　　日治時期另一位擅長使用特殊技法呈現工藝寫真的攝影師是林壽鎰，他曾使用三重曝光、剪影、側臉、重複曝光，疊印在同一底片上的技法，此法需要考慮曝光值與位置安排等，不像現在使用Photoshop影像處理軟體疊印相片般容易。另一個更難的技巧為「追蹤攝影」，當年拍攝〈夏日〉這張追

焦相片後，臺灣人認為沒什麼了不起，但他拿去參加世界攝影比賽卻拿到首獎，表示此法並非隨便人皆可駕馭，照片除了前景清楚的腳踏車，也呈現出背景模糊的流動感。

（九）張清言

　　張清言（1889-1930）為日治時期的業餘攝影家，〈立體攝影術－閱讀書冊的婦女〉看似為兩張照片，但其實是同時拍攝而得。張清言使用立體攝影法拍攝，快門按下後會同時出現兩張照片，但照片有些微差異。此攝影機在當時非常昂貴，幾乎可以買下一棟四房一廳的房子。張清言用立體攝影術拍攝不少家庭瑣碎之事，也拍了很多與第二任妻子（張廖里）相關的照片，推測可能因為元配過世，他買下如此昂貴的相機，希望藉此留下現任妻子的影像。

四、二戰後初期的臺灣攝影（1945-1950s）

（一）郎靜山

　　1945年二戰結束後日本人離開，國民黨政府來臺，中國文化亦進入並影響臺灣攝影文化。郎靜山（1892-1995）於1928年時已是中國第一位攝影記者，當時他也開設廣告公司，賺了不少錢後開始做自己想做的事情，他嘗試用「集錦攝影」（composite photography）的手法，此源自西方的畫意攝影（Pictorialism），亦即現在所稱的「拼貼」或「蒙太奇」。西方攝影史於1886-1920年代曾出現「寫意派」，致力於將照片製作得如同繪畫般，表現攝影同時也是藝術的概念。假若一般人認為畫作才是藝術，那攝影作品也可以如同畫作一般呈現，因而出現此一流派。郎靜山於1930年代經常以「寫意攝影」作品參加國際攝影沙龍比賽，曾獲得入選英國沙龍攝影，從此他以此類攝影風格著稱。他使用兩張或三張照片，擷取所要的位置或精髓，合成集錦後轉換為中國山河圖像，但郎靜山創作原則是依據南北朝時代謝赫《古畫品錄》之〈論畫六法〉，包括氣韻生動、骨法用筆、隨類賦彩、應物象形、經營位置、傳移模寫，這些方法均為創作上的必備條件，尤其最後兩項是郎

靜山集錦攝影最主要使用的手法。

郎靜山於1950年1月2日自香港來臺後，從此定居在臺灣，〈煙波搖艇〉是他使用了中國黃山的照片，加上過境香港時拍攝的搖艇以及臺灣蘆葦等元素，綜合三地風景構築心目中的中國山河。〈煙波搖艇〉的構圖包含了遠山、老叟、漁船、近景蘆葦等，此手法在當時蔚為風潮，且國民黨政府希望大家多多拍攝此類風格照片，因正值二二八事件與白色恐怖時期，政府希望大家可以藉此遙想中華文化與山水意境，但同時也有另一批人認為此類創作與臺灣現實社會無關。其實不論作品意象為何，這都是藝術創作的一部分。

（二）攝影三劍客：張才、鄧南光、李鳴鵰

其後是臺灣寫實攝影開端，臺灣寫實攝影從何時開始？有人說是1980年代開始，但我這邊定義為1940年代開始，因為1980年代的說法是受到《人間》雜誌的氛圍影響，實際上1940年代已有臺灣攝影家開始從事寫實攝影。

1948年《臺灣新生報》創刊三周年時舉辦「淡水沙崙海水浴場攝影比賽」，第一名得主是「影心寫場」的主持人張才，前面提過張才曾拿過日本攝影高等學院學位。至於第二名得主則是鄧南光（1907-1971），他也曾經去過日本念書，念的是經濟學位，但在日本留學時參加過攝影俱樂部，回臺灣發展時曾開設「南光寫真機店」（戰後改名為「南光照相機材行」）販售攝影器材。至於並列第二名的李鳴鵰（1922-2013），他並沒有日本留學的經驗，因為年少曾經在「大溪寫場」當過學徒，進行底片修復工作，隨後來到艋舺「富士寫真館」工作，習得攝影知識，也曾經研習過水彩畫，所以能創作融合繪畫美學的專業攝影作品。這三位號稱「攝影三劍客」（或快門三劍客），據說是由臺灣前輩攝影家黃則修（1930-2014）老師所取的。

〈永遠的歸宿〉是張才在安平墳墓拍攝，照片上方看似月亮之處，其實是照片沒洗好所留下的小泡點，意外地營造出一種詭異的氛圍。1947年發生二二八事件，當時臺灣政治氣氛相對緊張，張才除了拍攝這處墳墓，還拍了很多1947年當時的狀況，後來全部銷毀只剩這張照片，隱喻當年臺灣人生命岌岌可危的意涵。〈太平町〉是鄧南光拍攝日治時期的太平町，太平町就是現在的延平北路大稻埕附近，照片中男男女女走在街上，畫面中間一名女

性穿著現代化的旗袍，路上商店林立，顯示出當時經濟繁榮的狀況。〈**牧羊童**〉（**圖1**）在拍攝前，李鳴鵰已經在河畔邊架好攝影機，就等人經過，據說李鳴鵰請這三位小朋友重新走進他預設的景框內，就這點可以說，他是臺灣第一位將寫實攝影引入藝術的觀點。法國也曾經有一張照片拍攝市府前親吻中的男女，但攝影師羅伯特・杜瓦諾（Robert Doisneau, 1912-1994）沒有拍到親吻的那一刻，所以請主角重新再來一次。上述三位攝影家可說是臺灣最早的寫實攝影代表。

（三）李釣綸

隨太平洋戰爭的爆發，日治末期的臺灣也逐漸有了戰爭氣氛，當年日本人為了控制拍攝內容，特地於1943、1944年舉辦「臺灣登錄寫真家」活動，並發予合格者證書，拍攝者必須持有合格證書方能購買底片，故攝影技術必須夠好才可獲得登錄資格，而李釣綸（1909-1992）就是其中的合格者。〈九份〉這張照片拍攝的是九份居民的活動，照片是民俗藝陣「公揹婆」，剛好是低頭的姿勢，讓觀者產生表情悲苦的感覺。

（四）林權助

林權助（1922-1977）是前述「林寫真館」林草的第四個兒子，林草過世後由林權助的三哥（後更名為聖林攝影社）和他分別接下林寫真館（後更名為林照相館）。林權助為了改善生計，同時擔任報社攝影記者，騎著摩托車到各地拍照，並藉著工作機會拍攝自己的創作，特別是他老婆林吳足美女士還曾經前往日本學習美容技術，返臺後夫妻倆結合攝影、美容美髮等行業，將林寫真館轉型為複合式經營，雖然當年不叫做婚紗攝影，但只要有客人前往寫真館拍攝，寫真館都會協助化妝並攝影，可說是臺灣婚紗攝影的始祖。

（五）楊基炘

1950-1960年代臺灣水患頻繁，當年大雨過後家中如果淹水，大人往往是在家中辛苦除水，而小孩則是結伴外出玩水。楊基炘（1923-2005）拍攝〈戲水孩童〉的地點在臺南鹽水，呈現出1950年代當時的臺灣鄉村景況。

（六）陳石岸

　　陳石岸（1930-2008）拍攝這組《爺爺講故事》，兩張照片有同樣的敘事內容，但採用不同的表現形式，其中一張強調講故事的場景，構圖中刻意讓《二十四孝》的圖畫書入鏡，另一張則是著重與小孩的互動，說明攝影者可選擇不同的關注角度。

（七）黃則修

　　黃則修（1930-2014）為臺灣彩色印刷與分色技術的推手，主業為印刷業，攝影則做為他的副業發展。雖然攝影是副業，但是他收藏非常多的相機，他所使用的相機從古老到現代、從黑白到彩色款型都有，而他拍攝的主題往往是在同一個地方，例如臺北萬華的龍山寺或東北角野柳，其所拍攝的龍山寺主題涵蓋古今，不分戶內外，因而開啟了「專題攝影」的新手法。

五、轉型時期的臺灣攝影（1960s-1970s）

　　1960至1970年代臺灣攝影進入重要的轉型期，二戰後出生的臺灣學子在這段時期逐漸長大成人，開始接受西方思潮，尤其受到存在主義、現代藝術觀念的影響。1965年鄭桑溪（1937-2011）與張照堂（1943-）共同展出「現代攝影展」。張照堂念成功高中期間參加攝影社，鄭桑溪為社團指導老師，而剛才提到「影心寫場」主持人張才，則是鄭桑溪的恩師。當時他們認為相片應該可以拍得與眾不同，且提出要能拍出內心的想法，因此朝向不單是記錄性功能的攝影發展。

　　〈對稱〉這張收錄於鄭桑溪《飛禽》[6]的攝影集中，作品於1963年在臺北美而廉藝廊展出後即開始環島巡迴展覽，這張照片中的貓頭鷹其實身處籠內，但是鄭桑溪用特寫手法讓貓頭鷹看起來像是處在籠外。鄭桑溪覺得飛禽應該要翱翔籠外，不應該被關在籠子裡，為了不想讓貓頭鷹更顯悲情，故採

[6]　鄭桑溪，《飛禽》（臺北：作者自印本，1963年）。

用這樣的手法拍攝。一般我們拍照時總希望不要逆光，〈打球〉卻刻意使用逆光產生黑色影子的拍攝法，這是鄭桑溪希望藉由現代攝影概念顛覆我們的想法，在拍攝時加上逆光、錯置或是各種違反攝影常理的手法，而能呈現一種屬於內心的獨白。

　　〈板橋〉是張照堂的無頭自拍照，拍攝時主角的頭當然還在，他拍攝投射在牆上的影子。張照堂的照片往往具有戲劇性，且帶了點詭異與超現實感，因為這時期人們的生活充滿不安焦慮，透過這種影像傳達形而上的概念，或許也是因為受到當時西方存在主義的影響，存在與虛無辯證下所產生的影像思考。〈新莊〉也是張照堂的自拍照，但卻是故意在拍攝時晃動臉部，不像現在拍照需要開啟美肌效果來美化，同樣顛覆一般拍攝的觀念，彷彿表達那世代年輕人的徬徨。

　　由於鄭桑溪與張照堂之故，很多人開始思考攝影的表現形式應該如何，其中一派人不能理解他們兩人的想法；另一派人則視為創新形式，尤其是設計界人士更支持此類新穎的拍攝手法，其後三五好友共同成立社團，稱為「V-10視覺藝術群」（一開始10人小組，之後一度增加至22人），希望讓攝影跳脫傳統單純攝影的概念。張照堂談論創立該團體時曾說：「我們就是玩影像，把一些現代的感覺與觀點放進去……對抗一種比較美、觀念比較守舊的東西……比較多的個人性參與及感受。」[7]觀念比較守舊暗指郎靜山的沙龍唯美風格，希望攝影可以多點個人性的參與及感受。國家文藝獎得主莊靈（1938-）在介紹這個團體誕生時也特別表明：「基於對現代藝術、攝影傳達和視覺媒介的愛好與探討，嘗試多種媒體的融合（或衝突），做整體性的展出，來表達視覺藝術的魔力，是為宗旨，希望以攝影、繪畫、電影、設計甚至音樂作為傳達媒介，反映出社會變更及文化差異的影像。」[8]

　　「V-10視覺藝術群」從1971年成立到2003年，一共舉辦了六次展覽，分別是「現代攝影—女展」、「現代攝影—生活展」、「'76展」、「'83臺北世紀」、「'86逍遙遊展」以及最後一次於2003年舉辦的「又見V-10視覺藝

[7]　周郁齡，〈我們就是玩影像——訪張照堂談V-10〉，《藝術觀點》，第19期（2003年7月），頁33。

[8]　莊靈，〈介紹「視覺藝術群」——一個新攝影藝術團體的誕生〉，《雄獅美術》，第29期（1973年7月），頁85。

術群三十年大展」。其多年來的展覽與努力，讓攝影藝術家們開始嘗試用跨媒材的方式創作，對於當時臺灣的藝文界而言，似乎闢出了一塊跨領域的新天地。

　　關於「現代攝影」，為何叫現代？莊靈曾說：「當時國內攝影界以唯美為主的沙龍照，以及新聞攝影為主流，但都流於制式化與單調，而廣告攝影內容幾乎與政治、社會脈動無太大關聯。……在這之前，雖有文學、戲劇、舞蹈等新興現代藝術領域的萌芽，唯獨攝影界尚未開始發展成為『現代』藝術」[9]，經過推廣，其實自1976年後攝影就鮮有再冠上「現代攝影」這個詞彙。這張〈三代〉就是參加「現代攝影——女展」的照片，主角是莊靈的母親、老婆與小孩，三人對於莊靈都非常重要，所以三人的頭像組合就像是他的一座靠山。

　　黃永松（1943- ）是《漢聲雜誌》的美術編輯和攝影師，〈關照工作2〉此張是他將記錄關照事件的過程拼貼在一起，與單一照片呈現方式不同。劉振祥（1963- ）是「雲門舞集」御用攝影師，〈屏東一面牆〉這張照片非常具有舞動感。前面提到的「V-10視覺藝術群」也曾造成許多影響，當時巡迴展到南部時，影響了另一位攝影師許淵富（1932-2018），他使用高反差粗粒子所呈現的〈羞〉，作品中的模特兒是林絲緞（1940- ），她是臺灣第一位女性裸體模特兒，在當時民風保守的環境下，林絲緞敢於嘗試而成為拍攝的主角，非常令人敬重。至於〈牛的造型〉此張則是許淵富以微觀的角度擷攝牛的局部，得到日本攝影年度獎並被稱許其造形的能力。

六、鄉土文化運動時期的臺灣攝影

　　接著這時期無論是藝術界或文化界都興起了「鄉土文化運動」，有一群人開始追尋自己的根，延伸思考關於傳統與現代的討論，他們在本土與外來之間猶豫著，鄉土運動引發許多攝影家走入民間與回歸鄉土，到處找尋心目中的認同及土地。

[9] 莊靈，《回首臺灣百年攝影幽光：臺灣影像風格與攝影特質的轉變》（臺北：國立歷史博物館，2003年），頁112。

（一）林慶雲

　　林慶雲（1927-2003）為屏東林邊人，早期攝影風格以鄉土寫實為主，〈漁人〉這張照片是在東港碼頭拍攝，畫面包含了漁網、漁夫等元素，巧妙運用構圖的趣味性，記錄臺灣1960年代的生活場景。

（二）周鑫泉

　　周鑫泉（1929-）生於湖北，曾是郎靜山「中國攝影學會」的會員之一，同時也是「臺灣省攝影學會」成員，當時「中國攝影學會」著重於沙龍攝影，而「臺灣省攝影學會」由前述鄧南光等人組成，著重寫實攝影並拍攝真實臺灣，鄧南光和周鑫泉也涉獵過寫意攝影、集錦攝影等，但後來周鑫泉認為攝影必須眼到、心到、手到，捨棄沙龍攝影形式，認同土地親近的歸屬感，改採用街頭抓拍的寫實風格。

（三）梁正居

　　梁正居（1945-）曾任美術老師，戰後隨國民黨政府來臺，在臺灣各地走透透並出版《臺灣行腳》[10]攝影書，不只拍攝照片，還撰寫文章記錄當時社會真實狀態。〈愛國獎券〉拍攝的是臺灣人購買愛國獎券的場景，當年愛國獎券相當熱銷，到處都有攤販在販售，梁正居同時為此照片撰文，試圖真實呈現臺灣的社會生活。

（四）謝春德

　　謝春德（1949-）在很年輕的時候就背起相機，以攝影做為一生使命，〈臺南縣大丘〉這件作品收錄在《家園：1973-1987》系列，目的是為了尋找他心目中的家園。他透過磚牆、老照片或舊家具等見證臺灣城鎮面臨急速轉變的歲月，謝春德的作品形式非常多元，許多相片都充滿了藝術性的色彩。

[10]　梁正居，《臺灣行腳》（臺北：大拇指出版社，1984年）。

（五）阮義忠

　　阮義忠（1950-）是宜蘭頭城人，為了找回兒時記憶中人與土地親密的關係，走訪臺灣的偏鄉地區，拍攝了一系列包含《人與土地》[11]的作品集，也拍出了臺灣人對於這片土地的情感。

（六）楊永智

　　楊永智（1956-）開啟了長期追蹤報導攝影之始，其中他記錄了臺灣第一對連體嬰張忠仁（1976-2019）、張忠義（1976-），三十餘年來被手術分開、求學、成長、結婚生子的過程，寫下數十年間連體兄弟的成長故事，[12]以及2019年忠仁死亡，他始終以第三者角色觀察與關注他們。

（七）王信

　　王信（1942-）相當偉大，她在1972年畢業於日本東京寫真專門學院，回國後以《訪霧社》進行泰雅族紀實報導攝影，並於1974年受邀至東京銀座Nikon Salon參展，代表Nikon認可她的實力，之後她並且在臺灣省立博物館（今國立臺灣博物館）、臺中圖書館與臺南社教館等處巡迴展出，呈現許多原住民的日常生活紀實照片，她甚至發下宏願要拍遍當時臺灣九大原住民族，種種因素雖未能實現，但相關作品可參考《蘭嶼・再見》[13]、〈霧臺、好茶、三地門、大社〉[14]，是臺灣第一位以專題方式，實地追蹤拍攝的紀實攝影家。

　　《人間》雜誌報導攝影形式如同王信，該社攝影記者皆會實際前往某地進行追蹤式的攝影與訪問，產出系列性專題報導攝影，創辦人陳映真（1937-2016）認為此類型紀實攝影要遵守三大原則：1、必須具有新聞性，報知以求時效之外，需具有值得探討的議題。2、必須有結構的敘述性，可

[11] 阮義忠，《人與土地：阮義忠經典攝影集》（臺北：攝影家出版社，2016年4月）。

[12] 楊永智，〈連體嬰忠仁忠義分割滿30週年—忠仁忠義成長的故事〉，「數位島嶼」，https://cyberisland.teldap.tw/graphyer/album/Ltoz（點閱日期：2021年6月23日）。

[13] 王信，《蘭嶼・再見——王信攝影集》（臺北：純文學出版社，1985年1月）。

[14] 王信，〈霧臺、好茶、三地門、大社〉，收於雷逸婷主編，《另一種目線——王信攝影展》（臺北：臺北市立美術館，2016年12月），頁218-297。

以交代主題的來龍去脈具有專題結構近乎文學的敘述。3、必須要有批判性，從而實踐改革的動機，此原則為報導中最重要的部分。以上三原則是《人間》雜誌所追求的目標，但要挖掘並揭發社會不公不義之事，必定會引起部分人士的反彈，說明紀實報導是一件非常辛苦的事情。

（八）蔡明德、李文吉

蔡明德（1955-）是唯一一位從《人間》雜誌創刊號第1期到第47期都擔任攝影工作的記者，期間有些記者因為太辛苦而離開，另一位李文吉（1957-2012）他翻譯許多攝影方面的書籍，是一位既能拍攝也能執行翻譯的攝影師。他們皆以專題紀實報導的方式，進行關注政治社會公眾的事務。

（九）何經泰

何經泰（1956-）出生於韓國釜山，大學時期來臺念書後就定居在臺灣，目前在瑞芳八斗子一帶經營「好好基地」咖啡店，1990年代以臺灣沉重的經濟政治社會議題，有計畫性且採用肖像的形式拍攝社會邊緣人，相關作品可以參考《都市底層》、《白色檔案》、《工殤顯影》等攝影集。其中《工殤顯影》鎖定一群因職災身體烙下無法磨平創傷的勞工，他蓄意破壞影像製造各種效果，及憑藉拍立得顯影藥水的流動，凸顯這些意外的傷痕。何經泰2018年的近作，則以火棉膠濕版古典攝影術，記錄臺東土坂村排灣族傳承百年的「五年祭」祭祀人物與場所等。

七、多元跨域時期的臺灣攝影

最後來到當代的多元跨域時期，這時候因為有許多留學國外的臺灣人回國，帶入許多攝影理論與創新觀念的攝影思潮。

（一）現代意識攝影

謝明順（1939-）曾到過日本留學，專攻廣告攝影以及暗房的放印技術，學成歸國後，為臺灣引進專業的商業廣告攝影。〈飄著異味的廚房，陽

明山〉這幅拍攝的是美軍退守後人去樓空的陽明山空屋，房內有許多地方已遭破壞，當然廚房也是長期以來無人使用，他在沖洗相片時加上了一個異物——鐵絲，顯示這張照片不只有實際景物，還有創造出來的虛擬空間與物件，呈現將意識觀念加注在圖像中的特殊手法。

　　黃明川（1955-）曾到過美國留學並學習繪畫、攝影與電影，回臺後拍攝過《臺灣思維》系列作品，他在美國受到「捏造攝影」的影響，攝影非以如實記錄的方式產生，而是需要透過適度編造過程而得。〈礦工的胸〉這件作品他事先捏造了一個陶塑人，心臟部分象徵礦坑，講述的是1984年臺北縣海山煤礦爆炸案，當年死傷很多人，透過這樣的作品闡述對社會事件的反思。

（二）心象攝影

　　柯錫杰（1929-2020）是以「心象攝影」膾炙國際藝壇的攝影大師，「心象攝影」這個詞是王信看了柯錫杰的照片後而發想，指的是將外界的風景和心裡的風景凝聚在一起而創造出來的映象。當攝影者按下快門時，不是只為了攝影物體的外形，而是想要捕捉那一閃即逝的「感觸」[15]。〈等待維納斯・希臘〉這張作品在拍攝時，柯錫杰足足等了二十多分鐘，等待光影達到照片中的比例，這樣的相片必須等到剛好的光線、位置、場景後才能夠拍攝，非常不容易。後來「心象攝影」在臺灣傳開，變成很多人關注的類型，人們開始使用不同的角度拍攝，或者關注不起眼的小角落。

　　莊靈的「心象攝影」是一種直觀的攝影，類似西方「新即物」的攝影概念，攝影師會透過拍攝物件來傳達造形的美感或者心中的感觸，直觀的意思是攝影師透過直覺地觀察體現物體的美，「心象攝影」這個詞是臺灣獨創，類似借物喻人、見微知著的意思。在〈船・澎湖〉作品中，莊靈僅拍攝船的一角，傳達出來的意念頗為符合莊靈老師文人雅士的一面。

　　郭英聲（1950-）父親是軍人、母親是音樂家，小時候父母親常不在家，獨留保母照顧，因而他的照片往往呈現出內心的孤寂美感。〈瑞芳〉這張照片中出現一個鐵熨斗，不合常理地被放在瑞芳隧道口前的鐵軌上方，這

[15] 雷逸婷主編，《另一種目線——王信攝影展》，頁464。

應該是創作者自己放的，試圖表達內心違和的感受。〈草，臺南七股〉以草為拍攝主角，場景內容就只有草，他以慢速快門營造草像似在舞動中，每個人都可以有各自的見解。

（三）美術攝影

　　游本寬（1956-）翻譯並定義「美術攝影」一詞，他在1988年完成《影像構成》系列作品，其中〈蘇珊的日記第三十六頁〉用很多圖像記錄與爸爸出遊的日記，這件作品不能只看一張，需要整體一起看，而且每個人看此作品的方式與次序都會不一樣，因而產生不同的感受。

　　游本寬在1990年展覽時曾公開說明此類攝影為「美術攝影」，英文稱作「Fine Art Photography」，日本人將Fine Art翻譯為美術，若我們將「Fine Art Photography」直接翻譯成「藝術攝影」，或稱為「精緻藝術攝影」，則容易被誤解。國外「Fine Art Photography」或者「Art Photography」是指「畫意攝影」或「寫意攝影」，屬於繪畫主義攝影，帶了點藝術性，有些臺灣人想到藝術攝影就會直覺想到「沙龍攝影」，甚至帶點色情或情色意味。游本寬認為臺灣不適合將純藝術表現稱作「藝術攝影」，應該稱作「美術攝影」，強調其非商業、純藝術性質，藉以區別於非單純藝術創作的應用攝影。「美術攝影」泛指具有繪畫性及觀念性甚至藝術性的攝影作品，這是臺灣獨有的概念。在《法國椅子在臺灣》系列作品中，游本寬拿了一把法國進口的椅子，放在臺灣各地拍照，展覽時連同這把椅子一起展出。

　　這時期的攝影已經走出平面，表現出立體裝置的概念。陳順築（1963-2014）將九位親友全身照裝框掛在澎湖咾咕石廢屋外牆上，再拍下一張照片，取名為〈集會－家庭遊行－屋I〉，讓死亡意象從神祕到恐懼，變得帶有一種原鄉的集體記憶。至於〈水相〉這件作品則使用了特製箱子，箱子裝了一半的水和親友的大頭照，半截悶鼻水的概念暗示生死僅在一線之間的人生觀，人可能會淹死也可能會活命，帶有濃厚的死亡意味。

　　姚瑞中（1969-）的許多作品都跟政治或社會議題相關，他在創作《本土佔領行動》時特地前往和平島、安平港、鹿耳門、澳底、基隆港等地小便，這些地方是外來政權或日本政權及國民黨政府來到臺灣時，初始進入的

港口，他冒著被抓的危險隨地尿尿，用這種行為象徵動物撒尿的野蠻佔領。除了拍攝照片，他也使用裝飾手法，展場安置了金色馬桶，表達文明與野蠻對比的佔領行為。

陳春祿（1956-）《開天》系列也是相當特別的作品，一般人都會想要好好保存底片，他卻反其道而行。他刻意將底片摻入水，因水中含有細菌會慢慢吃掉底片上的感光材料，進而產生不可預期的影像與色彩，作品顯得相當隨機、有機，且無法控制，表達連科學都無法解釋的奇蹟。

高志尊（1957-）獲得日本九州產業大學藝術學碩、博士學位，透過手工，以慢工出細活的方式，使用重鉻酸鹽膠彩古典技法，將具有現代感的圖像重新展現新的質感，在〈光畫－私風景系列－海女〉作品中，可以看出來影像內容很新，但是邊緣有刷痕，整體色調很復古。當今我們可以經由過去的古典技法，溫故知新，創造出具有進行式新穎的超現實作品。

鄧博仁（1969-）喜歡使用相片結合繪畫的手法，在《時間‧酵母》系列作品中，他讓底片發霉就像麵包發酵的酵母，並在相片上加了顏料或異物，顯示類似複合媒材的效果，表現美術攝影的一環，增添童趣的想像空間。

（四）臺灣女性攝影藝術的風格演繹

隨著民風開放，經濟水準提升，漸漸有女性藝術家以攝影作為創作媒材，同時因婦女運動興起，引導女性藝術家對自己身體的覺醒，作品往往彰顯對性別差異與女性意識，訴說女性的成長故事與省思。

林芙美（1941-）是臺灣第一位將攝影帶入廣告的女性攝影師，除了結合攝影與廣告，還做了些創新實驗。〈開天〉此件作品使用水晶製品，透過複屈折加紫外線等方式，製造出各種不可抗力色彩豐富的影像，宛如盤古開天的幻象。

簡扶育（1953-）認為攝影可以幫女性發聲，因此拍了很多有關女性的肖像作品，《女史無國界》攝影系列中的〈李豐〉，描述一位赴國外求學卻得知罹癌的李豐醫師，不但沒有被癌症打敗，還一邊承受化療帶來的不適，一邊從事研究癌細胞，其後依然笑容滿面地生活了很多年。另一件作品〈太巴斯‧諾幹〉，則是描述一位自己出資致力於保留泰雅族文化的奇女子。

　　侯淑姿（1962-）是一位強調女性主義與女性意識的攝影家，她在美國留學期間剛好是美國女性主義與婦女運動風起雲湧的年代，受到思潮影響回臺後做了很多與女性議題相關的作品。《窺》這系列作品是她自導自演的自拍像，諷刺當時男性消費女性身體的視覺慣性。近期作品為《亞洲新娘之歌》系列，關注外籍配偶的現實生活情況，她以訪談、追蹤等田野記錄方式創作，從而圖繪集體卻互異的亞洲女性婚姻生活。

　　汪曉青（1972-）《母親如同創作者》系列作品，主要拍攝她與小孩一起成長的過程，從預產前（2001）起至今已拍了20年，仍持續在進行中。他每次拍攝時，會將之前拍攝的相片放大並張貼在後方當背景再拍攝新的相片，依時序遞增的概念，呈現出影像無限延伸的效果。

　　何孟娟（1977-）採用自我扮裝形式拍攝《我有無比的勇氣──溫良恭儉讓》，將孔子形容男性該有的君子美德特質變成女性的模式，扮演穿著迷彩軍裝的軍人，卻混搭刻版印象中的女性（裹小腳、刺繡與手抱洋娃娃等），讓女性看起來非常男性化但卻隱藏了女性氣質在裡頭。

（五）新地景影像藝術

　　數位時代的新地景攝影打破傳統地景的創作方式，刻意經過電腦處理抽離原有色彩、造形等元素，賦予符號意涵與創作者主觀的詮釋，在原本熟悉的景觀中拓展想像的空間，讓影像遊走在真實與虛擬之間。

　　盧人仰（1959-）以格式塔（Gestalt）完形心理學探討原型與形的融合，如在《蜃遊完形記》系列作品中，他在原始地景中加入人造物，透過不同排列組合展出，在分離與重組之間，帶給觀者不一樣的視覺體驗。

　　袁廣鳴（1965-）的《城市失格》系列作品，將原有300多張西門町照片裡的人車，經過拷貝刪除呈現出無人無車的景象，失去做為城市的核心影像，形成一座超真實的淨空城市。

　　吳政璋（1965-）《臺灣「美景」》系列作品其一〈漂流木〉中，出現攝影師自拍人像，但臉部明顯過白，他用慢速快門拍照時，先使用兩個閃光燈在自己的臉上打光，接著將手與閃燈放在背後，因此只有臉部產生過曝效果，有種無「顏」（言）以對的嘲諷與無奈。作品想要傳達臺灣許多地方出

現嚴重的環境汙染問題，「美景」看似很美，但背後卻是隱藏著汙染與破壞，愛臺灣不能僅是口號，應好好保護這塊土地。

沈昭良（1968-）的《STAGE－電子舞臺花車》系列作品，拍攝貨櫃型電子花車，改裝的貨櫃車展開後變成耀眼的電子花車。他刻意選在黃昏拍攝，此時光線正美，電子花車正要開演，即將為美好的一刻揭幕，象徵這時代的常民文化。

（六）新紀實影像藝術

21世紀的新紀實攝影，可以使用事先設計場景或是加入後設處理的手法，體現攝影者的主觀意識，讓報導的內容更寬廣，抓拍現場已不是唯一的選擇，進而超越真實的藩籬。

李阿明（1959-）花了四年的時間在遠洋漁船上擔任顧船的爸爸桑，和外籍漁工們混得很熟後，拍攝了《這裡沒有神：漁工、爸爸桑和那些女人》系列作品，他不想以底層勞工悲苦的刻板印象記錄這群漁民，他的作品著重呈現歡樂或苦中作樂的生活樣貌。

黃子明（1960-）《臺灣慰安婦》系列耗時逾十年，透過長時間與慰安婦一起相處，記錄她們進行心理治療的過程，為了幫助阿嬤們走出創傷，社工與阿嬤們共同製作面具與彩繪，黃子明進行拍攝時，讓她們自由選擇戴上或放下面具，借此與他人分享其生命中不為人知的故事。

杜韻飛（1975-）《生殤相》系列作品，以拍攝肖像的方式記錄即將被安樂死的流浪犬，尤其專注在其眼神與身體的狀態，記錄流浪犬的最後身影。

（七）編導與扮裝攝影

近代攝影追求不是再現現實，而是製造現實，尤其透過編導或扮裝傳達創作者的觀念或想法，將影像的視覺張力更加擴延，更具有開創性的話題。

謝春德（1949-）《RAW》系列中的〈母狗〉採編導攝影模式，安排四名女人假裝是從鄉下到城市工作，藉由衣衫不整暗喻無奈成為人口販賣的妓女，有人想要逃離當下環境，卻不知逃往何處才能擺脫作為母狗的命運。

　　吳天章（1956-）採用編導式攝影後並將影像進行後製，〈永協同心〉此件作品出現一個斷手、一個斷腳的兩位主角人物，藉由戲劇化的身體，色彩俗艷的虛妄世界，表達臺灣民間信仰中前世今生的業障輪迴觀。

　　楊順發（1964-）長期關注高雄紅毛港面臨遷村的命運，**《真的夠了！不要再傷害紅毛港這塊土地了！》（圖2）**，同樣以編導模式表現出紅毛港這塊土地工業化的現況，此處原本是漁港，後來因為工業化污染而不適合人居住，楊順發藉由編導紅毛港在地傳統「請祖先」儀式，請大家不要再傷害這塊土地。

　　周慶輝（1965-）《人的莊園》系列作品以編導手法在真實動物園裡搭景，安置戲劇性的燈光與劇場人物的扮裝，他將人物置於圍籬中，彷彿像動物被關在動物園內，探討各種社會議題或是人口老化問題。

　　陳敬寶（1969-）的**《迴返──湖東計畫》（圖3）**，以編導模式請五年級生及其家長回想國小五、六年級時，描繪他們曾在學校經歷過什麼事情最難忘。因陳敬寶本身就是小學老師，將校園裡經常發生的事情，以半真實半編導類似電影敘述的方式，呈現「偽記憶」的影像。

（八）後設現實影像

　　當代攝影家透過挪用、異質拼貼、文字介入等手法，將原有現實生活中的景象或事件，加工處理後製成不符合現實的非「純攝影」的影像。

　　邱國峻（1968-）〈眾生聯盟02〉先拍攝宗教民俗活動，並將圖像輸出在平面上，再實際以傳統技藝雙面刺繡方式完成作品，畫面超出原來的現實影像，連街道上的車體、建物的局部等不合常理的地方，都被繡上彩色的繡紋，表現異材質的特殊藝術風格。

　　侯怡亭（1979-）的《代工繡場》系列也採用刺繡手法，但為互動形式，她先將日治時期女學生的集體勞動影像輸出，再與代工者一起進行刺繡，並且訂定同工同酬的合約書，繡出一場代工現場的秀，展現當下與歷史間之互動。

（九）形色藝術影像

隨著數位時代的到來，更多影像藝術家強調媒材的實驗性，同時也注重造形與色彩的美學，著重在刻意經營被拍攝物件的形或色，傳達創作者的視覺美感與概念。

張國治（1957-）採用實物投影（photogram）模式，在暗房裡直接將物體經過有意味的形式排列組合後，置放於感光材質上並經由放大機的光曝曬成像，〈**2018年四月的禮物之二**〉（**圖4**）呈現反轉了殘花、枯葉等物件的黑白顏色，陰翳的色調充滿幽瑟的氛圍與視覺的詩意。

蔡文祥（1961-）〈旋轉之舞〉拍攝主題是盲從的鯉魚，他透過電腦數位影像將原本數量沒有那麼多的鯉魚後製成充滿整個畫面，這樣的造形令人眼花撩亂。而《明日境域》系列則是他追求新的視覺經驗，分解原有拍攝物件，以多點透視取代傳統影像單點透視，讓圖像看起來有浮起來的感覺，呈現立體主義碎形化物件的概念。

姜麗華（1966-）為了記錄肉眼無法觀看到的視野，《無調性光流》系列作品摒棄正常的曝光值，採用相機內建16個不同長度的秒數拍攝同個定點，呈現夜間車輛移動的軌跡，以及時間流動的節奏。

（十）換位擬像攝影

當今數位影像經過各種換位的手法處理，形成真實世界裡的另類景觀或抽象形體，甚至透過藝術家的想像力，創造出前所未有不存在於真實空間的影像，甚至有過之而無不及的「超真實」與「擬像」[16]。

梅丁衍（1954-）〈境外決戰II〉模擬臺灣發生戰爭時的景況，畫面背景是臺灣各地具有政治性的建築物上空，譬如總統府、中正紀念堂、圓山飯店等地標物，消遣政府提出「決戰境外」戰略的構想。

洪世聰（1959-）**《迫降》系列（圖5）**則是將物體移位，變成漂浮的狀態，還有後製的影子，讓原本主題到底是上升失敗需要迫降？或是正要降落

[16] 超真實（hyperreal）與擬像（Simulation）係由法國思想家尚‧布希亞（Jean Baudrillard, 1929-2007）在*Simulacres et simulation, 1981*一書中所提出。

還留戀停在半空中的自由？成功的表現懸而未決的瞬間。這是典型的「擬像」概念，明明我們都知道這樣的畫面不是真實的，但看起來卻彷彿是真實的。

曾鈺涓（1965-）《錯置2016：偽旅行記事》系列作品也採用擬像手法，把世界各地風景錯置拼湊在一起，比方說羅浮宮後面有座雪山，在現實中這是不存在的景象。她拼湊後再請馬永波詩人看著這幅假造的景象撰寫一首旅遊詩，上傳在以Jane為名的臉書網站上，偽裝到各地的遊記，所有勝景都是被錯位的，顯示當今網路世界充斥許多假象，以假亂真似乎成為我們日常生活常有的經驗。

徐欽敏（1973-）《太虛幻境》結合了正負像，拍攝臺灣真實海邊風景，以互補色的彩色負像呈像，疊合以正像卻是比例縮小的人物，真實交錯完成超現實的奇幻異境，亦真亦假的荒謬境況。

王鼎元（1978-）《臺北愛丁堡動物園計畫系列》的靈感來自於他看到英國愛丁堡動物園的廣告，描述因原飼養的大象過世了，該動物園只有一尊大象的雕像，他覺得動物園少了真實的大象真好，因為動物原本就不應該被關在園區內。他先拍攝很多動物的公仔，並到動物園內進行實際拍攝，再透過電腦處理將動物公仔疊合真實動物園的景象，明明是錯置換位的虛假場景，合成影像彷彿稀有動物真實地在園裡生活的狀態。

張仲良（1979-）《見山不是山——數位山水》系列，先將一張紙揉一揉後再張開，千摺萬皺形成假冒的層層山巒，經過數位處理置入現代生活常見的渺小人物，孤立在群山峻嶺的縫隙之中，完成擬像的山水畫，暗示城市孤寂的生活境況。

八、結語

臺灣攝影藝術從清領時期「瑰奇的祖母綠」（余光中語）、日治時期「攫住美與滄桑」（余光中語）到國民政府時期的「喚醒時代的記憶」（黃春明語），自19世紀中葉起至今160多年來，臺灣攝影藝術迢迢路程，從羊腸小徑的清領時期、篳路藍縷的日治時期、峰迴路轉的戰後時期，經過了沙

龍攝影、寫實攝影、現代攝影，再到現在波瀾壯闊的數位時代，顯示攝影藝術可以是所有形式，我們能持續透過許多專業攝影師與業餘愛好者的作品溫故知新，進而創造出新穎的進行式。

姜麗華／國立臺灣藝術大學通識中心暨美術學系教授

法國國立巴黎第一大學造形藝術所博士，曾任臺灣駐法巴黎文化中心舉辦之「臺灣繪畫歷程閱讀」策展人（2010）、宜蘭美術館《重返真樸——邱錫麟人間攝影個展》策展人（2018）、桃園文化局桃創獎評審委員（2018）、宜蘭文化局宜蘭獎攝影類評審委員（2018）、桃園文化局「閩南文化攝影」評審委員（2019）、新竹文化局「新竹美展」攝影類評審委員（2020）。現任國立臺灣藝術大學專任教授、國立臺北師範大學美術學系兼任教授。著有《旅法生活·記憶拼圖》圖文攝影集（2014）、《時延影像：時間演繹之影像研究》（2016）、《過程中的女性主體——臺灣女性藝術家的陰性特質調查研究》（2016，呂筱渝合著）及《臺灣近代攝影藝術史概論》（2019）等攝影專書。

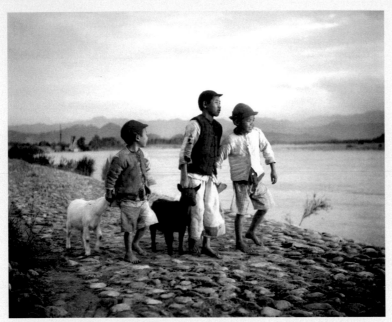

圖1：李鳴鵰　1947〈牧羊童〉

圖2：楊順發　2013〈紅毛港海澄里〉，《真的夠了！不要再傷害這塊土地了！》系列

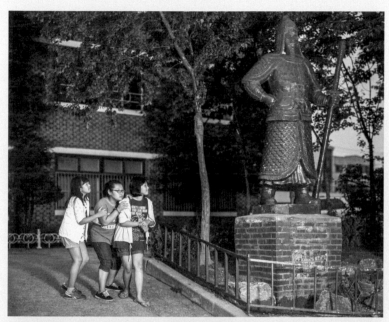

圖3：陳敬寶　2011〈將軍像〉，《迴返——湖東計劃》系列

圖4：張國治　2018〈2018年四月的禮物之二〉

圖5：洪世聰　2013〈外澳（2007）014a〉，《迫降》系列

如何閱讀臺灣地景攝影

曾少千

一、前言

　　為何認識臺灣地景攝影很重要呢？因為長久以來，許多攝影家深入探索各地景觀，採取了多樣風格形式，為我們重啟觀看和瞭解臺灣的契機。那麼，為何我們要談論地景攝影而非風景攝影呢？一來，坊間書店的攝影大全或是技術指南，對於風景攝影的測光、構圖、鏡頭快門、器材、選擇地點等都已有充足資訊。二來，「地景」攝影的發展，逐漸結合了表演、檔案、錄音、行動、空間改造等，這呼應著1960年代以來「地景藝術」（land art / earth art）的多媒介、跨領域趨勢，因此「地景」較「風景」一詞蘊含更多當代藝術的觀點。第三，談論地景更能拉回地方的現實層面。風景通常帶給人們美好的想像、出世超凡的感覺，彷彿一處桃花源或烏托邦。當我們透過地景來發問，並追溯現今臺灣地景攝影的發展脈絡，便能體認到影像如何塑造地方的精神和記憶。

　　攝影評論者郭力昕曾寫過一篇文章〈論地景攝影〉，頗具啟發性。他指出風光、風景這類名詞過於虛幻且不接地氣，大多呈現祥和美好的景致，並不能反映臺灣現代化的過程。郭力昕舉出若干當代臺灣攝影家為範例，他們走出沙龍品味的風景攝影，打破文人美學和模範山水的窠臼，省察社會文化地景。[1]本文將進一步擴充研究材料和範圍，來閱讀臺灣1970年至2020年的地景攝影，以期呈現更立體完整的地景攝影實踐。

[1]　郭力昕，〈論地景攝影〉，收於該氏著，《再寫攝影》（臺北：田園城市出版，2013年10月），頁32-39。

　　如何閱讀臺灣地景攝影？研究作品的基本方法，無非觀照其形式和內涵，考量創作者的背景，並顧及後續的影響力。為了多方詮釋作品的意義，本文提出五個主要的路徑：風土行腳的觀察、生態環境之眼、視覺文化的採集、反照生命處境，以及記憶所繫之處，試圖建構一個歷時性的整體研究觀點。這五條路徑是爬梳自臺灣地景攝影脈絡所沉澱的心得，也是根據創作特色而產生的描述類別。這五個面向彷如環環相扣的節點，並沒有強弱好壞之分。以下將舉出代表性的攝影家和系列作品為例，討論其創作手法及思維流變，探索不同世代攝影家回應地景的創意和洞見。

二、風土行腳的觀察

　　1970年代臺灣遭逢保釣運動、退出聯合國、臺美斷交等政治局勢劇變，知識青年關切社會的意識升高，越來越多的文藝創作者關注現實生活，重新認識土地和人民。這股文化潮流有助於建立臺灣紀實攝影的脈絡，例如《ECHO》英文雜誌和《漢聲雜誌》的攝影群，便廣泛踏查臺灣各地民間工藝，記錄即將失傳的傳統技藝、宗教祭典，建立民俗文化的視覺系統。在如此的土壤中，孕育臺灣現代地景攝影的成長，地景和風土民情的記錄密不可分。以下介紹四位踏查臺灣鄉鎮生活的攝影家：梁正居、王信、金成財、姚瑞中，他們的作品樸實刻畫農漁民勞動的空間和宗教活動的地景，發揮著文化保存、備忘及反省的作用。

（一）梁正居

　　畢業於國立藝專雕塑科的梁正居（1945-），曾經短暫任職《漢聲雜誌》，但主要是獨立作業的自由攝影師，以驚人的毅力長期記載臺灣各地生活。他的攝影集《臺灣行腳》是一本美麗溫柔的圖文書，[2]集結1960年代末至1979年間數百幅照片，分成民俗、山岳、海岸、農村、城鎮、學童等子題，集結人類學、社會學、教育學、生態學、經濟學各領域專家所寫的文

[2]　梁正居，《臺灣行腳》（臺北：大拇指，1980年）。

章，造就一部豐富的攝影百科全書，也是一部扎實的臺灣風土地誌書。從中可以觀察到各樣根植於土地的常民生活，如阿里山鐵道、大漢溪上的鐵橋和乾涸的河床、湖邊爬樹的孩童、在平原放風箏的家庭、在七股鹽田上揮汗的勞工等，這些景象莫不展現出當時人們在土地上的工作和休閒活動，以及人類利用自然資源的情形。

梁正居曾被形容為「一顆不安定的種子」、「不辜負自然的人」，他開創清新的彩色和黑白映像，表達現代生活的質地。他以全臺灣的尺度及視野，去拍攝各階層島民的生活百態，並未獨尊特定地區，也不傳達特定意識形態，其記錄手法和移動軌跡耐人尋味。他付出心力和體力跋山涉水，貼近生活現場，影像傳達雋永的城鄉與河海地景；他的取景視角靈活豐富，並非採用專題計畫、長期蹲點的方式來拍攝風土民情。梁正居身兼作家、插畫家，發表過多樣著作，[3]對1970年代到1980年代的臺灣文化提出深刻的洞察和觀點，這些「非攝影」的圖文創作也很值得和其攝影作品互相參照分析。

（二）王信

1970年代出現另一位重要的紀實攝影家：來自於臺中的王信（1942-）。她在1960年代就讀農業畜牧及獸醫專科，至霧社的高職任教幾年後，便赴日本學習攝影。她深受日本濱谷浩（1915-1999）以及三木淳（1919-1992）的報導攝影啟發，一心想回來臺灣拍攝庶民生活。1977年王信在報紙發表〈報導攝影〉一文，鏗鏘有力地定義報導攝影的核心價值：肩負報知、教育、啟發良知的社會意義。[4]她的黑白攝影作品色調濃重，構圖穩定，透露人民的辛勤生活和堅韌性情。1972年王信完成《訪霧社》系列作品，除了捕捉族人的勞動生活片刻之外，亦以寬闊的「碧湖」景象，營造宏觀的自然環境。1975年的《蘭嶼》系列，事隔10年後才出版為《蘭嶼・再見》，扉頁題詞：「映像也是一種語言」[5]。這句話表示王信看待報導攝影，不僅是客觀揭露

3　梁正居，《臺灣飛行》（臺北：漢光出版社，1987年4月）；梁正居，《魔幻臺灣》（臺北：遠流出版事業公司，2003年10月）；梁正居，《啊～美麗的寶島》（臺北：遠流出版事業公司，2003年5月）。

4　王信，〈報導攝影〉，《中國時報》，1977年5月10日，版12。

5　王信，《蘭嶼・再見──王信攝影集》（臺北：純文學出版社，1985年1月）。

事實，同時也有主觀表現和敘事溝通的部分。打開這本攝影集進入眼簾的第一幅作品，是艷陽天一架飛機在草原上橫衝直撞。王信描述：「這樣的怪物，會帶給雅美人什麼後果？」這張簡潔有力的地景照片，像是一部影片的定場鏡頭（establishing shot），對蘭嶼遭到觀光業、核能廠、以及各種漢化的措施，提出沉重的批判和憂心。

　　王信曾到澎湖拍攝當地漁民的生活，這是她心目中先民開墾之地，她的鏡頭拍出天地不仁的地貌，以及居民恆常不斷地和大自然搏鬥的生命經驗。王信認為她拍攝的不是「風景」，而是「風土」，意圖區分奇幻美麗的風景，以及扎根在人間的風土。[6] 整體而言，王信的報導攝影傳遞勞動者和大自然的共生交融，以及體現原住民的生存掙扎和生態哲學。

（三）金成財

　　王信曾說過，拍攝任何的題材其實都是在拍攝人間。[7] 她後來受邀到《人間雜誌》（1985-1989）擔任圖片主編，訓練攝影記者。《人間雜誌》挖掘主流媒體所忽視的社會底層現象，其寫實精神延伸、影響至1980年代末設立的全景映像工作室（1988-2006）。曾接受全景培育的金成財（1969-），拍攝過許多地景攝影作品。金成財有布農族和客家人血統，童年在南投農村成長，他自1989年起，花九年時間拍攝各地稻草人，並製作注音版童書和攝影集，[8] 記錄600多個「土地精靈」的蹤跡，藉此肯定農民就地取材製作稻草人的手藝。《稻草人》系列曾在1996年獲得臺北國際攝影節首獎，備受矚目。稻草人的主要用途是防阻麻雀進入農田，在金成財的影像敘事中，稻草人像是「土地精靈」，具有各種造型、材質、動作姿態，甚至富有擬人化的名號、個性、情緒。金成財透過稻草人的形體和視角拍攝土地，捕捉變化萬千的稻田和山巒地景，在構思和視覺效果上，明顯有別於過往的鄉土攝影。

6　雷逸婷主編，《另一種目線：王信攝影展》（臺北：臺北市立美術館，2016年12月），頁47。
7　王信，〈報導攝影的精神與價值〉，收於雷逸婷主編，《另一種目線：王信攝影展》，頁447-448。
8　金成財，《福爾摩莎稻草人》（臺北：玉山社，1998年10月）。

　　金成財在1990年代曾回鄉跟隨著部落父老，拍攝山野狩獵的《寂靜的槍聲》系列作品，以熱情又平實的眼光，體認布農族打獵的傳統習俗，表達人類和大自然的依存關係。長久以來，自然法則和文化習俗之間的交會，貫穿著金成財的攝影創作主軸。

（四）姚瑞中

　　如果金成財的作品顯示鄉土攝影的轉型，那麼姚瑞中（1969-）則跨入「後鄉土」時代的地景攝影。從1991年至2011年，姚瑞中的《廢墟迷走》系列顯露藝術創作的強大意志，影像粗獷而迷離，散發著飄零無根和文明荒蕪之感，遠離鄉土紀實攝影中所強調的「土地與人民」尋根情懷，也淡化了報導攝影為弱勢發聲的責任使命。近年姚瑞中的《巨神連線》系列作品（2016-2019），更帶著冷面、理性、質疑的調性，拍攝全臺200多個宮廟地景（**圖1**）。無所不在的大佛，和周遭住宅、商區、工業區、道路交錯環繞，每座神像表徵人民求神拜佛的願望和信仰。此系列大規模的走訪鄉鎮宮廟，全盤審視如火如荼的蓋廟造神現象，帶有社會檔案和結構分析的意味。

　　姚瑞中的《巨神連線》形成一整套視覺譜系，拍攝重點不是廟會活動或是民俗節慶，而是深入民間的宗教地景，呈現佛像和檳榔攤、建案、停車場等地交織的情景，如此詳實的記錄，引人思考為何臺灣從1970年代到今日，建立巨神的現象越來越普遍，而且彷彿競賽般越蓋越高。姚瑞中的作品意旨不在於緬懷鄉土、追憶消逝的民俗，也不是讚頌佛像雕刻的技藝，而是秉持冷靜的鏡頭語言，涵納聖俗的異質空間，反映宗教文化和社會積習。

　　從梁正居、王信、金成財、姚瑞中的作品，我們可看到攝影家以全臺灣作為拍攝尺度，抱持恆心走訪各地，親履城市之外的鄉村和邊陲地帶，拍攝常民生活的重要表徵，整體地景攝影呈現出強烈的寫實基調，反映現代化過程的利弊。早期攝影者用沉靜的鏡頭語言，捕捉日漸蕭條的農漁業生活，著眼於人和土地的緊密相連；當代「後鄉土式」的攝影記錄，則消解懷鄉的感性，沖淡報導的教化意味，而將鏡頭聚焦於工商時代中興盛的宮廟文化，體現民間對於趨吉避惡的祈求。

三、生態環境之眼

　　臺灣地景攝影的第二個環節，是探索攝影在生態環境上發揮的警醒和嚮往之意。1960年代的美援建設、中南部加工出口區的經濟發展，促使臺灣在1970年代創造經濟奇蹟，但付出了環境污染和生態破壞的代價。許多喜歡爬山和接近大自然的攝影家，開始發現生態破壞的嚴重程度。1980年代公害事件層出不窮，民眾環保意識抬頭，當時環境運動經常和社會民主運動策略聯盟，攜手並進，爭取修法和改革。回應生態環境問題的攝影家主要採取三個途徑，來表達居安思危的責任意識：一是提出生態中心的觀點，傳達理想美好的自然；二是和政策受害者站在一起，對環境污染提出抗議；三是介於理想和現實之間，開闢地景攝影的擬像美學。

（一）徐仁修

　　新竹九芎林的客家人徐仁修（1946-），是早期倡議野生動植物保育的先驅者，他在童年時期非常喜愛在山野裡面打滾。徐仁修曾任職於臺灣省農林廳、農復會，自認不是純粹的攝影家，他在1974年發表〈失去的地平線〉一文，批評森林砍伐猖獗、盜獵野生動物的問題，也對於過度電魚捕魚、工廠排放廢水污染河川的後果提出警訊，這些現象使野生動植物棲息地遭受嚴重破壞。[9] 這篇文章堪稱臺灣生態書寫的起點，對後來的作家吳明益（1971-）有所啟發。1977年徐仁修出版《家在九芎林》攝影文集，細膩寫照故鄉的農村生活，勾喚山明水秀和簡樸生活的記憶。[10] 1980年代他隨海外農技團到非洲、拉丁美洲、南亞等地工作，爾後返回臺灣拍攝獼猴和鷺鷥的專題記錄，在《牛頓》雜誌發表攝影作品。1995年他創立「荒野保護協會」，更將環境教育往下扎根、深入民間。

[9]　徐仁修，〈失去的地平線〉，收於林怡秀，《臺灣攝影家：徐仁修》（臺中：國立臺灣美術館，2019年10月），頁160-162。

[10]　徐仁修，《家在九芎林》（臺北：皇冠出版社，1984年）。

　　徐仁修的生態攝影作品，始終抱持著不介入、不侵擾大自然的態度，呈現清淨的原生態環境，意圖保存無人為破壞的「香格里拉」自然世界。他依據生態學和生物學的知識，耐心等待生物動態的最佳鏡頭，捕捉自然界的靈性和生命力。儘管徐仁修提筆撰文批判環境危機，他仍堅持以美好的荒野意象，來呼籲守護自然的重要性。

（二）許震唐、鐘聖雄

　　相對於徐仁修堅持以「香格里拉式」的攝影作品來喚起大家的環保意識，許震唐（1967-）則採用調查記者的態度拍攝，勇於揭露污染的問題。許震唐本來從事電信工程業，但隨著家鄉彰化縣臺西村空氣品質的日益惡化，便放下他的工作，拿起相機鏡頭，回鄉拍攝村民生活。2013年，他和鐘聖雄（1979-）共同出版《南風》攝影集，延伸《人間》報導攝影方法，以詳細文字和影像記錄，目擊居民的生計困境、健康惡化、耕作物受損的情形，描述政策和資本所驅使的地景改變，冀望政府能重視這個被稱為「癌症村」之地，並確實改善。[11] 臺西村與濁水溪南岸臺塑六輕工廠的398隻煙囪對望，僅相隔6公里，每年夏季吹南風時，六輕24小時排放的臭氣和超高濃度的細懸浮微粒，便吹到居民的呼吸道內。此黑白攝影集一開頭的跨頁，即顯示隔溪相望的雲林縣臺西鄉和彰化縣臺西村地景，兩地居民健康皆遭受到六輕工廠污染的影響。

　　鐘聖雄和許震唐的攝影計畫，意圖透過寫實報導的力量，具體化弱勢者的苦難和抗議，彰顯家園人口疾患和死亡攀升的癥結所在。他們的影像介入社會參與，用居民疾病的客觀資料作為證據，結合公民行動，回到地方設法解決問題。近來他們進一步提倡綠能發電來改善空污，推動成立公民影像館，鼓勵當地居民拍照、記錄環境實況，以述說他們自己的故事。

（三）賴易志

　　不同於守護自然生態的理想境地，也不是行動主義式的報導攝影，第三類的「生態環境之眼」是辯證式的藝術創作。我們可從賴易志、楊順發、楊

[11] 鐘聖雄、許震唐，《南風》（臺北：衛城文化，2013年）。

哲一的作品，看到數位攝影中虛實並存的擬像。

　　賴易志（1979-）於2016年發表的系列作品《那些隱匿的風景》，處理的題材即是上述《南風》地點的對岸──雲林麥寮村。這件作品有三部分，一為麥寮村民宅建築的正面肖像，每戶房屋的背景皆出現六輕矗立的數百根煙囪。賴易志特別在後製過程中，以白色亮光照耀每棟家屋，讓這些民房不再隱匿於污染中。他亦採訪每戶人家，訪問他們所感受到的空氣味道和健康情形變化，為當地住民心聲錄音。第二部分為「漂白」的地景攝影，包含龍井、會結丘等地，呈現朦朧蒼茫的灰白山景。這些「隱匿的風景」，其實是隱沒在超高濃度的懸浮微粒和霧霾空汙中，衍生出模糊抽象的視覺效果，而這白茫茫的畫面，凸顯環境污染的嚴重程度。第三部分，賴易志用臺中焚化爐底渣，製作成花盆，將工業廢棄物當作現成材料，轉變為實用的花器和再利用的資源。他轉化環境污染的殘酷現實，重生為新的美感經驗和物體循環系統。

　　由此得知，賴易志的作品再現臺灣中部的環境問題，融合美學意識和實證觀察，運用影像、聲音、物品，涵納視聽觸覺的體驗，反映在地居民的聲音，再生廢棄物質，提供地景攝影更生動飽滿的臨場感。

（四）楊順發

　　長期任職中油公司的楊順發（1964-），曾以高雄紅毛港的攝影作品獲得矚目，他自2014以來進行海島海民計畫，近期力作為《臺灣水沒》和《臺灣土狗》系列。楊順發採取水墨畫的裝裱美學和淡遠意境，親身涉水拍攝雲嘉南魚塭和沿岸沙洲。《臺灣水沒》和《臺灣土狗》系列以數位後製技術，合成實景拍攝的海岸沙洲，暗喻「沉沒」的土地，其實是長久以來地層下陷和海水倒灌的後果。他作品中水墨畫意般的悠遠絕景，一方面彰顯中國繪畫的傳統美學，另一方面卻隱含現實生活中人民與天爭地的進退兩難。楊順發的海岸攝影取材於人為和天然災害的後續效應，鏡頭前的地景，實際上是嚴重危及生命安全的。然而，經過攝影家的取景角度、構圖設計和數位修整之後，圖像產生繪畫般的擬像效果。

　　《臺灣土狗》系列是在楊順發拍攝西海岸期間，發現許多狗成群結隊

在沙洲上望向大海，他們的何去何從成為未知數。整片水景荒涼無邊，尋找棲身之地的土狗顯得格外渺小孤單，一如臺灣的縮影，令人感慨。楊順發捕捉到現實中岌岌可危的地景特徵，加以微妙的美學調和，增添視覺上的吸引力，並引發觀眾思考海岸宜居性和土地利用的課題。

（五）楊哲一

　　楊哲一（1981-）的《山水》系列，同樣兼具環境災害的記錄和擬像美學的融合（**圖2**），他具備環境工程專業背景，2007年至今從事山水黑白攝影系列，再現臺資水泥企業在中國和東南亞的石灰石礦場，呈現大片開採和「削頂」的山景痕跡，令人感到驚心忡目。楊哲一在作品的構圖形式上，模擬宋代巨碑式山水畫，細看卻顯露現實中的殘破山巒，畫意氣韻消散無蹤，再也無法如水墨畫中尋覓仙境、賞遊美景。此外，楊哲一亦實際參與了採礦和爆破的工程，他著手拍攝記錄削頂剷平的山巒，加以數位修圖，營造出當代山水意象。如此一來，他具有多重的身分：地質科學家、採礦工程師、攝影師、藝術家，作品蘊含複雜的視角和辯證思想，也指涉文明社會依賴礦業資源的現實利弊。

　　除了《山水》系列，楊哲一的創作主軸始終圍繞著地景的題材和美學形式，例如《蘭陽溪》（2014）、《原點》（2015）、《空城計》（2016），這些作品注重視覺風格和主題之間的調和，表達地理景觀和地方產業的特色，值得深入探討其整體的地景創作思維和攝影語言。

　　上述地景攝影作品回應生態環境的危機，引人省思經濟開發所付出的代價，人類萬物的安居條件究竟為何？第一類生態攝影產生於1970年代的環保思想啟蒙，目標在尋求野生動物棲息地之自然美景，傳遞人煙罕至的原生淨土。第二類紀實攝影延續1980年代《人間》報導的意旨和方法，抗議政策錯誤和財團牟利下的工業污染，致力伸張弱勢村民的生存權。第三類興起於21世紀初期的當代藝術攝影，則在現實顯影之外，另闢虛實辯證的擬像美學。這三個攝影途徑至今共存，深切回應臺灣環境危機的現象，引發攝影家處理真實和美感之間的拉鋸關係，試圖在生態意識和影像美學之間平衡拿捏。

四、視覺文化的採集

　　1990年代的地景攝影發展，浮現一股「視覺文化勘掘」的支流，這不同於風土紀實的生活寫照，也不是環境問題的揭露報導、社會學的田野調查，而是鑽研、採集臺灣各地的視覺文化特色。這樣的拍攝取徑，深受1990年代臺灣文化主體性的論述氛圍啟發，在當時的知識界和文化界，掀起了臺客文化、臺味的相關議論；政治局勢方面，兩岸對峙和臺海危機，也帶動臺灣主權、「新臺灣人」的熱烈討論。[12] 1996年的臺北雙年展便以「臺灣藝術主體性」當作展名。攝影和繪畫、裝置、錄像一樣，都是探討臺灣文化認同的藝術媒介。

　　在這個關鍵時刻，不少攝影家力圖探查和採擷在地的視覺文化特色。此外，中華攝影教育學會在1995年主辦「風景攝影研討會」，與會學者和創作者如游本寬（1956-）、張美陵（1956-）、黃建亮（1962-）等，強調當代攝影趨勢從自然風景轉向人造地景，也討論美國「社會景觀」、「新地誌學」、德國杜塞道夫學派（Dusseldorf School）的攝影取材和手法。[13] 此研討會可視為臺灣地景攝影論述的一個重要轉折點，使風景脫離了鄉愁懷舊、田園美景、山水仙境，轉而朝向平凡日常的選材和記錄視野，著眼於豐富的人造環境和土地利用變貌。以下我們從游本寬、沈昭良、陳以軒、張譯云四位攝影家的作品，來探討1990年代至今地景攝影中的視覺文化採集途徑。

（一）游本寬

　　游本寬從英國、美國學習攝影返臺後，在1990年代投入《閱讀臺灣》的長期攝影計畫，走遍各地鄉鎮，探索常民文化習俗。動物塑像、領袖銅像、水塔、圍牆、房屋、招牌、標語等題材，向來不登藝術殿堂，但游本寬一一

[12] 請見邱貴芬，〈「發現臺灣」──建構臺灣後殖民論述〉，收於張京媛編，《後殖民理論與文化認同》（臺北：麥田出版社，1993年），頁169-191。

[13] 中華攝影教育學會，《自然與人為的對話──風景攝影學術論文集》（臺北：中華攝影教育學會，1995年）。

拍攝整理成系列，聚沙成塔累積為視覺文化和生活智慧的圖庫。他雖參照美國的「社會風景」及「新地誌」攝影，學習其冷靜直觀人造景物的形式，但他考量臺灣的現實環境，因地制宜地靈活變通拍攝方式。[14] 游本寬從隨處可見的平凡景象中，探索混雜本土歷史和外來事物的視覺文化，包含違章建築、鐵皮屋、度假村、遊樂園、土地公廟、隧道旁的佛像等，呈現豐富的文化符號和旨趣。他一方面用專業器材和敏銳感知，由中距離、正面取景及平面順光的角度，發掘視覺文化中的社會變遷和經濟轉型，導向平易近人的中肯記錄。

　　1997年到1999年，游本寬拍攝《法國椅子在臺灣》系列（**圖3**），記錄臺灣各地的景色，包括農田、北海岸、山林、鶯歌、八卦山等。每一張照片都有一張法國椅子，代表來自外國的觀光客，四處走訪臺灣知名景點和不起眼的角落。同時，這也反映出游本寬跨文化的背景。他和美國同學結婚，組成多元文化的家庭。這系列展現異質雜燴的環境特色，為不同文化背景的旅人導覽臺灣，揉合住民和異鄉人所見到的臺灣景色。

（二）沈昭良

　　沈昭良（1968-）的攝影系列Stage（2006-2011），是近年臺灣地景攝影中頗受國內外注目的亮點。這系列是他從1990年代的黑白專題紀實攝影（如日本築地魚市場、南方澳、玉蘭花），擴展到大片幅彩色地景攝影的轉折點，也意味著從風土民情的記錄，延伸到較無敘事性、卻充盈視覺戲劇張力的藝術攝影。沈昭良保持之前擔任報社攝影記者的探查熱忱，跑遍全臺城鎮的廟會慶典，在傍晚開演和人潮聚集之前，拍攝數百輛油壓式舞臺車的「肖像」，像是一尊尊肖像般的臺味圖符（icon），綻放民間酬神儀式中的魔幻活力。

　　Stage的拍攝風格和題材，可參照比較1960年代德國攝影家伯恩・貝歇（Bernd Becher, 1931-2007）和其夫人希拉・貝歇（Hilla Becher, 1934-）從

[14]　「社會風景攝影」係指Nathan Lyons在1966年策劃的展覽主題。「新地誌」係指William Jenkins在1975年策劃的攝影聯展主題。請見曾少千，〈純凝視的解散：游本寬的社會風景攝影〉，收於許綺玲編，《臺灣攝影家：游本寬》（臺中：國立臺灣美術館，2020年11月），頁12-20。

事的類型學檔案。[15] 類型學（typology）是一種實證的攝影系統，廣泛用於工業建築、城鎮地標、公共建設等題材，在同一類型範圍中，顯示個別景物在外觀形式或用途上的差異，並在歷時性的拍攝過程中，表現出與時俱變的差別。整體而言，類型學呈現類似檔案的序列性、系統性，無特定敘事性，提供觀者開放多元的解讀。沈昭良的Stage攝影作品，並非完全跟隨貝歇正面肖像的形制，亦無低限主義的規律邏輯、幾何格狀。沈昭良因應舞臺車和周遭空間關係、氣候時間因素，靈活調控拍攝角度，廣納舞臺車之外的廟宇、民宅、商家、廣場、辦桌宴席、港口河岸等地景。如此的鏡頭語言所製作的Stage系列，引導我們靜觀孔雀開屏式的舞臺車構造，閱讀其絢麗的視覺符號，包含外國地標、太空梭、自然萬物，這些圖案實則蘊含農民和勞工階層的集體潛意識，流露舞臺車設計者和消費者對於異國事物和豐饒生活的想像。

（三）陳以軒

　　相對於明豔奇幻的舞臺花車，陳以軒（1982- ）的《遍尋無處》攝影系列（2011），並無新奇可觀之景物，顯得平淡清新。攝影家一反既定的觀光景點和本土文化符號，轉而拍攝尋常的鄉鎮生活角落，以短暫停留的路人目光，留意村落、小徑、馬路和荒野交會的過渡地帶。這系列是陳以軒從美國進修攝影後，返臺進行的公路旅行攝影計畫，並沒有特定的主題或類型學的訪查，而是帶著久別重逢又感到陌生疏離的心境，記錄途中偶遇的地景和片刻。[16] 看似平凡的照片，之所以能成為「作品」，主要是採用中片幅相機定點拍攝，講求空間景深和結構層次，並一致散發低飽和、低反差的淡雅色調，透露一種隨境所適的好奇感。

　　《遍尋無處》當中有克難的檳榔攤、路邊舊廢的沙發、丟棄在路上的拖鞋、閒晃野地的小牛等，雖然看似沒有什麼重點、事件、戲劇性，卻隱隱

[15] 請見曾少千、沈昭良編，《日常微觀：沈昭良攝影展》（桃園：國立中央大學藝文中心，2009年9月）。

[16] 汪正翔訪談，〈陳以軒〉，收於姚瑞中、章芷珩主編，《攝影訪談輯1》（臺北：田園城市文化，2018年），頁130-151。

覺察到樸素生活涓滴而成的痕跡。地景攝影和公路旅行之間存有關連性，其中含有偶然隨機的成分，也有選擇調控的意圖。鏡頭對準乏人問津的「非景點」，並沒有遊客前來觀光打卡，也無高度的開發建設。地方感並非由顯著的歷史敘事和視覺符號來建構，而是由在地的生活經驗累積而成，浮現難以定義的另類臺灣地景。

（四）張譯云

在視覺文化的採集方面，張譯云（1974-）的《浮視繪》系列（2013-2018），擷取各地形形色色的塗鴉彩繪，巧妙連結了壁畫和現實的世界，將路樹、電線桿、路燈、房屋和壁畫連成一片。張譯云早期曾學習繪畫和紙雕，並向曾敏雄（1968-）、顏明邦學習攝影，近期積極在博覽會和藝術空間發表作品。《浮視繪》並非寬闊宏大的地景格局，而是採取走拍近觀的方式，定焦於臺灣各地牆面角落的彩繪，探討人們如何用手繪圖像的方式，標記、美化、改善公共空間。

《浮視繪》除了如實記錄彩繪的旨趣和畫風之外，更以身體移動和靜定等待，尋求彩繪和現實環境之間的並置互動。例如，影像中有一幅臺北後車站壁畫，並列一旁實景中的騎樓和行人；現實中動物和植物的樣態，與靜止的壁畫之間形成對照。張譯云的視覺文化採集，在細膩的觀察中帶著精巧的影像構成，呈現微妙的動靜對比。她並非從知名的彩繪村、塗鴉區、文化園區等地去尋找現成的視覺樣本，而是在平凡的街頭巷尾，去發現遠近的視線拼組，再造和諧的視覺經驗，這體現了「浮世」之中用心觀照恬適、詼諧的視像。

從游本寬、沈昭良、陳以軒到張譯云，1990年代至今攝影家仍持續詮釋臺灣地景中的視覺文化，重新發現建築、道路、電子花車、壁畫彩繪、凡俗角落中的美感和意涵。他們以「偶遇」和「計畫」兩個主要方法，描繪臺灣駁雜多變的人造地景。這些地景攝影透露動態的文化認同，開放的美感經驗。攝影家並非尋找歷史根源，懷舊傳統事物，也非固守封閉的審美標準和意識型態，改以隨遇而安的眼光，機敏拍攝富有視覺文化意義的地景特徵。

五、反照生命處境

　　和前述三類地景攝影不同的是，有些攝影家安排人物或自身入鏡，表現人物和空間的關係，反照投射出生命的境況。其中最具有代表性的攝影家為張照堂、吳政璋、王雅慧、王湘靈，他們皆創造「人景交會」的拍攝手法。1960年代臺灣興起現代文藝潮流，攝影家開始實驗場景的安排，探掘生命存在的意義。攝影鏡頭不僅朝向外界景象，也探照內心劇場，這便形成了此類「反照生命處境」的攝影濫觴。這個創作路徑將現實地景轉變為生命經驗銘刻的場景，後來在1970年代和1980年代報導紀實攝影成為主流時，此手法沉潛多時，而隨著時間和文化潮流的推移，在當代藝術中又再度湧現。

（一）張照堂

　　在現代攝影史上，張照堂（1943-）具有前瞻開創的高度和影響力。他在大學就讀土木系時期和當兵階段，於板橋、新莊、澎湖等地進行影像的創作實驗，以朋友當模特兒入鏡，人物戴著頭罩、面具，或操作人物投影，杵在荒蕪、雜亂、蒼涼的地景中，形成陌異迷離的空間。後來，張照堂將這些1963至1965年的影像創作，命名為《在與不在》系列。[17] 從標題含義到作品風格，瀰漫著現代文學、存在主義哲學、荒謬劇場的氣味，這是當時青年藝術家的精神啟蒙養分。透過場景選擇以及變容、無頭、持刀人物的姿態，讓這系列作品交織成濃厚的憂鬱頹廢氣息，暗藏一股無言的叛逆抗議力道。如此一來，「地景」並不僅是寫實記錄的對象，也不是山水造景的想像物，而成為編導身體動作和反映心境的場景。照片中的地方特性，仍然如實保留，如新莊的撞球房、澎湖的粗獷荒地，依然可供辨識，然而人物在這些空間中彷彿格格不入，隱喻著現代人如異鄉人，處於漂泊、寄身、寂寞的狀態。

[17]　張照堂，〈在與不在〉，收於張照堂企劃，《觀點：臺灣現代攝影家觀看的刺點》（臺北：原點文化，2017年1月），頁99-111。

（二）吳政璋

　　張照堂的影像作品，質量十分可觀，啟發後續不同世代的攝影家。吳政璋（1965-）曾根據張照堂的早期無頭人像，翻新改造為智慧型手機時代下的《存在與虛無》作品（2016），隱喻科技取代人性的教育現場。曾擔任雜誌攝影師的吳政璋，從早期的《情緒地景》系列（1999-2005）到著名作品《臺灣「美景」》系列（2007-2013），可看出地景攝影貫穿他創作的重心，他的作品既有現實的地誌特色，亦承載著內心掙扎和情感糾結。

　　《情緒地景》以簡約的黑白影像，拍攝出夜晚無人的橋墩、道路、樹梢、路燈、郵筒等地點，形構幾何圖像與視覺張力，映射壓抑沉潛的心理世界。《臺灣「美景」》系列，則不再延續這般靜謐抑制的風格，而是大步邁向色彩飽滿的大幅影像，走訪各處「美景」不再的現實環境。[18] 吳政璋將檳榔園、海岸消坡塊、選舉旗幟滿佈的路口、河岸整排的工廠煙囪、抽地下水的養殖魚場等各地景象，營造為超現實的地景寓言。系列中每幅圖像皆含有攝影家的自拍形象，以強光照亮他在各地巡視的稍息立姿，然而臉上的感光版經多次曝光後，形成了無臉的詭異頭像，遙遙呼應著張照堂的《在與不在》。明明人在景中，卻又不真正存在於此，彷彿靈魂出竅，內心游離，個人主體性被偌大的地景覆沒。

（三）王雅慧

　　第三位表現「反照生命處境」的藝術家為王雅慧（1973-），她具有師大美術系、北藝大科技藝術的訓練背景，常運用觀念、錄像、裝置、地景藝術等不同手法和媒介創作。雖然嚴格說來，王雅慧不是傳統定義下的攝影家，但是她的鏡頭語言和創作思維，提供有關時間、空間、生命存有的藝術哲思。她在2011年製作的《葉洞》攝影系列（**圖4**），以及《荒地計畫：為我插一盆花》，融合了地景攝影和地景藝術的路線。王雅慧在林口住家附近，發現一片雜草叢生的荒地，四周矗立密集的高樓。她進入建商正在養地

18　吳政璋，〈臺灣「美景」〉，收於張照堂企劃，《觀點：臺灣現代攝影家觀看的刺點》，頁328-343。

之處，採收落葉，在各樣乾燥葉面上，剪出形狀不一的小洞，隱喻觀看地貌的窗口。她透過相機壓縮景深，使得背景的建築拉近到葉洞之中，變成了前景。《葉洞》攝影系列亦呈現創作者拿著葉片的手，提示拍攝者本人和景物、相機鏡頭之間的位置關係，表現主體和所處環境的巧妙對照。藝術家步入這塊荒地撿拾枯葉，身體力行，用鏡頭語言將單調荒蕪的地景，轉化為有關空間透視的形式實驗，亦隱含著尋找生活定向的寓意。

《荒地計畫：為我插一盆花》同樣利用住家周遭的荒地，將採集的野花雜草，帶到中央大學插花工作坊，邀集志願者一起創作花藝，然後為每件簡樸秀氣的花藝作品拍照，最終製作成平裝版的「藝術家的書」。[19] 這個過程顯示一個親炙自然大地的體驗，一步步轉化為藝術形式，從中引人思考，自然和文化之間的交會，物質和藝術的關聯。同時，這個行動過程含有地景藝術的思維，令人聯想到美國藝術家羅伯特・史密森（Robert Smithson, 1938-1973）所提出的site和non-site之間的辯證關係。[20] site即地方現場的「場域」，non-site則是人工展演空間的「非場域」。對藝術創作而言，「場域」和「非場域」兩者皆是必要的，兩方彼此存有差異卻又互補對話。

（四）王湘靈

具有古典音樂訓練背景的王湘靈（1984-），曾在紐約國際攝影中心研習攝影。她在2014年《質變》攝影系列中，聚焦於幽暗神祕的夜間地景，以昏黃的光線瞬間，照亮不明地點中的老樹、老屋、老舊塑像，並且將自身孤獨無依的身影置入空間，反照個人與地方若即若離的懸宕境況。她自身的模糊形象，有如幽靈魅影，難以捉摸其身分、動機和行為。

王湘靈個人的生活經驗是構思作品的起點，她的作品透露出夢境與現實互相交錯游移的過程，探問鬱悶難解的心理狀態。在《快要降落的時候》（2020）作品專輯中，充盈著山巒、月夜、草叢、海浪的自然意象，承載創作者的情感思緒。書籍排版裝幀很別緻，不斷地邀請讀者翻開跨頁，打開內

[19] 王雅慧，《荒地計畫：為我插一盆花》（桃園：國立中央大學藝文中心，2011年）。

[20] Robert Smithson, *The Writings of Robert Smithson : Essays with Illustrations*, ed. Nancy Holt (New York: New York University, April 1979), pp.20-39, 82-91.

藏折疊的海報，轉變橫幅或直幅的觀看角度。王湘靈在這本書寫道，自我意識和潛意識之間互相交錯，質問究竟「在場」與「不在場」的差異何在？時間所累積的歲月記憶，最終是否換來一場虛空？[21]

　　上述張照堂、吳政璋、王雅慧、王湘靈的影像作品，表現創作者在地景中的主體性建構，散發有關「在與不在」的哲思。在此類創作中，地景不只是被觀察描述的物象，而能產生晝夜、榮枯、冷暖的複雜變貌，滲透人的情緒，形塑人的思想。這些藝術家運用現代和當代的映像語言，創造情景交融的生命圖像，使地景不再是獨立的客體，而是纏繞和穿透了自我。地景一如畫布或舞臺，銘刻了個人生命的記錄和生活經驗的反思，也引發多種情緒及心理反應，觸動關於自我存在的思索。於焉，地景具備一種特別的能量和力道，滲透到人們的身體和內心之中，製造出情景交融的深刻圖像。

六、記憶所繫之處

　　地景攝影不僅是空間的記錄，也牽涉到歷史記憶和時間遞迴的層面。攝影家面對昔時地方的變化，常會思考過往經歷對當代有何意義，文化遺產如何傳承和活用，以及如何處置前人遺留的物件等課題。第五環節「記憶所繫之處」，討論幾位攝影家處理記憶沉積和歷史空間的手法。本世紀初以來，我們常見攝影媒介進一步結合拾得物、文字檔案、空間改造行動，增厚了地方敘事和時間縱深。以下從陳順築、葉偉立、陳伯義、曹良賓的攝影作品，來討論創作者對於家庭史、地方史的重述和回應。

（一）陳順築

　　陳順築（1963-2014）的《四季遊蹤》攝影系列（2003），重新放大黑白家庭旅遊舊照，並黏合影像轉印的磁磚，重編過往家族記憶。在此作品中，陳順築補綴了新的圖像，也改變物質特性，將私領域的照片擴展為探索影像、材質、記憶補遺的藝術。此系列保留了舊照技術瑕疵和模糊質地，使

[21]　王湘靈，《快要降落的時候》（臺北：臺北市立美術館，2020年4月），無頁碼。

得指涉事實和事件的索引性（indexicality）降低，而增添了多層次的圖像，延展跨時空的對話。[22]這樣一來，相片顯示了索引（index）和圖像（icon）兼具的非純質素，使得作品融會了家庭紀實和重述記憶的觀點。引人深思的是，陳順築的影像收納了過往的印記和物質，又同時開啟了日後的加註和轉譯，指出記憶本身和影像媒介的變化與可塑性。

《四季遊蹤》重訪了1960年代陳順築父母親年輕時期所遊歷的景點，包括大貝湖、指南宮、三地門，以及父親健在時，從事建築營造時的施工現場照片。陳順築經過思考沉澱和後製加工處理，選擇鍍鋅鐵板裱框，使用象徵父親職業的磁磚材質，將老照片的生命復甦，賦予當代的感性和溫度。陳順築作品勾喚的歷史回音，不僅是個人家庭旅行的追憶，也能觸及觀者的共鳴感知，觸動腦海中似曾相識的過往印象。他並非像攝影師一樣，實地旅行拍攝，而是壓縮了時空，疊合地景的回憶。

（二）曹良賓

曹良賓（1977-）的攝影作品《想像之所》（2018），英文標題為Becoming Taiwanese，探討「成為臺灣人」這件事的複雜歷史過程。他查訪全臺20處「忠烈祠」的前世今生，收集歷史照片，審視日治時代所建造的臺灣護國神社群，如何建立天皇效忠的統治權威。國共內戰後，國民政府遷臺，排拒和剷除了象徵日本殖民的建物，將神社改造為國民革命忠烈祠，供奉為國犧牲的軍官士兵，以及因公殉職的人士。《想像之所》包含地圖、檔案照片，並透過燈箱裝置，對照日治時代人們參拜神社和出遊的留影，以及21世紀初在忠烈祠實地拍攝的作品。此時人們以中國北方宮殿式建築當背景，進行婚紗攝影、同人誌聚會等活動，反映較為彈性靈活的空間功能。《想像之所》聚焦在忠烈祠此一歷史場域，像晶體般映射出時光的切片，表現出不同政權統治臺灣的意識形態和空間治理，也反映人民在政治制度變遷下的空間運用。

[22] 根據哲學家Charles Sanders Peirce的符號學研究，「索引」（index）是符號的一種，和原物體保有物質和物理上的關聯，例如腳印、閃電、照片。請見Charles Sanders Peirce, "Logic as Semiotics: The Theory of Signs," in *The Philosophical Writings of Peirce*, ed. Justus Bechler (New York: Dover, 1955), p.102.

我們從中發現到，神社和忠烈祠所含有的神聖性和權威性已然降低，而逐漸成為當代「臺灣人」的休閒場所和拍照佈景。

（三）葉偉立

葉偉立（1971-）的地景攝影始終根植在他選擇居住及創作的地方。他所發展的兩個計畫：臺北寶藏巖泡茶照相館（2003-2005）和葉世強故居紀念館（2015-），皆展現他多重的身分——攝影者、說故事的人、工匠、拾荒者／拾穗者、策展人。葉偉立從小移民到美國，歷經求學生活20年後返臺，2003年他向臺北市文化局申請在寶藏巖的駐村創作，在此居住三年，將工作室佈置為一間泡茶照相館，努力和居民建立社群關係。[23] 寶藏巖是1960年代國軍退伍老兵所蓋的山丘聚落，數十年來有學生、勞工、榮民、外國人、甚至遊民和弱勢者落腳在這裏。本世紀初正值政府規劃觀光和文創產業，要求居民遷出這個「違章」社區。葉偉立拍攝人物肖像、老舊屋舍、廢棄物品，同時和朋友、大學生共同清理垃圾，收集門窗、舊衣、時鐘、照片、酒瓶、日常用品，設立一個文物室（名為阿凱夫）。他們也將遭受土石流沖刷的荒地，改建為一個花園，在此策劃藝文活動和聚會，延續寶藏巖的文化記憶，連結過去和現在（**圖5**）。

近年來葉偉立遷居到水湳洞，整理前輩藝術家葉世強（1926-2012）的故居，拍攝房屋、周遭環境、室內靜物。他同樣帶著濃厚的歷史意識，在此維護文物、整修空間，以抒情寫實的地景攝影，提出一個未來的「活博物館」雛形。

（四）陳伯義

陳伯義（1972-）投入兩年的時間，拍攝高雄紅毛港遷村記錄（2006-2008），這系列作品充滿家屋拆遷景象，也有收集整理前人所遺留的物品。和上述寶藏巖攝影計畫不同之處在於，陳伯義處理的題材為紅毛港聚落（1624-2008）拆遷，土地面積更大，房屋和人口數量更多。陳伯義依據

[23] 請見曾少千，〈寶藏巖泡茶照相館：空間故事與美學之用〉，《現代美術學報》，第15期（2008年5月），頁11-38。

拍攝形式和母題，劃分為「遺留」、「窗景」、「層積」三個子系列，從雜亂廢棄的聚落現況，梳理為井然有序的類別。[24]「遺留」在視覺效果上，充滿倉皇紛亂的情景，空間散落著居民所留下的家具、剪報、用品、海報、地圖、人偶、紀念品等。陳伯義在作品標題上提示前屋主身分，暗示這些遺留物品已失去原本擁有者，變成無家可歸的檔案和物品。「窗景」強調空屋牆面打洞標記的不規則「破口」，面向紅毛港周遭的農地、屋舍、海岸，並陳室內和室外的景象。「層積」則專注於空屋牆上的斑跡，年久失修、水漬髒污，銘刻居民曾經長期生活的殘破、填補、覆蓋痕跡。整體攝影系列顯現紅毛港面臨拆遷的關鍵時刻，帶著細心的觀察，迸現居民的生活刻痕，描述經濟開發下被強迫改變的生活方式和消逝的漁港聚落。

　　上述藝術家陳順築和曹良賓透過重讀老照片，使沉睡的記憶甦醒，注入當前物換星移的差異觀點。葉偉立透過身體勞動和實地記錄，刻畫歷史空間的遺跡，開啟了地方再生的契機。陳伯義也捕捉「居民缺席」的地景，探掘背後的歷史成因，不僅傳遞「此曾在」的信息，也強調「此景將不在」的未來。[25]在21世紀初，因土地開發和空間轉型，使得地方的拆遷改建漸趨頻繁，引發不少攝影家對於眷村、農地、老屋等空間的歷史考掘。這類地景攝影和歷史記憶交纏緊密，已然融合當代藝術的多元媒材和手法，豐富攝影圖像的時間向度。

七、結語

　　從本文討論得知，「地景」指涉土地、環境、地方、地理、地區、場域之意，涵蓋自然風景和人工建物，有時其中可見到微小比例的人類活動。從1960年代到今日，臺灣地景攝影呈現眾多紛陳的拍攝觀點和鏡頭語言，手法上包括田野踏查和編導擺拍，記錄的態度也不一而足，包含報導、紀實、類

[24] 林怡秀訪談，〈陳伯義〉，收於姚瑞中、章芷珩主編，《攝影訪談輯1》（臺北：田園城市文化，2018年1月），頁374-395。

[25] 法國符號學家Roland Barthes指出照片證實某人事物曾經確實存在，顯示「此曾在」（ça-a-été）的特質，請見Roland Barthes, *La chambre claire: Note sur la photographie* (Paris: Gallimard, 1980), p.120.

型學、地誌學、生態學等路徑。攝影家莫不著眼於現實的地理特色，琢磨各式影像美學策略，表徵文化和社會意義，形塑時代的圖像。地景攝影雖然沒有人物在場，卻能透過土地意象來表現人的存在和介入，流露人和大地之間的親疏遠近，提示人是處於漂泊、匱乏、適應或安居的狀態。

我們歸納出五個主要的地景攝影類別：風土行腳的觀察、生態環境之眼、視覺文化採集、反照生命處境、記憶所繫之處，各環節皆舉出幾位不同世代的重要攝影家來談論，互相比較其拍攝觀念和實踐方法，建立具有歷時性和整體性的研究架構。從20多位攝影家作品的考察，無論是類比或數位攝影，不論是黑白或彩色照片，這些影像為攝影家實地拍攝的成果，使我們看見過去半世紀以來，臺灣現代建設開發的利弊、文化遺產的脆弱凋零、環境污染破壞的危機、神像廟宇的繁盛藐然。閱讀臺灣地景攝影也可以使我們體認到，經濟成長主導了土地資源開發和空間治理，人和自然萬物的關係漸行漸遠。地景不斷因政治法規和經濟驅力而改變屬性和樣貌，同時也受到氣候變遷和天災衝擊的影響而變動不居。然而，歷史告訴我們，人的主體性也不可小覷，個體仍有塑造環境的意志力和能力。地景攝影家莫不從個人生活經驗出發，發揮攝影媒材凝結時空的特質，保存轉瞬消逝的景象，抵抗遺忘和增潤空間的敘事層次。同時，攝影家亦揉合情緒和投射想像在作品上，試圖喚起共鳴和思索，激發改善未來地景的可能性。

曾少千／國立中央大學藝術學研究所教授

美國愛荷華大學藝術史博士，曾擔任科技部人文司藝術學門副召集人、中央研究院歐美所訪問學者、國立中央大學藝文中心主任、國立歷史博物館助理研究員。現為國立中央大學藝術學研究所教授，《漫遊藝術史》網站主編。曾榮獲國立中央大學學術研究傑出獎、College Art Association-Getty Foundation、Nineteenth-Century Studies Association國際學者獎助。研究專長為現代與當代藝術，已發表多篇論文於海內外學術期刊、展覽圖錄和學術專書，最新著作為《現代身體的再現：十九世紀藝術中的運動文化》。

圖1：姚瑞中　2017〈巨神連線：彰化縣員林市衡文宮〉

圖2：楊哲一　2012〈山水（六）〉

圖3：游本寬　1998〈法國椅子在臺灣：新北野柳〉

圖4：王雅慧　2011〈葉洞（三）〉

圖5：葉偉立　2006〈寶藏巖泡茶照相館花園裡的揚仁與圻宏〉

戰後臺灣的
書畫發展

4

李思賢
以身試法：臺灣早期現代書法實驗及美學思考

白適銘
臺灣戰後水墨畫的新文化論述

黃智陽
臺灣藝術於解嚴後的文字應用與嘲諷

以身試法：臺灣早期現代書法實驗及美學思考

李思賢

一、前言：破題

　　藝術所涵蓋之範疇廣大，分門別類成眾多畫科，因此大眾對於美術的認知多有不同理解。就書法而言，如同大多數人的了解，其傳統的掛置位置分為對聯（兩個掛軸，以直式書寫）和中堂（掛於兩條幅中間，尺幅較寬大，直式書寫），在字體的寫法上則分為篆書、隸書、楷書、行書、草書等，隨著時代轉變，現今的傳統書法已有新的變化，簡而言之，就是「古典情境・現代演繹」八個字。

　　藝術於二十世紀中後期逐漸從傳統往多元化發展，在多元的創作內容裡，不僅僅是作品所選用的材料和透過視覺所傳遞的意涵有所改變，藝術的整體架構上也較傳統架構更添加了多元化的想法，而書法是否也因為多元化發展而有所轉變？當油畫的表現形式從古典逐漸往抽象主義發展，或是將拼貼複合技法融入其中，若如此，則水墨的表現形式是否也如同油畫而有所轉變？

　　談到書法，大多數人會聯想到傳統書法，因而被傳統的樣式和格式所侷限，但實際上書法為書寫藝術的一部分，更廣闊地說，也能包含至漢字藝術的範疇內。中國書法不僅僅為美麗的文字，它同時也展現了書法家的人格、修養和其用筆方式等與人相關的因素，因此，書法也稱作「書寫藝術」，簡稱「書藝」。

　　董陽孜（1942-）在其書法作品中展現出的空間概念，其所表達的意涵早已超越「美麗的文字」，代表書法早已不單就書寫字體為唯一表達方式。董陽孜的作品並不只單純的展現字體，也注重作品中的空間關係。「天人合一」是一種狀態和修為，董陽孜將具體實踐的「天」轉換而成鋪天蓋地的

「大紙」。天與地之間的大，並不在於畫幅的大小，如同印章也可稱之為「方寸天地」，由此可知，「天地」的大與否是心靈狀態的大和氣場的大，而後將作品的美學感之大轉而變為身體感之大。

　　人藉由對於藝術的極致鍾愛撲身其中，而董陽孜則投身在大尺幅的畫中，了卻其熱愛書法和中國文化及精神的心願，同時在作品產出時，將這股情感暈染到觀眾的身上，將觀眾帶進她的書法世界中。董陽孜曾於誠品敦南店舉辦「沉默似金」個展，展場內擺放以金籤紙書寫摘自《易經》和《老子》的字句，展廳空間的牆面都漆上紅色並擺上仿明家具，猶如宮廷裝潢。金色多為皇家所用，高貴、物慾的貴族氣息濃厚，卻以這種顏色書寫心性修為的中國典籍，與文字表面所呈現的感受並不等同，視覺層面和內心層面的反差極大。

　　石守謙（1951-）談此展覽「沉默似金」時說道：「如此結構和布局，搭配超大紙張成列在空間中，視覺效果早已超越傳統書法的範疇，已達至當地書藝的經營範疇，是為當代藝術。」董陽孜之後也與雲門舞集跨領域合作，她雖出身於傳統臨帖，卻絲毫無困難感或危機感，反之從西方尋找並汲取養分，創作出愈來愈多的作品，原因在於董氏本身赴美學習的是西畫，畫面效果可能更甚於書法的個人修為。

　　以達文西（Leonardo da Vinci, 1452-1519）的作品〈蒙娜麗莎的微笑〉和畢卡索（Pablo Ruiz Picasso, 1881-1973）創作的立體派變形畫作為例，前者為工整精緻的寫實油畫，而後者則為表現性畫作。為何達文西於15世紀的畫作可以形成經典，又為何畢卡索的畫能在20世紀初期形成經典？達文西和畢卡索的作品之所以能在不同時期以不同的繪畫風格各自形成經典，原因即是審美因時代改變，創造了新的表現形式、技法和內容，也因此形成了新的典範。於不同的時代形成了不同的美學，在不同的美學和技術下形成了新的典範，當典範不斷創新，過去的流行今日就稱為傳統，而傳統並非等於過時或不受歡迎，在現今要將傳統重新復甦並達到完美也實屬不易，但若能將傳統轉為動力，便能使傳統成為「巨人的肩膀」，使創新能夠奠基於傳統而改變，就如同站於千年傳統中國書法的基礎上，往當代進行書法的實驗及探索。

　　傳統的書法於今日演變成書畫、抽象藝術、當代書藝，而當代書藝則再進一步發展為漢字動畫和其他表現形式，如臺灣書畫名家吳學讓（1923-2013）和書法家杜忠誥（1948-）的作品，就展現出當代書藝的美學。而當代書藝發展則以董陽孜的作品為最，其作品的展現方式不僅限於平面，也以空間投影的方式展現。董陽孜於臺北市立美術館「天若有情天亦老」的個展中，在其中一個展間，室內空無一物，並未擺放陳列品，唯有文字充斥於其中，一晃而過，以投影的方式呈現當代書藝。

　　漢字動畫有許多人推行和製作，而最早的起源是1980年由上海電影製片廠所創作的《三十六個字》，動畫中將象形字回歸至其本意形象，如「木」字在動畫中轉變成一棵樹；「舟」字則轉為可以乘載人和物的船；「日」字轉為一顆太陽等，以象形字的本意藉由動畫中的父親角色串聯編成一個完整的故事。除了漢字動畫外，當代書藝的發展也轉至電影、裝置藝術，乃至行為藝術，例如中國書法家徐冰（1945-）所創作的「新英文書法教室」和臺灣書法家徐永進（1951-）於臺中市草悟道開幕時於國立臺灣美術館前，以題字而形成的行為藝術表演，都為當代書藝的發展開拓了許多新的想像。

　　書法不僅為作品，也可以影響一部電影所塑造出的形象。例如徐永進為電影《艋舺》的電影海報題字，而因為電影海報早於電影出現，由於其書法題字的風格傳遞了「兄弟」的義氣意象，導演因此順著這意象的脈絡，而塑造出電影最終的風格。相對於古典的傳統書法表現，當今則有書法家發展出現代書法、當代書藝、書法性繪畫、漢字裝置藝術、文創商品和現場揮毫行為藝術等表達方式。其中，現場揮毫則是從古代便延續至今的一種值得進一步探討的表現手法；古代過年時，書法家喜歡寫春聯送給家家戶戶，而今日的書藝家則把現場揮毫變成行為表演，形成一種新的藝術表演形式。

二、書藝美學

　　書藝美學是否一定要變革？傳統水墨畫家及書法家，導因於當代藝術和西洋藝術所挾帶之新概念和創作方式的影響過於強大，及其藝術的多元性，從而產生危機感，使得他們急於想擺脫掉傳統、尋求前衛，卻也因此而產生

水墨和書法領域所謂發展的「困境」。由此，從而派生出以下三個問題：

（一）如有困境，是否是導因於傳統和現代、中西內外夾雜的文化逼迫或因應時代需求？

（二）困境是否因為當代藝術的進入，而產生不知所以及惶恐的心靈現象，究竟是真的有困境？還是因為對新的藝術形式而產生的不安？

（三）假定變革是必然的，書法的變革又將以什麼樣的變化出現？過去國畫革新的經驗，是否可以提供書法革新過程中所需的參照？以國畫為例，國畫轉變為水墨畫的過程很成功，因而從這種變革中汲取養分；因書畫同源，書法何不能像國畫變為水墨一樣？就此基礎延伸問題，書法應該如何轉變呢？

為了與傳統書法做出明顯的區隔，臺灣的新式書法表現都用何種名詞代稱呢？新的書法樣態於各國都有不同稱呼，日本稱「前衛書道」、大陸稱「現代書法」、臺灣的墨潮會於1990年代稱之為「現代書藝」、韓國也稱為「現代書藝」。直至今日，臺灣也有稱「書寫藝術」和「實驗書法」者，事實上無一固定名詞來代稱，而其書法所體現的美學也並無一致的定義和說法。

傳統書法演變至今，形成了幾個美學跳躍，首先為「書法變為書藝」。傳統書法中的篆書、隸書、楷書、行書、草書的名家和歷史經典眾多，上至秦漢時期的《石鼓文》、漢朝的《石門頌》、《乙瑛碑》、東漢時期的《曹全碑》乃至唐楷等。經典體例、風格特殊者，則有東晉王羲之（303-361）、隋末唐初的歐陽詢（557-641）、唐代的顏真卿（709-785）與懷素（737-799）、北宋蘇軾（1037-1101）和黃庭堅（1045-1105）、明代的文徵明（1470-1559）和王寵（1494-1533）、明末清初的王鐸（1592-1652）、民國于右任（1879-1964）等等，名家輩出、不一而足，以上所稱之為傳統。

其次為「現代書法與現代書藝」。中國大陸的「中國現代書法」於1985年確立，當時由有「中國現代書法之父」美稱的古干（1942-2020）領軍，於四川成都美術館展出了中國第一次的現代書法大展。1980年代的中國處於改革開放後的鳴放時代，其自由的程度比之於現今可謂是有過之而無不及。思想的解放，猶如猛虎出柙般，也因而出現中國當代藝術史最大的一股藝術

能量：「八五美術新潮」。此時期造就出的藝術家及策展人眾多，如栗憲庭（1949-）、黃永砯（1954-2019）、王廣義（1957-）、蔡國強（1957-）、張曉剛（1958-）等；藝術新名詞如「傷痕美術」、「政治波普」等等也在此時期相繼出現。書法在現代書法、現代書藝之後，就進入到與當代藝術相結合的當代書藝，甚至是文創、跨域結合等。

　　「現代書法」四個字在兩岸的定義完全不一樣，對於臺灣來說，「現代書法」就只是形容詞，就是「現代的書法」，所以本質上仍為書法；但中國現代書法中的「現代書法」這四個字是不可分割的專有名詞，是一個全新的新畫科和畫種，此正說明「現代書法」本質上與傳統書法完全不同。而中國現代書法這種新畫種在臺灣至今都未曾發生。要之，頂多是在舊有書法的傳統與書寫型態中，做一些前所未見的書法實驗和視覺表現而已。1980年代末期的「墨潮會」，與2001年由何創時書法藝術基金會始創的「傳統與實驗」書藝雙年展，是推行現代書藝的典型。

　　長期的研究經驗以來，我之所以用「當代書藝」為代稱而非現代書法，是因為新的表現形式不斷出現，程度已超越書法二字所能涵蓋的範圍。不僅只有革新的表演形式，當代書藝所展現的美學也早已溢出書法的邊界，因此不能再將其和以往般，規範至「書法」的範疇內，因此將書法擴大理解為「書法藝術」，並藉此涵蓋漢字藝術的多元表現，有其美學上之必然。

　　當代書藝在中國被以包括反書法、非書法、後現代書法、書法主義等等的概念理解。因此我認為，當代書藝是一個複合的總體藝術，涵蓋了書法、水墨、裝置、觀念、錄像、行為等表現形式，都在其範疇內，是一個當代藝術狀態的典型。而當所有藝術的狀態都為當代書藝所可以涵蓋的範圍，便要開始探討包括如何與古典嫁接，即為談論傳統美學內涵的問題，這便是前言所提之「古典情境・現代演繹」。其重點並不在於視覺上的改變，而是在於其古典內涵如何，以及和傳統之間的連接、呼應和對話等問題，這是當代書藝的美學核心。以漢字藝術為例，2005年臺北舉辦的「漢字文化節」、高雄市舉辦的「好漢玩字節」、兩岸的「漢字藝術節」，2010年「漢光獎」的漢字動畫創意競賽等，都成為與傳統連接的實例。

三、書法現代性

　　書法現代性是當代書藝最核心的問題；倘若我們把書法的現代性架構理解為一個三角形的結構，三個頂點分別為書法、水墨及當代藝術；將書法作品想像成一顆球，在書法點與水墨點的連接線上滾動時：

（一）基於「書畫同源」的基礎，球離書法點愈近，則作品所擁有的書法特質愈多，若球滾向水墨點，則作品顯現的水墨特質愈多。

（二）若球於書法點和當代藝術點之間滾動，作品則稱作「現代書法」，因其遠離水墨影響。

（三）若球於水墨點和當代藝術點之間滾動，作品則稱作「裝置水墨」或「當代水墨」，其遠離書法影響。

　　這顆球（書法）於三頂點之間來來去去地滾動，不管落在哪個位置，在這之中都必有發展的困難處，是謂「傳統分科領域的隔閡漠然」，所謂的傳統分科就是將藝術分為書法、油畫水彩、雕刻、版畫等等，此困難分為以下三點：一為書法家對於當代藝術的無知和對於水墨範疇的一知半解；二為水墨畫家對當代藝術和書法的望塵莫及；三為當代藝術家對於傳統水墨和書法的懵懂和興趣闕然。這三點都會形成書法教學上的困難，此困難並非體現於教授傳統書法的部分，而是體現於教授現代書法。更明確地說，作為教學者或當代書藝的創作者，首要任務是必須在藝術的範疇內跨領域，因為當代書藝是一個總體藝術。

　　書法可分為文藝與書藝兩部分，所謂文藝與書藝以中國批評家兼理論家劉曉純（1941-2020）的話來理解便即為透徹，他曾經說過，文藝是文學性，書藝是藝術性，書法並不僅僅只可單純閱讀，同時也有其藝術表現，書法是有個體的。若藝術性加上文學性，還能夠被解讀和表達其藝術意涵，便是文藝加上書藝。而北京的中國美術史論家郎紹君（1939-）也拆解說，書法是文字和藝術的綜合，為意義符號和藝術符號的綜合、實用價值和審美價值的綜合，所以文字的文學性是意義符號，具有理解性，加上能被使用，為使用符號；書法則是藝術符號，具有審美價值。傳統的書法就是文字和書法

的結合，也就是文學性加藝術性。文字形義的「約定俗成性」是傳統書法的基本邊界，也就是可讀性，如同草書雖龍飛鳳舞、閱讀不易，但仍能依其固定筆劃寫法來閱讀。就如唐代的懷素以狂草寫成的作品《自敘帖》，即使為草書、過了千年，至今仍可辨讀，便是因為傳統書法的「約定俗成性」。

而現代書法並沒有約定俗成性，若作品的字跡潦草，則須於一旁加上釋文。以山東籍藝術家，現居住和工作在北京宋庄的邵岩（1962-）的作品〈海〉為例，他以噴墨和撞墨形式創作，若不加上釋文，似是水墨作品，實際上卻是件現代書法作品。現代書法不具有約定俗成性質，卻也因此能不受限制創作出有趣的作品，就如董陽孜作品上的字體，會因構圖需要而改變其字的規則、或增添點筆劃。

為了解決這種難以規範的書法創作，所以我便以「符號學」的方法來創建一套書藝檢測系統。符號學中將萬事萬物分為「能指」和「所指」，書法的外在為篆書、隸書、楷書、行書、草書，可視為「能指」，而書法的本質和精神便為「所指」。當書法的外在因現代書法的創作而改變，其本質和精神卻不會因為外貌的改變而改變，如篆書、隸書、楷書、行書、草書所寫之字體（能指），並不會因其外部形體的不同而影響字的本質意義（所指）。因此，若將當代書藝的書寫本體回溯到藝術家創作時的「書寫意識」上，將書寫行為回歸到書寫意識，也就是「所指」的原點上，並將精神性連繫至古人狀態，再反射落實到自身藝術養成和時代經驗中，最終再以平面線性、現代藝術、複合媒材及多媒體等多媒材表現之上（所指），如此即便作品樣貌多元，也不具約定俗成性，但仍能落在當代書藝的範疇裡，這便是當代書藝的檢測系統。

四、現代前衛語境

臺灣美術史在每個階段都有一種特殊的調性和傾向，臺北市立美術館曾於2003年前後策辦了幾檔展覽，展覽以年代作為籌辦主題。從1940年代至1990年代的各個展覽都被以兩個字的形容作為標題，而1960年代的展覽標題，便是「前衛」。

　　臺北市立美術館認為1960年代是藝術界藝術創新的最大公約數，是一個時代的精神，故將1960年代的展覽標題訂為「前衛」。臺灣美術始終依循著歷史發展而多有轉折，1950年代剛經歷國民黨政府遷臺，美國以「美援」的政經協防臺灣，社會上便廣受其氛圍籠罩。1960年代的前衛與創新，與美國所帶來的一手國際藝術資訊有關。當時歐美文化隨著政治、軍事上的合作也同步進入臺灣，使臺灣與全球的藝術發展同步。相對地，1960年代恰恰是中國鎖國的文化大革命時代，也因此當時國際上所指稱之「中國」藝術家，指的便是來自中華民國的藝術家們。除了受到歐美的新思潮引入影響，臺灣的藝術家也開始出國留學，學習藝術。

　　1950到60年代，全球吹拂著一股抽象表現主義的風潮，其中有一支著抒情抽象的支脈，和中國書法、美學或哲學有著極大的關聯，被稱之為「書法派」。如旅居法國巴黎華裔藝術家唐海文（T'ang Hay Wen, 1927-1991）、美國藝術家弗朗茲・克萊因（Franz Kline, 1910-1962）、羅伯特・馬哲威爾（Robert Motherwell, 1915-1991）和滴流主義的傑克遜・波洛克（Jackson Pollock, 1912-1956）、法國藝術家皮耶・蘇拉吉（Pierre Soulages, 1919-）、比利時的克里斯迪安・多托蒙（Christian Dotremont, 1922-1979）、德國的漢斯・哈同（Hans Hartung, 1904-1989）等，他們的作品都被歸在抽象表現主義中的抒情抽象（書法派）裡，意味著他們的作品或受到中國書畫和哲學的影響，或帶有中國漢字和水墨線性與架構的視覺趣味。

　　1960年代為臺灣抽象主義的狂潮期，進而促成了「五月畫會」和「東方畫會」的誕生。劉國松（1932-）以抽象的造形、書法的筆觸和其特殊的用紙來表現；莊喆（1934-）則將書法入畫，筆畫本身就是畫面的架構，抽象意味濃厚。莊喆在〈向杜甫致敬〉一作中，以「國破山河在」直接寫就整個畫面，但這並非書法而是水墨，並同時加入油彩和拼貼的手法。

　　臺灣的抽象主義作品大多產出於1960至1980年代之間，陳庭詩（1913-2002）和李錫奇（1938-2021）兩位藝術家都是進行文字拆解，並把中國的線性觀念帶入作品之中創造視覺意象。陳庭詩的版畫系列作品《晝與夜》和《冰河時期》，以古代圖騰加上文字處理創作；而他的鐵雕作品〈約翰走路〉（Johnny Walker），以一片鐵片彎曲呈現，大而化之的抽象感創作，簡

約俐落，受到國外學者青睞，與畢卡索作品共同收錄於法國《二十世紀的藝術》（*L'aventure de l'art au XXe siècle*）一書的「鐵與空間大師」篇章中。李錫奇則用絹印創作，呈現優美之感。雕塑大師楊英風（1926-1997）的作品〈鳳凰來儀〉也為一例，鳳凰的表徵於中國為祥瑞之兆，作品的線條則大約為1970年代的特色。

現代主義的風潮是一種時代性，此種時代精神若遇到傳統和現代對應時，所產生的問題該如何解決？傳統和現代並非是一場零和遊戲，非傳統並非全然代表現代，傳統也非全然代表不現代。如吳學讓於1970年代有大量的作品，是以篆書為主要架構，空間感以篆刻的排印來呈現，再輔之以行書的點、線完成。他早期嘗試抽象的作品〈農家〉，就是以篆刻布白和篆書線條描繪，作品中充斥的點，代表了人的靈魂之窗、種子、日月星辰，全都是生命和靈魂的來源，他以隱喻的方式表現了童趣和人性的溫馨。吳學讓的作品雖是以水墨為主要媒材，並在特定的年代時空中嘗試以抽象創作，但卻處處是生活的痕跡與意象，十分動人。

在那個年代裡，許多臺灣藝術家的書法作品試圖將傳統和現代融合，因此以書藝拓域的法則，來刺激跨越書法的繁衍來源。一為水墨現代化的啟示，二為當代主流藝術的刺激，這類的影響較深，因為可以將此刺激轉化成圖案，最後出現當代書藝的繪畫性思維中，「變頻式」和「分離式」兩類創作的思維路徑，關於這點我們後面會再談。

五、初期書法實驗

1960至1990年代之前的政治戒嚴階段裡，有不少現代書法的表現和實驗，包括繪畫性、形式化、意象化、觀念性等幾種傾向。繪畫性通常根源自「書畫同源」一詞，導因於書、畫二者為同一種媒材及載體。書篆大家王壯為（1909-1998）說得好，書法之所以帶有藝術的性質，在於其筆墨造型中帶有強烈的抽象成分；而其系列風格作品「亂影書」的靈感則來自於五絕老人鄭曼青（1902-1975）的「筆中墨韻」和傅狷夫（1910-2007）的「畫字觀點」。書法家如王壯為所寫的書法稱為「書家書」，而水墨畫家如傅狷夫所

寫的書法稱作「畫家書」，兩者的不同在於書法作品中是否有夾雜畫意，又或者線的筆意更勝於畫意。但像傅狷夫的作品〈一岩風〉，是將畫意帶入書法中，視覺上帶有抽象成分，同時又兼具書法的內蘊，是書畫兼備的上乘之作。

　　早年任教於文化大學的書法家史紫忱（1914-1993）創造出「彩色書法」，他說：「書法是一種藝術，書畫視同一種藝術，藝術不一定要以色彩襯染，而色彩的濃淡和彩度卻能夠充實藝術的生命，因此書法藝術的彩色美具有研究價值」，但他同時也說：「彩色書法只是書法藝術的擴展和再美化而已，就本質上並無改變。若將彩色的墨水還原黑色，所創作出的作品便與傳統作品並無區別」。他用色彩介入書法創作的觀點，在那個年代來說是頗有膽識和格局的。

　　再舉邵岩的〈海〉來解釋，就其字本身，「海」字的意象具有多種，有平靜無波、千濤拍岸、漩渦等等，邵岩將字意本身跟字形做結合，就是意象化的轉換，這是現代書法家創作中極為常見的手法。而書畫前輩呂佛庭（1911-2005）曾在1970年代時試作「文字畫」，以甲骨文回溯象形文字的構成再加上山水畫創作，畫中有雲、鳥、山、日、亭、林、木等等，而上方寫有一首題畫詩：「雲籌蝌蚪任塗鴉，甲骨金文集眾家，書畫同源憑意造，何須紙上辯龍蛇」，頗具情趣。從「書畫同源」的觀點來看，漢字造字「六書」中「象形」是最容易轉變為圖案的，但也因為它的容易轉換，抹煞了六書中的其他五種造字方法，即指事、會意、形聲、轉注和假借。然象形文字只佔漢字中的一小部分，但漢字動畫和之後開發的作品，大多以象形漢字作為基礎去改造，有點限縮了漢字的可能性。呂佛庭想方設法讓漢字活化，並與設計、文化和教學結合，甚至於在作品上方添加「可作之物或印花圖案」一句，表示自己的作品可作為窗簾或是布料的印花圖案，期望漢字能夠跳出其框架，能與其他領域合作，這個殷殷冀盼之心還是很令人感佩的。

　　再者，羅青（1948-）的作品〈獅子捉象〉、〈荷塘聽雨〉、〈跳繩子〉和〈遊園春夢〉等作品，將詞意轉換為視覺，稱作「臉譜式書法」，在畫面上直接呈現文字的內容，實驗性很強，十分有趣。史紫忱說道：「藝術家能夠於隨光線變化的『物、字、色』之外，除去主觀的表現，引起客觀負荷，或將視之為必然」。「物、字、色」如花和葉子的顏色，其除了能以自

然的顏色客觀的表現，也可以主觀。舉蘇東坡的一個小故事為例：有一日蘇
軾於書齋中想畫竹，卻因沒有黑墨，索性拿擱於一旁批閱文書的硃砂來畫；
不料他的同僚經過瞅見，質疑他道：哪有竹子是紅的？蘇東坡回答說：要不
你看過竹子是黑的嗎？顯見藝術中色彩的主觀性。

　　而羅青還有一套「電腦書法」，也甚值得探討。作品〈不明飛行物〉
中，斜著寫出「何來不明飛行物，看去無非你我他」幾個大字，以「點」組
成字，將電腦書法比擬為來自外太空的傳真，卻也在無形中同時展現了時代
的縮影。因為1980年代的電腦印表機為撞針式印表機，打印出來的字便如同
此作品中的「點」字方法一樣，連點成線。時代的表徵，無意間透過字的表
現形式透露出該時代的具體事實。

　　旅法藝術家熊秉明（1922-2002）與墨潮會為1990年代前期的觀念書藝
代表；熊秉明曾在雄獅畫廊舉辦過名為「展覽會的觀念——或者觀念的展覽
會」的個展，在展覽過程中同步進行寫作，以大字報由左至右的方式書寫，
觀眾於展覽期間，可以透過玻璃窗觀看其書寫過程，不啻為一種行為藝術的
表演。而墨潮會的成員，除了將想法透過藝術創作表達外，也透過行為藝術
向世人傳達他們對時代的看法。墨潮會成員會一同結伴至國父紀念館，並將
隨身攜帶的書法作品包覆於奶瓶外，以此昭告世人，墨潮會的成員是「喝傳
統書法奶水長大」的。在成員連德森（1956-）的作品〈公寓〉中，以各式
傳統書法字體書寫「百家姓」，並以棋盤式排列如公寓般，頗得文意興味。
而徐永進的〈臺灣幹文化〉，則是以金色的墨水，在黑色的背景上重複書寫
國罵，本土意識強烈，同時也印製成衣服作為文創品。此外，徐永進還有
《大地神龍》的地景藝術系列作品〈雪紡紗〉和〈青草地〉，都是1990年代
書法實驗作品中的前衛之作，開當代書藝之先河。

六、書藝的繪畫性思維

　　在書藝的繪畫性思維上，我借用冷氣機的機型名詞「變頻式」和「分離
式」，來形容和分析當代書藝在繪畫性的呈現，是指書意與畫意是合體抑或
分離的創作思維和作品狀態，分述如下：

（一）變頻式

　　所謂「變頻式」的意思，是藝術變革建立在藝術本體之上而不斷革新，但美學的本身、畫意、訴說的文字和感覺則依然共用同一畫面。如杜忠誥的作品〈朦朧〉，以水拓的方法讓背景蔓延成視覺朦朧的樣子，而「朦朧」二字共用同一「肉」字邊，視覺與內容相加相乘，這種例子比比皆是。程代勒（1956-）的作品〈黨國〉，「黨」字極大和黑，背景的各種顏色代表各政黨，而「國」字則倒反著寫，批判時政火力強大。而李轂摩（1941-）的作品〈賞雨茅屋〉是將「雨」字既寫又灑的寫成茅屋，既有茅屋造形，也有大雨滂沱的意象，與人會心，這也是「變頻式」的典型。

　　再如姜一涵（1926-2018）因潘天壽（1897-1971）所題畫的詩句「雨後青山鐵鑄成」，遂於2003年創作〈雨後青山〉，以此自勉，而其字號也隨年齡增長而有所更動；如七十歲前號「逸中」，乃因崇拜孫中山（逸仙）的《建國方略》、《建國大綱》而來；到了七十歲時改號為「青山」，八十歲後題字便加上「青山不老」，過了九十歲後就再變為「青山不老仙」，從中展現出強烈的生命力。而徐永進的另一件作品〈原爆・性〉，以九宮格寫出「狂、野、悚、動、勁、爆、猛、酷、辣」等九個字，以噴灑、狂飆的筆法書寫，爆發力十足，用以描述他的客家先民「唐山過臺灣」的打拚精神，也是「變頻式」的經典範例。

（二）分離式

　　分離式則是那類可以將書法本體與背景拆開談論的作品。書畫家林經易（1941-）的〈風調雨順〉背景畫有中國的原始岩洞壁畫，這種原始人的壁畫與史前時代、「巫」文化有關係，也就是信仰。世界最知名的洞窟壁畫，就是在法國西南部地區的拉斯科洞窟（Lascaux Caves），那長達300公尺的岩洞壁畫；壁畫上畫的馬匹、牛隻等動物都是向上蒼祈求翌日狩獵能夠順利。如此思維與書法家所書「風調雨順」、「國泰民安」，這常見於廟中，目的在於祈求神明保佑的文字意義完全相同。有趣的是，字歸字、背景歸背景，兩者互相融合，卻也可以相互分離，這便是「分離式」書藝的典型。

書畫大家鄭善禧（1932-）的作品〈雨餘殘花逐水流〉也一樣；鄭氏將「雨」字以隸書、「餘」字為篆書、「殘、花」為行書寫成，以不同書體書寫，製造現代風貌的意圖不言可喻，而又於其背景上敷以紅花、綠葉和藍水的色彩，用以形成與詩句對應的意象，字與背景明顯分離。另件書家實驗作品〈秋收冬藏〉，則將「秋收冬藏」四個字以隸書體寫在麻布袋上，麻布袋本身的符號指涉極為明顯，也是分離式的特色。這類創作的思路，也很容易在現代書法家的創作中被採用。

七、結語：重建書藝新秩序

臺灣作書法實驗時間很早，但多屬個人的散點狀態，未能形成氣候，因此儘管時間拖得很長、很悠久，但卻僅止於概念的提出。而今，當代書藝蔚為風尚，為不使混淆，因此重建書藝新秩序便有其必要。簡單的來說，就是要將當代的歸當代、傳統的歸傳統，而不是將兩者因為都用「書法」二字代稱便混為一談。就如同《西遊記》中的孫悟空是本尊，當他拔下一根猴毛，吹出了五百隻小猴作為分身，分別對抗大魔頭和眾蝦兵蟹將。若以此為比喻，將傳統書法視為是本尊，而當代書藝為傳統所派生出來的分身，兩者分別面對的對手不同，因此便應該讓當代的去面對當代，傳統的回歸傳統。

最後，以華梵大學人文藝術學院院長、也是著名書法家黃智陽（1966-）的作品〈紫藤〉來總結：這件既傳統又當代的作品，線條極佳，書寫一氣呵成，由黑帶紫的墨水，如紫藤的攀藤般，在筆線力度飽滿的前提下，寫出了紫藤這植物的纏繞韻味。他在作品上落款道：「今人以畫法入書，常認筆為體，雖得其形似，若未就其筆乃法之師也」，此題字的內容也等同是書法家面對當代書法所提出的問題和回應。現今很多人將畫法、畫意放入書法中，將其變為主體，雖然得其形似，但黃智陽他認為筆的功力若不精，依舊無法勝過擁有精良筆功的作品，因而以此題字自我惕勵。

綜合以上的觀點，重建書藝新秩序就應該是要使傳統回歸傳統，現代邁向現代，而且也要揭櫫「四不一沒有」的精神，那就是：不畫地自限、不藝

術殺人、不拋棄傳統、不瞎搞前衛，以及沒有傳統與實驗的問題。盼與大家共勉，我們一起努力。

李思賢／東海大學美術系所專任副教授兼臺灣美術研究中心主任

法國巴黎第四大學藝術史博士候選人，歷任臺中市、臺中縣、彰化縣、苗栗縣公共藝術審議委員，文化部第六屆公共藝術獎評審委員，文化部「臺灣美術史研究發展」諮詢委員。現任東海大學美術系所副教授兼臺灣美術研究中心主任、台灣藝術史研究學會理事，高雄美術館、桃園美術館、臺南美術館、臺中美術館籌備處、新北市立美術館典藏委員。重要著作有《藝流・系譜・學院之道──大臺中學院美術教學源流》、《博涉・問道・杜忠誥》、《臺中美術地圖：走讀臺中美術家的生命史（陳夏雨篇）》（合著）、《臺灣當代美術通鑑：藝術家雜誌40年版》（合著）、《生命本源與藝術之道──臺灣當代藝術家個案研究》、《當代書藝理論體系──臺灣現代書法跨領域評析》、《臺灣當代美術大系【議題篇】：觀念・辯證》等，並曾為行政院優良出版品「金鼎獎」得主。

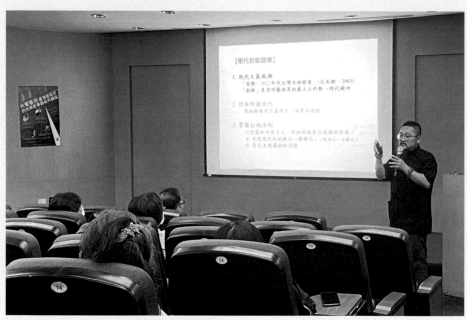

圖1：2020年11月22日，李思賢教授演講現場

臺灣戰後水墨畫的新文化論述

白適銘

一、前言

　　抽象、現代主義、超寫實在戰後繪畫發展是常見的話題，然而「戰後水墨畫」對一般人來說卻是相當陌生，反而是以「現代水墨畫」較廣為人知，然而，現代水墨不等於戰後水墨的所有發展概況。因此對當時的水墨畫壇而言，現代水墨畫不能代表「水墨現代化」的所有情況，現代水墨畫因為與西方具有某種程度的連結，或者更狹義地說，指的是具有現代主義形式的水墨畫題材。比如楚戈（1931-2011）的作品，雖然有極易辨認的傳統山水畫元素，然其手法卻是典型的現代主義作風；又如李仲生（1912-1984）雖然是個西畫家，但同時也使用異質媒材如有色墨水進行抽象畫創作，模糊現代水墨畫的材質邊界，基於媒材屬性的關係，該類作品歸入「墨水畫」更符合事實。

　　現代水墨畫在抽象形式中凸顯一種文化特徵，即不論所用是西方或東方媒材，都有它特殊時代的趣味，但其背後所建構的意象與意涵能否產出新的文化論述？如果只是一味製造模仿西方繪畫的油畫、水墨畫，則難以體現自身的文化主體性或在地現代性，是否再次淪為徒具形式的二度殖民產物？鄉土主義的興起及其論戰，與當時國際情勢有著緊密的關聯，然其得以發展的原因，主要是對現代主義文藝虛無飄渺、無根、晦澀難懂等問題提出針砭而起。一再重複西方繪畫形式的所謂「前衛」，對於西方而言已然是個末端，然而，戰後臺灣因為長期處於備戰狀態，無暇自發性、自律性地發展出一套屬於自己形式的前衛藝術，僅能在東西融合的議題上尋找民族參與的可能位置。

　　現在已有很多人對這個問題持續進行解釋與批判，事實上，現代水墨無疑是一種文化雜糅的時代產物，因為它的形式來自西方，內容卻歸屬東方，作者多半引用老莊哲學作為創作思想主體，並藉此發揚「東方精神」。抽象與老莊能否跨越文化壁壘兩相結合則另當別論，現代水墨可謂在發揚文化自尊心的前提下，將抽象畫進行「東方化」所做的一種現代選擇。一如上述，狹義的現代水墨或抽象水墨，並非戰後水墨畫現代化的全部，例如林玉山（1907-2004）的畫作具有現代日本畫或日治時期至戰後「灣製畫」的現代感與現代性，以水墨兼膠彩的融合技法表現陽光照射下的光影與大氣變化，一如西洋風景畫的空氣透視或印象派的外光表現，皆已大大跨越前代畫家描繪自然的侷限與畛域。

　　此外，羅青（1948-）亦曾使用排筆直接刷繪的技法描寫高速公路，強調現代都市的急遽開發與充滿速度感的日常生活，體現城郊之間風景移轉的不同視點。此外，臺灣因為地理地形或土地面積的關係，雖有高山縱谷、急灘奔瀑，卻無古畫中雄偉遼闊、連綿不絕的高原景觀，故而，像高速公路與沿路棕櫚風景已成為現代國家的城市標記，完全取代古代山水畫中的石頭和松樹。古畫中的石頭跟松樹都是隱士的象徵，而這兩種主題都代表品德高潔、不同流合汙，其所營構的理想世界多不存在，基於其遠離真實社會，故無法體現時代真正的面貌與意義。

二、雙重斷裂與二元融合：臺灣戰後的文化危機

　　戰後臺灣藝術面臨諸多問題，其一是政治上的衝擊，其二是文化上的論爭，彼此互為因果，交互產生不同層面的影響。除了東方與西方、傳統與現代、新派與舊派、外來與在地等辯論外，還有極複雜的族群、黨政及意識形態對立等問題，產生一時無法尋得出口的矛盾與糾結。故而，戰後臺灣水墨畫如何產出新的文化論述，並無法單純從藝術層面來面對東西差異、新舊爭議等，即可解決。東西論爭的想法是在民國時期發展出來的，如「中學為體，西學為用」的說法最廣為人知，可謂當時文化知識界提出的某種妥協。然而，兩者是否可以融合或如何融合，並未獲致多數共識，至今仍有許多人

將其視為「不中不西」、「不文不白」、「不新不舊」、「不倫不類」，抱持極其負面的看法。

　　綜論戰後臺灣的文化發展，可謂在「雙重斷裂」與「二元融合」的多軌震盪中面對衝突，對民國時期未能解決的問題持續進行摸索。所謂的「雙重斷裂」，指的是戰後臺灣的文化主權危機，日本戰敗後，國民黨政府治理臺灣，值此政權交替時期，除了語言、文化上的懸隔及衝突之外，「去日本化」及「再中國化」政策壓迫下，導致本省外省不同族群在身分認同上，分別產生與日本、中國等母體文化的斷裂。1944年，國民黨政府成立「臺灣調查委員會」，隨即在翌年（1945）3月議定的《臺灣接管計畫綱要》中提及：「應增強民族意識，廓清奴化思想」，所謂奴化指的是臺灣人曾受日本政權統治，因為日本化而被視為具有奴化思想，必須加以剷除。此外，《新生報》在1945年12月17日的報導中也寫到：「臺灣過去在帝國主義者高壓統治之下，……在文化思想上散播了無數的毒素，使臺灣同胞日日受其麻醉與薰陶，對祖國觀念模糊，逐漸離心，以遂『日本化』和『皇民化』的目的」。因此，國民黨政權除了整頓政治與經濟外，為了能在文化上延續抗日的需求並鼓吹民族意識，因而提出廓清奴化思想的策略。

　　日治時期曾留學東京美術學校的藝術家與藝評家王白淵（1902-1965）曾在1946年1月25日的《政經報》中提到：「臺省本是一個富有秩序的社會，……臺省在其各方面，既有具備近代民主社會建設的諸條件。許多外省人，開口就說臺胞受過日人奴化五十年之久，思想歪曲，似乎以為不能當權之口吻，我們以為這是鬼話，除去別有意圖，完全不對，出現種種斷裂的狀態。……臺胞雖是在日本高壓之下，但畢竟受過高度資本主義的洗禮，很少有封建的遺毒，在這一點我們以為臺胞可以自慰」。[1]王白淵認為戰後臺灣雖出現文化的斷裂狀態，但不認為臺灣比中國落後，甚至還有研究指出臺灣在日治時期比中國進步30年之多，落後的中國政府並無能力治理進步的臺灣社會。一位不具姓名的作者也在《民報》中指出：「我們不但不要『中國化』，而且積極要求外省人士中不少份子來個『臺灣化』」[2]，此番話語的

[1]　王白淵，〈告外省人諸公〉，《政經報》，第2卷第2期（1946年1月25日）。
[2]　佚名，〈中國化的真精神〉（社論），《民報》（1946年9月11日）。

背景或理論基礎，即是當時中國仍處於農業化的落後社會，而臺灣已是邁入工商業化的進步社會，所以中國必需在各方面學習臺灣，亦即「臺灣化」。至此，對於誰應該「同化」誰的想法有著極大的激辯，以上都是在1947年二二八事件前發生的事情。

　　本節所討論的內容，主要來自美國中國藝術史教授李鑄晉（1920-2014）的觀察所啟發，他說：「臺灣的五十年代，文化上受了日本五十年影響而轉到大陸新來的因素，經過了不少的衝擊和融會，到了六十年代，產生了一個新的現象。文化上，構成了一個半真空的狀態。一方面，原在臺灣較接近日本的文化消沉了，另一方面，原在大陸的文藝名家，來到臺灣的，只有很少的幾位，不足以應付臺灣一般年輕人對文化的需求，這就是新英雄出現的時候」[3]，明白指出戰後臺灣文化處於雙重斷裂狀態的事實。不過，李教授認為臺灣戰後新文化的出現繫乎文化新英雄的說法，有過度膨脹之嫌疑，缺乏對斷裂之後尋找融合或對話契機過程的理解，不同文化體系有其各自表述與面對的方法，絕非半真空狀態，尤其是在「現代化」上的努力亦非文化新英雄的專利。

　　更仔細來說，「雙重斷裂」是指臺灣人於日本戰敗後，失去日本母體文化的關聯，且與中國文化亦因日本統治而斷裂50年，因此在少有接觸中國文化的情況下導致雙重斷裂的事實。緊接著便是如何使臺灣在原有的日本文化外，及早與中國文化再次重新融合，但事實上，日本與中國在當時的政治立場上是對立、無法妥協的，因此只有實施徹底的「去日本化」才能除心頭之患，文化融合宛若鏡花水月。戰後有諸多政治問題亟待解決，美術問題雖然事小，仍無法逃脫民族文化復興偉業的干涉，當時畫壇最具政治影響力的畫家，其實是以政戰學校系統出身的美術老師，如梁氏三兄弟的梁鼎銘（1898-1959）、梁又銘（1906-1984）、梁中銘（1907-1982）等為主。他們在大陸時期即已參與國民黨的文化宣傳工作，例如梁又銘水墨人物畫〈兒童歌詠宣傳隊〉一作中，即可見到鼓吹全民參與抗戰的戰地氣氛，來到臺灣之後，又多以北伐、剿匪、勝利等宣傳畫為主要創作題材。

[3]　李鑄晉，〈大時代鍛鍊出來的心靈──楚戈〉，收入楚戈著，《審美生活》（臺北市：爾雅出版社，1986年），頁3-4。

　　又如李奇茂（1925-2019）所繪〈四海歸心〉，不同以往畫家將蔣中正（1887-1975）形塑為軍事強人、民族救星或偉大領袖的作法，而是轉化成具有修養、品格的白衣書生模樣，強調其受不同種族、信仰、階級等群眾的崇拜、仰戴，突顯仁者仁君的清高形象，刻意去除獨裁者的負面意象，反映黨國文化運作下的時代產物。另外，郭燕嶠（1919-2015）於1978年所繪的〈慈湖謁陵圖〉，把桃園市慈湖周邊風景描繪成古代山水畫的模樣，從謁拜蔣中正陵寢萬頭鑽動的熱鬧場面來看，無疑是一幅政治味十足的宣傳畫作，畫中題寫「翠樹青山繞聖陵，蔣公遺志幸長承，軍民絡繹來瞻謁，誓復神州望國興」的詩句，突顯繼承蔣公遺志、反攻大陸復國大業神聖使命的重要。

　　另外，屬「渡海三家」的張大千（1899-1983）、溥心畬（1896-1963）、黃君璧（1898-1991），其被稱為戰後正統派的代表畫家，與民國時期畫壇中已然形成三大主流—京津畫派、海上畫派、嶺南畫派有關。事實上，這三位畫家在民國時期並未被並稱，較為常見的是「南張北溥」、「南吳北溥」，雖然黃君璧並不是正統的嶺南派畫家，然因為其出身廣東，又是蔣宋美齡（1898-2003）的繪畫老師，被列入其中而稱頌至今。三家的山水畫多表現對故國神州之懷念，鮮少描繪臺灣，如張大千〈潑彩大雪山〉使用潑彩潑墨法的形式創作，雖較傳統國畫更具新意，然其目的仍在於對祖國壯闊山河的歌頌，與反攻政策具有密切關連。

　　另外，馬壽華（1893-1977）是當時畫壇的領袖，曾繪有〈春滿陽明〉一圖，題識作有「陽明山幽勝處，多在後山，茲寫其一角，不啻仙境也」的詩句，雖然描繪陽明山後山勝景，不過，其繪畫風格仍延續清代四王傳統，絕少新意。馬壽華是司法界元老，社會地位崇高，曾與多位好友籌組「七友畫會」，保存傳統繪畫遺緒。其畫風保守，曾被藝評家楚戈（1931-2011）批評為：「七友畫展的會員們在臺灣可以說是盛名卓著的，但他們的作品整個來說大多數都是老一套的，不能擺脫先人之窠臼的。以他們的環境和他們的繪畫技巧來說，如果他們有勇氣接受新的事物，來一次全面革新運動，則臺灣的畫壇必定是另一番新盛的氣象」。[4]如「七友畫會」等以大陸同鄉或

4　楚戈，〈評七友畫展〉，《視覺生活》（臺北市：臺灣商務印書館，1970年），頁177。

書畫同好組成的業餘繪畫團體，在戰後相當發達，其創作活動以觀摩和延續感情、民族意識為核心，楚戈認為該類人物之作品，不能擺脫古法，無法寄望其有任何革新的可能。

李渝（1944-2014）教授是在美國頗為著名的臺籍藝術史學者，畢業於臺灣大學外文系，曾獲美國柏克萊大學（University of California, Berkeley）藝術史博士學位，其後任教於紐約大學（New York University）。她曾說：「在這個（現代化）過程中，民族主義不足以救中國繪畫，……到了近世，民族主義再興，在它的指責下，追求形式更變成『頹廢墮落』的行為。中國繪畫迫切需要的正是一位形式大師塞尚，一種類似俄國『藝術世界』的藝術回歸藝術運動」。[5]李渝反對中國畫陳陳相因的積弊，如同楚戈所言，至於其所謂「形式大師塞尚（Paul Cézanne,1839-1906）」，亦即中國畫家缺乏現代意識，無法就形式、造型語彙進行現代化變革。同時，「民族主義不足以救中國繪畫」更清楚指出，長久沉浸於民族主義式的自我膨脹，最終只能走向頹廢墮落的窘境。

臺灣藝術史學者蕭瓊端（1955-）也曾說：「一九六〇年代初期，西方現代藝術的思潮開始強烈衝擊臺灣，一些從事現代藝術，尤其是從抽象繪畫入手的藝術家，開始在『中國/西方、傳統/現代』的衝突和融合中，進行各種面向的思考與實驗，『現代水墨』的面貌也因此逐漸成型、發展」。[6]認為現代水墨畫的形成來自前述各種形式之衝突，並在相互融合的過程中建立其形貌，尋得發展的路徑。此外，策展人林明賢也提到：「戰後臺灣現代藝術的開展，無疑就是以美國現代藝術為馬首，在一九六〇年代正式成為臺灣藝術的主流。這個被稱為『臺灣現代繪畫運動』的時代潮流，吸收了當時歐洲前衛藝術（包括抽象表現主義與非形象主義）的理論，這種思想也徹底改變了日治時代以來臺灣美術或民初以來中國美術發展的思維走向，影響深遠。其中以『東方』、『五月』兩個畫會成員為代表」。[7]民國時期，中國

5　李渝，〈從俄國到中國──中國現代繪畫裏的民族主義和先進風格〉，《雄獅美術》，第137期（1982年），頁38-67。

6　蕭瓊瑞，〈在傳統之外──台灣現代水墨的演繹〉，《今藝術》，第11期（2006年），頁237。

7　林明賢，〈戰後臺灣美術的風貌（1945-1987）〉，收入林明賢編，《撞擊與生發──戰後臺灣現代藝術的發展（1945-1987）》（臺中市：國立臺灣美術館，2005年），頁10。

藝術現代化的討論與改革未及完成，或沒有成功，故而至戰後臺灣仍被延續。五四運動時期，在政治思想上雖有許多革新，但在文化層面卻沒有具體成果，當時諸多藝術家如徐悲鴻（1895-1953）等，雖然曾經對「國畫改革」展開激烈論戰，但論點歧異，無法聚焦，「中學為體、西學為用」勉強說是一種暫時性的融通辦法，然一如李渝所謂，藝術創作在民族主義中借屍還魂的手段下是無法展開的，缺乏現代思維而談現代化，則如緣木求魚。

　　「雙重斷裂」突顯的問題，一方面顯示戰後臺灣失去日本文化的依靠，另一方面近代中國對臺灣又相對陌生，民國時期無法解決的問題，至此面對更為複雜的文化衝突，實難以避免。渡海三家之外，上述民國時期南北各大流派的藝術家絕大多數都沒有來到臺灣，如北京的徐悲鴻（1895-1953）、齊白石（1864-1957）、南京的傅抱石（1904-1965）、杭州黃賓虹（1865-1955）、林風眠（1900-1991）、上海劉海粟（1896-1994）、廣東高劍父（1879-1959）、高奇峰（1889-1933）兄弟等，大多數具有時代性、改革性的畫家都沒有隨國民黨政府來臺。來臺者大多是學生輩的藝術家，如杭州藝專畢業的朱德群（1920-2014）、席德進（1923-1981），南京中央大學藝術科畢業的孫多慈（1913-1975）等，不論是古代或近現代，的確都出現文化臍帶上的斷裂。

三、文化主權論爭下的戰後「國畫」

　　大體而言，臺灣藝壇在1950至1970年代曾出現一些較重大的歷史事件，諸如「新藝術運動」、「正統國畫論爭」、「現代藝術運動」、「鄉土美術運動」等。其中，「現代藝術運動」不僅是繪畫，還牽涉到非常多層面，如雕刻、建築、工藝、現代文學、現代音樂、現代戲劇等，因為整體都面臨文化轉型的問題。旅美藝術家劉獅（1910-1997）在某座談會上論述思考臺灣未來方向時曾說：「現在還有許多人以日本畫誤認為國畫，也有人自己明明所畫的都日本畫，偏偏自稱為中國畫家，實在可憐復可笑！」[8]劉獅的發言有

[8]　本刊特約作家，〈藝術座談會——一九五〇年臺灣藝壇的回顧與展望〉，收入何鐵華主編，《新藝術》，第1卷第3期（1952年），頁54。

刻意醜化、詆毀日本文化之敵意，但在同時參加該座談會中的文藝界人士如張我軍（1902-1955）、孫多慈等，皆認為不應該以政治性來區分彼此藝術的優劣，透過截長補短的檢討，才能找到戰後美術發展的方向，較為客觀及理性。對此，李仲生也有類似想法，他說：「國畫和日本畫在對自然的觀察的態度，都各有其優點和缺點，應有改良的必要。……國畫應該寫生，日本畫應該多創造」[9]，面對各自的缺點，採納對方的優點，亦即一種選擇性、自主性的融合，才可能解決現階段的問題。

劉獅的偏激發言，可謂引發1950年代「正統國畫論爭」星火燎原的焰苗所在，亦可視為前述國民黨政府「去除奴化」仇日政策之附庸。當時日本畫被認為不正統，甚至遭人唾棄時，臺籍畫家紛紛跳出來自清，如在1954年12月舉辦的「美術運動座談會」中，參加者都是臺灣文藝界、政治界相當具有份量的人物，畫家如林玉山、李石樵（1908-1995）、郭雪湖（1908-2012）等。林玉山在該座談會中特別提到：「內地的畫人動不動就說臺灣藝術為日本畫，這個問題到了現在還未能獲得解決」，認為大陸來臺畫家在對臺灣不甚理解的情況下逕自惡意批評有失公允，其後數十年乃致力於探討寫生對國畫現代化之重要性、釐清何謂國畫，甚或在詮釋繪畫的時代、區域與特性等，提出諸多深入而客觀的學術觀點。此外，與林玉山為嘉義同鄉之畫家盧雲生（1913-1968）也說：「日據時代臺灣人所學的繪畫滲入新的筆法和西畫融合起來，取入熱帶光線和地方色彩合成的，別自形成了一種風格，這固然不是純然的日本畫，所以當時日人不視為日本畫而稱為『灣製畫』。這是一種鄉土藝術、臺灣藝術，已創成獨特的畫境」，針對日治時期以來已然完成現代化的膠彩畫的進步性，提出反駁，並提出「灣製畫」的說法與中國畫進行區別，突顯臺灣在地特色，與林玉山的理論前後呼應。

正統國畫論戰，從仇日的政治立場或意識形態出發，作為其實際行動，目的即是迫使所謂「非中國正統」的膠彩畫退出省展，更廣泛來說，可視為中日文化主權論述的一種爭議。從國畫的英文翻譯來看，其實並不統一，較常見的有Ink Painting，可能包含「水墨畫」或「墨水畫」的不同意涵；亦有

[9]　記者，〈藝術座談　中國畫與日本畫問題〉，《新藝術》，第1卷第4期（1951年），頁76-79。

翻成National Painting，但事實上這樣的翻譯很奇怪，因為西洋畫家不會將油畫稱為National Painting，而是以較為客觀的Western Painting來代表。國畫如果翻譯成Chinese Painting，意思即為「中國畫」，接近National Painting的意涵，聽起來都相當政治，無法真正體現該類繪畫的文化內涵。過度為政治服務的結果，導致藝術創作目標的混淆，亦讓「正統國畫論爭」錯失探討現代化途徑、融合在地多元文化的大好機會。

林玉山是少數與大陸來臺畫家交情甚好的臺籍畫家，其個人努力，為包含臺灣、日本、西洋及中國等外來與在地文化的現代化融合，做出極大貢獻。他曾在給梁又銘的信件中提到：「此篇可以喚醒內地作家，莫使一味守成，又可教誨本省作家，於創作之外毋忘考研國粹，以挽救頹風」。對馬壽華「需具有超人天才的聖哲，始能做到創造」或溥心畬「如我到了現在的年紀，對於臨畫都還未做到，那裡汝們年青的人談什麼創作呢？」的說法，認為是開倒車的說法，已無法真正挑起國畫改革的重任。該信文立論大膽，與其說是討論國畫的正統問題，更該說是勇敢指出傳統國畫的積弊難返，以及一種融合古今、內臺於一爐的水墨畫改革新方向。

林玉山數十年創作及教學生涯中，致力於為膠彩畫平反，此外，還提出很多具有創見的看法。他為解決正統國畫論爭，提出膠彩畫的現代性意義與手法足以拯救國畫的見解，具有堪稱終結該爭論的集大成意義，並為建構臺灣戰後繪畫自身的「文化主體性」立下時代標竿。他說：「中原傳統畫家中，部分作家不了解地方性繪畫之優點，其實『本省作家』生長於海島環境，擁有亞熱帶之衝激氣質，可以隨時代與生活環境演變湧出新潮，不願固守一成不變的止水狀態。隨時代之潮流或受地域環境之影響，所以本省美術有地方性之特殊表現」。[10]此種真知灼見，得以解決正統國畫論爭中無意義且流於意識形態的無謂抗爭，提出現代化過程中必須創造兼具「時代性」和「地方性」文化特質的必要性。所謂「時代性」，亦即反映吾人生長、生存的這個時代、世紀的既存現實，而非盲目崇尚古人，透過臺灣、中國、亞洲甚至是全世界的文化對照，藉以確立自身的現代身分；至於「地方性」，則

[10] 林玉山，〈省展四十年回顧感言〉，《全省美展四十年回顧展專集》（南投：臺灣省政府，1985年），頁6-8。

是指吾人所處的真實環境、空間及地域，例如日常所見的白鷺鷥、相思樹、海灣、日出等，都是最能展現該種南方或島嶼地理特性的媒介、題材。

另外，林玉山的融合性技法，同樣展現在混用水墨與膠彩的嘗試上，一如運用水彩或油畫塗色的感覺，為缺乏色感或色彩創造力的國畫開創更具現代感的跨媒材繪畫。此種手法，與在形式上偏重現代主義、帶有抽象造型元素的「現代水墨」頗為不同，更能突顯其追求的「時代性」和「地方性」雙重特性，例如，描繪玉山主峰山脊在強烈日照下呈現的迎光面與背光面的落差，極其戲劇性的拓展出國畫無法表現光影、體積感與時間等的複合概念。換句話說，林玉山將西方、日本、中國與臺灣等不同地區的藝術特色及手法進行巧妙的轉化、融合，完成所謂「灣製畫」的跨文化特徵。林玉山同時認為寫生並非來自外部移植，寫生之法所要表達的是形象外的內在精神，西洋風景畫的陰影技法與立體感表現，只是突顯此種時代或地方精神的形式載體。不論是天空、雲朵、積雪、日照、松林、崗阜，這些景色既真實又抒情，此即其所謂「國畫的正宗」。

有關國畫何去何從的論述，臺灣最早的藝術史學者如王白淵（1902-1965）曾經指出：「我們感到大有傾向國畫的趨勢，盲從而不自然的南畫，或是摹仿不健全的古作」，又說中國來臺畫家因為不瞭解，論爭來自雙方文化差異所造成，「是故強辯以本省國畫為日本畫、不是國畫者，係對藝術一知半解者之言，不必置論 」，「光復之後都有此問題，若要解決則是要整個融冶於一起，來達到新的文化建設」[11]，認為戰後臺籍畫家與大陸來臺畫家的水墨畫都各有缺陷，「融冶於一起」是必須歷經的過程，唯有歷經此種過程才能真正跨越政治、地域藩籬或論爭衝突，共同創造嶄新的現代文化。

此種融合，從林玉山與大陸來臺畫家的不斷溝通、交流過程中，望見一線曙光。如林玉山的〈放牛圖〉，可以見到日治時期以降表現臺灣「地方色彩」很重要的主題及手法，亞熱帶的環境氛圍與臺灣鄉野常見的水牛母子親情等，在兼顧水墨畫的筆墨情趣、膠彩畫的豐富色彩與西洋畫的精準寫生，展現上述現代國畫必要的跨文化特質——「時代性」和「地方性」。在梁又

[11] 王白淵，〈臺灣美術運動史〉，《臺北文物》，第3卷第4期（1955年3月），頁16-64。

銘的後續創作中，將過往即興揮毫的吉祥畫取而代之的，則是更能反映臺灣社會生活風俗的作品如〈鹽場風光〉。儘管該類作品的背後，仍有砥礪民族氣節、鼓吹光復河山、致力勞動生產的政治意義，但這些原本位居政治核心的國畫家逐漸本土化或走向民間的改變，仍有其一定積極的意義。來自杭州的傅狷夫（1910-2007），與林玉山交遊甚篤，不僅致力描繪臺灣北部海岸的浪濤巨岩，亦曾多次同遊臺灣高山寫生，如其〈塔山初霽〉與林玉山〈塔山大觀〉相較，借用近代日本畫描繪雲彩、嵐氣的朦朧體手法與水彩畫色彩的透明感，流露現代氣質，後者的畫作反而稍微傳統。

　　在「正統國畫論爭」長期甚囂塵上的戰後數十年間，水墨畫的另一種現代化趨勢，亦即走向「現代主義式」抽象形式。早期代表人物如何鐵華（1910-1982），其後雖因政治因素移居美國檀香山，然其對近代中國畫遲滯不前的情況，早有批評，亦即中國畫要進入世界藝術的脈絡，模仿與派別是很大的致命傷，透過現代西方藝術的理解及參考始能切除。李仲生（1912-1984）是巴黎畫派日本藝術家藤田嗣治（1886-1968）的學生，藤田強調藝術無國界以及去除民族外衣的束縛，更加尊重創作者的自由意志，李仲生並將此教學觀念傳授給其學生，注重適性發展。李仲生教學從不示範，亦即不灌輸繪畫技法，而是將西方、美國、日本等地的現代藝術史、藝術理論及美術教育史有系統地教導學生，認為研究世界現代美術史的發展是最為重要之事，透過對現代藝術、前衛藝術的理解與學習，再將中國藝術的獨特性融合起來。

　　何鐵華早期在香港創作的水墨隨筆實驗之作如〈知春〉，採半具象半抽象之形式，強調符號性象徵意義，僅有黑白，沒有色彩，跳脫文人筆墨的流派特徵及影響，以接近本性、直覺的方式，傳遞有如現代詩一般的抽象詩意。1970年代於西德展出的作品〈漣漪〉，分別運用草書及楷書的不同筆法，畫出抽象的點線面，似畫又似書，然後再加上具有現代感的色彩，自由活潑又充滿幻想的律動，彷彿受到米羅（Joan Mirói Ferrà, 1893-1983）超現實繪畫的影響，呈現現代主義抽象繪畫與東方書法交融下的形式結構。基於豐富的海外經驗，他更認為現代繪畫創作在兼具「時代性」和「地方性」的特質之外，另需反映「世界性」，因為時代性不等於世界性，世界性則是通

行世界各地都可接受的文化特質，是中國畫未來發展的必經之路。

四、「國畫」的質疑與現代文化探索

　　李仲生認為「國畫」不能缺少時代性，並且要對中國或西方古代藝術做深刻的研究，主要來自一種對融合或跨文化信仰的觀念而起。在《李仲生文集》中曾說：「今日中國畫之所以在國內則不能與西洋畫抗衡，因為它的內容和題材，和我們這個時代的人的生活和思想距離太遠了！」[12]顯示中國畫長久以來脫離現實的嚴重問題，現代畫家不僅需要努力反映時代面貌及思想，更需要多方研究世界上不同地區文化的特色與優點，以防再次陷入模仿的漩渦而無可自拔。李仲生戰後初期多在報章雜誌刊載文章，倡導該類想法，鼓勵年輕畫家發展自我面貌、勇於嘗試，「五月畫會」或直接受教的「東方畫會」成員，其後並紛紛提出具實驗與批判性的作品，呈現嶄新氣象。「五月畫會」創始人之一的劉國松（1932-）早期即曾對故宮北宋山水畫進行研究，並在〈矗立〉一作中，利用現代拼貼手法回應歷史，新穎而有趣。在此一個案中，我們見到從古典到現代的轉化，在於捨棄直接模仿，透過文化符碼的假藉與諧擬，進行穿越古今的跨時空對話，創造出全新的面貌與意義。

　　此外，劉國松還受南宋畫家梁楷（1150-1210）的影響，採用極具個性表現的狂草飛白手法，創造出一種西方行動繪畫中的即興、表演性及抽象意象，將古代符號元素進行文化再生產的前衛嘗試。劉國松早年曾對國畫問題提出改革意見，說出：「我們要拯救中國美術文化於死亡，……大膽的接受西洋近代藝術的人本位思想，無論東西繪畫如何的融合，其最終目的祇是一個統一的世界性新文化信仰的確立」。[13]他當時認為抽象畫是放諸四海皆準的所謂「世界藝術」，臺灣和中國無法自外於此，尤其是隨著人類進入太空時代，新的世紀將為水墨畫帶來何種變貌？東西方融合的因應措施，顯然已

[12] 李仲生，〈國畫的前途〉，收入蕭瓊瑞編，《李仲生文集》（臺北市：臺北市立美術館，1994年），頁129-132。

[13] 劉國松，〈繪畫的狹谷──從十五屆全省美展國畫部說起〉，《文星》，第39期（1961年1月），頁28-29。

無法滿足此時的全新挑戰。一如〈月之蛻變之29〉等類的太空系列作品，呼應人類對宇宙的全新想像，來自上個階段的狂草筆法，以運用太空人的視角來表現地球表面上的海洋與陸地，加上畫面中軸象徵宇宙中心的太陽，完整呈現人類登入月球後的宇宙觀。此時所謂「世界性新文化信仰的確立」，意即呼籲世人應破除過往以地球為核心的世界概念，走向無遠弗屆的科技新文化時代，水墨畫才能迎頭趕上世界，不至於受困於畫地自限的輪迴之中。

「五月畫會」由臺灣師範大學藝術系的學生所組成，受老師廖繼春（1902-1976）自由思想的鼓勵，進行非學院傳統的多樣嘗試，分別走向後印象派、野獸派、立體派或抽象繪畫的途徑，或關注本土，有別於「東方畫會」以幾何抽象作為東西融合形式條件的做法。「東方畫會」成員，受到李仲生的啟發，標舉反模仿、重個性的創作信念，更加強調抽象繪畫的純粹性、絕對性與精神性，在西方現代主義的形式中，尋找與東方文化媒合的可能。如霍剛（1932-）的〈無題〉，凸顯一種介於原始符號象徵性之中的冥想氣氛，誘發觀者產生超越視覺表象，進入以點線、塊面、造型、色域等單純元素組構的超現實情境，去除自然再現的敘事干擾，進入如對神明的虛靜狀態。另外，蕭勤（1935-）的〈舞〉，受到米羅超現實風格與抽象表現主義半自動技法的綜合影響，以毛筆「戲墨」的方式展現優游自在的身體感，甚至如創造出帶有禪味的空靈意境，成功嫁接異文化的不同端點，建立兼有民族性與世界性的融合式藝術風格。

什麼是現代國畫？於此似乎產生不同的論述語境。在戰後美術發展的過程中，我們可以看到諸多實驗性的案例，不論其成功與否或形式如何，共同點莫不在於對傳統或舊派國畫家的全面質疑。李仲生、何鐵華等戰後第一代的現代抽象畫家，對現代化的改革雖曾提出想法，然其畫風仍接近西方原型，對所謂東西文化融合的實踐，著墨不多。李鑄晉文中所謂的「新文化英雄」，指的即是五月、東方世代的藝術家，一如劉國松對民國時期畫家的批評，需要等待他們的世代才能完成，因而說：「不要再像我們的上一代，在『五四』整個的運動中交了白卷，給民國以來的美術史留下一片空白」。[14]

[14]　劉國松，〈過去・現代・傳統〉，《文星》，第59期（1962年3月），頁16-20。

為何民國以降的美術史等於零？亦即，民國時期中國各地畫家對國畫改革的提案，是否真正達到目的？完成現代化的時代使命？對他來說，很顯然地，並沒有成功。不論是以擁護國粹為目標的京津畫派、崇尚「中學為體、西學為用」的海上畫派，抑或是間接受現代「日本畫」（Nihonga）影響的嶺南畫派，可能仍然陷於形式的被動借用或民族主義的意識框架，未曾開創出真正的現代面貌所致。

清末維新派知識分子康有為（1858-1927）曾提出「百年衰敗論」，雖然認為中國畫已走入死胡同，必須進行徹底的革新始能救亡圖存，但一如劉國松的批評，民國以來畫家改革國畫的成果極其有限。故而，吾人必須重新發起一種中國式的文藝復興，「必須創造一種古今中外所沒有的，而又是屬於中國所獨有的新的繪畫」[15]，這句話清楚說明劉國松對民國美術史現代化成果評論所作的回應，完成五四運動未竟的革命志業，更成為戰後這一代「新文化英雄」最重大的歷史使命。他同時認為模仿古人與模仿西方都不可取，又說：「古今中外真正的畫家，沒有不反傳統的」[16]，反傳統並非不要傳統，而是要建立新傳統，一種以現代水墨為中心的全新文化體系。

然而，當五月、東方畫會部分畫家積極從事抽象繪畫實驗之同時，卻引來同為水墨畫家、藝評家何懷碩（1941-）的尖銳批評：「我感到現在的中國現代畫以抽象為表現形式的作品內容非常貧乏。……看完一幅即可概括其全部……實際上，每一幅作品就變成沒有獨特的存在價值」。[17]汪澄（1936-）亦說：「現代水墨畫的畫家大部分的背景，是在不中不西的殖民統治地區下的『文化混血兒』，他們的作品不是『現代的國畫』，是被肯定了。因為無論生活的社會環境、所受的教育和思想，都是不中不西的。」[18]何懷碩與汪澄的反對意見，指出現代抽象水墨形式上的自我重複以及中國文化內涵的闕如，可能導致淪為西方文化再殖民的困境，雖然這些評論只能視

[15] 劉國松，〈自序〉，《中國現代畫的路》（臺北：文星書局，1965年）。

[16] 劉國松，〈中國現代畫的基本精神〉，《文星》，第94期（1965年8月），頁52-59。

[17] 何懷碩，〈傳統中國畫批判〉（原作於1965），收入《苦澀的美感》（臺北市：立緒出版社，1988年）。

[18] 汪澄，〈斬斷還是繼承？——從中國水墨畫傳統談到「現代水墨畫」〉，《雄獅美術》，第78期（1977年），頁55-72。

為其個人見解，不論是民國時期或戰後臺灣，進入二十世紀以後的水墨畫，在面對現代化改革的問題上，首先必須跨越的即為跨文化實驗的挑戰。尤其，隨著兩岸分裂，中國近代政權的分崩離析、華人四處流散等情況，已造成此種分化的不斷擴散，汪澄所謂「血脈純正」的中國畫已自動失去其時代話語權與主導性。

　　整理民國以來國畫改革問題的未竟志業，一直是戰後水墨畫家念茲在茲的時代議題。例如杭州藝專畢業的水墨畫家吳學讓（1923-2013）亦說：「民國以來，國畫仍很少創作，新觀念的建立，必須有賴於舊時代的遺產作為基石，作為生長的養料」[19]，強調現代國畫並非橫空出世，應該在兼容古典文化與創造性、新觀念於一爐的基礎上，始能獲得成功，符合上述標舉民族性、世界性的融合概念。在其〈門裡門外〉一作中，吳學讓利用書法篆刻常見的筆法與現代兒童畫的童趣造型加以融合，將社會或國家比喻為圓圈，把人當成鳥或雞置於其中，隱喻現代人身處擁擠牢籠中的困境，亦象徵其自身處境。人際關係被有形無形的社會框架所規範，既稠密又疏遠的空間，有別於劉國松去除土地現實的宇宙視角，吳學讓以更接近生活真實的象徵方式，成功完成具有現代內涵的現代水墨。

　　除此之外，吳學讓認為中國畫的遲滯不前，主要在於缺乏形式元素的創造，亦即呼應李渝的論點，流於模仿的結果，正好顯示中國畫家在形式元素、造型語彙創造上的極度匱乏。他說：「中國畫的現代化，在形式上需借鑑西方最重要的部分，在於『結構』與『造型』不夠努力」[20]，此種說法，補足劉國松批判言論中的欲言又止，屬於舊傳統的筆墨與流派，已然無法支應現代改革需求，唯有不斷開拓水墨畫的技法與議題，並將固有文化資產進行活化，結合現代生活經驗，始能完成現代化的目標。吳學讓將傳統國畫與現代水墨予以分流，使其同時在各自的文化體系中進行演練，在他的繪畫生活中，兩者並不衝突，或者應該說，他是將自己的身體作為一種新舊文化並存的攪拌機或融合器，透過看似並置的手法摸索交錯的可能。也可以說，其現代水墨的創造，是來自對傳統國畫的解構與移植，透過元素簡化、單元放

[19] 吳學讓，〈墨竹源流〉，《臺北市立女子師範專科學校學報》，第3期（1973年），頁323-345。
[20] 吳學讓，〈談中國畫的結構與造型〉，《國魂》，第433期（1981年），頁78。

大與媒材置換等手法，移花接木式的產生全新的品種，形塑具有個人意象的結構與造型，藉以建構出連結個人與時代的創新風貌。

五、跨越的文化視界——「偽國畫」、「國畫廢除論」到「東亞文化共同體」之形塑

　　水墨畫是東亞世界共有的文化元素之一，在進行跨文化連結的過程中，容易作為一種文化共同體的媒介，求取對話可能。然而，東亞世界對於水墨畫的認知並不相同，或者應該說在去除媒材的普遍性之外，不同地區或國家的水墨畫已成為文化符碼的一部分，承載文化認同與地方身分，難以同日而語。回應上述，從命名與定名的邏輯上來看，如果我們將水墨畫英譯成Ink Painting，並無法突顯其與任何一個地區或國家的特殊文化關係，尤其是不使用墨汁、墨條的非東亞地區，顯然只能提供墨水畫的媒材或視覺意象；如果英譯成National Painting的說法，意即「國畫」，National究竟代表的是哪一國，即會產生國籍論爭；再者，如果英譯成Chinese Painting，意即「中國畫」，日本、韓國恐怕更不能接受。

　　此外，海外華人因為入籍外國，或隨著世代繁衍而可能逐漸喪失國家感，在所在國的文化中扮演消極的少數角色，無法發揮其真正的文化代表性。就像正統國畫來到臺灣所面臨的問題，必須經過特殊環境經驗的催化，在一定的時間消化之後，形成林玉山所謂「隨時代之潮流或受地域環境之影響」，自然產生「地方性」的融合與轉化，進行陸塊文化與海洋文化的磋商與協約。中國畫在1949年之前沒有離開中國，不至於產生斷裂式的文化認同危機，最多只是改革方略的差異，然而戰敗後的政權移動與人口離散，隨著大量移民潮前往包含臺灣在內的中國域外，水墨畫或國畫所面對的不只是正統如何維繫而已，更嚴重的是進入世界美術的快速滾輪之中，如何面對較諸民國時期更巨大的現代化問題。跨國、跨地域或跨文化的連結無法避免，故而，中國畫走出狹隘的民族主義，目的並非只是尋找東方塞尚的出現而已，更代表解決美術內部的沉悶壓力、改造守舊迂腐文化官僚主義的絕對必要。

　　戰後的省思，在楚戈批判國民黨政府無所作為的言論中顯露無遺：「由

於國民政府沒有從文化基礎上省悟，也沒珍惜『五四』運動的精神，……反而站在原本要推翻的舊社會的那一邊，因而導致了數十年來的動亂與分裂。……新繪畫本來也可望像白話文一樣，成為民國主導著文化發展時代的繪畫形式，而保守的國畫與文言文、舊詩在社會上居於次要的地位，……就不必再來一次現代藝術運動」。[21]楚戈說文言文成功變成白話文，但水墨畫的現代化並沒有連同完成，反而到戰後傳統中國畫還受到政府的推崇與保護，成為五四新文化運動的唯一空白。楚戈整理民國時期未竟的現代化事業過程中，逐漸拓展出更批判又宏觀的看法，包含「偽國畫」、「國畫廢除論」與「東亞文化共同體」等理念。

他說：「近年來我們臺灣的國畫最大的危機便是因襲成風，自相囿限，以『上追宋元』或『自某家入手』並相標榜，沾沾自喜。殊不知這不過是自欺欺人的行徑……我稱此類國畫為偽國畫，因其以他人的看法為看法，竊取他人的感情為自己的感情。」[22]楚戈提倡廢除不合時宜的國畫的首要原因，首先在於模仿與因襲，此種「傳統中的病根必須清除，因它直接影響或阻礙我們現代化，阻礙我們的進步，全部都要根除，凡作任何畫（無論水彩、油畫……國畫），都是中國畫，或『現代中國畫』」[23]，意思是說中國畫不用再分媒材，亦無東西方之差異，提倡以現代化為依歸的跨界理論，最終建構出所謂「現代中國畫」的全新藝術種類。此種現代繪畫並不刻意強調國家或民族，中國只是一種較籠統的地域概念，或者說是一種內部的命名法，為其往後提出東亞文化共同體的立論預設伏筆。

在其理論不斷擴充的進程中，作為一種過度，1970年的某個座談會中，楚戈提出要直接廢除「國畫」的大膽言論，當時國畫家呂佛庭（1911-2005）更揚言要切腹自殺以明志，致使「廢除國畫事件」暫告落幕。楚戈廢除國畫的倡議雖然一時受阻，然而其一貫具批判性的態度並未稍歇，在後續發表「叫國畫太過沉重」的文章中，不改本色地再次提出其嚴重質疑。此

[21]　楚戈，〈建立嶄新中國風貌〉，《時報週刊》（1990年4月1日）。

[22]　楚戈，〈沉悶畫壇的提神者——看陳丹誠的畫展〉，《視覺生活》（臺北市：臺灣商務印書館，1968年初版），頁141。該文原刊於1963年9月5日之《聯合報》。

[23]　楚戈，〈創造與立意——評介何懷碩的山水畫〉，《視覺生活》，頁145。該文完成於1964年10月5日。

後，他更持續提出視野更為宏大的言論說：「照理，國立故宮博物院最少應成為『東亞文化共同體』的殿堂，但在文化沙文主義下，臺灣執政者畫地自限，把這種東亞人共同都畫的『水墨畫』，硬稱之為『國畫』，目的在麻痺人心，永遠堅持明朝、清朝封建時代之形式。……二十世紀的『國畫』意識已使我們失去主導東亞文化進展的地位和機會，再迷信過去，會導致更多的輕蔑」。[24]批評國民黨政府封閉而自大的態度為文化沙文主義，認為水墨畫為東亞文化所共有，如同漢字一般，應該朝向共同文化圈的理念前進，並在此立場中思考臺灣如何再度開拓新境，找到新的發展路徑才是正途。

　　楚戈戰友劉國松亦曾一再談到：「五四新文化運動的失敗，的確是他們忘卻了美術，護衛著應該打倒舊社會的國畫，忽略帶有革命性的新藝術，建立起一種既中國又現代的現代水墨畫，達到了藝術革命的成功，隨後，其影響所及遍布海內外，以及東亞儒家文化共同體」[25]，認為戰後臺灣現代水墨的全新開展，已經為五四運動在藝術革命上缺席的未竟志業，完成歷史使命。同時，呼應楚戈提出的東亞文化圈概念，以儒家思想為核心，將水墨畫作為此種文化共同體的重要代表，才能徹底挽救民國以來美術史一片空白的歷史困境。

六、結論

　　隨著二戰結束，臺灣政治局勢丕變，在改朝換代的劇烈震盪中，夾雜著複雜的權力糾葛，文化版圖的移動導致藝術發展進入充滿爭議及混亂的局面。1950年代以來，在仇日及反共雙向氛圍中，清算日治時期遺留的現代遺存並以中國文化傳統作為取代，「去日本化」與「再中國化」兩面一體的總體政策成為最高指導原則。在復興中華民族意識日益高漲的情況中，激勵「美術現代化運動」的提早開跑，並呼應民初五四運動的改革精神，藝術家透過對守舊傳統的批判以及對世界潮流的呼應，提出形塑兼具「民族性」與「世界性」的現代藝術形式，「現代水墨」即是在此種環境下孕育而生。

[24] 楚戈，〈叫「國畫」太沉重〉，《拾穗月刊》，第536期（1995年），頁100-102。
[25] 劉國松，〈為五四補篇章──現代文人畫家楚戈〉，《藝術家》，第340期（2003年），頁240。

　　然而，戰後水墨畫的現代化運動，並非僅有「現代水墨」，日治時期西洋美術以及現代化日本畫的導入，已開創出全然不同的世界觀與現代風貌。國民黨政權「去日本化」與「再中國化」的文化清理政策，導致上述現代化運動走向極端的政治立場，其追求的「民族性」亦難避免陷入封閉的國族主義漩渦，成為「政治正確」保護傘下的另一種意識形態，阻礙美術自律性融合發展的契機，「正統國畫論爭」造成的傷害，正可謂其後果之一。戰後初期的臺灣畫壇，處於失去日本與中國等母體文化的雙重斷裂──所謂「半真空狀態」──中的說法，反映出一定的現實，不過新英雄的出現並無法解決所有問題，甚或過度窄化或無視於現代化多重可能性的存在。

　　綜上所論，戰後初期美術現代化的論述與實際操作，是在犧牲文化多元性或政治意識形態過度膨脹的情況下所成立的。林玉山等臺籍畫家所從事的現代化行動與貢獻，尤其是匯集臺、日、中、西等各地優點的跨文化努力，曾因被視為「去日本化」主要打擊對象而遭受壓抑，甚少被重視、提及。此外，一如林玉山所謂臺籍畫家因生活於海島環境，更具彈性地「隨時代與生活環境演變湧出新潮，不願固守一成不變的止水狀態」，已為守舊陳腐的傳統國畫大開新路，同時為一味追求中西二元的現代水墨融入在地的主體價值，彌補其去除或忽視「地方性」的嚴重缺失。不論是「民族性」、「世界性」或「地方性」，都是建構戰後臺灣水墨畫現代文化論述至為重要的元素，跳脫文化霸權思想，回歸藝術本位與土地真實，水墨畫才能落實。至於水墨畫能否成為東亞文化共同體的代表其實已無關緊要，戰後至今的臺灣社會更缺乏的是文化認同，建立文化多元性的共識始能解決該問題，同時成為推動「文化重構」行動的重要基礎。

白適銘╱國立臺灣師範大學美術學系教授兼主任

日本京都大學藝術史博士，曾任國立臺中教育大學美術學系助理教授、國立臺北藝術大學美術史研究所與國立臺灣藝術大學美術學系兼任副教授。現為國立臺灣師範大學美術系教授兼系主任、台灣藝術史研究中心主任、台灣藝術史研究學會理事長。著有《春望・遠航・秦松》（2019）、《日盛・雨後・木下靜涯》（2017），並主編《台灣美術通史（中英文版）》（2021）、《世外遺音——木下靜涯舊藏畫稿作品資料研究》（2017）等美術專書。另著有〈雕塑的「公共化」——台灣現代雕塑的社會性轉化〉（2021）、〈走向自由體制的文化內視——談八〇年代台灣美術的脫體制現象及街頭精神〉（2018）、〈「戰後」如何前衛？——李仲生的現代繪畫策略與台灣戰後美術方法論〉〈2014〉等多篇專文。研究領域則為臺灣美術史、中國藝術史、東亞文化交流、當代策展與評論。

臺灣藝術於解嚴後的文字應用與嘲諷

黃智陽

一、前言

　　美術史通常是以圖像發展為核心，也是現在的主流發展，但是，臺灣藝術的發展其實是豐富多元的，不應該只侷限在繪畫的方向，繪畫雖然是臺灣藝術的主流，但不論是攝影、書寫或是概念性的表達，都應該是藝術史不可或缺的一環，所以今天就以文字為切入討論臺灣的藝術史。

　　書法與其他藝術的聯繫，屬觀念上的聯繫最為重要，不論是圖像表達，影像表達，甚至是用書寫來表達的。這其中，它們的共同點是藝術家想表現他所屬的那個時代、社會所影響下的觀念以及態度，經常是不分媒材、題材的。在這些發展中，書法成為文字表達觀念的一種型態，透過此種方式討論臺灣藝術史的發展，或許會有不同的想法。

　　今天演講時間所觀看者則以文字表達較劇烈的一個時期為主，以解嚴前後的這段時間做為討論，並透過藝術形式、應用文字與表達社會諷喻的作品作為回顧。而當解嚴後的三十年，現在所屬的後解嚴時代，透過現在的角度重新審視，也是相當有意義的，因為積累一段時間後，我們回顧那時所發生的事，會更加理性。

　　在1987年，這是在臺灣歷史、政治發展上相當重要的時間，戒嚴結束，結束38年以來長期動員戡亂所造成之心理上的壓力，隨著解嚴，1990年代後兩岸交流也日漸活絡，比以往的交流都豐富得多，也因為氛圍的改變，兩岸雙方敵我的意識也變得比較淡薄，而對臺灣強化的是一種民主、自由以及以臺灣為主體所思考的氛圍則是越來越濃厚。這樣的氛圍對政治、社會、藝術與文化都有更深刻的影響，所以當社會上思想更加活絡的時候，像是批判舊

體制、衝撞既有利益或是政治威權的運動也就一波一波陸續展開。這時期較邊緣的黨派，也因為這樣的氛圍而逐漸凝結成較強大的勢力，挾著民意的波瀾，不論是愛國主義或民族主義，也不論是消費性或是操弄性，這些都是臺灣所經歷過的歷程，在野勢力由邊緣到核心，成為主流民意的一環。

2000年也是臺灣政治發展上相當重要的一年，民進黨正式取代長期執政的國民黨，除政治環境改變，資源也整個重整，可以說是臺灣政治最波濤洶湧的一個年代。臺灣政治也上演著一幕幕不同的戲碼，造成朝野之間的對立，也造成相當僵固的意識形態，這些狀況也連帶影響著經濟、藝術、社會文化的發展。藝術家的族群相當多元，包含了逃避現實以及涉入現實的藝術家，所以藝術家所關注的往往是在現實跟避世之間，但是政治的氛圍卻充斥在社會的各個角落，換句話說，藝術史沒辦法離開社會文化，社會文化史也不能離開當代政治社會的發展。人處在這個社會，作為生活在這個社會的共同體是沒有辦法逃開政治影響的，因為這樣，我們不能總是說藝術家有避世的歡愉，並與政治無關，這是不太可能的事情。

藝術形態隨著政治解嚴以後，起了比較大的變化，在美術中我們發現新現實社會的反思，我們開始思考到風土、人情、社會現實與鄉土人文，這些都關注到對於政治的嘲諷與批判，在解嚴前後展現出很大的不同，都以1987年作為一個關鍵時間點。所謂政治是指管理眾人的事，眾人也包含著藝術家，以長期管理來講，實際上政治也不知不覺影響著公民的價值觀。藝術，作為藝術家表達價值觀的一種符號、語言，若透過政治的解禁而產生一種社會現象，社會的共同語彙是思想解放的話，那對於作品來看也會催化出想表達解放這樣的語彙，所以當然也催化著實驗性、批判性的慾望，特別是在解嚴後特別鮮明。在解嚴前的渴望，到了解嚴以後形成解構與逆反的活動，解構後更催化實驗性與批判性的慾望，突破了更多的禁忌。

今天演講先和大家回顧解嚴前的部分，藉由回顧一下解嚴前的社會背景，接著再來對比解嚴後的藝術現象，大家對於解嚴後的藝術方能有整體的理解，以此來作為今天的一個主軸。

二、解嚴前的臺灣藝術回顧

從戰後開始回顧，1945年到臺灣戰後1987年之間，社會文化跟藝術發展有三個比較重要的脈絡。

（一）日治時期的影響

1949年前是延續日治時期所推動的大和民族文化，這個影響是最深的，戰後到國民政府來臺期間，臺灣受到日本文化影響是最大的。這個殖民文化的影響是各方面的，特別是戰後初期，殖民文化與藝術文化成為臺灣藝術發展最重要的一個憑藉與價值觀。例如說石川欽一郎（1871-1945）在臺灣的美術貢獻是非常深遠的，他培養了相當多優秀的學生，包含了李石樵（1908-1995）、李梅樹（1902-1983）、藍蔭鼎（1903-1979）等，他們都學習到石川欽一郎的英式水彩、寫生風格，由於臺灣是海島型氣候，夏季炎熱、冬季濕冷，水彩畫的表現相當適合描繪臺灣，因此這些風格在當時普遍影響到石川欽一郎的學生群。之後，也包括了倪蔣懷（1894-1943）、陳澄波（1895-1947）、廖繼春（1902-1976）、李澤藩（1907-1989）、洪瑞麟（1912-1996）、陳德旺（1910-1984）、張萬傳（1909-2003）等等，這些活躍的藝術家作為主幹，然後承繼了西洋繪畫的體裁，對臺灣未來的水彩還有油畫，積累了很多優質的作品，對於臺灣美術的影響是非常巨大的。

石川欽一郎寫生的水彩，以濃、淡相兼的這種特性表現臺灣特有的風土民情，他曾二度來臺，可以說是日治時期在西洋美術教育的一個啟蒙者，也是一個開創者，很多學生受到他的影響。他最擅長的就是一種英式寫生水彩的風格，也讓他奠定了影響日後臺灣美術發展的關鍵人物地位，他的畫大多是以臺灣的田園山水為題材。李石樵是他的學生之一，為新北市泰山人，曾經在臺北師範學校（今臺北市立大學）就讀，受到石川欽一郎的指導，後來也到日本東京美術學校（今東京藝術大學）西畫科進修，他相當用功、優秀，作品入選過帝展、府展，例如1946年的〈田園樂〉是臺北市立美術館典藏李石樵的代表作，表現農忙收割的季節，農村中家人圍坐在一起用餐的情

景。此作風格受到後期印象畫派的影響，特別重視光影，描寫光線的溫暖與變化，但題材卻是寫實地表現早期農村的居家生活。此時期李石樵的作品是從描繪一些指標影響的人物，漸漸偏向人土風情的一個過程。另外，比李石樵稍晚一點的是李梅樹，在解嚴前的1970年代，也有一些代表作品。李梅樹出生在三峽，也曾與石川欽一郎學習繪畫，也到過日本進修，以寫實風格為主。1934年他與楊三郎（1907-1995）成立「臺陽美術協會」，1947年主持重建三峽祖師廟的各種圖像，1964年在各個學校任教，包括中國文化學院（今中國文化大學）、國立藝專（今國立臺灣藝術大學）等，一直到退休，培養出許多優秀的學生。

戰後的臺灣藝術家具有一種渴望創新的表現，但在戰後初期，他們心中對於臺灣自身的地位、文化還是有一些矛盾性，也處於一種不安的狀態，於是在藝術的取材上，還是比較依戀在日治時期下安定狀況所學習到的一種風格特色，所以在戰後臺灣的美術發展是屬於一種較為不開放的探索階段。

（二）從中國來臺的碩彥

另外一個很重要的主流，就是1949年以後從中國來的碩彥，大量集中到了臺灣；特別是1949年到1960年間，這些書畫大家對臺灣美術產生了非常大的影響。例如在美術史被譽為「渡海三家」的溥心畬（1896-1963）、黃君璧（1898-1991）、張大千（1899-1983），這三位水墨畫家早年在中國畫壇已享有盛名；而于右任（1879-1964）、臺靜農（1902-1990）、董作賓（1895-1963）等書法家，也對臺灣藝術文化產生了相當深廣的影響。這代表當時臺灣美術除了西畫的影響，如日治時期的一些美術基礎之外，同時間從中國來臺的碩彥所帶來的藝術文化，也交織成在解嚴前臺灣藝術的景致。這些書畫家將中國傳統的美學很積極的大量引入；同時國民政府遷臺時帶來許多重要的文物，特別是將北京故宮博物院與南京博物館的重要收藏移置臺灣，甚至在十五年以後在臺北的外雙溪正式成立了「國立故宮博物院」，開始對藝術史的研究與臺灣藝術的發展，形成了深廣的作用與影響。這些都是在解嚴前的重要藝術背景，他們特別希望能夠落地生根，配合臺灣自身的文化需求，交織、醞釀成一種適合臺灣美術的新審美觀。

1、張大千

　　張大千（1899-1983）晚年最為人所稱道的就是他的潑墨、潑彩畫，這也一定程度受到西洋繪畫如「抽象表現」的間接影響，加上他個人對於「重彩畫」、「壁畫」等中國傳統繪畫的深刻涵養，交織出非常圓熟的一種風格特色。當然他晚年因眼疾，視力已經受損，卻發展了潑墨技法，也達到個人藝術生涯的最高峰。雖然張大千借鑑西方「抽象表現」的手法，他的作品不管怎麼樣都有濃郁的東方情調，作品尺幅很大，裡面加上墨彩間「自動性」的表現，一定程度的融合在「大寫意」的這種即興、玩筆弄墨的文化底蘊，筆墨與實驗凸顯出個人風格特色。例如〈愛痕湖〉這件作品，寬度有2.6公尺，是畫瑞士亞琛湖（Achensee）所見的景致，他的風格融合了歐洲的風景景致，綜合東西的文化意象，都交織在這些作品裡面。這不僅僅是地理環境所產生出來的旅遊觀，包括他的畫法，也展現出他晚年遊歷歐美的一種國際觀。不同於一般抽象畫家，因為他還是會在繪畫過程中置入一些「點景」的茅舍、人物等，進一步展現他長時間精湛的傳統功夫，因此能夠悠遊於抽象與寫實之間。

2、溥心畬

　　溥心畬（1896-1963），愛新覺羅氏，係清皇室之貴裔，民國以後改姓為「溥」。他是恭親王奕訢（1833-1898）的次孫，所以他一直有種懷舊、戀舊的情結，小時候他是在恭王府裡面長大的，所以他常常以舊王孫自許或者用印。他的風格特色也比較偏向於傳統，不過對於當時戰後臺灣的畫壇仍然影響很大；他也在當時臺灣美術的最高學府，即臺灣師範大學任教，培養了非常多優秀的學生。他自己所教授的學生也都具有相當知名度，例如說後來擔任國立故宮博物院副院長的江兆申（1925-1996），就是屬於「寒玉堂」（溥心畬齋名）重要的弟子代表。溥心畬的繪畫用筆都相當的挺健、犀利，色澤相當的淡雅，比較不善於用「重彩畫」，由於他的用筆俐落，如畫似寫，所以能夠非常俐落的表現圖像與文字，書法也寫得非常好。他的作品雖然是一種比較偏向優雅、精緻的宮廷畫風，但是他才華洋溢，題材也相當

廣泛，不管是大山大水或是在小小彩畫裡，都能帶有一種插畫式的逗趣、詼諧，得心應手，相當熟練地表現出來。

3、于右任

　　在書法界的一些代表人物，對於當時臺灣的藝文環境也具有很大的影響力，例如于右任（1879-1964），他從中國大陸到臺灣擔任了三十四年的監察院院長，他在藝術界，特別是在文化界的影響是非常深遠的，他晚年倡導「標準草書」，希望草書這種文化運動能夠普及。他也被監察院尊稱為「監察院之父」，因為他一生高風亮節，不忮不求，是很重要的當代文人代表。他的書法用筆圓厚、柔靜、結構寬展，整體表現出一種廟堂之氣。

4、董作賓

　　與于右任相對的是像董作賓（1895-1963）這種學者型的書法家，他在甲骨文的研究領域中是一位關鍵的代表人物。董作賓對中國甲骨文的研究卓有貢獻，中央研究院歷史語言研究所成立後，董作賓曾主持殷墟的試掘工作，以科學方法發掘遺址，1950年代還擔任過中研院史語所增設的甲骨文研究室主任。此外，他在考古學、書法、文字學、篆刻方面也很有影響力，學界把他與羅振玉（1866-1940）、王國維（1877-1927）、郭沫若（1892-1978）合稱為「甲骨文四堂」[1]。董作賓的作品相對比較內斂，以毛筆書寫甲骨文字，所以文字呈現一種粗頭尖尾的造型特徵。他為了推廣甲骨文，基本上也把難以判讀的釋文寫在款題上面，以此來推廣甲骨文。

5、臺靜農

　　臺靜農（1902-1990）在臺灣大學中文系任教27年，並擔任系主任20年，對於藝術、文化多有影響，特別是對文學界影響非常深遠。他的書法辨識度很高，非常具有個人特色，基本上他的作品用筆頓挫，所以有種蒼茫、苦澀的氛圍，他在隸書上所用的波磔筆法也比較頓挫一些，以表現懷舊的金石趣味作為

[1]　甲骨文四堂，乃因四位甲骨文大家字號各有「堂」而得其名，如羅振玉（雪堂）、董作賓（彥堂）、郭沫若（鼎堂）與王國維（觀堂）。

他美感的特徵。臺靜農在大陸時期是個小說家，也是一個社會關懷者，但是到臺灣之後，因為戒嚴體制，不得不選擇作為文學家或者是文字的學者、書法家，這種內心深處的憤懣與矛盾，也在他的豎鋒裡面展現出來，頓挫用筆所表現的線質特色，呈現出一種較為苦澀、依戀、鬱結的風格。

　　以上的書畫家大多是從戰後到解嚴前在臺灣書畫界的主流影響人物，由於時間因素，我只能抽樣性的提點一下，與大家共同回顧藝術文化的背景。值得關注的是，剛剛所說的中國碩彥來到臺灣，以臺灣本土來看是有著高度的政治色彩。他們的身分，再加上當時社會環境與國際政治環境仍然處於一個動盪的狀況，兩岸之間也還有高度的敵對情形，這時候臺灣在不安的情形下，美國對臺灣的影響是非常巨大的。二戰的時候，美國以軍事戰力證明了它是軍事最大的強權，所以整個東亞地區的文化藝術莫不受到美國的影響，當時的臺灣連自身安危都充滿著不確定性，必然也會受到美國軍事、文化的影響。因此那時候許多人學習藝術之後，都希望能夠留學美國，戰後這種風氣就慢慢形成一股風潮。美國當時被人們想像成最進步、資源最豐富的國家，這使得臺灣的文化層面在不自覺中逐漸接受了美式的價值觀和文化系統；這樣的思維自然也影響到美術的發展，不論是創作、形式、技法或是內容，都漸漸脫開保守與傳統，脫開制式化的樣貌，而以西方思潮作為進步、前瞻的藝術表現方式。

（三）1960-1987年臺灣的在地藝術發展

　　另外要關注的一個面向是臺籍人士與社運人士在解嚴前的表現。1960年到1987年間的臺籍藝術家大都受過日治時期美術教育的訓練，不管是東洋繪畫或者是偏向以西洋繪畫為主的美術教育，在技法表現上，初期仍屬傳統風格，但是成熟期的作品則明顯受到西方美學思潮影響，題材內容也轉為關注在臺灣鄉土人物、現實生活、社會文化的表現。如廖繼春、李梅樹早期作品皆較為寫實；李石樵晚年受到西方風潮影響，作品多為抽象的表現手法。廖繼春在1962年訪美回臺之後，畫風也比較明顯偏向「表現主義」，用的顏色開始變得鮮豔，筆觸也比較厚重。

　　另外，表現現代水墨的畫派團體則以「五月畫會」[2]與「東方畫會」[3]為主，特別是「五月畫會」的劉國松（1932-）、郭東榮（1927-）等人，以及後來參加的陳庭詩（1913-2002），他們都是從西方繪畫的歷程裡面選擇合適的觀念與技法，直接應用在自己的創作上，藉以彰顯臺灣美術的理想性，希望能夠走向國際所謂的「現代主義」風潮。

1、劉國松

　　劉國松（1932-），1949年隨國民政府來臺，1956年從臺灣師大美術系畢業，畢業後與同學創立「五月畫會」，致力於水墨改革的中國現代畫運動。1963年他的創作達到較為成熟的階段，研發出「劉國松紙」，開創「抽筋剝皮皴」，產生白色的肌理與線條，以此變成具有複合媒材特質的一種新水墨繪畫風格。1964年的作品〈神韻之舞〉，畫面中的確有非常濃厚的「抽象表現主義」味道，也相當不同於一般山水寫生的作品，一定程度受到「禪畫」、日本繪畫或是「大寫意繪畫」的影響。劉國松畢竟受過學院訓練，對於美術史是相當嫻熟的，就算他大大的改變一些傳統典範的作品形式，在東方底蘊上也會有所影響與繼承。

2、陳庭詩

　　另外一個代表人物是陳庭詩（1916-2002），他在八歲的時候不小心摔傷了耳朵，失去聽覺，所以1938年以後就以「耳氏」的筆名發表，從木刻的版畫作品開始，一直到複合媒材的作品。1947年他自中國大陸受邀來臺參展以後就留在臺灣省立圖書館（今國立臺灣圖書館）工作，1958年，他跟李錫奇（1938-2019）、江漢東（1926-2009）成立「現代版畫會」，並且在1960年代參加「五月畫會」，他是第二批參加「五月畫會」的藝術家，也從事現代水墨的創作，當然也鍾情於書法與書寫文字的創作。

[2]　劉國松在1956年與臺灣師範大學美術系校友一同組成的畫家協會。
[3]　1956年由李仲生（1912-1984）畫室學生所發起成立，起初官方未核准，所以會員先以畫展形式活動，至1957年才正式成立畫會。

解嚴前的臺灣美術發展，大概深受西方藝術思潮的影響，乍看之下因為受到西方藝術的影響，特別是美國風潮，看起來是有更多的自由，而且媒材形式也突破一些禁忌，有百花齊放的現象，但是實際上真正表現其中內涵的時候，尤其是要應用文字的時候，還是受到政治的影響，沒有辦法完全放開。當時的藝術家會在有限的空間裡面盡量表現自己的觀感、主題，或者是臺灣特有生長環境的風貌，在可能受到禁忌或不能自由發表言論的情況之下，來表達自己的風格特色，所謂的自由僅是表面形式的百花齊放。

另外一方面，雖然是追求「西方表現主義」的民主化，但因為民主化具有多元且豐富的內涵，所以追求現代化也不過是短暫中的一種渴望，或者是一種焦慮，乃至於一種焦躁的學習而已，它大概僅能是一種表面式的現代化影響，沒辦法有足夠的時間去思考現代主義思潮裡面真正在時間積累下的人文意涵，更難在短暫的時間裡真正表現出成熟的主體意識，或顯現出成熟的現代主義藝術表現。所以這樣的歷程的確是比較速食化的藝術思考，例如說「五月畫會」，劉國松老師當時也很簡單的挪用了書法的概念，他認為中國書法就是「現代抽象畫」，很簡單的解釋「抽象主義」與「抽象畫」的歷程，實際上在當時還沒有足夠的時間可以消化真正的「抽象」，也沒辦法呈現真正的「抽象畫」意義。也就是說，在當時藝術表現的熱情遠遠高過於學術的探討，我們現在距離解嚴已有30多年，在更開放、自由、安定的情況下，我們重新回顧這些歷程的時候，應該是可以得到更完整、深刻的說法。

三、臺灣在1980-1990年的藝術概況

之後漸漸取而代之的是鄉土主義，記錄臺灣各階層生活的狀況，特別是一般民間生活狀況，藉以表現自身對於生長環境或社會的一種關懷。1982年臺北市立美術館的落成，接著中部的省美館（今國立臺灣美術館）也在1988年啟用，再加上當時的國立藝術學院（今國立臺北藝術大學）也在1982年成立，種種美術相關的建設逐步落實，這都明顯地將1980年代對臺灣美術發展的期待與認同，透過實際的支持行動而帶來更廣、更深層的影響和實踐。

　　1987年臺灣開始進入解嚴時期，反對黨正式成立，隨文化的開明與威權體制的崩解，在這樣自由的環境之下，快速銜接西方的各種平臺，藝術家開始懂得善用自我解嘲，或是諷諭時政、社會，甚至是批判政治的創作型態，以此作為各種藝術的表現手法，這就是解嚴以後很重要的一個現象。那麼，解嚴前我們可以很簡單的給它整理成三個階段。

（一）衝突期（1980-1983）：從1980到1983年大概是個「衝突期」，這時候現代水墨挪用、轉介許多西方繪畫的技術，但是標榜的實驗性跟前衛性卻都處於一種不確定性，由於對西方思潮的不甚瞭解，以至於置入臺灣美術界後，造成相當程度的衝突與矛盾。

（二）催化期（1984-1987）：在解嚴前的這幾年來看，從1984到1987年間可以稱為是「催化期」，因為有臺北市立美術館成立，還有省立美術館的成立，國內的經濟開始好轉，帶來了大量且多元的藝術思潮，以及現代藝術的資訊，種種因素促使西方現代藝術型態在臺灣的1984-1987年間，普遍被應用而大放異彩，所以我們稱這個時期為「催化期」。

（三）解構期（1987年7月-1989年12月）：解嚴後對臺灣社會、經濟、和文化、藝術層面帶來更多的變數和新觀念，對傳統價值觀的認同有更大的衝擊與考驗，繼而在藝術表現上更形多元。例如在內容上，特別是在文字符號表現方面，解嚴前很少利用文字，大多是表現鄉土風情、人物生活的圖像為主，但是1987年以後，使用文字符號來表現藝術的現象變多，而且曝光度很高，特別是以使用諷刺性的文字符號與文句的內容表現。

　　解嚴前藝術作品以傳統形式的表現為多，如繪畫跟雕塑的表現都還是以傳統社會所能接受者為主流；但是解嚴以後就更為多元，強調肌理、空間、材質、複合性、裝置性的作品明顯增多，平面裝置與表演觀念性的藝術也更蓬勃發展。在創作意識上面，解嚴前最多是表現社會文化的生活，營造一定程度貼合政治型態的理念，就算是觀照自身或本土意識，也不會違逆政治意識；但解嚴後比較明顯的差異是：藝術家的觀念作為主體而自覺性提高，更多的諷諭社會與更多批判政治的符碼就產生了，當然也豐富了這個歷程的藝術表現形態。

四、解嚴以後臺灣的藝術表現形態

接著進入此次演講核心的內容，解嚴以後的藝術表現形態，這種多元表現與政治諷諭下的影響非常的生猛活潑，特別是觸及政治議題的批判或嘲諷，形成另外一種邊緣後的主流，也成為前衛藝術家經常利用或挪用的符號或策略。解嚴前後的共通性是個人情感的強烈傳達或社會文化的批判，而較大的對比則是對政治的諷喻濃度與使用符號的轉變，例如說對於政治威權或是代表人物，就是所謂的政治強人的誇大、變形，或者是政治語言的使用，像是廣告詞或是政治標語的挪用，來達到一種諷刺或諷諭的作用。

（一）文字符號的應用

利用政治符號來創作是非常能夠達到被關注的目的。文字的閱讀與書寫是我們日常生活接收訊息與表達的方式，文字雖然長時間不被當作是藝術表現的符號，但是在這個情境之下，我們會發現文字符號最能夠引起閱讀的興趣，只要有文字出現，就能夠引發觀賞者進一步想要瞭解裡面的內涵，這個語意可能就代表創作者的某一種意識，形成的觀念會有一種直接的關聯性。那麼，這段時間文字的應用就普及起來了，在解嚴之後回顧一下這些文字的應用，可以發現這不是在臺灣開始的，而是受到西方藝術的巨大影響。

1、杜象

從杜象（Henri-Robert-Marcel Duchamp, 1887-1968）到1970年代的美國觀念藝術家也經常使用文字來表現作品的哲學思辨意圖，使看似平常所見的文字符號躍然成為形式的核心，達到「觀念」陳述的目的，創造新的藝術語境。例如杜象的現成物（Ready-made）「噴泉」一作，甚為著名，利用這樣子非美術主流的現成物作為一個展示。雖然沒有真正目的性的展示，但攝影作品已經被廣泛流通，也變成了社會的議題。他用一個簽名的文字、暱稱「Mutt」，用英文來講的話它帶有諷刺，就是「笨蛋」、「雜種」這樣子的一個批判。他利用倒置的小便斗，難登大雅之堂的現成物當成作品，簽名又

語帶雙關混淆含意，在1917年引起相當大的爭議，這就顯現出作品本身並不重要，重要的是它背後所要傳達的批判性而引起大家的關注。

杜象他曾經說：「我將一個尿缸擲到他們面前，他們卻欣賞起並未經過任何美感的取捨，這種選擇大抵是基於視覺的冷漠，同時是完全缺乏美感的。」他所想要表述的是：他當時只是刻意把這個不具美感的現成物擺在展場裡面，然後觀者會把它當作是美術品來審美，他認為這種審美的方式是完全不同於傳統。而旁邊的文字，比如說「笨蛋」，就是想要批判、諷刺當時美術鑑賞的一個現象。我想他已經達到一種挑釁的目的，因為他不認為這個是美術品，這只是一個觀念的表達而已，但是大多數人卻將它當成是一個新興的雕塑、現代的藝術或是什麼樣形式的展示。所以這個時候的文字它一語雙關，或是用一個多重解釋的方式來表現這個藝術時，它就成為了「達達主義」的一個先驅，甚至後來對觀念藝術也起了深遠的影響。

2、河源溫

我另外要舉的是日本一個藝術家河源溫（1932-2014），他在1970年到1980年代利用文字表達觀念藝術，在國際間也引起很多的討論。他的代表作〈一百萬年〉，就是用兩萬頁的數字來表達過去跟未來，用這種符號將時間壓縮在書本裡面，好像這一百萬年也就這樣被壓縮在這個時空、時間裡。這種荒誕的感覺，透過這種數字，讓觀者不再用傳統的方式欣賞一件藝術品，而會去探討作品內在的觀念性與藝術家背後所要傳達的時間哲學。

這些觀念藝術的影響，當然在臺灣的時空、環境中達到一個相對關鍵、成熟與可以表達的時候，例如說解嚴之後，這些藝術家的影響就會更巨大。由此可以瞭解觀念藝術家往往會透過很簡單的文字或數字，來達到特色鮮明或特色多元的一種優勢，「文字符號」也成為相對於「圖像」的平等地位，並且游離在「圖像」與「語意」之間，突顯了不可忽視的價值。

（二）臺灣解嚴後的文字符號應用

1、連德誠

解嚴之後，臺灣在藝術的表現上喜歡援用文字符號來達到一種政治諷

諭的目的，例如說連德誠（1953-）在1990年的這件作品〈這世界最漂亮的雕塑是：〉，上面用細明體或者是仿宋體來表現一個內容，由於它的文字並不多，非常容易閱讀，因此會吸引觀者走到它的面前與閱讀它的內容。這件作品的內容是說：「這世界最漂亮的雕塑是：鋪路的石塊，那用來」，下句被他用血紅色的顏色塗掉，但隱約可以從殘餘的筆畫推測，那是「丟打警察」，所以這句話是：「那用來丟打警察的臉的厚重的鋪路的石塊」，旁邊好像是塗鴉，寫的是「丟臉」這兩個字。這個文義好像有點不太通，也有點屬於倒裝句型，右下角海報又有點像廢棄的紙張這樣的感覺，但整件作品卻隱射了他對於社會或者政治的批判，這種語彙是相當強烈且反諷的。

　　解嚴後的作品也會對應當時社會運動的現象，反諷社會與政治的不滿，透過這種比較不確定的組合與衝擊，一定程度挑起民眾與警察，也就是政治威權跟追求自由之間的矛盾與解讀。當然，這解讀沒有直接做一個政治敘述，不過以當時的時空條件來看，他的批判意圖是很濃烈的。以我們現在是後解嚴時代，回顧來看或許會覺得過於激烈，但就當時解嚴後1990年代是可以想像的，那時候剛衝破牢籠是會比較急躁，或帶有一種焦躁的情緒，對於想要表達自由的觀念藝術家來講是必然會產生的複雜情緒。

　　另外一件作品〈如果李總統提名我當院長……〉，他刻意挪用他覺得荒誕的話並故意把它放大，「如果李總統提名我當院長，我不會逃避，也義無反顧。」講得好像是義正嚴詞，但是直接在作品陳述會覺得有點荒謬，因為這是當時政治人物的口號。連德誠很簡單的只利用文字來表達他背後想要諷諭的政治生態，藉此來挑動視覺的感染力，作品中寥寥數語卻比圖像更能清楚表達，而流瀉下來的線條，除了有點街頭塗鴉的感覺，也有一種對於這個內容不夠尊重的表現，有一種很即興的感覺。雖然作品看起來是一種很強烈的slogan，但是每個文字又不是很乾淨；文字旁滴流的顏料又充滿遊戲性的感覺。他用不確定、矛盾、遊戲性，或者是塗鴉客這種多元的語境，全部都將其混搭在文字的簡單表述裡頭。

　　1991年連德誠的〈唱國歌〉，這件作品將國歌用一張一張的紙浮貼在牆上，並用風扇在國旗的國徽上面吹動這些歌詞，形成一種飄動、輕率的意

象。這件作品乍看之下好像是在歌頌國歌，可是又表現出一種不安定的感覺，國歌若以這種方式表現又顯得很不確定與輕飄的感覺。所以這件裝置作品表面上似乎是想要歌頌，但暗地裡卻是想要諷諭黨國、威權文化的歷史，藉以彰顯藝術家自我的意識，或是重新解讀的自由。

我想大部分的聽眾應該都沒有見過這些作品，所以我們再來重新回顧一下，重新檢視1987年解嚴之後這些藝術家想要表達什麼。高明的藝術家並不會直接用文字做批判，也不會用很明顯或是直白的表述；但是有一些藝術家會很明顯的用文字、圖像、裝置來表現鬱積已久的意識型態，對過久的壓抑產生一些反諷，或是解構以後產生一些很自然的訴求。現在看起來的確是比較激動、直接，或者是說這樣的表現在那時候是比較不成熟的，但是這些都是臺灣在表現藝術文化中真實的一環。

2、吳瑪悧

吳瑪悧（1957-）的這件裝置作品，在臺灣解嚴兩年後受到日本「牛窗國際藝術祭」的邀展，她把它稱為〈黑暗迷宮－亞〉。這件「亞」字形的作品在亞洲的雙年展展出，作品規模相當的大，大到民眾可以直接走進去，但是走進去以後卻是一片黑暗，黑暗的亞字迷宮，隱喻了當時亞洲的一個狀態，很明顯諷諭了亞洲政治的特質。戰後東亞地區的國家為了要爭取民主，都會產生政治上的衝突，甚至是在造成文化意識，甚或價值觀判斷的莫大衝擊後，才漸漸成熟到民主的歷程，當然臺灣也不能置外於整個東亞地區。所以她大概是用這種方式，暗示亞洲地區還有很多政府是相對比較集權的，人民受到一定的箝制，就好像黑暗裡面需要自己去摸索一條生路，具有很明顯的危機感，當然也回顧了解嚴前在黨國不分的一個恐怖氛圍的反應。

另外，也就是基於這樣的靈感，吳瑪悧做了另外一件作品。1989年的公益廣告曾號召一群知名藝人參與拍攝，配樂由伍思凱（1966-）所演唱的《愛到最高點》，就是為了要提高愛國意識，文案就是「愛到最高點，心中有國旗」，當時國旗立刻變成「潮物件」，年輕人都在書包貼上國旗。所以國旗被當作一個很重要的愛國精神象徵，不過藝術家基本上都是反骨的，特別是觀念藝術家絕對不會順著政治的主流、政治的正確甚至是價值觀的主

流。我想藝術家往往會站在反思的立場，處於不同於他人的一種原創目的。吳瑪悧也是這樣，她覺得這個愛國主義有點過度、有點制式化與教條化，所以在1990年她做了另外一件作品，也叫做〈愛到最高點〉，她甚至把slogan用割字的方式貼在牆面，非常符合早期在禮堂、軍中那種標語的形式，但是她這裡放了一個國旗圖像的蛋糕。這個標誌一開始去看會像是一種對於國旗的歌頌，不過還是覺得有些弔詭，因為當它展出一段時間後，蛋糕開始發霉，發霉到不堪入目，所以整個展期可以看到它是從新鮮的國旗蛋糕，一直到腐壞的國旗蛋糕，這當然就是諷諭了黨國不分的時代，這個制式化的象徵可能只是表面的，它不是永遠的，可能會被取代或是沒有維繫好就會腐朽的，達到了一種政治諷諭的象徵。

3、梅丁衍

　　解嚴以後關於政治諷喻的藝術作品就比較敢直接呈現，從連德誠到梅丁衍（1954-）的創作都是在解嚴之後才能夠公開展示的，在戒嚴時代是比較不敢用這種方式直接跟政治主流對話的。解嚴以後討論二二八、檢討二二八的傷痕，已經不是一個禁忌的話題，梅丁衍〈2.2.8／史盲〉的這件作品反諷了二二八事件，不過它表現的很含蓄。〈2.2.8／史盲〉是個像三個色盲圖的測驗圖，但隱隱約約可以看得出來是228三個數字，「228」好像是逃匿在這個迷障裡面，但是明眼人還是看得出來，雖然少數色盲的人可能看不出來。這個反諷大概是指大部分主流民意看得出二二八的傷痕，但是少數人也許是威權或特權的人是看不到的，用這樣子來反諷這些人是色盲。雖然他不是這樣直白的表示，但是這樣觀念式的表達與互動，的確隱含了這個數字的語境。例如其中的2字，當靠近作品時，數字就模糊了，或者說梅丁衍就是想讓觀者在互動的過程中，靠近看則看不出來，但是越往後退就看得越清晰。你越靠近那個時代，歷史就是模糊的，越遠離這個時代228就越能夠被客觀看見，因此我們回去檢視二二八傷痕的時候，歷史才會清晰明白，公平而客觀。就像我們在回顧解嚴前作品的時候，也可以看出來創作者的激動跟焦躁，是因為經過時間的積澱，這些價值觀才重新顯現出來。這些作品我認為相對比較含蓄，但也是比較有意思的。

　　另外，梅丁衍在1998年做了一個大型的作品叫〈戒急用忍〉，他用了五公噸的串珠作品來參加臺北市立美術館的雙年展。1992年之後，兩岸交流開始頻繁，包括商業的活動，一時之間臺灣有很多的投資走向中國大陸，中國的經濟也有好轉。當時李登輝（1923-2020）總統提出一個口號，希望企業赴大陸的投資不要一下子擴張太大，他也會擔心如此有些副作用，所以提出「戒急用忍」這樣的政策，我想有歷經過那段時間的人應該都還有印象。當然這樣也使得兩岸的關係曾一度緊繃，梅丁衍就是用李總統提出的一個政治口號，來轉化出他的藝術作品與他的宗旨。〈戒急用忍〉這件作品寬度有12公尺，他以錢為主要的創作概念發想，也就是一個經濟概念－鈔票，但是鈔票上的「中華民國」四個字變成「戒急用忍」。所以觀者乍看之下會看不清楚作者的寓意，是不要戒急用忍，還是必須得戒急用忍，其實這一切背後複雜的問題就是經濟問題，經濟可能有排擠作用，或是經濟如何具有發言權？或是透過經濟而得到發言權？不管是怎麼樣，這個戒急用忍也好，經濟發展也罷，在這個華麗的背後有一些值得思考與再重新詮釋的必要性。梅丁衍用這種方式，很華麗的展示，也是因為用這樣比較荒誕的方式，比較能夠引起有心人的注意，會想試圖去理解。梅丁衍使用了30萬個彩色的串珠，套用政治上普遍的議題，來轉化他的觀念性裝置作品。

4、盧怡仲

　　盧怡仲（1949-）也是在解嚴後比較關注政治議題，也常用文字來表達觀念性裝置的代表性藝術家。例如1999年他的這件作品〈凝神丁、甲、丙〉，如果比較敏感的人就知道這三位是以前的政治名人，包括孫中山先生、蔣介石先生與蔣經國先生，作品中隱約可以看出這三位的形象，盧怡仲用比較抽象化的方式表現，一個簡單的圖像前面好像是神主牌、祖靈的那種感覺，來暗示強人時代已經在供桌上，是種已經消逝的諷諭。

　　盧怡仲的作品相對於其他觀念性藝術家又更直接一些，他這些牌匾都是烤漆製作的，將其烤成金亮四字一句、四字一句的國歌，他把國歌系列放在三位強人意象的前面。一般牌匾都是要塗金以後上牆的，但這些牌匾卻還是亮麗如新的排在地上，所以他或許是要諷諭強人政治已從牆上下架到地板，

儘管表面上仍光鮮亮麗。我想藝術家就是透過這種形式、色彩或者是技法、語言，來達到他想要表述的政治諷諭目的。

另外，他還有一個溫和又激烈的作品，叫做〈血書〉，他用自己的鮮血慢慢書寫國歌。當然這個血沒寫完會凝固，所以他沒寫完就要放在冰箱裡面，要創作時再拿出來寫，因血氧化會呈現暗紅色，所以作品大多是暗紅色，字也刻意寫得模糊不清，直接寫在棉麻材質上面。他也沒有多作說明，只說這樣的國歌被看到時候已經不是那種非常偉大、完整、清晰，所謂被刻意歌頌的符號，他在這裡反而多了很多傷痕，或者是說暗喻那是血淚交織的歷史，也許是這樣，他做了很多類似這樣的作品。

5、倪再沁

1995年倪再沁（1955-2015）以虛擬報紙的方式，著手一系列「辦報」的觀念性創作。但是他非常認真，將「報紙」虛擬的非常逼真，讓一般人拿在手上會誤以為真的有出版這份報紙。那些虛擬報紙裡通常都是諷刺政治的文章，他的目的只是要揶揄媒體及政治現象，來達到真真假假的諷刺目的。倪再沁從1995年開始就戲謔媒體，用辦報的觀念來完成創作，叫做〈沁報〉，還有〈愛ㄍㄡˇ報〉，就是要製造陷阱跟迷障讓看的人被騙。敏感的人或許會懷疑，但有的人會相信，也許有人以法律的立場來看，有待解讀是否違法嫌疑，他通常是利用更聳動的標語像是：「不管白狗黑狗，會抓賊的就是好狗」，來諷刺當代媒體已經節目化了。這時候的藝術，文字的影響已經成為主流，圖像已經不是那麼重要了。

6、徐永進

書法家也有因此而介入創作的，例如徐永進（1951-），他也有類似的作品叫〈臺灣幹文化〉。這是件很大的作品，整件作品他用金色去寫「幹」這個字，雖然不是刻意寫出的一個字，但卻特意寫的比較裝飾性，顛顛倒倒的組合。當然他用黑底金字寫出金碧輝煌的感覺，但據他自己的說法是，他要反諷臺灣社會的拜金主義，這種不良的社會價值觀，所以他用很粗暴的文字來做一種諷刺或批判。

另外，〈凍臺灣、冰書法〉這件作品就是「凍蒜、凍蒜」的選舉文字，徐永進也反思如果臺灣充滿選舉文化的話，會被選舉凍住，所以他的主題就是「凍臺灣、冰書法」。因為他是一個書法家，不管是哪一件作品，都可以看得出來書法家利用文字作為圖像式的裝置性是比較明顯的，而他用三角形的方式來表現臺灣被凍住的，似乎也是要表現社會衝突或者是無法解開的某種情節。

7、鄭惠美

鄭惠美（1956-）也會利用文字書寫或是書法的應用來表達對政治社會的諷喻，例如她的〈綑綁臺灣四十年〉作品，在漢簡上面寫的歌詞是反共復國歌，這是戰後臺灣經常在軍中唱的歌曲，但是在1993年以後，刻意重新書寫後再閱讀會覺得有些荒誕，她透過竹簡形式中片片分離卻又被麻繩綁緊的竹片，諷刺戒嚴時期臺灣政府對思想看似開明卻實際箝制的封閉作風。「打到俄共，反共產，……收復大陸解救同胞，……三民主義實行，中華民國復興，中華復興民國萬歲，中華民國萬歲……」。不管講萬歲，還是講打倒共產黨，解救大陸苦難同胞，在解嚴以後兩岸已經解除敵對狀態，去講述這些歌詞的內容就會覺得荒謬、荒誕。所以有時藝術家會刻意放大這部分，讓觀者回顧到某個歷史情結裡面，回顧某個荒誕的歷史。

另外，也有很多藝術家在解嚴後開始反思，或是反諷臺灣的選舉文化，這是臺灣的宿命，一直到現在恐怕都是充斥著比較粗糙的選舉文化，對於政策或是社會的建設來講，常常都是膚淺的，因為很快四年就要選舉一次，所以就充滿了很多浪費的選舉商品，像鄭惠美的這件作品〈請君選購名牌立委競選〉，她回收各黨派的選舉旗幟重新組構起來，再重新創作成像文創商品一樣；當然作品背後也有點諷刺，政治選舉完以後不過也是個消費品這樣的概念而已。這件作品文字已經變成局部了，透過文字讓觀者知道什麼是黨的意識形態。

8、袁金塔

2004年的時候因為2000年的政黨輪替，對於臺灣的政治社會影響非常巨大，當然這也會挑起了藝術家的好奇，或是引起藝術家想要表達的熱情，

特別是平常喜歡關注社會議題的藝術家，例如袁金塔（1949-）。他也有一系列的作品叫作《換人坐》，用撲克牌的方式或用位子的方式來表示政治生態就像賭盤一樣，贏了就上臺，賭輸就下臺，這件作品的風格其實沒有那麼莊重，但是看起來好像很嚴肅的場合，只要政治利益沒有經營好就會換人「坐」，作者也是透過文字來暗示臺灣政治生態的劇烈變化。

另外，袁金塔也運用民間藝術跟民間的配搭來展示當時他想要諷諭的官場文化，例如《官場文化－判生判死》系列，當然他所謂的判生、判死，是指司法對老百姓「有錢判生，沒錢判死」的社會情況，而不是地獄裡面的情況。所以他用很多奇醜無比的動物造型來諷諭官場上的扭曲現象，有烏龜、癩蛤蟆等等，然後用民間的俚語作為一個對應，用文字帶出一種民間藝術或很草根性的表達。像「鳥官」來諷刺政治上的不正當性，用「鳥官」、「肥官」，把他們刻劃的很臃腫，或者是樣子很扭曲。作品中的對聯文字，上聯為「有錢判生」，下聯為「沒錢判死」，橫批是「人間」。他認為官場文化就是這樣，有事提「錢」說明，有錢就能在政治上有如生死一般的差異。由於袁金塔不是直接表達，不是直接以人形，而是以一種擬人化與民間習俗的表現，這種諷諭的方式，一般人也比較喜愛與接受。

五、結語

今天主要是跟大家回顧在解嚴前，從戰後到解嚴這段時間中臺灣藝術的背景，然後才能夠對比出解嚴之後，哪些藝術家特別利用文字符碼，或是配搭圖像來表現他們的藝術觀念，其中比較鮮明的特徵就是利用觀念性的創作，來達到對政治的諷刺或者批判，這是當時很明顯的特徵。以我們現在來看的話，那個時候的作品難免帶有較濃的個人情緒，在當時極難突破禁忌的渴望下會偏向直接或粗率的表達，因此可能有著時空的侷限性，不過也因為看到這些作品才能讓我們瞭解解嚴前後作品的變化。

最後要與大家分享的是，文字的應用可以因為社會或政治的歷史發展，反而刺激它跳脫傳統審美觀的框限，成為觀念表達的手法。傳統作品裡，特別就水墨、書法來講，文字的應用不論是平面或立體都會以精湛的技術來

表現優美、熟練的技巧作為它的主流核心，比較不會直接用文字來批判政治。有些藝術家會利用民間率性的書寫樣式來表現社會心理，例如齊白石（1864-1957）會利用書畫反諷社會價值觀而表達民間的活力，但是傳統藝術家不會用直接的媒體語言來達到政治的批判。臺灣在解嚴前比較沒有的文字批判，反而在解嚴後變成常態，一直到現在，也可以做為文字或觀念藝術的表現，文字藝術化在執行觀念上是一種很有效的符號。

所以解嚴後的藝術型態非常多樣，文字的風格可能並不優美也不完整，更有模糊、不確定的語境，往往用影射的方式，成為一語雙關，甚至一字多義的想像空間，吸引觀者來釋放解釋的可能性，而達到有符號言說卻難以言談的目的；也就是說，讓你去閱讀，達到閱讀的直接意思，但也釋放出無法閱讀的語境。所以當代文字的應用就更寬，包括流行的話語、從媒體裡面擷取的，與從政治話術裡面擷取出來的口號等。這些不管是隱或顯，都可以拿來被運用，特別是民間的俚語也都可以被挪用，這種表達擴大了當代藝術的表現範疇，這也是我們在回顧臺灣藝術不能偏廢的一部分。這次演講我們也回顧當時主流的書畫家，他們都是臺灣美術史上重要的代表人物，很多方面都值得我們重新回顧與詮釋。

我們應該要擱置文字跟圖像二分的習慣，把它們同樣視為是表現的符號，我們不僅僅要關注圖像主流，也要關注「文字」之於當代藝術中的應用與政治嘲諷的解讀。當我們透過這種語言或文字來諷諭政治的時候，希望這些元素可以更成熟的被運用，避免消費泛政治利益而能加深省察的力度，經過時間的積累，所謂藝術史的史觀就會更為客觀、更為成熟。那我們在回顧的時候可以發現，有些藝術家的作品是有穿透力的，他們表達的非常精練且精確；但是也有些藝術家是直接做出批判的，現在回顧起來有其政治激情的影響，但也相對比較焦躁與直接，反而減損了對於藝術文化可以思維的空間，對話性也變得比較狹隘。

經過解嚴後三十幾年，再重新回顧圖像與文字的應用，進入了更成熟的理解，這就是我們回顧歷史得到更好的收穫。我們也應該警覺避免依賴當時的事件，避免消費政治利益，避免窄化藝術性的可能，因為真正藝術史的歷程是非常長遠的，如此才能積累臺灣成熟且豐富的資產，藝術文化能夠超過

一時的政治需求，也才能夠開拓藝術未來在面對政治時，所能不斷生發，更為豐富的藝術能量。

黃智陽／華梵大學學務長兼人文與藝術學院院長

別名黃陽，國立臺灣師範大學美術碩士，中國美術學院藝術學博士。現為華梵大學人文與藝術學院院長、中國美術學院現代書法研究中心研究員、台灣藝術史研究學會監事，曾任何創時書法藝術基金會主任、廈門大學、寧波大學與六盤水師範學院客座教授。曾任重要美展評審，個展及重要展出多次。曾出版的專業著作有《認識書法藝術3——草書》、《黃智陽書法集》、《知白守黑——道家思維在書藝中的實踐》、《臺灣藝術經典大系書法藝術卷——吐故納新‧承先啓後》、《見樹成林——2006黃智陽書畫集》、《戰後（1945-2010）臺灣現代書法發展研究》、《座北朝南——2011黃智陽書法作品集》、《無礙——黃陽書法創作集》等。

臺灣美術史的
拓展與發聲

陳曼華
臺灣藝術中的西方影響：
以臺灣參加巴西聖保羅雙年展為例（1950-1970年代）

廖新田
阿田教授 ê「寶島美術館」

臺灣藝術中的西方影響：
以臺灣參加巴西聖保羅雙年展為例
（1950-1970年代）

陳曼華

一、前言

　　今天的演講題目是「臺灣藝術中的西方影響」，題目有些學術，不過會用一種通俗的方式帶大家進入藝術的世界。今天主要是談臺灣在1950到1970年代參加巴西聖保羅雙年展（Bienal de São Paulo）的經驗，以及其中所呈現的狀態。

　　不知道大家對雙年展的印象是什麼？我們常常可以在報紙上看到臺灣藝術家參加國際展覽，並受到重視，就像是為國爭光一樣，這個情況從1950年代就開始了。臺灣在戰後可算是百廢待舉，整個國家需要復興，如果有出國參加展覽的可能性，是相當振奮人心的。所以今天的演講將從這角度出發，來看臺灣參加聖保羅雙年展所發生的事情。

　　如果我們要談臺灣藝術中的西方影響，就必須先來談何謂「西方」。我們常在新聞報導或國家政策看到要向西方先進國家學習，這裡的西方通常是指歐美，然而從地理角度來看，西方不會只有歐美，也會有其他國家。事實上，臺灣藝術界也存在著向歐美學習藝術的傾向。

　　藝評人倪再沁（1955-2015）於1991年發表的〈西方美術・臺灣製造：臺灣現代美術的批判〉一文，[1]就針對臺灣現代藝術的「西化」傾向提出了質疑。為什麼臺灣沒有自己的藝術風格？為什麼臺灣現代藝術都隨著西方藝

[1]　倪再沁，〈西方美術・臺灣製造：臺灣現代美術的批判〉，《雄獅美術》，第242期（1991年4月），頁114-133。

術前進？文中提到：「臺灣美術的脈搏不由自主地隨著西方低劣轉換的美術思潮而跳動，臺灣的本來面目已被這股世界文化淹沒了」，且「臺灣的現代美術不管在任何一段美術史中，都不由自主地在西化的潮流中忘了自己」。這篇文章對當時臺灣藝術主流權威追隨歐美潮流的趨勢提出批判與挑戰。不論日治時期或是戰後，藝術家都在吸收了西方思潮後，便以現代自居，成為藝壇推崇的前衛藝術。

　　這篇刊登在《雄獅美術》雜誌上的文章在1990年代引起了廣大迴響。當時報紙媒體、平面雜誌不像現在那麼普遍，藝文界支持或反對的意見紛陳，引起激烈的論戰。臺灣藝術是否真的嚴重「西化」？「西化」是不能被接受的嗎？相關討論多到出版成《臺灣美術中的臺灣意識：前90年代「臺灣美術」論戰選集》一書。[2]

　　臺灣現代藝術的「西化」傾向是我近幾年關注的議題，究竟臺灣藝術與「西方」的關係是什麼？事實上所謂的「西方」影響，特別是以美國為主體的西方，在戰後初期呈現出幾個面向，我在接下來的演講中會提到。1950年代之後，美國與蘇聯處於對立的局面，美國為了保有民主集團大哥的姿態，努力與其他國家合作，更以文化交流爭取認同，壯大民主陣營。有些詞彙現在各位可能很少聽到了，不過當時常出現「反共抗俄」、「自由中國」等相關詞彙，臺灣則以「自由中國」自居。

　　當時美國有一個機構叫做「美國新聞總署」（United States Information Agency），有一點像臺灣以前的新聞局，主要在做文化宣傳。美國新聞總署會在其他國家設立分部，稱為「美國新聞處」（United States Information Agency），當時在臺北、臺南、高雄都曾有駐點。美國新聞處會舉辦相當多的藝文展覽與活動，特別是美國新聞處設有圖書室，圖書室裡會提供很多國外的雜誌跟刊物，以上種種在臺灣建構了美國作為現代藝術先進國家的印象。除了官方的文化宣傳，民間也有設立位於紐約的「華美協進社」，藉以促進中美文化交流。

　　美國新聞處圖書室的重要性為何？在我和一些較為年長的臺灣藝術家進

2　葉玉靜主編，《臺灣美術中的臺灣意識：前90年代「臺灣美術」論戰選集》（臺北：雄獅美術社，1994年）。

行口述訪談時，他們都不約而同地提到美國新聞處圖書室。在他們年輕時，資訊不像現在那麼發達，所以都是透過美國新聞處的圖書室接收國外藝術家的資訊。我曾經訪問過一位藝術家，他提到當時去美國新聞處可以看到很多國外的畫冊，相當開心，也提到因為太喜歡某幅畫而偷偷將那幅畫從畫冊割下來的情況，可以知道他們當時是很珍惜這些資源的。

美國還透過什麼樣的方式介紹國家文化呢？美國國務院曾在1950-1960年代邀請了幾位臺灣知名藝術家到美國訪問，例如藍蔭鼎（1903-1979）、席德進（1923-1981）等，這樣的交流也讓藝術家日後的創作風格有所改變。從過去的報紙可以得知，在他們訪美期間，國內媒體相當關注，如同SNG報導一樣。例如某位臺灣藝術家去拜會美國總統，隔天報紙和新聞就會刊登他接受總統接待的經過。畫家何肇衢（1931-）就曾表示，某天晚上新聞播出了藍蔭鼎接受美國總統接待的情況。事實上，這些報導在無形之中增加了美國作為文化強國的印象。

我將臺灣在戰後所受到的西方影響，聚焦在巴西聖保羅的雙年展。聖保羅雙年展是一個藝術展覽，臺灣從1957年到1973年間皆有作品參展。值得注意的是，臺灣參加聖保羅雙年展的動機主要是政治考量而非藝術推廣，這是今天演講的重點之一。當時各國皆以國家名義參加聖保羅雙年展，概念類似國家代表隊，每個國家都有一個展區。回顧當時，臺灣還處於一種激烈的「反共抗俄」情況，世界上只能有一個中國。聖保羅雙年展的「China」館只能有一個，若臺灣要參加，中共就不能參加，反之亦然。在臺灣跟中共都想參加並爭奪中國代表權的情況下，外交角力是相當激烈的。此外，臺灣當時是為了政治因素才參加，但也藉由參展使得臺灣藝術風潮轉向，有了一種抽象畫就是創新藝術的想像，這會在待會的演講中細談。

當時因為聖保羅雙年展的展覽空間有限，臺灣必須自行評選作品後才能參展，讓人不禁好奇，當時審選作品的標準。此外，審選作品過程中所產生的疑惑，也引起什麼是臺灣現代藝術的思考。

臺灣在1950到1970年代跟西方的交流還有一種情況，就是畫家團體不透過官方管道，而是自發性地去海外辦展覽，像是透過美國海外華人藝術史學者的引薦。這些藝術家藉由展覽，向美國或所謂的西方世界展現一種中西

元素融合的中國繪畫風格，後續也引發相關討論。我泛稱1950-1970年代是臺灣的戰後初期，在上述幾個面向運作之下，臺灣不僅吸收了西方藝術的思潮，同時也摸索出臺灣藝術的獨特樣貌。

二、進入國際舞台

巴西聖保羅雙年展作為一個重要場域，讓我們能夠觀察所謂「西方」的概念是如何被建構出來的，所謂歐美為主體的「西方」是如何被想像出來的。臺灣的藝術界如何透過歐美為中心的「西方」，得到所謂想要的認可，在這之中又如何建構臺灣藝術的自我認同。

簡報中是第四屆的聖保羅雙年展（1957年），該展覽始於1951年。以雙年展來說，就屬威尼斯雙年展最資深，早在1895年就創立，而第二資深的就是聖保羅雙年展，當時是以模仿威尼斯雙年展來舉辦的。為什麼臺灣在1957年才參展呢？事實上，臺灣是受主辦方邀請才去參展的。從1957年第四屆一直參加到1973年的第十二屆，都是由國立歷史博物館承辦的。1974年中共與巴西建交，在「漢賊不兩立」的情況下，臺灣就暫停參展了，一直到2002年才重新以國家館的名義參與，不過到了2010年，聖保羅雙年展就取消國家館的制度，改以個人名義參加。

臺灣再度以國家名義參展後，我注意到2002年有一則新聞，標題是〈六國各捐一字母　拼成Taiwan館　奧地利藝術家帶頭　各挖走該館標示一個字母　聖保羅雙年展臺灣館戲劇性開門〉[3]。這當中發生了什麼樣的事情？事實上，那屆是臺灣藝術家重新參與雙年展的前期，臺灣攝影家張乾琦（1961-）的作品突然被要求撤銷「Taiwan」的字樣，這背後的原因也是中共的干預，就像現在也有很多國際場合我們沒辦法參加一樣。當時這樣的政治事件就發生在藝術的場域裡，臺灣被強迫要取下「Taiwan」字樣，事件發生後，幾位來自不同國家的藝術家，就把「Taiwan」這幾個英文字母分別捐給了臺灣館。奧地利的（T）、加拿大的（a）、克羅埃西亞（i）、波多黎

[3]　〈六國各捐一字母　拼成Taiwan館　奧地利藝術家帶頭　各挖走該館標示一個字母　聖保羅雙年展臺灣館戲劇性開門〉，《聯合報》，2002年3月25日，版14。

各（o切成兩半湊成w）、新加坡（a），最後還有巴拿馬（n）。雖然這是一個藝術展覽，但當中卻有一種政治力量在牽引著。我看到這則新聞時相當感動，就像現在當國際上沒有人願意支持我們，卻突然有一個國家站出來聲援我們。

　　各位在簡報上看到的是當時聖保羅雙年展的照片，這些照片目前還沒有公開，是我在處理檔案時所發現的。那時留下來的照片少之又少，像這張是1963年聖保羅雙年展（第七屆）開幕時的照片，從照片上可以看到當年藝術展場的樣貌。而這張是聖保羅雙年展第一屆的展覽圖錄，圖錄上的文字是當時將展覽圖錄運回臺灣時所寫下的。展覽圖錄如何運回臺灣？就算現在我們從臺灣搭飛機去南半球的巴西也要20個小時，包含轉機時間等等，因此可以想像1950年代要將圖錄寄回臺灣必須經過的繁瑣路程。當時是透過中華民國駐巴西大使館安排運送事宜，首先由聖保羅雙年展單位把圖錄送到巴西大使館，大使館再透過海運運送回來。運回來之後會先轉到外交部，接著到教育部，最後才會轉給國立歷史博物館，因為當時國立歷史博物館是教育部下轄的機構，大家可以在圖錄上看到這些註記。此外，還有1953年到1973年的展覽圖錄，現在大家看會覺得當時的圖錄很時髦，一點都不過時，相當前衛，這種設計放到現在還是很經典的。

　　1951年聖保羅雙年展究竟展出了什麼樣的作品？這邊我節錄了幾件作品，像雕塑《Composição n. °3》，上面寫著「BRASIL」，因為這是當時代表巴西的作品。除了雕塑外，我們也可以看到人像、抽象繪畫，由此可知展覽作品是非常豐富多元的。

　　全球的雙年展究竟有多少個？各位可以看一下簡報上所標註的圓點，標記了舉辦過雙年展的國家。我們可以看到，直到今日持續舉辦的雙年展共有一百多個，臺灣則有兩個雙年展，一個是「臺北雙年展」[4]，由臺北市立美術館主辦；另外一個則是「臺灣雙年展」[5]，由國立臺灣美術館所主辦。

　　1951年聖保羅雙年展策展人Lourival Gomes Machado（1917-1967）在當年展覽圖錄的序言中提到了展覽的目標：「聖保羅雙年展必須達成兩個主要

[4]　臺北雙年展由臺北市立美術館主辦，1998年為第一屆，到2020年共展覽過12屆。
[5]　臺灣雙年展由國立臺灣美術館主辦，2008年為第一屆，到2020年共展覽過7屆。

任務：不只是把巴西現代藝術置入鄰近區域，更要與世界其他地方的藝術有鮮活的接觸，而聖保羅要去贏得藝術世界的中心位置」。從這段話可以看出巴西並沒有在藝術世界的中心，而是位處邊陲。因此，有必要透過這個展覽讓聖保羅能夠成為藝術世界的中心。

　　接下來會讓大家看一些政府機構留下的公文。1957年臺灣首度參加聖保羅雙年展，簡報上的檔案是位於中華民國駐巴西大使館發給臺灣外交部的電報。[6]內容提到臺灣原先沒有受邀參加雙年展：「我（我國）未被邀參加，經洽仍歡迎參加」。換句話說，雖然我國沒有受邀，可是去洽談之後，主辦方還是歡迎我們參加，「請即於兩周內決定，俾便轉知」，請在期限內決定，以便我與巴西主辦方洽談，「並打消匪共參加之計畫」。當時駐巴西大使館的外交官是李迪俊（1901-？），是一位很積極的外交人員，他發了多次電報給外交部，告訴大家「匪共」會插足。

　　巴西聖保羅雙年展有很多不同的獎項，包含有獎金與沒有獎金的獎項。臺灣第一次參與聖保羅雙年展時曾獲得獎項，蕭明賢（1935-）以繪畫**〈構成〉（圖1）**獲得第四屆榮譽獎。雖然榮譽獎並沒有頒發獎金，卻讓年輕的蕭明賢得到了臺灣媒體的關注，例如《聯合報》刊載：「青年畫家蕭明賢獲巴西國際展贈予榮譽獎」[7]。事實上，他得到的不是正式獎項，而是屬於紀念性質的獎章。根據我所看到的資料，這是每個國家都有的紀念獎。但是當這個「得獎」的消息從駐巴西大使館傳回臺灣後，國內藝壇士氣瞬間大增，當時國立歷史博物館的館長包遵彭（1916-1970）也特別為蕭明賢舉辦了一場頒獎典禮，並頒給紀念狀。媒體的報導是這麼說的：「我青年畫家獲得此項榮譽者尚以蕭君為第一人」[8]，「第一人」除了象徵蕭明賢得獎的榮譽，也象徵了臺灣被國際藝術界認可，讓臺灣得以從藝術世界的邊陲進入到世界中心。

　　關於參展的意義，誠如第一屆聖保羅策展人所說，是為了進入藝術世界

6　〈駐巴西大使館代電外交部（1957年9月30日）〉，《中巴（西）文化交流案》，「外交部檔案」（臺北：國史館藏），典藏號：020-060305-0002-0072。

7　〈青年畫家林明賢獲巴西國際展贈予榮譽獎章〉，《聯合報》，1958年11月10日，版5。

8　〈青年畫家林明賢獲巴西國際展贈予榮譽獎章〉，《聯合報》，1958年11月10日，版5。

的中心。在1971年，當時國立歷史博物館的館長王宇清（1912-2002）曾提到了參加聖保羅雙年展的原因，他說參加展覽就足以顯示在今日如此的世界中，中華民國的藝術是自由地創作，蓬勃發展。他也表示中華民國的國旗在國際藝壇上迎風飄揚，象徵著中華民國與其他民主友邦共同擔負著時代的任務。[9]這就是我前面所提到的，聖保羅雙年展雖然是一個藝術展覽，但是國家民族的情節始終纏繞在裡面。接著王宇清指出，這個展覽會對於展品的要求都是最新的現代藝術作品，都是最高的作品且無止盡的求新求進步。這個展覽求的是風格新、技法新、應用的器材也需要新的。藉此可以了解，當時國立歷史博物館的館長是如何解讀巴西聖保羅雙年展，以及臺灣需要提供什麼類型的作品參展。

那麼巴西那邊又是如何理解這個展覽呢？現在我們來看第十屆聖保羅雙年展的圖錄。這屆圖錄前言提到了工業技術對藝術形式的影響，以及聖保羅雙年展對各種形式的藝術創作都表達歡迎：「對於所有來到這裡的作品我們不設下任何類型的限制、不管是任何性別、意識形態、種族或理念，藝術家都可以在裡面展覽」；接著又說：「希望這個展覽能為人類社會更大的自由與尊嚴服務」。回顧國立歷史博物館館長王宇清的前言，與展覽主辦方似乎有那麼點不同。王宇清的前言提到一定要技法新、技術新、風格新，但聖保羅雙年展的圖錄前言並沒有提到這件事，反而歡迎任何形式的藝術。為什麼對展覽的理解從巴西傳回來臺灣就變得不一樣？為什麼會有這樣的誤差？我們接著就來看其中的差異。

三、與中共的外交角力

剛剛提到臺灣在1957年開始參加聖保羅雙年展，蕭明賢得到榮譽獎鼓勵了藝術界，可是官方對於參展的態度並不積極，而這很大一部分的原因是因為沒有經費。當時臺灣文化政策還不是很成熟，無法為每個展覽撥下預算。像當時參加聖保羅雙年展，我們的作品運到巴西後卻無法運回來，因為沒有

[9]　國立歷史博物館編，《中華民國參加第十一屆巴西聖保羅市國際雙年美展展品目錄》（臺北：國立歷史博物館，1971年）。

經費。當時運送過程非常複雜，先從基隆的海關運送，海關運送作品後會先到紐約，接著到巴西里約熱內盧，接著再到駐巴西大使館，最後才能送到聖保羅雙年展展場，回程的程序也是一模一樣。

　　臺灣第一次參加聖保羅雙年展時發生了一件相當尷尬的事情。當展覽結束，預計將作品運回臺灣，但送到紐約的時候就沒有經費了，所以作品就卡在紐約無法順利運回。當時中華民國駐紐約領事館一直打電報回臺，問說能不能核撥經費讓他們將作品運回去，然而因為外交部籌不到經費，作品就在紐約卡了將近半年。後來我們的政府官員就想到了一個辦法，如果沒有經費運送作品回來的話，是否有可能將這些作品送給美國。於是，他們就寫信問參展的藝術家意願，理由當然不會講明，而是問他們能不能把作品捐獻給政府，讓政府捐給美國或當地的僑界，以利中美文化交流。那屆參展的藝術家有十幾位，然而只有兩、三位藝術家有意願，有些藝術家則是希望政府先提供作品材料費，才願意捐出，其他的藝術家則是拒絕或是直接不回信。礙於藝術家們沒有一個統一的答案，因此政府還是籌了一筆經費，將作品全數運回臺灣。

　　面臨第一次參展所遇到的狀況，臺灣還會參加第五屆雙年展嗎？後來這件事情就卡住了。本來教育部說第五屆不參展，但駐巴西大使館的外交官李迪俊，卻發出電文給臺灣外交部，勸說應該繼續參加：「文化宣傳與政治意義則甚重要。且我如不參加，匪共難免趁機而入，因在文化上巴西故不斷與蘇聯及匪共接觸也」[10]。由於巴西不斷與中共拉好關係，倘若臺灣不參加，我們的外交地位恐怕不保。除了伸張政治主權外，李迪俊也針對參展的作品下了指導棋：「再者與展繪畫，以極端新派作品（表現派、抽象派、立體派、超現實派等等）最受歡迎」[11]。身在巴西的李迪俊，被認為比臺灣其他人更瞭解當地藝術的趨勢與走向，因此他提出對參展作品的見解，建議以極端新派作為參展代表。

[10]　〈駐巴西大使館代電外交部（1958年9月8日）〉，《聖保羅美展案》，「外交部檔案」（臺北：國史館藏），典藏號：020-090502-0022。

[11]　〈駐巴西大使館代電外交部（1958年9月8日）〉，《聖保羅美展案》，「外交部檔案」（臺北：國史館藏），典藏號：020-090502-0022。

　　當時出國不像現在那麼容易，去一趟國外的交通費相當驚人，再加上臺灣政府沒有核撥足夠的預算參與聖保羅雙年展，因此參展初期臺灣並沒有派員前去展覽會場。在預算有限又希望獲獎的情況下，就必須思考展覽方想要什麼樣的作品。在通訊尚未普及的年代，官方僅能靠電報得知當地展覽的需求，駐巴西大使館所提供的這些電報幾乎就是唯一的訊息來源。

　　李迪俊的這番說詞並未在第一時間說服官方，教育部仍表示不參加第五屆雙年展。[12]但是他並未放棄，再次派發電報請外交部重新考慮參展一事，電文中提到中共試圖以藝文活動在巴西發揮影響力：「查巴西為拉丁美洲第一大國，其動向足以左右鄰邦，因此蘇俄與匪共，對其極盡誘獲（惑），蘇俄之芭蕾舞班、鋼琴名手及球隊，不時來巴西獻技」，其實蘇聯體系經常以這種藝術或運動的名義作為外交手段。李迪俊提到，雖然巴西與「匪共」並無邦交，但一般巴西人士認為藝術與政治無關，對蘇聯的藝文活動較為鬆懈。他認為，應當積極宣揚我方藝術，來抵銷匪共文化滲透之效果。此外，他持續針對作品提出看法，認為應該限於現代作風，多找新進藝術家的作品參展。並強調如果我國決定參加，駐巴西大使館會對我國參展作品提出更詳細的建議。李迪俊用一種積極的方式向臺灣政府喊話，他說：「如我方不擬接受邀請，自動放棄參加展覽機會，則聖保羅藝術館將轉而邀請匪共參加，幾可斷言，彼時我方交涉阻止恐難獲同情」。因為放棄參展會有不良效果，因此他還是電請外交部重新開會討論並做出決定。

　　此後李迪俊持續發出多封電報，在1958年12月15日所發的電報中提到：「聖保羅現代藝術館藝展（當時對於聖保羅雙年展有很多種名稱，這是其中一種說法）關係國家地位至巨，務請參加為感」[13]。1959年1月27日，他又再次派發電報：「由於中共意圖參加聖保羅雙年展，為阻止中共參加，請外交部速速商量教育部決定參加」[14]，接著又說：「昨天在酒會中遇到巴西外

12 〈梅貽琦函外交部（1958年10月9日）〉，《聖保羅美展案》，「外交部檔案」（臺北：國史館藏），典藏號：020-090502-0022。
13 〈李迪俊電外交部（1958年12月19日）〉，《中巴（西）文化交流案》，「外交部檔案」（臺北：國史館藏），典藏號：020-060305-0002-0087。
14 〈李迪俊電外交部（1959年1月27日）〉，《中巴（西）文化交流案》，《外交部檔案》（臺北：國史館藏），典藏號：020-060305-0002-0097。

交部科長，對方問我們有沒有要參加本屆的雙年展，我就說還在研究中，大概會參加。對方則說，中共已經在申請，而他們以四千年中國藝術為名參加展覽，他們認為這個名稱號召力很強大，巴西可能會接受。我則再說，上一屆我們參加這一屆我們也會參加，我又認為聖保羅美術館不應該准許匪共參加，請你們阻止。」[15] 隔天1月28日，李迪俊再發電報給外交部：「我去訪問巴西外交部秘書長，詳述理由請其拒絕共匪參加聖保羅藝術展」[16]。在電報中他一再強調我們必須試圖阻止中共參加展覽，並懇請國內盡快做出決定。兩天後，李迪俊又再次發電報給外交部，顯然參展之事已塵埃落定：「顯然外交部已經決定我們要參加第五屆雙年展，那我會立刻通知巴西外交部科長，並飛函給聖保羅藝術展會長。請國內盡速徵集中國畫新派還有西洋畫新派的作品，並寄到駐巴西大使館」[17]。由此可見，外交單位的交涉與努力會影響當時參加國際展覽的狀態。然而那時是1月底，展覽3月底就截止收件了，臺灣必須在短短的一個半月內選出作品，時間相當急迫。

　　至於要選出什麼樣的作品，李迪俊再發電文建議，除了中國畫跟西洋畫的新派作品外，「迅速徵求國畫、油畫、木刻之極端新派作品，例如《中華畫報》第116期所刊之海軍青年聯合畫展之出品，頗合藝展脾胃」[18]。另外，他又提到：「極端新派繪畫，在我國尚屬新進，難與西方國家競爭。國人在歐洲從事新派繪畫而在歐美畫壇佔有地位者，就本館所知有趙無極」[19]。言下之意，臺灣極端新派繪畫就可以找趙無極（1921-2013）的作品。

　　現在我們來看一下李迪俊上述提到在《中華畫報》第116期的作品，[20]

[15]　〈李迪俊電外交部（1959年1月27日）〉，《中巴（西）文化交流案》，《外交部檔案》（臺北：國史館藏），典藏號：020-060305-0002-0097。

[16]　〈李迪俊電外交部（1959年1月28日）〉，《中巴（西）文化交流案》，「外交部檔案」（臺北：國史館藏），典藏號：020-060305-0002-0098。

[17]　〈李迪俊電外交部（1959年1月30日）〉，《中巴（西）文化交流案》，「外交部檔案」（臺北：國史館藏），典藏：020-060305-0002-0099。

[18]　〈李迪俊代電外交部（1959年1月31日）〉，《聖保羅美展案》，「外交部檔案」（臺北：國史館藏），典藏號：020-090502-0023。

[19]　〈李迪俊代電外交部（1959年1月31日）〉，《聖保羅美展案》，「外交部檔案」（臺北：國史館藏），典藏號：020-090502-0023。

[20]　〈海軍青年聯合畫展〉，《中華畫報》，第116期（1958年），頁10。當時四位海軍軍官所繪製作品分別是孫瑛（1934-）、胡奇中（1927-2012）、馮鐘睿（1934-）與曲本樂（1934-）。

這是他認為的極端新派，如各位所見是較為抽象的繪畫。他也很關注臺灣出版的刊物，曾發電報說：「《中外畫報》29期胡奇中的油畫四幅，作風也很適合聖保羅雙年展。」[21]。這邊所指的是1958年期刊上的作品，當時胡奇中（1927-2012）、孫瑛（1934-）、馮鍾睿（1934-）、曲本樂（1934-）還在念海軍官校，四人於1958年5月於臺北市新聞大樓舉辦聯展。在《中外畫報》底下，胡奇中寫下他的感想：「我接受近代西洋繪畫思潮的影響，不過是近二、三年來的事。在過去曾漠視它的存在，及至注視到它，我整個的心靈都為它巨大的魅力所震攝了。」[22]，接著又說：「極盡可能的搜羅了自印象派以降─野獸派、立體派、未來派、表現派、超現實主義、象徵主義、達達派另藝術等。……我告訴自己『新派畫較之舊派的西洋畫更具世界性，更涵蘊著濃重的東方意味，習西畫而捨棄新派畫，就完全忽視我們東方民族的先天優點了』」[23]。從胡奇中的描述可知他談的不是寫實性繪畫，臺灣日治時期比較主流的繪畫是寫實風景繪畫或是印象派。事實上，胡奇中就是在談印象派後的風格，我們就可以透過這些內容去理解當時的極端新派類型大致上是如何。

　　李迪俊認為參加聖保羅雙年展的作品必須是「極端新派」，我們可以概略性的理解為比較抽象的繪畫類型。儘管從官方檔案中可以看見李迪俊的論述，然而他是如何知道雙年展主辦單位想要的是抽象類型的繪畫，目前無法清楚得知。事實上，我們剛剛看的聖保羅雙年展圖錄裡面確實存在一些寫實或人物繪畫。關於這種理解上的誤差，就引出一個根本上的問題：在參加國際雙年展時我們的作品該迎合展覽單位的喜好，還是要符合自己國家的需求？我們要展示給其他國家看我們認為優秀的藝術作品，還是要迎合、猜測主辦單位想要的作品？這是值得思考的問題。從前面所談的作品的喜好，大概可以得知展覽偏好是被想像出來的，不見得符合主辦單位的實際需求。

　　最後，我再稍微談一下李迪俊。他到底是誰？李迪俊在1950年代到1960

[21]　〈李迪俊電外交部（1959年2月16日）〉，《中巴（西）文化交流案》，「外交部檔案」（臺北：國史館藏），典藏號：020-060305-0002-0100。

[22]　胡奇中，〈胡奇中油畫〉，《中外畫報》，第29期（香港：中外畫報出版社，1958年11月），頁22。

[23]　胡奇中，〈胡奇中油畫〉，頁22。

年代初期是駐巴西大使，早年畢業於清華大學，在校時曾加入清華文學社，之後赴美國留學，獲威斯康辛大學（University of Wisconsin）政治學博士學位。1926年後任中央政治學校與中央大學教授，1930年進入外交部工作，接著擔任中南美洲等地與土耳其的外交大使，1957年9月開始擔任中華民國駐巴西大使。

四、尋找自己的風格

當臺灣參與國際展覽時，該如何辨認出屬於自己的藝術風格？如前面所說，雖然我們選了作品去參展，但礙於經費所限，徵選的評審和參展的藝術家都沒辦法親自到展覽會場，甚至連國內主辦的國立歷史博物館都沒有到巴西實際勘查展覽場地。換句話說，臺灣對聖保羅雙年展的瞭解都是透過「轉述」─駐巴西大使的說明或少數待在歐洲的藝術家之介紹。關於展覽空間、展品的風格，就只能透過文字描述進行想像。當時駐巴西大使館或是當地臺灣藝術家會有詳細的報告，像是藝術家叫林聖揚（1917-），他原本在臺灣師範大學教書，後來在第一屆的時候去了聖保羅，之後就沒有回來，長住在巴西，他就會寫信回來臺灣，描述聖保羅的狀況。

作品的評審究竟是以什麼為標準？當時曾經參加過藝術審選的黃朝湖（1939-）就曾提出感想，他認為聖保羅展覽所需的作品：「都屬於新派的，前衛的（指抽象一類的），而審查委員中卻有國畫家、東洋畫家及作風仍停留在十九世紀印象主義的西畫家，以他們保守的眼光來審查前衛的作品，是不是太不適當？」[24]，黃朝湖在新派和舊派畫之間劃了一道線。新的屬於抽象一類，其他則是舊的。另外，黃朝湖在當時也寫下一些意見，提到我們所選出的作品是否真的能代表中國現階段畫壇，是否真的具備「中國人的」精神與本質。[25]雖然我剛剛說的都是臺灣藝術，但事實上「臺灣藝術」這樣的詞彙跟字眼要到1980年代才真正地被提出，一直到1990年代才被廣泛使用。從1950到1970年代所說的臺灣藝術多半還是稱為中國藝術，臺灣人的

[24] 黃朝湖，〈參加巴西巴黎國際藝展作品徵審工作的檢討〉，《聯合報》，1963年4月29日，版7。
[25] 黃朝湖，〈評參加巴西聖保羅國際藝展作品〉，《聯合報》，1963年5月16日，版6。

認同也是中國人的認同，像我小學的時候每天會被老師叫去教室前面唸一段《先總統蔣公嘉言錄》。

當時的藝術家非常善於書寫，多半都是一手畫畫，一手在報紙或刊物上不停地寫字，相當令人敬佩。像我去年訪問的畫家劉國松（1932-）就是一位寫作非常勤快的藝術家。之前我在研究劉國松時，就發現他寫的文章相當多，訪問時我問他為什麼繪畫創作之餘還會寫那麼多的文章。他笑說沒辦法，那時還是一位窮畫家，為了結婚需要賺錢。他的太太家境不錯，當時岳父不太同意這門婚事，所以他得爭氣一點。

另一位畫家莊喆（1934-），也非常善於寫作，他就針對臺灣參加聖保羅雙年展提出一些意見：「參加這種國際性的大活動，我們不免要問，參加的目的是什麼？我們理解的『現代』是指切斷中國傳統的過去，以現代為現代，還是指從傳統的出發中，注入新的命脈的現代？這是大問題」[26]。雖然這篇是他1963年所寫的文章，但這個問題放到現在看也是符合的。歷史不是一個斷裂的狀況是連續的，換言之，當我們在談現代的時候無法與過去做切割，它是一個延續跟持續發展的過程。因此我們在看歷史檔案時，會發現人類所提出的問題經常都是重複的。莊喆批判性的指出當時臺灣參加雙年展的一大問題，究竟參展的目的是什麼？是政治還是藝術？

臺灣從1954年開始參與聖保羅雙年展，但一直到1967年才有人實際到展場勘查，那個人叫于還素（1920-1993），是一位藝評家。然而他去現場勘查時並不是國家出錢，而是于還素因為他當時在南美洲的烏拉圭擔任東方圖書館館長，所以國立歷史博物就請他以觀察員身份就近了解聖保羅雙年展的狀況。會請于還素前去勘查，是因為當時臺灣已經連續參加六屆雙年展，雖有得過銅牌，但還沒得過大獎，因此我國雙年展主辦方，也就是國立歷史博物館就希望知道展覽會的實際情況，以及可能獲得大獎的作品特色。[27]于還素1969年在《幼獅文藝》上寫了一篇〈出席巴西聖保羅國際雙年美展會紀

[26] 莊喆，〈一個誠懇的願望　寫在參加聖保羅及巴黎國際美展入選作品預展以後〉，《聯合報》，1963年5月18日，版6。

[27] 〈包遵彭函駐巴西大使館（1967年8月6日）〉，《中南美文物展覽案》，「外交部檔案」（臺北：國史館藏），典藏號：020-090502-0004。

要〉[28]，內容中規中矩，分析了歷屆參加國家及得獎藝術家國籍等資料，但是到了文章最後，他卻寫出了真心話：「爭取榮譽也好，得獎也好，政府要我做深入的研究，我只有四個字的報告：『反求諸己』」[29]、「怎樣才可以得獎呢？我講一個故事，作為本文的結束，就是當聖保羅雙年展秘書和我談話時提到的，他說：你們應該來看看，藝術年年改樣，我答非所問的說，我們中國參加的目的只在參加展覽，人不來，是表示不在競爭，這本是世運會精神……志在參加，不在得獎」[30]。本來政府派他去是希望能夠得獎，他當然不能老實地跟雙年展秘書說我們國家沒有編列經費。他又接著說：「我遠在數萬里之外，為國家開了空頭支票，我有什麼目的呢？為了國家，為了藝術家的前途，我希望政府把這張支票兌現」[31]。于還素當時也是國立歷史博物館的審薦委員，也是文化組織（應當是中國文化研究所）擔任委員，他很深刻的覺得，我們不應該只是為了得獎而去參加這個展覽。當時這些照片相當珍貴，是他1969年去聖保羅雙年展所拍攝的照片。

　　畫家林克恭（1901-1992）於1971到1973年獲聖保羅雙年展主辦單位邀請擔任評審，他在參與評審工作後提出了建議：「中國畫家要在國際藝展脫穎而出，必須自創風格，將個人的感覺表現在作品中。這次中國（指臺灣）未能在藝展中獲獎，是沒有充分發揮與表達中國的傳統與民族色彩」[32]。我們不妨這樣理解，他認為我們去參展的作品無法充分表達本地的藝術風格。在面對其他國家或是其他地區的作品，臺灣應該要以什麼樣的姿態或是風格確立自身的藝術？是可以反思的問題。前面提到，臺灣參展目的是為了國家地位和爭取大獎，而非單純發展藝術。直到1971年，國立歷史博物館館長王宇清仍在爭取現場參觀的機會，並向駐巴西聖保羅的領事館探詢獲得大獎的可能性，藉此爭取我國名譽。因為王宇清設想，如果爭取我國藝術家擔任評

[28] 于還素，〈出席巴西聖保羅國際雙年美展會紀要〉，《幼獅文藝》，第30卷第3期（臺北：中國青年寫作協會，1969年3月），頁53-61。
[29] 于還素，〈出席巴西聖保羅國際雙年美展會紀要〉，頁61。
[30] 于還素，〈出席巴西聖保羅國際雙年美展會紀要〉，頁61。
[31] 于還素，〈出席巴西聖保羅國際雙年美展會紀要〉，頁61。
[32] 林克恭〈昨以幻燈片　介紹巴西雙年藝展　認我畫家必須自創風格〉，《聯合報》，1973年12月2日，版9。

審委員，能提高我國得獎機會。他甚至為了加強我國在該雙年展的影響力，特別跟主辦單位商量能否增加得獎名額，我們可提供教育部部長獎三份，唯一但書是不得贈與「鐵幕」國家。[33]

五、小結：文化外交與臺灣現代藝術

　　雖然今天的演講是從藝術的角度出發，但裡面卻包含外交角力下錯綜複雜的內容，是文化外交常見的問題。究竟這個文化外交跟臺灣現在藝術發展有什麼關係？綜上所述，雖然臺灣參加聖保羅雙年展的目的不在推廣藝術，但它也為現代藝術的發展提供了一座舞臺。同時參展的作品也引發什麼是現代藝術的思考，使得現代藝術有重新被討論、檢視的機會。臺灣戰後初期的現代藝術尚未成熟，屬於起步萌芽的階段，創作者多為年輕一代。原以政治為考量的參展，卻碰巧提供了年輕藝術家嘗試不同風格創作的可能性。我訪問過許多參與過聖保羅雙年展的藝術家，他們大多接近杖朝之年，然而卻都精神矍鑠、身體健壯，很多位仍舊從早到晚地創作不輟。曾經參展過的畫家秦松（1932-2007）也對什麼是現代藝術提出反省：「中國現代畫之發展，並非跟著歐美的大師們跑，但是受其影響與啟示這或不能避免……現代繪畫的很多先驅者，在開始創建其個人面目時，都曾接受世界各地區各民族不同文化藝術精神影響與啟示，從原始古老的藝術作品中獲得新的創作動機與新的生命力，而產生了今天的世界性現代繪畫」[34]。事實上，他指的是我們不能只模仿西方，模仿方可能只是一個過程，之後我們就要發展一套自己的風格。

　　從前面討論的內容可以發現，自臺灣參加雙年展開始，就進入全球化的脈絡之中。在涉入全球藝壇的過程，必然會遭遇全球化之下帶來的矛盾，換言之，為了進入全球化的體系，相對弱勢的文化在吸入強勢的文化內涵過程，便會衝擊原有的在地性。「麥當勞化」一詞，就是對全球化所做出的批判，簡單來說，速食店麥當勞在全球各地的開設，影響了在地的消費文化，

[33] 〈莫類先函王宇清（1971年4月9日）〉，《中華文物展覽案》，「外交部檔案」（臺北：國史館藏），典藏號：020-090502-0016。

[34] 秦松，〈對我國現代繪畫的檢討〉，《聯合報》，1965年6月12日，版12。

甚至形成全球消費文化的一致性。在全球化的概念之下，有些人會擔心本地的文化被強勢文化所掩蓋，如同當時的一些藝術家擔心被歐美藝術同化。如何在歐美藝術世界中佔有一席之地，也同時保有地方的獨特性；如何透過國際展覽的機制讓在地的藝術特色被世界看見，撼動原以歐美為中心的世界，是一個至今仍未停止的巨大挑戰。

　　總結來說，臺灣從1957到1973年參加聖保羅雙年展是源於政治考量，參展被視為與中共爭奪國家發言權的場域，期望以獲獎證明國家實力。然而，參展同時推進了臺灣現代藝術的發展，而當中存在幾個現象：一、徵選參展作品的標準刻意迎合想像的得獎標準，以為抽象畫便是創新的藝術。雖然這個想像不是聖保羅雙年展的意思，卻相對成為推動創作風格較為單一、守舊的臺灣畫壇一股改變的動力。二、挑選參展作品過程中，藝術家或是評審提出了一些檢討。什麼樣的作品是符合現代藝術？這個問題隨後引發了何謂現代藝術的討論。這樣的討論有存在的必要，在對立的觀點往往會激發出新的想法。

　　演講的最後，我想談一下何謂「西方」。事實上，西方並不是一個有明確界線的區域，因此在談論時必須加上引號，因為它是隨著歷史與文化的交融所形塑的。以臺灣來說，當我們談論「西方」時，投射了一個以美國和西歐為中心，一個進步的社會想像。此外，當我們談「西方」的歐洲，也不是指全歐洲，而是以西歐為主。在我們陷入這樣的想像的同時，似乎把自己視為是一個邊陲之地。其他有能力舉辦國際藝術展覽的國家，即使和臺灣一樣身處藝術世界的邊陲，亦被納入想像地理中的西方，像是位於南美洲的巴西。當我們在談「西方」影響的時候，聖保羅雙年展似乎反映著某種西方印象，但是巴西真的算是我們所認為的「西方」嗎？當時臺灣藝術界將參加聖保羅雙年展視為進入國際藝術中心的指標，但就如同前面所提到的，聖保羅雙年展之所以創辦，是因為巴西現代藝術企圖突破被置於世界邊陲位置的行動。換句話說，所謂的「西方」並不存在一個固定的地理位置，而是受文化政治所影響的想像。這樣的想像卻構成了臺灣現代藝術發展過程中以「西方」為中心的世界觀，並延續至今。

陳曼華／國立歷史博物館助理研究員

國立交通大學社會與文化研究所博士。曾任《女性雜誌》主編、誠品網路書店副主編、國史館修纂處助修及協修，現任國立歷史博物館助理研究員、台灣藝術史研究學會祕書長。研究興趣主要座落於藝術中的文化政治，近期研究關注戰後臺灣藝術發展與文化外交，著有專書《獅吼——《雄獅美術》發展史口述訪談》（獲第三屆國家出版獎優等）、《拓開國際：國立歷史博物館與巴西聖保羅雙年展檔案彙編1956-1961》。論文著作散見於期刊及專書，如〈臺灣文化協進會與戰後初期臺灣美術（1945-1947）〉、〈臺灣現代藝術中的西方影響：以1950-1960 年代與美洲交流為中心的探討〉、〈國族與鄉土：從文化造型運動看1970年代藝術場域中的「臺灣」概念〉等。

圖1：蕭明賢　1957〈構成〉113×73cm 油畫（國立歷史博物館典藏）

阿田教授 ê「寶島美術館」

廖新田

一、寶島美術館的製作動機

　　今天我的講題是「阿田教授ê寶島美術館」，為什麼會有這個奇怪的題目？其實它是一個教育廣播電臺的新節目，去年（2020）一月開播，目的是以臺語為主要語言來講述臺灣美術的故事。這個節目型態在臺灣從來沒有過這樣的廣播，因此引起一些人的好奇與注意。我是節目的發想者（藝名「阿田教授」），內容製作和特別來賓都由我來擔綱，因此藉這個機會和大家分享過程中的心路歷程：動機、目的、規劃、困難、執行、效果、感想。教育廣播電臺前臺長謝忠武（1965-）體認到藝術教育與語言平權的重要，而長期推動「臺灣美術百年」創價學會也非常支持這個構想，所以一拍即合。今天我就跟大家報告這一年來這個節目到底做了什麼，還有什麼樣有趣的幕後花絮。

　　1987年解嚴後臺灣美術發展蓬勃，而文化部重建臺灣藝術史的政策推動讓臺灣美術史有機會更上層樓。「寶島美術館」以實際行動呼應這個趨勢，以「藝普」（藝術普及）的精神讓臺灣美術更生活化、在地化。「藝普」的概念來自「科普」的啟發，維基百科定義：

> 科學普及，又稱大眾科學、流行科學（popular science）或者普及科學，是指利用各種傳媒以淺顯的方式向普通大眾普及科學技術知識，倡導科學方法、傳播科學思想、弘揚科學精神的活動。相比於科學新聞集中於出版最新科研成果，讓科學作品的內容更為廣泛。科學作品多數由科學家以及傳媒從業員編撰，透過不同媒介展示，常見的如書本、記錄片、雜誌文章和網頁。

同理可推,「藝普」是:

> 藝術普及,又稱大眾藝術、流行藝術(popular arts)或者普及藝術,
> 是指利用各種傳媒以淺顯的方式向普通大眾普及藝術技術知識,倡導
> 藝術方法、傳播藝術思想、弘揚藝術精神的活動。相比於藝術新聞集
> 中於出版最新藝研成果與思潮,讓藝術作品的內容更為廣泛。藝術作
> 品多數由藝術家以及傳媒從業員編撰,透過不同媒介展示,常見的如
> 書本、記錄片、雜誌文章和網頁。

　　桃園文化局此系列的各場演講都有很好的學術主題,主辦單位桃園學研
究中心把它們組織起來建構一個展演平臺,讓文化活動有聲有色。同樣的,
「寶島美術館」也是一個類似這樣的平臺角色,讓臺灣美術的展演及故事變
得有聲有色,讓臺灣的民眾更加了解臺灣美術的故事。

二、藝術的力量,小卒也會變英雄

　　為什麼要製作這樣的節目呢?其實這當中帶有一點點「憤怒」,這怎麼
說?生氣的態度當然不怎麼好浮上檯面,但如果能把它轉化為積極、正向的
力量,就會很有價值,這就是所謂「藝術的力量」,誠如一首臺語歌:「藝
術(愛情)的力量,小卒仔有時變英雄」。其次,說起來也有點「悲哀」,
因為臺灣美術史的危機就是在自己所處的地方被自我邊緣化。別人怎麼貶抑
我們不打緊,但自己看不起自己這就很悲哀了。我雖然做了很多臺灣美術史
的研究,也在大學教美術史,一些學生學習臺灣美術史,但這樣是遠遠不夠
的,因為我們要讓更多人知道臺灣的美術在何處,一定要把這些美的內容講
出來,這也就是製作「寶島美術館」節目的主要動機。

　　為什麼一提到臺灣美術史就會提到憤怒跟悲哀呢?我提出一個例證給大
家。這是立法委員黃國書在2018年10月8日上午於立法院質詢時的記錄。內
容上大致描述教育文化立委和科技部長的對答,關於臺灣美術史有沒有受到
重視的問題。黃國書委員首先提出臺灣美術史素養低落的現象,科技部長竟

然回答臺灣藝術史不是個正式的「學科」，只有老師「開課」而已。《立法院議事錄》也記載：

> 黃國書：臺灣藝術史是不是個學科？
>
> 陳良基部長：沒有，只有老師開課而已。
>
> 黃國書：對，這就是因為我們太忽略臺灣藝術史，所以連部長都不
> 　　　　清楚。

　　這就是我剛才所說的，為什麼會感到憤怒。官員他們竟然連我們本土最珍貴的東西都不承認是一門學科，這要如何是好？所以為什麼要製作「寶島美術館」廣播節目，雖然有點像狗吠火車的感覺，還是看看能不能引起一些注意，這也是其中的動機之一。

　　2015年，有位電視主播說陳澄波的畫作遭竊，他本人也非常擔心緊張，但陳澄波早在1947年二二八時就過世了，這不是要「觀落陰」才看得到嗎？這正是說明我們對臺灣美術史或臺灣在地的東西並不了解。這代表我們臺灣大部分的人並沒有重視或珍惜臺灣的美術家。大家都有聽過畢卡索（Pablo Picasso, 1881-1973）、馬諦斯（Henri Matisse, 1869-1954）、米開蘭基羅（Michelangelo, 1475-1564），但聽過陳植棋（1906-1931）的人卻很少。為什麼我們臺灣人腦海對西洋藝術家比起臺灣藝術家還熟悉，這到底發生什麼事？

三、長期受到忽視的臺灣美術史

　　臺灣學界對臺灣美術史長期以來並不重視。國科會2007年「藝術學門前瞻學術研究調查計畫」盤點未來發展課題，調查報告竟然只出現中國藝術史與西洋藝術史。花了許多臺灣納稅人經費的結果，竟然沒有半頁跟臺灣藝術史有關，而中國藝術史卻寫了30頁之多。十年之後的2017年，科技部相同的調查報告，除了之前的中國藝術史之外，又多了中國書法史與中國工藝史，這三個加起來的調查報告書總共34頁，這回雖然有臺灣美術史，但卻僅有8頁而已，也是相對少很多。

　　科技部為了讓臺灣的大學生多瞭解藝術史，選派藝術史的專家到各學校去免費開講，名單總共列了17堂課。但我們發現大部分都是西洋藝術史或中國藝術史、東亞藝術史的講題，臺灣藝術史跟東南亞藝術史竟然被排在一起，算是半堂課。原來，臺灣美術史不是別人不重視，是我們忽略我們自己，聽起來讓人感到生氣又悲哀。

　　有一回，中國藝術網路雜誌有一篇關於臺灣美術發展的文章，因為很稀奇，所以引起我的注意。作者是陳明，曾寫了一本博士論文，題目叫〈亂象與主流：臺灣當代美術的文化生態研究〉。內文則提到：

> 臺灣當代美術顯現出傳統與根基薄弱的問題，另外也反映出臺灣當代美術缺乏深刻的思想跟必要的積澱，尤其是沒有根。

　　他在博士論文第五章第四節「前衛藝術的國際性與無根性趨勢」，認為臺灣缺乏中國文化傳統，認為臺灣藝術發展無根。這樣的批評其實反映他對戰後臺灣美術發展並不理解，尤其是現代化、民主化的部分，是一位長期處於威權教育下的人所不能理解的。我們的大專院校還沒有教授臺灣美術史這門學科，而對岸大陸的人也說你們沒有根的時候，這種感受是很可悲的。

　　曾為臺灣第一夫人的周美青（1952-）在2010年《親子天下》雜誌部落格中引用「金車教育基金會」的調查，七成的臺灣年輕人說不出一位臺灣本土藝術家的名字。她因此呼籲父母親要為下一代進行文化投資，因為精神與心靈的投資是無價的。周美青女士認為現今臺灣社會在父母不鼓勵、學校不重視，加以政府未大力推廣的情況下，導致臺灣青少年的藝術涵養嚴重缺乏。之後，2013年又有一個調查，仍然有7成4的民眾不知道臺灣本土藝術家。2014年，也有報導中小學的美術課程被拿去上國文、數學或英文課，情況並沒有改善。

　　英國哲學家法蘭西斯‧培根（Francis Bacon, 1561-1626）曾經說過：「歷史使人明智」。建構臺灣百年美術史是明智的決定，因為有歷史，才會讓我們增長美學智慧。非洲有句諺語說：「直到獅子學會講述自己的故事，狩獵的故事將永遠榮耀獵人。」這個諺語告訴我們，寫自身的故事是很重要

的。我曾經看過一部電影《雨果的冒險》，當中有句臺詞：「若不知道自己的歷史，就像是不知道有什麼功能的零件，就剛好放在機器內而已。」各位，我們都是社會中的一個小零件，但如果我們都不知道自己的功能，不就很可憐嗎？上面的例子在在告訴我們：歷史是重要的，無論是臺灣史、臺灣文化史，還是臺灣美術史、臺灣文學史、臺灣音樂史，所有的歷史都是我們存在意義的重要明證。著名的英國歷史學者宮布利希（E. H. Gombrich, 1909-2001）的名著《藝術的故事》（*The Story of Art*）開宗明義地說：

> 真的沒有藝術這回事，只有藝術家。藝術作品不是一些神祕活動的結果，而是為了人類的人造物。
>
> There really is no such thing as Art. There are only artists...what we call 'works of art' are not the results of some mysterious activity, but objects made by human beings for human beings.

藝術就是人的故事，我們在「寶島美術館」節目中所呈現的就是臺灣人的故事。每位來賓所講內容的都非常有趣，都像是一本很厚的故事書一樣，都是臺灣藝術的精彩情節。

四、被邊緣化的臺灣美術史

接下來，我們現場做個藝術素養小調查。十個外國、十個臺灣藝術家的作品，看大家答對的情況。外國藝術家有：畢卡索（Pablo Picasso, 1881-1973）、馬諦斯（Henri Émile Benoît Matisse, 1869-1954）、米開蘭基羅（Michelangelo, 1475-1564）、米勒（Jean-François Millet, 1814-1875）、莫內（Oscar-Claude Monet, 1840-1926）、波洛克（Jackson Pollock, 1912-1956）、日本藝術家草間彌生（Kusama Yayoi, 1929-）、馬內（Edouard Manet, 1832-1883）、達文西（Leonardo da Vinci, 1452-1519）、最後是米羅（Joan Miró, 1893-1983），共十個。接著是臺灣的藝術家，首先是席德進（1923-1981）、第二個是朱銘（1938-）、廖繼春（1902-1976）、劉國松

（1932-）、李仲生（1912-1984）、陳澄波（1895-1947）、林玉山（1907-2004）、張大千（1899-1983）、陳進（1907-1998）、郭雪湖（1908-2012）。我也曾經對一群臺灣師範大學特殊教育系學生做過同樣的測驗，結果成績如何呢？認識西洋藝術家比臺灣藝術家多很多。

我曾經調查臺灣各大專院校藝術系六個學期中有開設臺灣藝術史課程的情況。103學年上學期有19門課程，下學期有16門；104學年上學期有25門，下學期有22門；105學年下學期有15門。全臺灣有一百多所大專院校，但結果教授臺灣美術史者卻不到20門課。總的樣貌是：如果有10所學校美術系開設中國美術史課程，10所學校開設西洋美術史課程，但卻只有5所學校有開設臺灣美術史，一半。這些藝術科系的學生，如果腦海中都沒有臺灣美術史的知識，他們的臺灣意象就會很薄弱，更遑論創造出跟這片土地有連結的作品。我還曾經在臺北市東區與西門町隨機找300個路人，調查他們在中國藝術史、西洋藝術史與臺灣藝術史三個領域學習情況。調查結果是這樣：學習到臺灣藝術史較多者僅有6%，中國美術史有44%，西洋美術史則為50%。其實這也蠻符合上面所提到金車教育基金會所調查的結果：我們不重視，別人也說我們無根，這就是臺灣美術史的現況。

另外，根據國立政治大學選舉研究中心長期統計有關臺灣人與中國人的認同問題，說自己是臺灣人的有64.3%，說自己是中國人也是臺灣人的有29.9%，說自己是中國人或無反應者只有3.2%（按：2021年6月的資料）。言下之意，有九成的民眾有認識臺灣的需求，但結果我們能餵養這九成民眾的臺灣素材（包含藝術或文化）卻是如此的不足。

我認為，臺灣美術史的觀點有二：一個是從臺灣出發，同心圓的觀點；第二種，用外國的觀點來看我們自己而後反射出去。哪一種有主體性呢？當然是前者。我們自己來判斷這個社會，我們要有信心、要有主張、要有意見，要大聲說出我是什麼人，不管說自己是誰都沒關係，但絕對不能以外國人的眼光、視角來看我們自己。不管我們的長相如何，都應該對培育我們的這一片母親土地感到驕傲與感恩。

我曾經在輔仁大學講過一個題目叫「浮萍與樹」。我們臺灣美術要做浮萍或大樹？要做浮萍也未嘗不可，這是自己的選擇。但我們常說落葉歸根、

落葉歸根，落葉終究還是要歸根，所以對我而言，人與土地的結合應該還是
比較重要的。

　　什麼叫「臺灣美術」？有些人可能會說我的包容性不夠，好像只有臺灣
本土的藝術，其實這是誤解。臺灣美術也包括中國藝術、西洋藝術與日本藝
術等，而不是臺灣美術附屬在西洋美術、中國美術或日本美術之下。我們要
保持這個想法，無論早來或晚到，無論是哪一個族群，只要在我們臺灣這塊
土地、社會留下痕跡者，這就是臺灣美術的貢獻者。

　　接下來，我要放一首我很喜歡的歌曲跟大家分享，那就是〈Blowing in
the Wind〉（隨風飄盪）。歌詞是這樣的：

> 人究竟要經過多少旅程，才能被稱為男子漢；白鴿必須飛越多少海
> 洋，才能在沙灘上安息；砲彈要發射多少發，人們才會永遠禁止它。
> 親愛的朋友，答案隨風飄盪，答案隨風飄盪。一座山究竟要屹立不搖
> 多少年，才會被沖刷入海；人們還要被囚禁多少年，才能獲得自由；
> 人們要再閃避目光多少次，對世上的苦難視而不見。親愛的朋友，答
> 案隨風飄盪，答案隨風飄盪。

　　2016年巴布狄倫（Bob Dylan, 1941-）獲得諾貝爾文學獎的行吟詩人，
是一種終身的成就，這首歌真的很深得我心。你看武漢肺炎、各種戰爭中死
傷多少人，有多少人要跟我們道別說再見，人類的殘酷要何時才能停止，答
案竟然都是在風中，這是很悲哀的。我們何時才會承認臺灣有臺灣美術史？
還是如同這首歌所說的，在風中飄盪的臺灣美術史？在國父紀念館展出陳澄
波畫展的畫冊中我寫道：

> 到底要產出多少位美術家，歷經多久，出版過多少本書，究竟又要有
> 多少吶喊，多少奔波，才能被人們認同稱為臺灣美術史，答案啊，答
> 案啊，就是在茫茫的風中。

　　所以，製作「寶島美術館」這個節目，雖然很有趣，但背後動機卻是

有點嚴肅。我深信一個人走一百步，不如一百個人共同走一步，一定要團結才能產生力量。所以我們提出一個觀念，那就是「藝術普及」，讓大家都知道藝術不是只有在學校裡頭而已，藝術是我們生活的事情。為了普及藝術，所以我們教育廣播電臺「寶島美術館」的策略就是，做別人沒做過的事情，因為沒有先前的經驗可供參考，所以我們將其定調為生活的、趣味的、動人的、新奇的、美麗的，就是很多上不了檯面的東西，或是臺灣藝術史都沒討論過的東西，但我覺得有趣的就納入，就是做生活性的美術，其目的是要語言平權。大家也記得小時候，政府在實施說國語運動，如果說方言就要被罰錢。「寶島美術館」最大的宗旨、目的就是用臺語來普及臺灣美術藝術。在此，我先做個小結論：「藝術可以高尚，但是不能高高在上」。

五、一起收聽寶島美術館

接著我們來聽一聽《寶島美術館》的節目內容。第一單元叫「美術報馬仔」。例如，有一集是介紹鶯歌陶瓷博物館所主辦的「2020年臺灣國際陶藝雙年展」。我會先去看這些展覽，然後再透過這個節目播放給所有聽眾知道，有親臨現場的感覺。第二單元叫「藝術答嘴鼓」，主要是介紹藝術議題與現象。例如，有一次我到高雄衛武營對面建軍路的國宅社區參觀國宅牆面各式各樣的藝術彩繪，很漂亮壯觀。我徒步走訪每個巷弄，類似田野調查，直接到現場報導。第三單元叫「文化趴趴走」，訪問各式各樣的藝術家，訴說他們一生的創作歷程與感懷。當然，這對他們而言，也好像有點對著麥克風「告解」的意味。

為什麼我要訪問這些藝術前輩？像陳景容（1934-）老師，彰化出身的窮苦小孩，日本留學，途中不知歷經多少艱辛險阻，持續奮鬥三、四十年，最終達到今日的成就。這其實是臺灣社會的縮影。像這樣的畫家前輩還有多少呢？很多，都是臺灣美術長流中寶貴的故事。

我能在教育廣播電臺開設這個節目，其實要感謝當時的臺長謝忠武，他曾經跟我說過一句話，說我們臺灣前輩藝術家的訪問錄音，應該要做個檔案留存下來，這就是我們的文化資產，因為他的這句話感動了我，所以我們訪

問也保存了四、五十個藝術家的聲音檔，當20、30、40年之後，這些聲音檔就可以成為「聲音博物館」。

在我們節目中訪問過年紀最大的藝術家是蕭仁徵（1925-）老師，他的太太是詹碧琴（1944-），她是著名水墨畫家傅狷夫（1910-2007）唯一的女弟子。蕭仁徵跟詹碧琴二人相差近20歲，而且蕭仁徵是外省人，詹碧琴是本省人，但姻緣天注定，就是臺灣多元文化的反應。

我們還訪問過這個李欽賢（1945-）老師，公視陳郁秀（1949-）董事長，故宮博物院林柏亭前副院長，白適銘老師等。陳國展（1937-）老師，當天在臺南錄音的時候，我還引導他唱「三分天註定」，結果他馬上接唱「七分靠打拼，愛拚才會贏」，很有趣。節目錄完後，他還跟我說已經有十幾年沒唱過歌了，很快樂。沒想到主持這個節目對這些前輩藝術家竟然還有「療癒」的效果。

我把「寶島美術館」這個節目當成是一個親情平臺，也曾經邀請一些藝術家的子女來談他們的父母親，比如說蒲浩明談他「捲款潛逃」的父親蒲添生，陳郁秀談他的父親陳慧坤（1907-2011）等。單元叫「子女眼中的藝術家父母」，其實這樣的主題不太可能出現在我們臺灣美術史的學術研究討論中，但很有意思。另外一個單元，叫「夫妻藝術家」。想想看，如果夫妻同樣都是藝術家，他們在家要如何相處？我記得沈以正（1933-）跟羅芳（1937-）夫妻倆的情況。他們兩個人的個性剛好相反：丈夫很秀氣，太太卻很豪氣，一個畫山水，一個畫人物，所以為避免衝突，作畫時也是樓上樓下各尋一隅。鐘有輝（1946-）跟林雪卿（1952-）也是相當有默契：當林雪卿看到丈夫鐘有輝在使用版畫機器時，她就會改畫素描，所以二人合作無間。鐘有輝老師的版畫為何都以「窗」為主題呢？他說因為去日本留學的時候，太太、小孩都沒跟來，他每天都覺得很寂寞，在宿舍常常望著窗子，期待妻小來團圓，所以就畫窗。以窗為創作的主題，但如果我們不知道他的創作動機，就會誤以為這是什麼人生之窗的高深意境。這樣的主題其實也滿有趣的，將臺灣美術史生活化，達到藝術普及的目的。

我還訪問過《雄獅美術》雜誌的創辦人李賢文（1947-）。他在就讀輔仁大學數學系二年級的時候就創辦了那份雜誌。他們家就是老字號的雄獅鉛

筆公司，父親也協助他創辦美術雜誌，但李賢文本身不是科班出生，所以他找了何政廣（1939-）來幫忙，也就是之後《藝術家》雜誌的創辦人，二者的淵源關係在此。李賢文與何政廣都是推廣臺灣美術史非常重要的人物。像這類的故事，有了「寶島美術館」，都可以把這些臺灣美術史的故事以聲音的方式留下來。

六、結語

　　這一年來我們在創價學會的支持下，製作出這麼多優秀的節目，一年12個月52週不間斷，你看我們有各種類型的節目，比如說「王秀雄的美育人生」、「李梅樹紀念館的回憶之旅」、「文化守護者陳子智」、「河川父子」、「兒女眼中的前輩藝術家」、「夫妻藝術家」等；有各種主題，比如「什麼叫美術」、「臺灣美術與生活」、「臺灣美術的特色」、「美術的力量」、「如何欣賞臺灣美術」、「看圖說畫」、「藝術評論」、「疫情藝情」、「搞怪的藝術」、「藝術的禁忌」、「藝術的價值與價格」、「藝術的真假」、「百位藝術家」、「藝術新鮮事」、「藝術傷心事」、「社區藝術」、「臺灣美術辭典」等，這些林林總總的內容，可以說比大學開設的臺灣美術史課程還豐富多元。我們節目中曾經訪問過的藝術家或藝術相關人士，像蕭仁徵96歲、王秀雄90歲、霍剛89歲、沈以正88歲、陳景容87歲、吳榮隆86歲、廖修平85歲、林智信85歲、羅芳與陳國展84歲、李景光83歲、何政廣82歲、倪朝龍與李茂宗81歲、吳炫三79歲、黃光男77歲、詹碧琴77歲；…還有最年輕的潘襎55歲，這樣全部加起來總共有多少歲數呢？答案是3005歲。這些臺灣美術人物誌，都是非常珍貴的資料。

　　臺灣美術史從何而何來，主持「寶島美術館」之後，可以說更加堅定我的信仰，那就是臺灣美術史並不亞於世界美術史，也就是說臺灣美術史不輸給中國、日本、美國、澳洲等世界各國的美術史，臺灣美術史是真正我們大家所共同擁有的美術史。

附錄　寶島‧聲音‧美術館[1]

　　做廣播節目，我一輩子從來沒有想過。不過，人生隨緣，偶而乘風破浪、溢出也無妨。和教育廣播電臺結緣，是這一段聲音奇幻旅程的開始。

　　猶記得德芳的「博物大玩家」邀我談談博物館，接著又做了一些「愛上臺灣美術史」的小主題。當時謝忠武臺長正好來探班，建議弄個口號較有趣，於是立馬有了「愛上臺灣美術史，臺灣美術愛上你」，既溜口又有內涵。做廣播節目能如此自娛娛人，挺有意思。有了這個來自「博物大玩家」的正面回饋，於是開始醞釀做一個節目的想法。

　　什麼節目是我想做的？「愛上臺灣美術史」是短集子，實在不過癮；而臺灣美術有豐富的內容，若有個專門節目介紹，應該會有開拓機會，又可以發揮我的所長，把喜愛臺灣美術史的能量都集結起來。學院裡的臺灣美術內容無法分享給臺灣民眾，實在可惜，廣播節目多多少少可以彌補這個缺憾。這種類似「科普」的概念，我暫且稱之為「藝普」──就是藝術普及的意思。藝術是一個文化體的重要元素，和土地、歷史、社群密切相關；身為臺灣人知道臺灣美術發展，天經地義。藉由在地美術故事的傳頌，我們對社會的黏著度、對土地的情感才會濃、純、香，套句牛奶廣告臺詞。

　　用什麼語言？當然是臺語。對我來說，用臺語來講臺灣美術史是最道地最理所當然不過的了，也更有親切感。其實也是策略的運用。臺語一向很少使用在藝術的溝通上，若能用臺語講臺灣藝術，應該有助於臺語地位的提升吧？至少是宣稱：臺語也能登大雅之堂！但是，做了節目之後才知道，用閩南語談藝術真的有一定難度，詞彙、表達都沒有國語來得多。原來，我們的母語被邊緣化得很嚴重，只能用於日常生活，無法「正式」使用。語言的階級化真的存在在臺灣社會。不過，習慣就好、多說就好，總有一天，用臺語談藝術會成為公開化的日常。話說回來，不見得所有來賓的臺語都很「輾轉（流利）」，所以說這個節目倒過來鼓勵「講國語嘛也通」。我們有一些來賓帶著忐忑的心情上節目，但最後都很開心地用他們習慣的話完成了訪問。

　　內容呢？為了讓節目豐富有趣，同時知性感性兼具，我規劃三段，包

1　廖新田，〈寶島‧聲音‧美術館〉，《創價藝文》，第22期（2020年10月），頁40-44。

含藝術訊息、藝術討論、田野訪談，比較能全面而立體地呈現臺灣美術的現況。三段片頭文案也頗花心思設計：

> **大片頭文案**：臺灣ê藝術真美麗，歷史嘛足豐派。臺灣ê藝術家有頂真ê創作精神，又閣有精彩ê人生故事。若想欲了解臺灣畫ê色彩和畫家ê風采，歡迎收聽「寶島美術館」。

> **小片頭文案一「美術報馬仔」**：咱時常愛踅街，毋過，你干捌踅過美術館看圖咧？美術報馬仔報乎你知。

> **小片頭文案二「藝術答嘴鼓」**：有ê人講 看毋ê就是藝術？甘是按呢？欲按那理解藝術咧？阿田教授講乎你知，乎你閣看卡捌喔。

> **小片頭文案三「文化趴趴走」**：臺灣四界好迌迌，喀食物仔閣真好食，不但如此，文化真正是足澎派，千萬毋湯拍損這個精彩ê活動。

　　誰來主持呢？既然是答嘴鼓，當然是兩個人。謝臺長和敏君主任細心搓合金鐘獎主持人土豆仁來助陣，宛如一劑強心針，一下子讓節目活了起來。我這個「廣播菜鳥」也藉此機會學習如何透過麥克風和聽眾交流談心。說來奇怪，在土豆仁活潑的引導下，節目果然擺脫學究的嚴肅味，節目氣氛逗趣。我們兩個人一開始就有很好的默契，看來很投緣。我扮演「阿田教授」的角色，這個帶有鄉土味的名字，目的是快速地拉進和民眾的距離；配上親切開朗的土豆仁以好奇者的角色東問西問，一搭一唱，藝術雙簧就這樣成形。我要讚美金鐘獎最佳主持人王裕仁先生一下：他的風格真誠，親和力十足，而且學習力很強，很快就掌握藝術內容的節奏。有時候他所提的藝術問題很正中要害，真是不簡單，不得不佩服起他的敏銳度與反應能力，特別是對一位藝術圈外人而言（經過半年的磨合與磨練，我壓根兒認為他是圈內人了）。一些朋友以為我們有排演過，其實都是臨機應變，沒有事先套招，這才屬害。

　　很多聽眾反應這個節目的音樂很有吸引力。為了讓節目有賞心悅耳的氛圍，我特別情商「魅力二人組」臺藝大卓甫建教授、麥韻篁教授提供好聽而熟悉的臺灣改編音樂。在兩位鋼琴、小提琴的奏鳴中，有氣質的臺灣品味油然而生、感動度爆表。這也是一種跨域的實踐，視覺藝術與音樂在教育廣播電臺合體，創造一種新的藝術體驗。

　　剛退休的謝臺長曾提到，「聲音檔案」是臺灣文化重要資產，我非常贊同，於是佔節目一半時間的「文化趴趴走」扮演了這項吃重的工作。因此，留住臺灣藝術前輩的聲音成為「寶島美術館」的使命之一。一次節目訪問一位或一組，半年來，我們留下了珍貴的聲音：學者王秀雄、李欽賢、白適銘等，藝術家廖修平、黃光男、林章湖、李振明、陳國展、張韻明等。在各種主題的安排下，有「文物守護者」林于昉（臺灣文物收藏）、秋菊（張萬傳媳婦）、黃河清（黃歌川兒子）、李景光（李石樵兒子）、蒲浩志（蒲添生兒子）、陳子智（陳植棋孫子）等，有「子女眼中的藝術家序大（長輩）」林柏亭（父親林玉山）、陳郁秀（父親陳慧坤）、劉玲利（父親劉耕谷）、莊正德（莊世和兒子）等，還有「翁仔某（夫妻）藝術家」蕭仁徵與詹碧琴、沈以正與羅芳、鐘有輝與林雪卿，藝術雜誌創辦人李賢文、何政廣……琳瑯滿目，美不勝收。未來，這些都將成為臺灣美術的聲音檔案，最終匯流為臺灣美術史。

　　「寶島美術館」幕後有一個默默支持的團體，創價學會。他們的「文化尋根建構臺灣美術百年史」之願景感動了很多人，也包括我。過去，臺灣美術被各種機制無形邊緣化之際，他們已默默投入藝術公益；現在，文化部「重建臺灣藝術史」政策推動之際，他們的步伐更為穩健。這個節目有創價學會做伙（伴），加上聽眾的收聽支持，不但不會孤單，而且很「鬧熱」（熱鬧）。

　　我們誠心祈許：「寶島美術館」是大家在空中交心的無牆美術館。

後記：開播不到兩年的「寶島美術館」在眾多藝文節目競爭中脫穎而出，獲得第56屆廣播金鐘獎藝術文化節目主持人獎之肯定，臺灣美術的藝術普及理想又向前邁進一步。

廖新田／國立歷史博物館館長

中英格蘭大學藝術博士與國立臺灣大學社會學博士。曾擔任國立臺北藝術大學與國立臺南藝術大學助理教授、國立臺灣藝術大學藝術管理與文化政策研究所教授兼人文學院院長，澳洲國家大學亞太學院榮譽教授，台灣藝術史研究學會首屆理事長等職，並曾榮獲林玉山學術論文獎、臺灣文化獎，現任國立歷史博物館館長。著有《臺灣美術四論》（2008）、《藝術的張力》（2010）、《格藝致知》（2013）、《風景・符號・廖修平》（2016）、《臺灣美術新思路》（2017）、《線形・本位・李錫奇》（2017）、《痕紋・印紀・周瑛》（2018）等多種專業藝術論著。

美學藝術類　Show藝術37　PH0260

現在進行式：
臺灣藝術史的光影實錄

主　　編／鄭政誠
作　　者／白適銘、李思賢、林育淳、邱函妮、姜麗華、陳曼華、盛鎧、
　　　　　曾少千、黃智陽、廖新田、蔡家丘、賴明珠、謝佳娟
責任編輯／鄭伊庭
圖文排版／楊家齊
封面設計／蔡瑋筠

發 行 人／宋政坤
法律顧問／毛國樑　律師
出　　版／國立中央大學桃園學研究中心、秀威資訊科技股份有限公司
印製發行／秀威資訊科技股份有限公司
　　　　　114台北市內湖區瑞光路76巷65號1樓
　　　　　電話：+886-2-2796-3638　傳真：+886-2-2796-1377
　　　　　http://www.showwe.com.tw
劃撥帳號／19563868　戶名：秀威資訊科技股份有限公司
　　　　　讀者服務信箱：service@showwe.com.tw
展售門市／國家書店（松江門市）
　　　　　104台北市中山區松江路209號1樓
　　　　　電話：+886-2-2518-0207　傳真：+886-2-2518-0778
網路訂購／秀威網路書店：https://store.showwe.tw
　　　　　國家網路書店：https://www.govbooks.com.tw

本書出版獲桃園市立圖書館補助
2021年12月　BOD一版
定價：490元
版權所有　翻印必究
本書如有缺頁、破損或裝訂錯誤，請寄回更換

讀者回函卡

國家圖書館出版品預行編目

現在進行式：臺灣藝術史的光影實錄/林育淳, 邱函妮, 盛
　鎧, 蔡家丘, 賴明珠, 謝佳娟, 姜麗華, 曾少千, 李思賢,
　白適銘, 黃智陽, 陳曼華, 廖新田作 ; 鄭政誠主編. -- 一
版. -- 臺北市 : 秀威資訊科技股份有限公司, 2021.12
　面 ; 公分. -- (美學藝術類)
BOD版
ISBN 978-986-326-997-7(平裝)

1. 藝術史　2. 文集　3. 臺灣

909.33　　　　　　　　　　　　　　　　110017858